V

l'atlas est du même format

COURS MÉTHODIQUE
DU DESSIN ET DE LA PEINTURE.

Le COURS MÉTHODIQUE DU DESSIN ET DE LA PEINTURE se trouve aussi chez *l'Auteur*, *rue de l'Écluse*, n° 27, *à Batignolles* (extra muros).

Les exemplaires voulus par la loi ayant été déposés à la Direction de l'Imprimerie, ceux non revêtus de la signature de l'Auteur seront réputés contrefaits, et tout contrefacteur ou débitant de contrefaçons de cet ouvrage sera poursuivi suivant la rigueur des lois.

IMPRIMERIE DE HENNUYER ET TURPIN, RUE LEMERCIER, 24.
Batignolles-Monceaux.

COURS MÉTHODIQUE
DU DESSIN
ET DE LA PEINTURE

contenant

LES ÉLÉMENTS DE LA GÉOMÉTRIE,
DE L'ARCHITECTURE CIVILE, MILITAIRE ET NAVALE ;
LA PERSPECTIVE LINÉAIRE ET AÉRIENNE ; L'ANATOMIE ET LES PROPORTIONS
DU CORPS HUMAIN ;
L'EXPRESSION DES PASSIONS ; DES PRÉCEPTES SUR LE PORTRAIT,
LE PAYSAGE ET LES FLEURS ;
L'ANATOMIE VÉTÉRINAIRE ; LA COMPOSITION DU SUJET,
ET LA CHIMIE DES COULEURS ;

précédé

D'UNE NOTICE HISTORIQUE SUR L'ART ET LES ARTISTES ;

D'UN DISCOURS SUR L'ENSEIGNEMENT ARTISTIQUE,

ET ACCOMPAGNÉ
d'un atlas de 31 planches.

PAR LOUIS DELAISTRE,
Membre de la Société libre des Beaux-Arts.

TOME I.

PARIS,
CARILIAN-GOEURY, ET V^{ve} DALMONT,
LIBRAIRES DES CORPS ROYAUX DES PONTS ET CHAUSSÉES ET DES MINES,
QUAI DES AUGUSTINS, 39.

M DCCC XLII.

PRÉFACE[1].

Bien que les beaux-arts soient enfants du génie, et conséquemment ennemis déclarés de la contrainte, il est pourtant des règles immuables auxquelles ceux qui les cultivent ne sauraient échapper, à moins de s'écarter de la route du beau, je dirai plus, de la route du vrai. Puisque la nature a ses principes, l'art, qui en est l'imitation fidèle, ne doit-il pas aussi avoir les siens? Cette vérité spéculative a de tout temps été sentie, car une multitude considérable d'ouvrages ont été composés sur la partie didactique des arts. Mais

[1] Notre première intention avait été d'abord de diviser cette publication et d'en former deux ouvrages différents : l'un, ayant pour titre NOTICE HISTORIQUE SUR LES BEAUX-ARTS ; l'autre, COURS MÉTHODIQUE DU DESSIN ET DE LA PEINTURE, et nous avons même poussé assez avant l'impression du premier volume en suivant toujours cette marche. L'utilité que nous avons cru reconnaître, pour les élèves, dans la réunion de ces diverses matières, nous a seule engagé à les joindre. On ne sera donc pas étonné de trouver, page 94, une note renvoyant le lecteur à la première partie du *Cours méthodique*, et ajoutant : *ouvrage que nous nous proposons de publier très-prochainement.*

malheureusement ces ouvrages, qui devraient présenter pour l'étude les plus solides garanties, et favoriser le développement comme le progrès des talents, n'ont jusqu'ici formé qu'une sorte de polémique, amusante il est vrai pour d'habiles praticiens, mais, par rapport aux élèves, tendant à augmenter le doute, par la divergence des théories qu'elle étale. C'est là qu'à côté des préceptes les plus évidents, se montrent souvent les idées les plus erronées, les innovations les plus dangereuses.

Il était donc nécessaire, dans un siècle comme le nôtre, où les connaissances humaines marchent vers le progrès, et où le dessin et la peinture deviennent de plus en plus un besoin de l'époque, que l'on possédât enfin une nouvelle méthode qui, faite avec conscience et dégagée de tout système trompeur, fût, non le sentiment particulier d'un seul, mais bien le résumé de l'expérience de tous. Aussi est-ce à la recherche d'un tel trésor que nous avons sacrifié de nombreuses veilles, dans l'espoir que nos faibles efforts ne demeureraient pas infructueux.

Maintenant que l'on connaît le motif d'intérêt général qui nous a fait agir, nous demandons à

entrer dans quelques détails touchant la marche que nous avons suivie, les matières dont nous avons fait choix, et la classification que nous avons adoptée.

Ce qui d'abord nous a occupé en composant ce cours, a été le besoin que nous avons cru reconnaître de réunir dans un seul volume toutes les branches de l'enseignement artistique dont les rapports sont intimes. Ensuite, persuadé que tout, en fait de théorie, avait été dit, en fait de pratique avait été tenté; et que vouloir aujourd'hui donner des choses essentiellement nouvelles serait une entreprise à la fois téméraire, ridicule et vaine, il nous a semblé que le meilleur moyen pour parvenir à notre but était d'explorer et de compulser *ex professo*, avec la plus scrupuleuse impartialité, les ouvrages remarquables traitant des divers modes d'enseignement relatifs aux beaux-arts, comme aussi ceux renfermant les sciences indispensables en tout ou en partie à leur culture, afin d'extraire de chacun d'eux ce qui nous paraîtrait le plus convenable, en y joignant, bien entendu, le fruit de notre propre expérience et de nos méditations. Et, après avoir quelque temps procédé de cette manière, nous avons reconnu

qu'il nous serait possible de rassembler dans un faible espace tous les documents authentiques dispersés dans une foule d'ouvrages souvent très-rares par leur ancienneté, partant très-chers par leur rareté, souvent aussi formant des suites d'une étendue considérable, ou bien encore n'offrant qu'un intérêt secondaire pour l'art, vu leur direction toute spéciale pour un autre objet. C'est ainsi que sont venues se grouper comme en un même faisceau les sciences mathématiques, celles ressortant de l'anatomie tant humaine que vétérinaire, celles de la physique, de l'optique, de la chimie et de la botanique, en leur côté applicable à l'étude des arts du dessin.

Nous nous sommes aussi attaché à rechercher la définition et l'étymologie d'un grand nombre de mots techniques, notamment ceux relatifs à l'anatomie, afin de les rendre plus aisés à retenir par l'idée frappante qu'elles nous suggèrent relativement à chacun d'eux.

Quant au classement des matières, pour en faciliter l'intelligence, éviter la confusion et préparer des repos à la mémoire, nous avons cru devoir ranger tout ce qui nous avait paru digne

de remarque en trois parties distinctes, divisant, selon le besoin, chacune de ces parties par sections, et chaque section par paragraphes.

La première partie, dont nous avons formé trois sections, se compose ainsi qu'il suit : les principes élémentaires de la *géométrie*, et leur application à divers tracés d'ornement; quelques données sur l'*architecture civile, militaire* et *navale;* la *perspective linéaire.*

La deuxième partie, que nous avons également divisée en trois sections, renferme : l'*anatomie* pittoresque et descriptive *de l'homme;* les *proportions du corps humain; l'expression des passions*, un abrégé de *physiognomonie*, un aperçu de la *pondération.*

La troisième partie, qui se compose de six sections, présente : quelques conseils relatifs à l'art du *portrait;* quelques préceptes sur le *paysage;* l'*anatomie végétale*, ainsi que de nombreux renseignements touchant les fleurs; l'*anatomie vétérinaire;* des principes sur la *composition du sujet;* la *perspective aérienne*, et la *chimie des couleurs.*

Enfin, pour ajouter à l'intérêt de notre livre, nous l'avons fait précéder : 1° d'une *notice historique sur les beaux-arts*, à laquelle se rattachent des

notes biographiques sur les principaux artistes tant anciens que modernes; 2° d'un *discours sur l'enseignement du dessin et de la peinture.* — Dans notre notice historique et nos notes biographiques, nous avons eu en vue, d'une part, de faire naître le goût des arts, en présentant le spectacle fastueux des périodes artielles les plus éclatantes; de l'autre, d'exciter l'émulation, en donnant pour exemple les grands talents qui les ont produites. — Dans notre discours sur l'enseignement artistique, nous avons hasardé une nouvelle méthode qui, nous osons le croire, est infiniment plus rationnelle que toutes celles adoptées jusqu'alors, et dont pourtant elle émane.

Telle est en abrégé l'idée exacte du Traité que nous présentons sous le titre de *Cours méthodique du dessin et de la peinture;* tels sont les éléments qui le composent, et le classement qui nous a paru devoir être le plus convenable pour l'enseignement, comme le moins fatigant pour la pratique.

Cependant, si malgré notre désir de bien faire et les peines infinies que nous nous sommes données, il était encore possible que l'on s'imaginât que nous nous soyons laissé entraîner, en composant

ce travail, par un pur esprit de critique ou de réforme basé seulement sur un sentiment novateur, combien on se montrerait contraire à notre pensée!... Loin de vouloir briller nous-même, nous ne cherchons uniquement qu'à faire ressortir ce que les autres ont pu dire de bon, ont pu faire de bien; loin de chercher à nous prévaloir, toutes nos vues ne tendent qu'à instruire, en facilitant les études.

Exciter le goût des beaux-arts parmi les élèves, l'accroître chez les amateurs qui déjà les cultivent, seconder la mémoire des hommes instruits qui les enseignent, en leur présentant à tous, d'une manière pour ainsi dire synoptique, ce qu'ils ne pourraient obtenir que par suite de recherches fastidieuses capables de fatiguer leur patience, de provoquer leur dégoût, d'entraver leur génie; enfin, déraciner quelques vieilles erreurs pour mettre au jour les vérités qu'elles environnent, et chercher à classer d'une façon neuve plus en rapport avec nos connaissances actuelles, surtout préserver des fausses routes et des mauvaises doctrines, voilà le but vraiment philanthropique que nous nous sommes assigné, et pour lequel nous avons cherché à réunir plu-

sieurs lumières pour n'en former qu'un seul flambeau.

Mais comme souvent il y a loin de l'intention à l'exécution, et que d'ailleurs nous ne pouvons, non plus qu'un petit nombre d'amis toujours trop indulgents, décider si nous avons su réaliser nos espérances en justifiant nos promesses, nous nous en référons du soin de nous juger à l'impartialité du public éclairé, nous estimant par avance largement récompensé de nos longs et pénibles travaux, si cet incorruptible aréopage daigne accueillir favorablement le livre que nous osons aujourd'hui lui soumettre, vu la certitude flatteuse, que nous recueillerions de ce suffrage, d'avoir été utile à nos concitoyens.

NOTICE HISTORIQUE

SUR LES ARTS

DE PEINTURE, SCULPTURE, ARCHITECTURE ET GRAVURE,

DEPUIS LES TEMPS LES PLUS RECULÉS JUSQU'A LA FIN
DU DIX-HUITIÈME SIÈCLE,

SUIVIE

DE NOTES BIOGRAPHIQUES

SUR LES PRINCIPAUX ARTISTES ANCIENS ET MODERNES.

Lisez l'histoire de l'art et celle des artistes. Cette lecture étend le cercle de nos connaissances; elle nous rend attentifs aux différentes révolutions arrivées dans l'empire des arts; elle porte ceux qui les exercent à s'occuper plus fortement de ce qui doit être leur objet principal.

<div style="text-align: right;">GESSNER.</div>

INTRODUCTION

AUX DOCUMENTS HISTORIQUES.

« Quand l'histoire seroit inutile aux autres hom-
« mes, il faudroit (dit Bossuet) la faire lire aux
« princes. Il n'y a pas de meilleur moyen de leur
« découvrir ce que peuvent les passions et les inté-
« rêts, les temps et les conjonctures, les bons et les
« mauvais conseils. » Cette pensée, qui se rattache
essentiellement à l'histoire des peuples, par rapport
aux grands, on peut aussi l'appliquer à celle de l'art
par rapport aux artistes; car rien n'est également
plus capable que l'histoire d'accroître leurs lumières,
de leur indiquer les besoins et les ressources de leur
époque, et du lieu où ils vivent, plus capable surtout
d'exciter leur émulation.

Cependant, comme l'histoire de l'art présente un
champ immense que le cadre dont nous avons fait
choix ne nous permettrait pas d'embrasser dans tous
ses détails, nous nous bornerons à n'en donner ici
qu'une simple *notice*, que nous tâcherons de rendre
aussi riche d'aspect, aussi variée de couleurs, que le
défaut d'étendue pourra nous le permettre.

Nous essaierons donc d'abord de rechercher l'ori-

gine des beaux-arts et leur antiquité. Puis, nous nous efforcerons d'en suivre le développement, les progrès, la décadence, et, lorsqu'il y aura lieu, la renaissance successivement chez les principaux peuples à leurs différents âges, divisant notre travail en *trois périodes* : les *temps anciens*, le *moyen âge*, et les *temps modernes*; et subdivisant chacune d'elles, selon le besoin, par paragraphes. Dans cette notice, nous nous attacherons surtout à signaler les époques les plus glorieuses pour les arts, comme à redire les noms de ces hommes supérieurs qui, soit comme protecteurs éclairés, soit comme artistes habiles, en ont étendu le domaine et ont contribué à les faire fleurir.

Nous nous proposons, en outre, au sujet des artistes, d'en parler plus au long dans des *notes biographiques* qui nous ont paru un complément nécessaire au développement de notre travail.

Par là, nous espérons pouvoir donner tous les renseignements les plus désirables sur l'art et les artistes sans interrompre notre narration, et, en même temps, sans être forcé de supprimer des faits de détail, qu'on aime cependant à connaître.

NOTICE HISTORIQUE

SUR LES ARTS

DE PEINTURE, SCULPTURE, ARCHITECTURE ET GRAVURE.

PREMIÈRE PÉRIODE

TEMPS ANCIENS.

DE L'ORIGINE ET DE L'ANTIQUITÉ DES BEAUX-ARTS.

On ne possède sur l'origine et sur l'antiquité des beaux-arts que des données infiniment douteuses. Arrivés dans l'histoire à une certaine époque, les monuments et les annales nous manquent pour pénétrer plus avant, les révolutions effrayantes du globe, celles non moins terribles résultant de la guerre, ayant effacé de la mémoire des peuples le souvenir des premiers besoins ou des premiers jeux de leur enfance, comme celui des premières causes de leur bonheur.

On lit dans la nouvelle traduction de la Bible par M. de Genoude [1]. « Un écrivain judicieux, « M. Gogeat, dans son livre *de l'Origine des Lois*,

[1] In-4°, tom. Ier, pag. 35, col. 1.

« a prouvé que c'est dans la *Genèse* qu'il faut cher-
« cher l'origine des arts..... » Pourtant, on doit le
dire, les renseignements que l'on puise dans ce saint
livre jettent peu de lumières sur ceux relatifs au
dessin. Nous y voyons que le Seigneur lui-même
apprit à nos premiers parents à se façonner des vê-
tements de peaux de bêtes [1]; que Caïn, qui s'était
adonné à la culture de la terre, bâtit une ville; que
c'est parmi ses descendants qu'il faut ranger Jubal,
qui inventa les instruments à cordes et ceux à vent;
Tubalcaïn, qui forgea et façonna le fer et l'airain;
Noëma, sœur de ce dernier, qui passe pour avoir
trouvé l'art de filer la laine et de faire la toile, en
même temps que Jabel construisait des tentes où,
pasteur, il pût s'abriter en faisant paître ses trou-
peaux [2]. Nous voyons aussi, au sujet de la cons-
truction de l'arche, le Seigneur en donnant lui-
même toutes les dimensions au second père du genre
humain. Mais, quant aux moyens que Noé employa
pour arriver à la construire, les matières qu'il y
employa, la forme précise qu'il lui donna, l'historien
sacré ne nous donne rien de positif [3]. En puisant à
des sources aussi pures, si l'on n'a pu obtenir que
si peu de résultats, on ne s'étonnera pas, sans doute,
que nous agissions de prudence en nous renfermant
dans ce qui a été dit et que nous choisissions seu-
lement, parmi les différentes suppositions, celles qui

[1] *Gen.*, chap. III, vers. 21.
[2] *Ibid.*, chap. IV, vers. 20 à 23.
[3] *Ibid.*, chap. XIV, vers. 14 à 17.

nous semblent se rapporter le mieux à l'idée naturelle que l'on peut s'en faire.

Selon l'opinion la plus générale, les arts ont dû commencer par le nécessaire, de là atteindre au beau, et du beau passer au superflu. Informes à leur origine, faibles à leur début, lents dans leurs progrès, la civilisation aurait favorisé leur culture en profitant elle-même de leur produit, et ils seraient demeurés au degré primitif chez les peuplades sauvages, n'étant susceptibles de fleurir que chez les nations capables d'apprécier leurs bienfaits, d'applaudir à leurs œuvres.

Quant à la manière dont chacun d'eux aurait été trouvé, nous le répétons, on l'ignore.—Sans doute, l'obligation de se prémunir contre l'intempérie des saisons, de s'abriter de l'ardeur du soleil comme de la fureur des orages, aura produit l'*architecture*, et le respect pour la divinité en édifiant des temples, ainsi que la vanité des princes en élevant des palais, en auront amené l'amélioration et la perfection. — De même l'adoration d'un pouvoir supérieur aura également porté l'homme à représenter les objets de son culte à l'aide du bois, de la pierre ou de l'argile, et de là aussi la *sculpture*, ainsi que la *plastique*. — De même encore, le désir ou plutôt la nécessité de conserver d'une manière durable soit ce qui avait été dit de remarquable, soit les observations astronomiques qui avaient été faites, ou bien le souvenir des grandes victoires, des grandes actions, voire même des grandes calamités, aura donné naissance

à l'écriture hiéroglyphique, et de là, enfin, le *dessin*, la *peinture* et la *gravure*. — Mais il est à croire que tous ces arts ont dû être d'abord si grossiers, si incomplets, que leurs inventeurs auront pu facilement rester ignorés de la postérité et qu'ils ne se seront pas même doutés de l'important service que leur découverte devait rendre un jour aux hommes en charmant leurs goûts, en satisfaisant à tous leurs besoins.

Nous nous garderons donc bien de rattacher aucune de ces origines à tel ou tel nom accrédité par la faveur et consacré par la routine. Laissant, sous ce rapport, à l'histoire son plus ancien voile, nous n'essayerons pas même de le soulever, sachant par avance combien notre peine serait vaine : des savants n'ont-ils pas échoué dans cette entreprise?

Voilà tout ce que nous avons cru pouvoir dire, en général, de l'origine et de l'antiquité des beaux-arts; maintenant, nous allons traiter de ces mêmes arts chez les différents peuples, et, n'ayant pu signaler les causes qui les avaient fait naître, nous tâcherons, du moins, de signaler celles qui ont concouru à leur accroissement. Nous commencerons nos investigations, dans cette première période, par les Chaldéens, et successivement nous passerons en revue les Phéniciens, les Égyptiens, les Chinois, les Indiens, les peuples de l'Amérique, les Hébreux, les Étrusques et les Perses. Nous irons en Grèce admirer ses ruines, témoignages irréfragables des encouragements donnés par les Périclès et les

Alexandre. Ensuite, nous examinerons l'état des arts chez les Gaulois, puis chez les Romains, dès le commencement de cet empire jusqu'à Constantin le Grand. Nous ne croyons pas inutile d'ajouter, pour inspirer plus de confiance, que tout ce que nous avancerons, tant dans cette première période que dans les deux autres, en un mot dans tout le cours de cette notice, sera basé sur les monuments les plus authentiques ou, tout au moins, appuyé sur les ouvrages les plus dignes de foi.

§ I^{er}.

DES BEAUX-ARTS EN CHALDÉE.

La nation que l'on considère comme la plus ancienne étant la Chaldée, c'est chez elle que nous devons commencer à rechercher les beaux-arts. Selon ce que nous dit l'Écriture, ses premiers habitants, les enfants de Noé, descendus de la montagne d'Ararath dans les plaines de Sennaart, étaient agricoles et pasteurs. Son premier édifice, à l'exception de quelques huttes ou de quelques cabanes, fut cette tour immense qui devait monter jusqu'aux cieux. Cet ouvrage, entrepris par l'orgueil, provoqua la colère de Dieu, amena la différence des langues, la dispersion des peuples, et de là fut nommé *Babel*, c'est-à-dire *confusion*. Ici commence l'histoire particulière des Chaldéens. Leur première ville fut Babylone, bâtie près de l'emplacement où les enfants des hommes avaient voulu braver le Seigneur,

et les matériaux employés pour la bâtir furent des briques cuites en guise de pierres et du bitume en guise de ciment [1].

Cependant, Babel ayant disparu et les temps les plus reculés de Babylone nous étant à peine connus par quelques traditions qui ont pu être défigurées par l'âge, nous ne pouvons entrer, à ce sujet, dans de grands détails. Là, où étaient la tour ambitieuse et l'imposante cité, ne sont plus que des ruines. Nous ne pouvons, non plus, appuyer l'antiquité des arts, chez les Chaldéens, sur les 1903 ans d'observations astronomiques envoyées de Babylone par Callisthènes à Aristote, après qu'Alexandre le Grand se fut emparé de la Perse, bien que ce monument dont parle Simplicius [2] remonte à l'an 2234 avant Jésus-Christ. Cuvier, dans son *Discours sur les Révolutions du globe,* discours servant d'introduction à son ouvrage sur les *Ossements fossiles,* a réduit ces observations à leur juste valeur [3]. Il faut

[1] *Genèse*, chap. x, vers. 8 et 10; chap. xi, vers. 2 à 9 inclusivement.

[2] In lib. II, *de Cœlo,* comment. 48.

[3] « Qu'un peuple, dit-il en parlant des Chaldéens, qui habitait de vastes plaines, sous un ciel toujours pur, ait été porté à observer le cours des astres, même de l'époque où il était encore nomade et où les astres seuls pouvaient diriger sa course pendant la nuit, c'est ce qu'il est naturel de penser; mais, depuis quand étaient-ils astronomes et jusqu'où ont-ils porté l'astronomie? Voilà la question.

« On veut que Callisthènes ait envoyé à Aristote des observations faites par eux et qui remonteraient à 2200 ans avant J.-C.; mais ce fait n'est rapporté que par Simplicius (voy. M. Delambre, *Hist. de l'Astronomie,* tom. I^{er}, pag. 212; voyez aussi son *Ana-*

donc nous en tenir au peu que nous apprennent les livres saints; et, à ce propos, nous dirons qu'il est encore dans l'histoire de la Chaldée une autre ville fort célèbre, Ninive, métropole de l'empire d'Assyrie. Cette ville, ornée et illustrée par Ninus, fils de Bel, que l'on croit être le même qu'Assur, paraît avoir été fondée presque aussi anciennement

lyse de Geminius, ibid. 211; comparez-le avec les *Mémoires* de M. Ideler *sur l'astronomie des Chaldéens*, dans le IV^e tome de Mhalma, pag. 166), à ce qu'il dit, d'après Porphyre, et 600 ans après Aristote. Aristote lui-même n'en a rien dit; aucun véritable astronome n'en a parlé. Ptolémée rapporte et emploie dix observations d'éclipses véritablement faites par les Chaldéens, mais elles ne remontent qu'à Nabonassar (721 av. J.-C.); elles sont grossières : le temps n'y est exprimé qu'en heures et en demi-heures, et l'ombre qu'en demi et en quart de diamètre. Cependant comme elles avaient des dates certaines, les Chaldéens devaient avoir quelque connaissance de la vraie longueur de l'année et quelque moyen de mesurer le temps. Ils paraissent avoir connu la période de dix-huit ans, qui ramène les éclipses de lune dans le même ordre, et que la simple inspection de leurs registres devait promptement leur donner, mais il est constant qu'ils ne savaient ni prédire ni expliquer les éclipses de soleil.

« C'est pour n'avoir pas entendu un passage de Josèphe que Cassini, et, d'après lui, Bailly, ont prétendu y trouver une période lunaire de 600 ans, qui aurait été connue des premiers patriarches. (Voy. Bailly, *Hist. de l'Astronomie ancienne*, et M. Delambre, dans son ouvrage sur le même sujet, tom. I^{er}, pag. 3.)

« Ainsi, tout porte à croire que cette grande réputation des Chaldéens leur a été faite à des époques récentes par les indigènes successeurs, qui, sous le même nom, vendaient dans tout l'empire romain des horoscopes et des prédictions, et qui, pour se procurer plus de crédit, attribuaient à leurs grossiers ancêtres l'honneur des découvertes des Grecs. » (Cuvier, *Discours préliminaire des ossements fossiles*, pag. 111. Paris 1821.

que Babylone, dont elle fut longtemps la rivale en splendeur comme la rivale en puissance. Mais cette sœur puînée a succombé, moins sous la faux du temps que sous la main des hommes. Cyaxarès et Nabapolassar (le premier, roi des Mèdes ; le second, satrape de Chaldée) ont accompli la prédiction du prophète Nahum en la détruisant de fond en comble [1]. Babylone, au contraire, commencée par Nemrod, embellie surtout par Sémiramis (dont on vante encore comme merveille les jardins suspendus [2]) et longtemps après par Nabuchodonosor, en passant sous la domination des Perses, au temps de Cyrus, conserva en partie son antique magnificence. Aussi, l'une (Babylone) fut-elle regardée des anciens comme la plus grande et la plus imposante cité qui eût jamais été [3], tandis que l'autre (Ninive) était déjà, pour ainsi dire, oubliée de la mémoire des hommes.

[1] *Nahum*, chap. I et II. Cette ville a été depuis reconstruite. On voit encore sur la rive du Tigre opposée à Moussoul des ruines qui témoignent au moins de son emplacement ; elles ont pour nom Nino.

[2] Ce qui a fait considérer comme une des sept merveilles du monde les murailles et les jardins suspendus de Babylone fut l'épaisseur des premières et la hardiesse avec laquelle avaient été élevés les seconds. De ces jardins, il ne reste plus qu'un seul arbre préservé par Dieu, disent les Mahométans, afin qu'Ali puisse y attacher son cheval. (Voir le *Cours d'Antiquités monumentales*, de M. Raoul-Rochette.)

[3] Orose, lib. II, cap. VI, prétend que son circuit était de 480 stades, environ 9 myriamètres. M. Raoul-Rochette, dans son *Cours d'Antiquités monumentales*, admet cette étendue, mais il ajoute qu'il est très-difficile de reconnaître le plan de la ville.

Le nombre des édifices de Babylone (nous citons de préférence cette ville, comme ayant commencé la première et s'étant continuée plus longtemps, pour donner une idée de l'art chaldéen) était immense, ainsi qu'on en peut juger par les monceaux de ruines qui subsistent encore, mais qui, plus prodigieux par leur volume que par leur mérite réel, marquent plutôt le pouvoir qu'ils ne signalent le bon goût [1]. Quant aux monuments d'autre sorte, ils sont devenus très-rares. Ainsi que la statue d'or de soixante coudées [2] que Nabuchodonosor fit élever dans la campagne de Dura (province de Babylone) en mémoire du songe qu'il avait eu et que Daniel révéla et expliqua [3], la plupart ont disparu. Néanmoins beaucoup d'entre nous ont pu voir au Musée de

[1] M. Raoul-Rochette, en son *Cours d'Antiquités monumentales*, considère comme caractères dominants de l'architecture babylonienne la proportion colossale eu égard aux matériaux employés, et le revêtement des murs extérieurs. Ce revêtement, suivant l'illustre professeur, se faisait en général au moyen de l'émail, que l'on employait de deux manières : tantôt il était posé à plat sur le mur, de façon à confondre toutes les briques dans une teinte uniforme ; tantôt il était appliqué en saillie et devenait la matière constitutive des bas-reliefs. Il paraît aussi, suivant le même archéologue, que les murs des édifices publics à Babylone étaient ornés de métaux précieux, trait qu'il considère comme commun à tout l'Orient.

[2] La coudée répond à 487 millimètres (un pied et demi.)

[3] *Daniel*, chap. ii et iii. Selon M. Raoul-Rochette, les statues colossales réputées en or étaient des troncs d'arbres équarris et sculptés en forme humaine, puis revêtus de lames d'or et d'argent à une assez grande épaisseur. Il prétend que les statues colossales consacrées à Bel et à Mylitta, les deux principales divinités babyloniennes, étaient exécutées de cette manière.

Paris une statue antique, vulgairement dite de Sardanapale, qu'on regardait comme un ouvrage chaldéen. Cette statue, en 1815, est allée reprendre, au Vatican, la place qu'elle occupait avant. On cite notamment encore trois bas-reliefs qui décorent le Musée britannique; plusieurs figurines, la plupart en terre émaillée, placées dans divers cabinets d'Europe; le caillou sculpté, ou Bétyle, du cabinet du roi (à Paris) et quelques pierres gravées. Le reste se compose de briques, de cylindres (sorte de pierres gravées servant de cachets et d'amulettes); enfin, d'inscriptions, en caractères cunéiformes, tracées sur des flancs de montagnes [1] ; en un mot de toutes choses qui pour l'artiste offrent peu d'intérêt.

§ II.

DES BEAUX-ARTS EN SYRIE, ET PLUS PARTICULIÈREMENT CHEZ LES PHÉNICIENS.

Il est à croire que les beaux-arts, en Syrie, eurent d'abord à peu près le même destin qu'ils avaient eu en Chaldée, dont elle était voisine. Damas, sa capitale, florissait au même temps que Babylone et Ninive; et, ainsi que ces deux villes, elle s'attira par sa splendeur l'admiration des peuples.

La Syrie ne borna pas à Damas l'étendue de son pouvoir ni ce goût de magnificence qui a toujours

[1] M. Raoul-Rochette, *Cours d'Antiq. monument.*; voyez aussi Balbi, *Abrégé de Géographie*, vol. II, 709 et suivant. Paris, Renouard 1838.

distingué les nations d'Orient. Parmi le nombre considérable de ses provinces, elle comptait jadis (au dire de Ptolémée) : la Palestine (Judée, Idumée, Samarie), Comagène, Célésyrie (ou Syrie creuse), et surtout la Phénicie, qui devint dans la suite un des flambeaux du monde [1]. Ses villes les plus flo-

[1] Cette composition de la Syrie est immense et ne s'accorde pas, je l'avoue, avec aucun traité élémentaire de géographie ancienne. J'ai cru devoir néanmoins la choisir, d'abord parce qu'elle m'a semblé en rapport avec celles employées par plusieurs auteurs anciens, et notamment par Pline, (liv. V, chap. III), qui tous s'accordent à comprendre la Palestine comme inhérente à cette vaste contrée d'Orient; mais, je l'ai choisie surtout, parce qu'elle me fournissait les moyens de placer Jérusalem à l'article Syrie, et par là me permettait de laisser tout entier le mérite artistique de cette belle cité aux nations syriennes, particulièrement aux Phéniciens.

Je devais cette explication au lecteur, afin de ne pas lui faire mal présumer de mon livre s'il venait jamais à le confronter avec le Pline de l'édition Panckoucke; car, après avoir lu (tom. IV, liv. V, ch. XIII), cette phrase traduite de Pline par M. Ajasson de Grandsagne : « A côté de l'Arabie s'étend le long de la côte la Syrie, pays jadis immense et divisé en plusieurs provinces. La partie la plus voisine de l'Arabie était appelée Palestine, Judée, Célésyrie, Phénicie; l'intérieur se nommait Damascène; plus au sud, c'était la Babylonie... etc... » Il trouverait aussi la note suivante : « On a souvent compris sous la dénomination vague de Syrie de très-vastes étendues de pays..... Il suffit de songer que les rois de Syrie que les Romains eurent à combattre dans le deuxième siècle avant J.-C. étaient toujours représentés comme régnant à peu près des rivages de la Phénicie aux bords de l'Indus; et effectivement, telle avait été à peu près l'étendue de l'empire des Séleucides sous les premiers princes de cette dynastie..... (Valentin Parisot.) »

Je devrais peut-être ajouter encore pour ma défense que, lorsque je parle de la Syrie, j'entends la Syrie aux temps les plus anciens, et non la Syrie au temps où Séleucus I^{er}, l'un des principaux capitaines d'Alexandre le Grand, et pour cette cause surnommé Nicator,

rissantes furent Hiérapolis, Héliopolis ou Baalbech, Ptolémaïde, Sidon, Tyr, Beryte, comme aussi la superbe Palmyre, bâtie, dit-on, jadis par Salomon, réédifiée depuis par l'empereur Adrien, qui la nomma Andrianopolis, et dont les ruines innombrables, les sites imposants, lèguent au voyageur des souvenirs ineffaçables; enfin, Jérusalem, de qui la destruction totale, ordonnée par Vespasien, fit couler les pleurs de Tite, qui n'obéit qu'à regret à cet arrêt cruel; Jérusalem, qui, rebâtie par Adrien ainsi que Palmyre, offre à peine aujourd'hui quelques débris de son antique opulence, et serait peut-être oubliée dès longtemps sans les événements mémorables dont elle fut le théâtre, sans le séjour et la mort du Christ, sans cette église élevée sur son tombeau, monument de piété, monument d'expiation érigé par sainte Hélène, mère de Constantin le Grand, l'un des plus fermes appuis du christianisme [1].

Mais pour ne pas fatiguer le lecteur par des détails historiques trop étendus, je ne l'entretiendrai que de la Phénicie, de ce foyer de l'industrie, de ce berceau de la navigation [2].

ou le Victorieux, établit le royaume syro-macédonien, douze ans après la mort de ce prince.

[1] L'église érigée par sainte Hélène ne subsiste plus; la nuit du 12 octobre 1808 (Balbi dit à tort 1811), un incendie affreux et auquel on prétend que les chrétiens grecs n'ont pas été étrangers, la détruisit entièrement. Elle a été rebâtie depuis. (Voyez *Pèlerinage à Jérusalem*, par le R. P. Marie-Joseph de Géramb (baron de Géramb), religieux de la Trappe, tom. I^{er}, pag. 138—148. Paris, in-12, 1836.)

[2] Tibulle, éleg. VII.

DE LA PHÉNICIE. La Phénicie, située dans la partie la moins fertile de la Syrie, dut nécessairement parvenir une des dernières à l'état de civilisation. Mais, lorsqu'elle se fut adonnée au commerce maritime, inconnu jusqu'alors, bientôt comblée des faveurs de la fortune, elle cultiva les sciences et les arts avec un égal succès. Tyr, Sidon, Beryte, devinrent des villes renommées par leur magnificence. Ces villes, et surtout Tyr, à l'aide de leurs vaisseaux, transportèrent sur tous les points du globe les ouvrages de leurs artistes et les riches produits dont elles étaient l'entrepôt; comme aussi, de tous côtés, elles fondèrent des comptoirs, au nombre desquels on doit surtout citer celui devenu dans la suite, par les soins de Didon, cette riche Carthage [1], que les Romains jaloux, au fort de leur puissance, s'acharnèrent à détruire.

Malheureusement on ne possède qu'un très-petit nombre d'antiquités artielles provenant des Phéniciens; encore ces antiquités n'offrent-elles aucune certitude et fort peu de beauté, le sol que ce peuple habitait ayant été successivement ravagé par les Perses, les Grecs, et surtout par les Romains.

[1] App., *de Bell. Punic.* — La fondation présumée de Carthage remonte à l'an 1137 avant J.-C. Mais c'est surtout depuis que Didon, sœur de Pygmalion, roi de Tyr en Phénicie, se retira en cette ville qu'elle devint florissante : ce qui n'en fait dater communément l'origine que de l'an 892 avant la même ère, époque fixée pour l'arrivée de cette princesse en Afrique et qui rend impossibles, en dépit de Virgile, ses rapports supposés avec Énée, revenant de la guerre de Troie.

Cependant, l'habileté phénicienne n'en paraît pas moins démontrée dans l'histoire. Homère, à l'occasion des jeux funèbres qu'Achille fait célébrer en l'honneur des mânes de Patrocle, dit : « Le pre-
« mier prix étoit une urne d'argent admirablement
« bien travaillée; elle tenoit six mesures, et elle étoit
« d'une beauté si parfaite, qu'il n'y en avoit point
« sur la terre qui pût l'égaler. C'étoit un ouvrage
« des Sidoniens, les plus habiles ouvriers du monde
« dans l'art de graver et de ciseler; elle avoit été
« apportée sur les vaisseaux des Phéniciens, qui,
« étant abordés à Lemnos, en avoient fait présent
« au roi Thoas, et dans la suite Eunée, fils de Ja-
« son, en acheta de Patrocle Lycaon, fils de Priam.
« Achille voulut honorer d'un si beau prix les jeux
« funèbres de son ami, et cette urne merveilleuse
« devoit être la récompense de celui qui auroit le
« plus de légèreté et de vitesse [1] ». — Dans les livres saints, nous voyons aussi qu'après la prise de Jérusalem par David, de nouveau reconnu roi, Hiram, roi de Tyr, envoya complimenter ce prophète et de plus lui donna des ouvriers pour bâtir son palais [2]. Et lorsque Salomon, successeur de David, veut élever un temple au Seigneur, nous voyons également ce sage sollicitant, auprès du même Hiram, un secours semblable. « Il n'y a personne, dit le roi des Juifs s'adressant au prince tyrien, personne parmi mon peuple qui sache cou-

[1] Homère, *Iliad.* liv. XXIII, v. 740.
[2] *Rois*, liv. II chap. v, v. 2.

per le bois comme les Sidoniens [1]. » Plus tard, Salomon fait venir de Tyr un ouvrier nommé aussi Hiram, dont le talent pour les travaux en bronze était fort renommé. L'auteur sacré énumère tous les ouvrages admirables que cet ouvrier exécuta [2]. Il paraît même, d'après la teneur du verset 40 du chapitre indiqué ci-dessus, qu'Hiram fit tout ce que Salomon voulait consacrer à l'ornement du temple [3], ou plutôt, qu'il dirigea les travaux, parce qu'il est impossible à un seul individu d'exécuter tant de choses, même en sept années, temps qui fut employé à la construction et à l'achèvement du temple [4]. Enfin, pour prouver combien les Phéniciens conservèrent longtemps leur réputation d'habileté dans les arts, on peut encore citer les figures en ivoire ciselées par le statuaire et graveur Boëthus, de Carthage, pour la décoration du temple de Junon en Élide [5]. Et l'on doit ajouter que ce Boëthus, qui florissait vers le milieu du cinquième siècle avant Jésus-Christ, était regardé par Pline [6] pour avoir excellé dans les ouvrages d'argent et avoir, pour ainsi dire, égalé Mentor, son contemporain, le plus célèbre graveur en ce genre.

Ces documents historiques, à défaut de monu-

[1] *Rois* III, c. v, v. 6.
[2] *Ibid.* c. vii, v. 13, *ad finem*.
[3] Voy. aussi *Paralip.*, II, IV.
[4] Josèphe, *des Antiq. Judaïq.*, liv. VIII, ch. iv.
[5] Pausan., lib. V, pag. 419, lin. 29, cité par Winkel., *Hist. de l'Art*, liv. II, chap. ii.
[6] Lib. III, c. viii.

ments plus palpables, nous ont paru suffisamment établir la supériorité que les Phéniciens ont eue sur les autres peuples. Il nous eût été impossible d'ailleurs de baser notre opinion sur quelques bas-reliefs mutilés par le temps, quelques obélisques couchés dans la poussière, quelques médailles [1] dont les inscriptions ou les légendes offrent peu de lumière, et en général sur toutes choses qui ont plutôt un caractère égypto ou gréco-phénicien, ou bien encore gréco-romain, qu'un caractère phénicien pur. Les médailles carthaginoises sont, il est vrai, d'une rare beauté et peuvent être comparées avec avantage aux plus belles médailles de la Grande-Grèce. Mais il est à croire qu'elles doivent prendre rang parmi les monuments gréco-phéniciens. Quoi qu'il en soit, on en possède d'admirables qui furent frappées en Espagne, à Malte et en Sicile, particulièrement à Syracuse. Elles sont reconnaissables à la légende punique qui les entoure.

§ III.

DES BEAUX-ARTS EN ÉGYPTE.

Les mêmes ténèbres qui environnent d'abord les

[1] Par médailles, alors qu'il s'agit de temps fort reculés, on entend les monnaies des différents peuples. Il n'y a eu, à ce que l'on assure, de médailles proprement dites, ou plutôt de médaillons, que vers le neuvième ou le dixième siècle av. J.-C. Cette perfection numismatique est attribuée aux Grecs. Nous ajouterons à ce renseignement archéologique que la couleur verte qui recouvre les médailles de bronze, et en général tous les bronzes antiques, se nomme *patine*, et que cette couleur demande à être soigneusement conservée comme ajoutant beaucoup à la valeur des objets qui en sont revêtus.

beaux-arts, en Chaldée comme en Syrie, environnent aussi leurs premiers pas en Égypte. Peut-être, ainsi que le Nil, qui sert à féconder en partie cette vaste contrée d'Afrique, ces arts sont-ils venus des montagnes d'Éthiopie pour seconder les efforts de l'esprit humain dans les difficultés sans nombre que la nature du sol semblait lui présenter?.....

Mais qui oserait l'assurer, et les Éthiopiens eux-mêmes ont-ils reçu leurs arts de la main des Arabes ou des peuples de l'Inde, ou bien les Égyptiens, au contraire, ne les leur ont-ils pas bien plutôt enseignés?..... Les connaissances que l'on possède sur l'antiquité de l'empire de Méroë (l'Éthiopie, ou mieux encore l'Abyssinie) sont si vagues, et les premières pages de l'histoire égyptienne, jusqu'alors si peu lisibles sur ses plus vieux édifices et sur ses papyrus exhumés des tombeaux [1], qu'elles ne per-

[1] On nomme papyrus ou byblos un petit arbrisseau très-commun autrefois dans la Basse-Égypte et que l'on retrouve surtout aujourd'hui en Abyssinie, lequel servit de papier chez les peuples de l'antiquité et même au moyen âge jusqu'au onzième siècle. La tige du papyrus, grosse à peu près de trois pouces, se divisait facilement en une série de tuniques très-fines, sortes de pellicules, dont le nombre était quelquefois de vingt. Ces tuniques, réunies ensuite par un encollage, formaient des feuilles de papier dont la longueur pouvait varier selon le besoin. Des manuscrits écrits sur cette sorte de papier se trouvent dans les cercueils des momies égyptiennes. Ils sont roulés et placés dans des vases d'argile hermétiquement fermés; souvent même ils se rencontrent sous les bandelettes. Le Musée Égyptien à Paris et la Bibliothèque Royale possèdent de beaux monuments de ce genre; le Musée de Turin en renferme un de 21 mètres 439 millimètres de long (66 pieds).

mettent pas de rien décider relativement à ces hautes questions.

Or, sans rechercher les causes originaires ou locales qui ont pu être la source de l'art égyptien, et si *Philoclès* [1] fut ou non l'inventeur de la peinture, comme *Memnon* celui de la sculpture [2], ou tel autre de l'architecture ou de la gravure, nous dirons simplement que l'Égypte, dont les premiers temps sont encore un problème, est du moins le pays qui renferme de nos jours le plus grand nombre de témoignages des beaux-arts aux vieux âges, et que ceux-ci, à leur tour, indiquent dans leur ensemble comme dans leurs détails deux époques artielles éminemment distinctes : l'une, de beaucoup antérieure aux Grecs, remontant à l'an 2272 avant Jésus-Christ, et au règne d'Osymandyas, premier roi de la seizième dynastie égyptienne; l'autre, commençant avec les Ptolémées [3] (successeurs d'Alexandre le Grand en Afrique) et se continuant tant sous la domination des Grecs que, par suite, sous celle des Romains

[1] Plin., l. XXXV, c. III.
[2] Diod. Sic., l. j., p. 44, l. 24, cité par Winkel., *Hist. de l'Art*, l. II, c. I.
[3] Selon Winkelmann (*Hist. de l'Art*, tom. I, liv. II, c. I.), l'art égyptien se divise en trois périodes : la première comprend ce qui a été fait depuis les temps les plus anciens jusqu'à Cambyse; la seconde, ce qui a été fait durant la domination des Perses; et la troisième, durant celle des Grecs. Mais il nous a paru plus naturel de diviser l'art égyptien en deux périodes seulement; attendu que les Perses n'ont pu amener un changement réel, quand au contraire le règne des Ptolémées a dû opérer une révolution presque complète.

jusqu'à l'établissement des Arabes en Égypte. — Ce qui caractérise la première de ces époques sont : par rapport aux édifices, les proportions gigantesques et massives, les hiéroglyphes symboliques et mystérieux, les divinités monstrueuses et immodestes, la profusion d'ornements. Par rapport aux figures humaines, ce sont : les attitudes uniformes, le défaut de proportions, les contours pleins de raideur, les os et les muscles à peine indiqués, les têtes sans expression et ayant le type d'un Chinois à longues oreilles [1] ; enfin, les inscriptions et les légendes hiéroglyphiques se rattachant identiquement à chacune d'elles, bien que toujours placées sur le socle ou les cippes qui leur sert de soutien [2]. N'oublions pas de faire observer que dans les figures peintes et sur celles en bas-reliefs la position de profil est exclusivement observée, ce qui leur donne assez l'aspect de découpures. — Dans la seconde époque, les édifices ont une forme moins pesante; leurs ornements sont plus délicats. Quant aux figures, les contours en sont plus gracieux, les airs de têtes plus expressifs, les attitudes mieux variées, l'anatomie et les proportions observées davantage; surtout, les hiéroglyphes ne s'y rencontrent plus [3], bien qu'ils continuent toujours à orner les temples.

Si la perfection artielle, en Égypte, est due aux soins que prirent les Ptolémées d'attirer à leur cour

[1] Wink., *Hist. de l'Art*, tom. I, liv. II, c. 1.
[2] Wink., *ibid.*, tom. I, liv. I, c. 1.
[3] Wink., *ibid.*, tom. I, liv. II, c. 1.

des artistes grecs, le degré de faiblesse dans lequel les arts et surtout la peinture et la statuaire y demeurèrent jusqu'à cette époque prend sa source à des idées routinières, à des superstitions absurdes. Qui croirait que chez ce peuple, où les facultés législatives étaient parvenues à un si haut point, il y eût des lois qui défendissent aux artistes, sous des peines très-sévères, de représenter autre chose que leurs idoles, leurs prêtres et leurs rois [1], et encore dans des attitudes prescrites et traditionnelles, desquelles ils ne pouvaient s'écarter [2]?..... Qui croirait que l'étude de l'anatomie externe y fut envisagée comme une profanation, et que le fanatisme alla même jusqu'à considérer presque à l'égal du meurtre l'incision faite sur un cadavre, à tel point

[1] Herod., tom. V, l. ij, pag. 88.—Winkel., *Hist. de l'Art*, tom. I, liv. II, chap. I, page 95. M. Carlo Féa, éditeur et l'un des commentateurs de l'*Histoire de l'Art* de Winkelmann, paraît improuver ce fait. Il cite à l'appui de son assertion un passage de Diodore de Sicile où il est fait mention de trente statues de bois qui se trouvaient sur le mausolée d'Osimandué, lesquelles statues représentaient autant de sénateurs occupés à rendre la justice. On pourrait encore ajouter à l'observation de M. Carlo Féa qu'on a retrouvé une foule de tableaux ou bas-reliefs peints représentant des scènes familières, des combats de toutes sortes, des chasses et jusqu'à des caricatures, sans détruire entièrement le dire d'Hérodote, cité par Winkelmann. Il se peut que la mesure eût en effet été établie en principe; mais il est probable qu'elle n'aura été observée que relativement aux édifices faits pour être offerts en spectacle au peuple : le tombeau des rois et la demeure du riche n'y auront sans doute pas été assujettis et là seulement l'artiste aura pu s'en affranchir.

[2] Dion Chrysost., *Orat.* II, pag. 162. Cité par Wink., *Hist. de l'Art*, tom. I, liv. II, ch. I.

que, suivant Winkelmann, on poursuivait à coups de pierres le *paraschistes*, c'est-à-dire celui d'entre les embaumeurs qui avait fait l'ouverture du corps, afin que les autres puissent y introduire les parfums et aromates destinés à sa conservation [1]?..... Cependant rien ne paraît plus avéré que ces folies stupides; aussi, est-ce à elles que l'on rattache communément l'état d'ignorance dans lequel nous apparaissent les ouvrages des peintres et des statuaires chez cette antique nation. — Plusieurs auteurs ont aussi voulu attribuer le peu de perfection des Égyptiens dans les arts à leur défaut de beauté. Les uns, les ont regardés comme issus des anciens Coptes, en un mot de la race noire; les autres, comme ressortant des Chinois. Volney, cité par M. Champollion-Figeac dans un ouvrage récemment publié par lui sur l'antique Égypte, Volney, s'appuyant d'Hérodote, dit textuellement : « Les « anciens Égyptiens étaient de vrais nègres de l'es- « pèce de tous les naturels d'Afrique. » Winkelmann, en son *Histoire de l'Art*, dit à son tour en traitant du même peuple que : « La première cause « du caractère de l'art des Égyptiens se trouve dans « leur configuration, qui n'avait pas l'avantage « d'exalter l'âme de leurs artistes et d'élever leur « imagination à la beauté idéale. » Et plus loin, il ajoute : « Cette observation est constatée par une « sorte de forme chinoise qui caractérise les Égyp-

[1] Wink., *Hist. de l'Art*, tom. I, liv. II, ch. 1.

« tiens et qui se trouve aussi bien sur leurs statues
« que sur les figures de leurs obélisques et leurs
« pierres gravées : observation qui n'aurait pas dû
« échapper à ceux qui de nos jours ont tant écrit
« sur la ressemblance des Chinois avec les Égyp-
« tiens. » Mais toutes ces assertions touchant la
prétendue laideur des Égyptiens primitifs tombent
aujourd'hui d'elles-mêmes devant les savantes ob-
servations du docteur Larrey, chirurgien en chef
de l'expédition d'Égypte, et devant celles non moins
curieuses et plus récentes du célèbre Champollion
jeune, trop tôt moissonné pour la gloire du nom
français. Les premières ont trait à l'inspection de
plusieurs momies et tendent à établir en principe
que les Égyptiens ressortent des Abyssins, anciens
habitants des montagnes d'Éthiopie appartenant à
la race blanche et dont on retrouve encore le type
dans les *Berbers*, ou *Barabras*, qui se rencontrent
maintenant en Nubie [1]. Les secondes se rapportent

[1] Voy. *Univers pitt.*, Afrique, tom. I. *Hist. et descrip. de l'É-
gypte ancienne*, par M. Champollion-Figeac, p. 26 à 33.—Puisque
nous avons prononcé le mot Nubie, qu'il nous soit permis de donner
une simple note touchant ce pays anciennement si célèbre et qui eut
avec l'Égypte une affinité si parfaite.

La *Nubie* est en quelque sorte une continuité de l'Égypte.
Comme cette dernière, elle est traversée par le Nil, dont le déborde-
ment la féconde ; comme elle jadis elle fut riche et peuplée ; comme
elle enfin de gigantesques ruines en parsèment le sol, et le caractère
de ces ruines (à part celles provenant des monuments chrétiens) étant
en tout semblable aux ruines que l'on rencontre en Égypte, nous
nous sommes dispensé d'en parler dans le corps de notre notice.
Nous dirons seulement ici et pour conclure que pour juger de l'état

à l'examen de bas-reliefs peints, découverts dans les tombeaux de la vallée de Biban-el-Molouk aux environs de Thèbes, lesquels représentent les caractères distinctifs des différentes races d'hommes connues de l'Égypte, et tendent également à avancer que l'Égyptien appartient essentiellement à l'espèce blanche, sortie de l'Abyssinie ou du Sennaar, dont le teint est un peu cuivré, mais par l'action seule du climat.

C'est donc seulement à la manière uniforme dont on représentait chaque personnage consacré et au défaut de notions anatomiques qu'il faut attribuer le peu de progrès des peintres et des statuaires égyptiens. L'art architectonique, étant moins restreint dans sa marche, dut naturellement atteindre à un plus haut degré de perfection. Malheureusement alors on en ignorait les ressources autant que les principes, et la difficulté paraissait vaincue lorsqu'on était parvenu à joindre des piliers énormes par une pierre plate, plus énorme encore et d'un seul bloc, ou bien par des assises disposées en en-

d'avilissement dans lequel ce pays est tombé, il ne faut que comparer le vaste temple d'Ibsamboul (situé au sein de la montagne de ce nom), temple dont quatre colosses assis, lesquels, hauts de plus de 16 mèt., 240 mil. (cinquante pieds), ornent l'entrée et dont un grand nombre de statues de 6 mètres 496 mil. et 7 m. 156 mil. (vingt et vingt-deux pieds) décorent les salles intérieures; il ne faut, dis-je, que comparer ce temple d'Ibsamboul et ceux de Calabsche et d'Amada élevés ou continués par Aménophis II, avec la ville capitale même, Dungala, située sur le Nil; les maisons de cette ville sont bâties en craie et seulement couvertes en paille,

corbellement; car, soit que le bois manquât, soit la volonté, soit l'intelligence, personne en Égypte ne sut s'imaginer de faire une voûte [1]. Les édifices égyptiens sont surtout remarquables par l'étendue de leur volume, surpassant de beaucoup ce que l'on a fait de plus colossal, à l'exception pourtant des constructions de l'Inde, qui parviennent à les égaler, et des monuments cyclopéens, qui ont peut-être atteint des dimensions supérieures. Les caractères qui les distinguent sont : les monotones plates-bandes qui en terminent les façades; les colonnes massives, écrasées par de volumineux chapiteaux en bouquets de lotus [2] ou en campane, mais qui se trouvent toujours séparés de l'architrave par un dé carré. Ce sont encore ces massifs pylonnes [3] décorant les portes et précédés souvent par des *réchas*

[1] Cette opinion est celle du comte de Caylus (*Rec. d'antiq.*) et de Goguet (*Origine des Sciences et des Arts*). Mais Corneille de Bruyn, cité par de Paw, prétend que la galerie de la grande pyramide est voûtée. Pline (lib. XXXVI) en dit autant de quelques appartements inférieurs du labyrinthe de Memphis. Enfin Pocock, également cité par de Paw, assure avoir découvert un arc égyptien dans la province de Feium. Ce qu'il y a de certain, selon le grand ouvrage sur l'Égypte, ouvrage exécuté par une commission spéciale, sous les yeux mêmes de Napoléon, c'est que les plafonds de la grande pyramide sont formés d'*assises disposées en encorbellement*. (Voir le tom. II, à l'article de la description de Memphis et des Pyramides).

[2] Le *lotus*, plante aquatique, servait chez les Égyptiens à l'ornement du chapiteau des colonnes, comme l'acanthe chez les Grecs à l'ornement du chapiteau corinthien.

[3] On nomme *pylonne* chacune des masses carrées et disposées en talus placées de droite et de gauche des portes principales dans les édifices égyptiens.

ou gardiens des temples (statues assises, agenouillées ou accroupies); quelquefois même précédés en outre par des obélisques. Enfin ce sont les peintures et les scuplutres entremêlées d'hiéroglyphes dont toutes les parties constitutives se trouvent revêtues.

Comme la peinture et la sculpture se lient intimement à l'architecture dans les ouvrages égyptiens, nous croyons à propos d'entrer dans quelques détails relatifs à ces deux arts en ce qui concerne la question matérielle. Dans les peintures ainsi que dans les bas-reliefs peints, qui, malgré les ravages du temps, se font encore remarquer sur les parois extérieures et intérieures des monuments de la vieille Égypte, on ne retrouve jamais aucune intention de perspective, et les couleurs semblent y avoir été appliquées par teintes plates et crues. Ces couleurs sont le bleu, le rouge, le jaune et le vert; plus le blanc et le noir. Elles sont tirées du règne minéral et leur base est métallique. Il paraît que les Égyptiens possédaient plusieurs procédés pour leur application, et qu'ils les employaient alternativement suivant la nature de la matière destinée à être décorée. On est peu instruit sur ces divers modes d'application; mais il paraît qu'ils offraient une grande fixité, car en beaucoup d'endroits le contact de l'air et l'ardeur du soleil n'ont pu encore en altérer l'éclat. Il y a lieu de croire que la peinture dite *mosaïque* n'était pas inconnue aux Égyptiens, bien que, selon ce que nous en apprend

M. Champollion-Figeac (dans son *Résumé d'Archéologie*), on n'ait pu jusqu'alors retrouver en ce genre qu'un seul monument : un fragment de cercueil de momie qui se voit au Musée de Turin. Quant aux matières dont on se servit pour les statues, elles furent infiniment variées. Les principales étaient le granit brèche, le marbre, le basalte, la plasme d'émeraude, et dans les temps les plus anciens, le bois, surtout celui de sycomore; comme aussi, à toutes les époques, l'or, l'argent, le bronze et le plomb.

C'est dans l'espace qui s'écoula du dix-huitième au quinzième siècle avant Jésus-Christ que les Égyptiens élevèrent leurs plus grands édifices. Et, quoique sous le rapport du mérite on refuse des éloges à ces maçonneries gigantesques, on n'en doit pas moins rendre justice à leur étendue et admirer en elles ce que peuvent les hommes réunis travaillant pour un même but. « Nous ne pouvons, dit Jac« ques Bannister [1], nous empêcher d'exprimer no« tre admiration et notre étonnement lorsque nous « considérons l'immense disproportion qui est entre « l'architecte et l'édifice, lorsque nous réfléchissons « sur les bornes de la puisance humaine et sur les « effets produits par les travaux constants et réunis « d'un grand nombre d'hommes. »

En effet, quoi de plus étonnant que ces hautes pyramides, rochers factices élevés au despotisme et

[1] *Tableau des Arts et des Sciences*, page 28, trad. B..., édit. de 1786.

à la vanité des Pharaons par la superstition et la servitude [1]?... Fut-il rien qui en splendeur égala Memphis; cette ville, fondée par Ménès, gouvernée longtemps par les rois pasteurs, puis par les Pharaons; Memphis, que par degrés engloutissent les sables?..... Quoi de comparable à ce vaste labyrinthe si supérieur à celui des Crétois, ainsi que le disent Diodore et Pline [2]; si supérieur à sa renommée, ainsi que l'affirme Hérodote [3]?... Enfin, qui l'emporta jamais, par son luxe monumental, sur cette Thèbes aux cent portes; immense cité, tant vantée des anciens par la richesse, le nombre et la grandeur de ses temples et de ses palais [4]; par

[1] La plus haute pyramide a, dit-on, de hauteur verticale 139 mètres 96 millimètres (environ 428 pieds 3 pouces). Cette pyramide est parfaitement orientée, c'est-à-dire que chacun de ses angles, au nombre de quatre, regarde un des points cardinaux.

[2] Diod. Sic., lib. I et lib. IV; Plin., lib. XXXVI.

[3] Hérod., lib. II, chap. CXLVIII.

[4] Parmi le grand nombre de temples et de palais qui décoraient anciennement la ville de Thèbes, on se plaît à citer le temple de Karnac et le palais de Louqsor, dont le Pharaon Aménophis III, de la dix-huitième dynastie, fut le fondateur. Ce temple et ce palais étaient contigus, ou plutôt ils se trouvaient réunis par une longue avenue pavée de dalles et décorée de gauche et de droite par une rangée commençant par des sphinx et se terminant par des béliers. Le nombre total des sphinx pour les deux côtés était de 1,200 (600 pour chaque) et celui des béliers de 116 (58 pour chaque). Toutes ces statues, de grandeur colossale (puisque la tête d'un bélier mesurée dans sa longueur est de 1408 millimètres (4 pieds 4 pouces, mesures anciennes), étaient monolithes, c'est-à-dire formées chacune d'une seule pierre et posées sur des piédestaux. — Le temple de Karnac peut à lui seul donner une idée du style égyptien à plusieurs époques, car le sanctuaire est l'œuvre du Pharaon Ramsès-Phéron,

ses colosses et ses obélisques [1]; sur cette Thèbes, si souvent dévastée depuis l'Éthiopien Sébacon jusqu'à Cambyse (de 758 à 525 avant Jésus-Christ), et dont les ruines, cependant, environ vingt-quatre siècles après tant de désastres, étonnèrent encore nos armées victorieuses de l'Italie et sortant de voir ses merveilles?...

Aussi, après avoir signalé tant de puissants témoignages du pouvoir des Égyptiens, osons-nous affirmer que si ce peuple avait su joindre au prodigieux de la stature la simplicité grandiose que, plus tard, on admira chez les Grecs, aucune nation ne l'eût surpassé.

§ IV.

DES BEAUX-ARTS CHEZ LES CHINOIS.

Les Chinois, vu la fertilité de leur territoire, furent sans doute un des premiers peuples civilisés, conséquemment un des premiers peuples qui connurent les beaux-arts. Cependant, et suivant leurs

deuxième roi de la dix-neuvième dynastie; tandis que la porte triomphale date du règne des Ptolémées. (Voy. le *Résum. compl. d'Archéologie* de M. Champollion-Figeac, tom. I, prem. div., sect. III, parag. 38 et 39.)

[1] Obélisque. Sorte de pyramide carrée, étroite et haute, formée généralement d'une seule pierre presque toujours de granit rose. L'obélisque qui décore aujourd'hui la place de la Concorde à Paris provient du palais de Louqsor : c'est le plus petit d'un des deux qui ornaient une de ses portes. Sa hauteur est de 23 mètres 469 millimètres (72 pieds 3 pouces, mesures anciennes) y compris le pyramidon, mais non compris la base.

annales, ce ne fut que *Fou-Hi*, leur troisième empereur (après *Pan-Kou* et le règne des *trois Augustes* remplissant les époques anté-historiques), qui leur enseigna même les arts les plus utiles, environ 3468 ans avant J.-C. Et l'on apprend aussi, selon les mêmes annales, que, sous le règne suivant, il y eut un déluge qui dut nécessairement avoir tout effacé. Or, la première époque qui dans la chronologie chinoise paraît présenter quelque certitude à l'égard des beaux-arts, est le règne de Hoang-Ti, 2698 ans avant J.-C., et surtout celui de Yao, qui ne remonte alors qu'à l'an 2357 avant la même ère.

Nous ne nous arrêterons point à discuter sur l'authenticité de ces chroniques et sur leur rapport direct avec les arts. Nous ne nous arrêterons pas non plus à discourir sur le mérite réel des monuments artistiques des Chinois. Considérant que les étranges idées de ce peuple sur la beauté, ainsi que le remarque de Paw, ont dû constamment empêcher la peinture et la statuaire de fleurir [1] ; consi-

[1] « Les étranges idées que ce peuple a sur la beauté corporelle (dit de Paw, *Recherches philosophiques sur les Égyptiens et les Chinois*, tom. I, second. part., sect. IV, pag. 62, Berlin 1774) ont en quelque sorte mis les peintres et les sculpteurs dans l'impossibilité de dessiner noblement les figures ; les uns les autres doivent se conformer au goût dominant : ils doivent représenter les dieux mêmes avec de très-gros ventres, caractère qu'on observe dans toutes les copies si multipliées de *Ninifo*, qui ressemble à un hydropique et qui est assis sur un de ses talons comme les orang-outangs et les babouins. » Et plus loin, *ibid.*, pag. 63, le même auteur ajoute : « Il faut observer que ce que les Chinois ont pris pour une marque de

dérant en outre que l'usage antique de construire d'ordinaire les édifices en bois fait que la plupart n'ont pu résister au flot des siècles, qui les a successivement engloutis, et que le petit nombre de ceux en matières plus solides a été à son tour détruit par les ordres de Thsin-Chi-Hoang-ti, 246 ans avant J.-C., attendu que cet empereur ne voulait rien qui témoignât de la gloire ou de la puissance de ses prédécesseurs[1] ; nous admettrons, comme base, que de tous les monuments de l'art chinois, tant anciens que modernes, il n'en est pas qui offrent assez de perfections, sous le rapport de la forme, pour être estimés. Nous nous bornerons donc à rappeler sommairement que d'immenses murailles de démarcation[2], une multitude considérable de tours, de pyramides, d'arcs de triomphe et d'observatoires, un grand nombre de temples[3] et de palais en bois,

beauté dans les hommes leur a semblé, au contraire, un vice très-choquant dans les femmes, dont ils veulent que le corps soit fluet et délicat. »

[1] Voy. *Univers pitt.*, Asie, tom. I. *Descrip. de la Chine*, par M. M.-G. Pauthier, prem. part. pag. 201, col. 2. Paris 1837.

[2] La grande muraille de la Chine, construite par les ordres de l'empereur Thsin-Chi-Hoang-ti, et en échange sans doute des monuments utiles qu'il avait fait détruire, fut dix ans à faire et coûta la vie à quatre cent mille hommes par les fatigues inouïes qu'ils eurent à essuyer. Elle a trois cents myriam. de longueur, et sa hauteur varie de 6 m. 496 m. à 8 m. 120 m. Elle est flanquée de tours qui s'élèvent à environ 12 m. 992 m. au-dessus du sol, et, ainsi que ces tours, elle est munie de créneaux. Son épaisseur est si considérable que six cavaliers peuvent la parcourir en marchant de front à son sommet.

[3] D'après les renseignements fournis par le P. Gabriele de Magellan dans son ouvrage sur la Chine, ouvrage publié à Paris en

remarquables surtout par l'élégance de leur toiture;
de gigantesques pagodes [1]; et jusqu'à des montagnes
taillées en forme d'idoles ; de grotesques magots en
albâtre ou en porcelaine ; quelques tableaux sans
aucune intention de perspective linéaire et surtout
aérienne ; quelques médailles frappées au coin et
seulement estimables à cause de leur antiquité ; en-
fin, des vases de bronze, à forme assez gracieuse,
dont le principal ornement est le *méandre*, c'est-à-
dire un guillochis, ou grecque, plus ou moins com-
pliqué, sont et ont dû être chez les Chinois, de
temps immémorial, les objets les plus remarqua-
bles pour un œil artiste : l'astronomie et la pyro-
technie ayant particulièrement occupé les loisirs de
cette grande nation. Toutefois nous rendrons aux
Chinois cette justice, que l'art de la gravure sur
bois, art dont ils se servirent de fort bonne heure,
ainsi que les Indiens, pour la décoration de leurs
étoffes, les conduisit à la découverte de l'imprime-
rie en caractères, de laquelle ils jouirent longtemps
avant les Européens [2].

1688 et cité par M. Pauthier dans le livre mentionné ci-dessus, les Chinois possédaient, vers la fin du seizième siècle de J.-C. et de la dynastie des Meng, un grand nombre de tours et d'arcs de triomphe élevés en l'honneur des personnes illustres de toutes conditions et de tout sexe ; un grand nombre de statues, de tableaux et de vases précieux antiques ; enfin, près de douze cents temples construits tant en l'honneur de leurs idoles qu'en mémoire de leurs ancêtres.

[1] Les pagodes de Taossé passent pour les plus anciennes de la Chine.

[2] L'origine de l'imprimerie en Europe ne remonte guère au delà de la moitié du quinzième siècle. Ce fut Laurent Coster qui, en 1420, en

§ V.

DES BEAUX-ARTS DANS L'INDE.

Tout, au premier coup d'œil, semble vouloir démontrer l'antiquité des beaux-arts dans l'Inde : dans cette vaste contrée d'Asie où les hommes trouvent si facilement une nourriture abondante, salutaire et agréable, et où tout tend à les réunir en adoucissant leurs mœurs, l'abondance dispose les âmes aux plus heureuses sympathies. — Les peuples anciens regardaient l'Inde comme le pays de la sagesse, comme le berceau de la science ; les Grecs, avant Alexandre, y voyageaient pour s'instruire [1], et, vraisemblablement, ce n'est pas sans raison que ceux-ci honorèrent le soleil comme père de la lumière et comme père des beaux-arts, sous les noms de Phébus et

fit le premier la découverte. En 1440, Mentel y apporta quelques améliorations. Cependant on ne s'était encore servi que de planches gravées soit en creux, soit en relief, lorsque parurent *Guttenberg*, le Mayençais, et *Jean Fust*, son associé, qui, le premier à Strasbourg vers 1436 et tous deux à Mayence en 1450, perfectionnèrent cette invention en substituant à ces planches des caractères mobiles en bois. — Quant à la découverte des caractères de fonte elle est due à Pierre Schœffer.

Tous ces noms, surtout les trois derniers, mais plus particulièrement celui de Guttenberg, sont à jamais célèbres. Néanmoins, on doit le dire, cette invention, regardée comme si nouvelle, et si nouvelle en effet chez les Européens, paraît se rapporter en Chine à une époque bien plus ancienne, car on suppose qu'elle remonte à la dynastie des *Han postérieurs*, qui régna de 220 à 264 après Jésus-Christ.

[1] Volt., *Essai sur les Mœurs*, tom. I, chap. III.

d'Apollon. Peut-être chez eux, où tout était couvert du voile aimable de la fable, voulut-on indiquer par là que les beaux-arts tiraient leur origine de la plus belle contrée d'Orient, qui, sans contredit, est l'Inde dans sa partie la plus rapprochée des bords du Gange et en deçà de ce fleuve? D'ailleurs les médailles qui, aux yeux mêmes des savants de la Chine, passaient, à ce que nous dit Voltaire, pour les plus anciennes, sont celles des Indiens; et, à l'appui de cette assertion, cet écrivain philosophe rapporte que l'empereur Cam-ki, montrant un jour à nos missionnaires mathématiciens les raretés de son palais, leur faisait remarquer comme les plus antiques «.. d'anciennes monnaies indiennes, frappées au « coin, fort antérieures aux monnaies de cuivre des « empereurs chinois... »[1]—L'art, si ancien, de peindre sur les étoffes est aussi d'origine indienne, et celui d'y imprimer des gravures paraît remonter, dans ces régions, à la plus haute antiquité.—Enfin, les monuments d'architecture considérés par quelques modernes comme les plus antiques sont encore des temples indiens. Au nombre de ces édifices je signalerai surtout : celui de *Schéringham*, fameux par sa grandeur, ainsi que par la richesse de sa pagode[2]; celui des *Sept pagodes* situé entre Sadras et Pondi-

[1] Volt., *Essai sur les Mœurs*, tom. I, Introduct. paragr. 17.
[2] On lit dans l'*Encyclopédie méthodique des Beaux-Arts*, t. II, que le diamant de l'impératrice de Russie (alors Catherine II), le plus beau et le plus gros qui fût connu à cette époque, passait pour avoir formé un des yeux de cette colossale statue.

chery; celui de *Salsette,* que l'on fut, dit-on, mille ans à bâtir, ainsi qu'à décorer; enfin, celui de *Schalembron,* qui renferme, à ce que l'on assure, des inscriptions en une langue dont on a perdu la connaissance et qui, conséquemment, serait plus ancienne que le hanscrit, ou sanskrit, la plus ancienne langue connue des brames et employée par eux pour le culte de Brahma. Ces temples, que l'on appelle pagodes ainsi que les idoles qu'ils renferment, étonnent d'abord par l'étendue de leur volume, comme aussi par les figures gigantesques, les hiéroglyphes, les bas-reliefs et les peintures monochrômes et polychrômes [1] qui les décorent, quoique en les examinant avec attention on les trouve trop surchargés de détails.

Cependant, bien qu'en général plus on observe attentivement les antiquités de l'Inde, et plus l'on se persuade que les arts et les sciences ont dû croître d'eux-mêmes en ce beau pays; bien qu'on lise même, dans l'édition in-4° de Winkelman, au troisième tome ajouté à son *Histoire de l'Art,* cette opinion de Rode et de Riem : « Il n'y a que celui qui
« a inventé lui-même les arts et se les est appropriés
« après avoir eu à lutter contre toutes les difficul-
« tés que l'ignorance des principes et les défauts
« des modèles doivent supposer qui peut produire
« de pareils ouvrages. Un peuple imitateur châtie
« beaucoup plus facilement son goût et son style

[1] Le mot *monochrôme* signifie à une seule couleur, celui *polychrôme* signifie à plusieurs.

« que celui qui le premier fait la découverte et dont
« la vanité répugne à détruire des ouvrages qui lui
« ont coûté des siècles de peine et de travail, uni-
« quement parce que le temps a ramené des idées
« nouvelles [1]. » Comme l'antiquité des arts dans
cette contrée heureuse n'est encore qu'une question soulevée par les philosophes du dix-huitième siècle, mais non un fait démontré, et que plusieurs savants et archéologues plaident contrairement aujourd'hui en faveur de l'Égypte, nous croyons agir sagement en émettant cette opinion sans nullement la garantir. Si une foule de probabilités semblent se réunir, en quelque sorte, pour l'affirmer, il est aussi des raisonnements puissants et, à leur tour, en apparence sans réplique, faits par des hommes autant érudits que consciencieux qui s'efforcent de les combattre. D'ailleurs, ce qui doit rendre surtout la question indécise est que les monuments artistiques des Indous aux divers âges ne présentent aucune différence sensible vu l'intimité qui a toujours régné entre eux et les doctrines religieuses de ce peuple. Les types anciens dans l'Inde sont les types modernes. Et là, de tout temps, l'artiste, courbé sous le joug mythique des différentes castes, paraît avoir représenté temples et divinités avec les mêmes imperfections. Qu'on examine seulement les principales idoles, et l'on trouvera à toutes les époques :

[1] Voyez, dans l'édition de l'an IIe, de l'*Hist. de l'Art*, par Winkelmann, au tome III : *De la peinture chez les anciens*, ch. II, page 82.

Brahma ayant quatre têtes et quatre bras ; *Vishnou* porté par un animal immonde moitié homme, moitié aigle ; *Siva* ayant quelquefois jusqu'à dix bras et cinq têtes, ou un troisième œil placé perpendiculairement au milieu du front. Espérons que les travaux dont s'occupe activement la science contemporaine amèneront la solution de ce grand problème [1].

— A la suite de ces détails sur l'état des beaux-arts dans l'Inde, nous croyons pouvoir dire un mot touchant les monuments javanais, qui, avec ceux de l'Indoustan, ont souvent tant de similitude.

L'île de Java offre à l'œil étonné du voyageur une multitude considérable de monuments en tous genres : temples, palais, statues, bas-reliefs, etc. — Au nombre des temples, il en est quelques-uns assez curieux, tels que ceux de *Brambanan* et de *Jabang*. Mais le plus remarquable est celui de *Boro-Bodo*, qui, situé au sommet d'une colline et couronné d'un dôme, est environné par sept rangs de murailles plus ou moins ornés, dont les trois plus proches sont munis de tours. — Nous n'avons cité

[1] Pour être au courant des nouvelles lumières répandues sur cette matière, voyez les ouvrages suivants : Cuvier, Introd. aux *Ossem. foss.* — Wilford, cité par Cuvier. — Bentley, *Asiatic. Researches*, tom. V et VI, Londres. — Balbi, Introduction à l'*Atlas Ethogr. du globe.*—Wisemann, *Discours sur les rapports entre la Science et la Religion.* 1er 2e et 7e disc.).—M. de Paravey, *Essai sur quelques zodiaq. apportés de l'Inde.*—*Ann. de Phil. chrét.*, t. XIX, p. 449 et suiv., décembre 1833 et décembre 1839 p. 449 et suiv. — Voy. aussi la *Gaz. de France* du 29 juin 1840.

qu'un seul temple, nous ne citerons aussi qu'un seul palais, celui de *Kalassan*. L'aspect de cet édifice est fort gracieux, non-seulement à cause de son ensemble pyramidal, mais par ses ornements qui, bien qu'un peu bizarres, ne sont pas sans quelque mérite. — A l'égard des statues, d'ailleurs très-nombreuses, il s'en trouve de colossales. Les principales représentent des *réchas*, ou gardiens des temples, placés comme chez les Égyptiens en avant des portes, comme aussi diverses divinités, notamment le dieu *Bouddha*. Ces derniers ouvrages, ainsi que plusieurs bas-reliefs, sont généralement d'un fini précieux, et la matière même en a été polie avec beaucoup de soin.

En somme, les monuments de Java ne sont pas dénués de grâce, et leur style est préférable au style de ceux de l'Indoustan; mais il n'est pas certain que leur antiquité soit aussi profonde qu'on a cherché longtemps à le faire croire; plusieurs orientalistes ne balancent pas à en rattacher l'exécution à l'époque du moyen âge.

§ VI.

DES BEAUX-ARTS EN AMÉRIQUE.

On ne saurait maintenant révoquer en doute l'existence d'une antique civilisation dans l'Amérique [1]; chaque jour de nouvelles découvertes l'at-

[1] L'*Amérique*, ce vaste continent, si longtemps ignoré dans les autres parties du globe et dont la découverte, due à Christophe Co-

testent par des monuments en tous genres. Mais si le sol américain fut jadis habité par des peuples puissants qui y cultivèrent les arts avec quelque succès, il a été, durant tant de siècles, la proie de l'ignorance que l'on ne saurait aujourd'hui assigner une époque à ces jours de splendeur qui produisirent des villes à palais de marbre, des pyramides imposantes, des temples plus imposants encore ; ouvrages dont la magnificence paraît avoir égalé l'étendue, à en juger par les pompeux débris qui le parsèment, et que souvent nous cachent d'épaisses forêts ou que recouvrent des savanes [1].

D'après les premiers écrivains qui ont traité l'histoire de ce que nous avons inconsidérément nommé le *Nouveau Monde*, il paraît que les peuples qui habitaient l'Amérique au temps où les Européens en

lomb (bien que réellement commencée par Améric Vespuce, duquel elle tient son nom), ne remonte pas même à la moitié du quinzième siècle, se compose, comme on sait, de deux parties principales : l'une, située au nord et la plus considérable, dite *Septentrionale* ; l'autre, située au sud et la moins étendue, dite *Méridionale* ; que réunissent l'isthme de Panama et qu'accompagnent plusieurs îles. — La partie *septentrionale* comprend : le Groenland, le Mexique, la Californie, les Florides, les États-Unis, le Canada et la Terre-Neuve, plus, les îles de Cuba et de Saint-Domingue ; ainsi que les petites et les grandes Antilles. — La partie *méridionale* comprend : la Terre-ferme, le Pérou, le Paraguai, le Chili, la Terre-Magellanique, le Brésil et le pays des Amazones.

[1] Le mot *savane*, qui, au Canada, signifie une forêt d'arbres résineux, désigne une prairie dans les possessions françaises de l'Amérique.

firent la conquête n'avaient conservé aucun souvenir de l'âge glorieux qui les avait précédés ; et des recherches plus nouvelles jettent également peu de lumières sur cette ténébreuse antiquité, puisque les annales hiéroglyphiques du Mexique ne s'étendent pas au delà du septième siècle de l'ère chrétienne, comme les *quipos* péruviens [1] au delà du onzième. Il est donc à croire que ces peuples étaient d'anciens barbares de qui de longues guerres avaient seules établi la domination. Cette opinion d'ailleurs est d'autant plus plausible que les hiéroglyphes qui sillonnent les plus anciens monuments du Mexique, comme par exemple ceux de Palenque, ne se rapportent en rien aux travaux de ce genre déjà connus sur les autres parties du globe.

Quoi qu'il en soit, les monuments antiques se trouvent en abondance sur plusieurs points de l'Amérique, mais c'est surtout au Pérou, ainsi qu'au Mexique, qu'ils apparaissent le plus fréquemment. Dans ces deux vastes pays on rencontre de nombreuses constructions en pierre, en marbre et en granit : presque partout ailleurs la terre paraît avoir été employée seule, et alors aussi ce que l'on aperçoit davantage sont des tumuli et des murailles d'une immense étendue.

Ce qu'il y a de plus curieux dans les ouvrages *mexicains* et *péruviens*, est qu'ils ne ressemblent jamais complétement à aucun de ceux que l'antiquité

[1] On entend par *quipos* une sorte de nœuds de laine qui, chez certains peuples de l'Amérique, remplaçaient l'écriture.

connue nous offre, et que pourtant, au premier abord, ils rappellent les travaux de différents peuples. Leur caractère n'est ni indien, ni égyptien, ni grec pur; mais il se montre tour à tour pénétré de ces diverses formes, et quelquefois même des villes entières inclinent plus particulièrement vers l'un de ces genres. Telle est la cause qui, sans doute, a longtemps fait considérer Palenqué comme colonie égyptienne, et Mitla comme colonie grecque; suppositions que des recherches plus profondes n'ont nullement confirmées. La tendance pyramidale, c'est-à-dire en talus; l'énormité des bases, les doubles corniches aux façades, des piliers incrustés de bas-reliefs en stuc peints, entourant les édifices; des hiéroglyphes en relief ne ressemblant nullement à ceux de l'Égypte, qui d'ailleurs sont en creux; des voûtes à angles tronqués du sommet et terminés par de grandes pierres placées dans une direction transversale; des voûtes à plein cintre et des voûtes à ogives [1]; voilà ce qui distingue surtout l'architecture américaine.

[1] Dans l'ouvrage intitulé *Antiquités mexicaines*, on voit, planche VI, un pont voûté en ogive. Ce pont se compose d'une seule arche formée par deux pierres curvilignes arc-boutées l'une contre l'autre en manière d'arc aigu. Les autres pierres servant à compléter l'édifice sont à polygones irréguliers et, par leur forme autant que par leur volume, rappellent ces constructions dites *cyclopéennes*, ou *pélasgiques*, dont nous aurons bientôt occasion de parler, en traitant de l'art chez les Grecs et de l'art chez les Romains. On trouve encore des voûtes à ogives dans l'intérieur de quelques *tumuli* d'une dimension colossale.

Au nombre des principaux monuments, nous citerons le temple du soleil situé à Cusco, ancienne capitale du Pérou, et la forteresse de la même ville ; le temple de Callao, ville forte et considérable, faisant aussi partie de l'Amérique Méridionale. Nous citerons surtout les édifices religieux de Mexico, ancienne capitale du Mexique ; le grand temple de Palenque ; les palais pleins d'élégance de Mitla ; la pyramide de Xochicalco, dont les bas-reliefs sont si curieux, vu le rebord saillant qui environne chaque figure, et jusques aux rochers décorés de figures et d'hiéroglyphes sculptés en creux, qui se rencontrent au Brésil.

Quant aux monuments spécialement relatifs à la peinture ainsi qu'à la statuaire, nous les divisons en deux classes : l'une, comprenant les objets destinés à être exposés en public ou à servir au culte ; l'autre, comprenant les objets destinés aux usages domestiques. Dans la première, ce qui nous frappe le plus est : 1° le caractère de chasteté constamment observé dans les figures ; 2° la courbure du nez, toujours très-prononcée ; 3° l'absence des cheveux et de la barbe pour les figures d'hommes. A l'égard de la seconde classe nous dirons que toutes ces règles ne paraissent pas avoir été suivies, et qu'au contraire, il semble que l'on ait pris à tâche de s'en affranchir ; car plusieurs vases présentent, à la région supérieure de leur panse, des têtes barbues dont l'expression tient de celle que l'on donne aux satyres. Nous ajouterons même

qu'à leur région inférieure se font remarquer des objets immodestes.

Nous ne nous étendrons pas davantage sur l'état des arts dans l'Amérique ; nous nous sommes bornés à mentionner les monuments les plus remarquables ; nous laisserons à des hommes plus érudits le soin d'en donner la description et d'en apprécier le mérite. Néanmoins, nous croyons pouvoir dire, sans trop de présomption, qu'en somme les monuments du Pérou et les monuments du Mexique peuvent à notre avis prendre rang entre ceux de l'Égypte et de l'Inde comme valeur artielle et comme ancienneté.

§ VII.

DES BEAUX-ARTS CHEZ LES HÉBREUX.

La connaissance des beaux-arts chez les Juifs ou Hébreux, malgré leur vie, tantôt pastorale et tantôt errante, n'en remonte pas moins à des temps très-reculés. La *Genèse* nous apprend que dans le même temps que Jacob, par ordre du Seigneur, se disposait à quitter en secret Laban et à retourner au pays qui l'avait vu naître, Rachel parvint à dérober les idoles de son père, tandis que ce dernier était allé faire tondre ses brebis [1]. Nous voyons aussi dans l'*Exode*, au vingt-huitième chapitre [2], la description détaillée des ouvrages de gravure en creux

[1] Chap. xxxi, ver. 3 et 19.
[2] Vers. 9, 10 et 36.

sur pierre fine et sur métal, qui doivent faire partie du vêtement d'Aaron (frère de Moïse et grand prêtre des Juifs) et enrichir son éphod ainsi que son rational, c'est-à-dire sa ceinture ou sorte d'étole, et la pièce d'étoffe carrée enrichie de broderies et de pierres précieuses destinée à reposer sur sa poitrine. Nous voyons encore, au trente-deuxième chapitre du même livre, les Israélites fondant un veau d'or ; et, au vingt et unième des *Nombres*, Moïse faisant un serpent d'airain pour la guérison de ces mêmes Israélites, selon la volonté du Seigneur. Au trente-sixième chapitre ainsi qu'au trente-septième (toujours des *Nombres*), nous retrouvons le nom du statuaire qui, lorsque les Hébreux étaient dans le désert, décora le propitiatoire (autrement dit le couvercle de l'arche-d'alliance) de deux chérubins en or travaillés au marteau : ce nom est Béséléel. Nous retrouvons également celui de l'architecte qui le seconda dans la construction de l'arche, comme dans la disposition des broderies et la tenture des tapisseries : il s'appelait Ooliab et était fils d'Achisamech de la tribu de Dan. Enfin, au premier livre des *Rois*[1], nous apprenons que Saül, après avoir défait les Amalécites, se fit ériger un arc de triomphe sur le mont Carmel.

Mais quant au degré de perfection auquel ces mêmes arts furent portés par les Juifs, il ne paraît

[1] Chap. xv, ver. 12.

pas avoir été ni fort étendu ni fort élevé. Et l'on pourrait en rapporter la cause : d'abord, à l'existence nomade de ce peuple; ensuite, à ces temps d'anarchie et surtout à ceux de servitude; puis encore, à cette loi mosaïque, qui défendait expressément de représenter la Divinité sous la forme humaine, loi qui, dans la suite, s'étendit indistinctement à toutes sortes de figures [1]. L'ignorance de l'anatomie dut également nuire au progrès, et cette ignorance paraît assez prouvée par les onzième, douzième et treizième versets du dix-neuvième chapitre des *Nombres*, dans lesquels on voit que quiconque touchait le corps d'un homme mort demeurait souillé pendant sept jours et ne pouvait être purifié qu'après avoir été, durant cet intervalle, aspergé par deux fois d'eau d'expiation; mais que faute de cette purification on demeurait à jamais souillé, et qu'alors, si l'on osait s'approcher du tabernacle, étant regardé comme impur, on devait périr du milieu d'Israël. Tant d'entraves réunies durent toujours en effet comprimer le génie à son essor. Aussi, même aux jours les plus florissants de la monarchie judaïque, fut-on obligé d'avoir recours aux artistes de Tyr et de Sidon pour l'exécution des grands ouvrages [2], ainsi que nous l'avons déjà avancé en traitant de la Phénicie, où nous avons dit que Salomon s'en servit pour

[1] *Exod.*, chap. xx, v. 4 et 5.—*Lev.*, chap. xxvi, v. 1.—*Deuter.*, chap. v, vers. 7, 8 et 9.

[2] Winkel., *Hist. de l'Art*, tom. I, liv. II, ch. III.

l'édification du temple de Jérusalem [1]; comme son prédécesseur David s'en était servi pour élever son palais.

On voit par ce que nous venons de dire que le progrès des arts chez les Hébreux fut à peu près insensible jusqu'au temps de Béséléel, qui, selon toute apparence, avait dû s'instruire chez les Égyptiens, et que depuis cet artiste toute la gloire attachée aux embellissements de Jérusalem retombe sur les Phéniciens et appartient plutôt à leur histoire qu'à celle judaïque.

§ VIII.

DES BEAUX-ARTS CHEZ LES ÉTRUSQUES.

Parmi les nations antiques qui ont cultivé les beaux-arts avec quelques succès, on doit citer l'Étrurie comme une de celles qui ont le plus contribué à les faire fleurir. Mais si l'on veut savoir comment ces mêmes arts lui sont parvenus, c'est alors que commence l'incertitude; c'est alors que, à l'aide des conjectures, s'établissent mille systèmes.

[1] Salomon éleva le temple du Seigneur l'an quatrième de son règne, 629 années après la sortie d'Éygpte, et 1003 ans avant J.-C., selon la version grecque des Septante. Selon la Vulgate (ou bible latine), 480 ans après la sortie d'Égypte au mois de Zio ou Ziv (second mois de l'année sacrée des Hébreux et le septième de leur année civile) et 1012 ans avant J.-C. (*Rois*, liv. III, c. v, vi et vii.) La différence est moindre dans la version hébreuse dite des Samaritains. Ce monument de piété, élevé en l'honneur du vrai Dieu, fut détruit par les flammes, l'an 618 avant J.-C., par ordre de Nabuchodonosor.

Au nombre des idées diverses qui se croisent et s'entre-choquent, celle qui paraît obtenir jusqu'alors le plus de voix est que les Étrusques reçurent les beaux-arts encore informes des mains des premiers Grecs. Cependant, comme tant qu'une discussion n'est pas encore fermée il est permis à chacun d'émettre son opinion, je me permettrai, moi chétif, de hasarder aussi la mienne, et je le ferai d'autant plus volontiers qu'elle tend à réunir toutes les autres en conciliant tous les partis.

Il paraît constant, et suivant Hérodote, que les Étrusques, au temps où brillaient encore les premiers peuples de Syrie, étaient déjà comptés au nombre des puissances maritimes les plus considérables, témoin cette flotte qu'ils équipèrent en commun avec les Phéniciens contre les Phocéens [1]. Et de là j'infère que les Étrusques, étant navigateurs et adonnés au commerce, durent de très-bonne heure avoir été en relation avec beaucoup d'autres peuples avant de s'être réellement occupés à cultiver les beaux-arts, et que lorsqu'ils s'y adonnèrent, ils durent aussi se servir indistinctement des diverses semences récoltées par eux sur différents sols pour se former par leur mélange un style particulier. Cette assertion, j'ose le dire, me paraît d'autant plus fondée qu'elle s'appuie sur des monuments. On rencontre encore sur la terre que les Étrusques habitaient (terre qui de nos jours est

[1] Hérod., lib. I, pag. 43.

appelée Toscane) des obélisques dans le style primitif des Égyptiens [1]; un nombre considérable de pierres gravées offrant la représentation exacte d'un scarabée, symbole du monde et des renaissances successives selon les mythes du même peuple [2]; comme aussi l'on rencontre beaucoup de petites figurines semblables à celles découvertes dans leurs tombeaux; de même que des têtes ailées, symboles de l'immortalité des âmes chez les Perses; puis des divinités ailées en quelque sorte à la manière des divinités phéniciennes et des divinités égyptiennes [3]; puis encore des statues, des bas-reliefs, des médailles, surtout quantité de vases d'argile dans le goût des premiers ouvrages grecs.

D'après cette opinion que je hasarde néanmoins, je le répète, mais que je me garde bien d'affirmer, les arts chez les Étrusques auraient été un assemblage des arts tirés de plusieurs points du globe. Le seul caractère qui les rende remarquables (à les considérer sous le rapport du style) est l'exagération, caractère qui d'ailleurs se rattachait à leurs croyances aux augures et à leur goût dominant pour la divination [4] : on sait que l'Étrurie était appelée la mère de la superstition [5].

[1] Winkel., tom. I, liv. I, ch. 1.
[2] Le scarabée était consacré au soleil parce qu'il a autant de doigts que le mois a de jours : c'est-à-dire, trente.
[3] Winkel., *Hist. de l'Art*, tom. I, liv. II, c. III.
[4] Cicer., *de Divinat.*, lib. I, ch. XII, pag. 25, ed. Davis.
[5] Arnob., *Contrà Gent.* lib. VII, pag. 232, cité par Winkel., *Hist. de l'Art*, tom. I, liv. III, ch. 1.

Jusqu'alors nous avons constamment marché sur la route si souvent trompeuse du probabilisme; nous allons essayer maintenant d'expliquer, dans une courte analyse, les différents dégrés des beaux-arts en Étrurie, d'après les monuments échappés à la destruction du temps comme aux révolutions des âges.

Et d'abord, nous ferons remarquer que les Étrusques, à l'égard des statues de marbre, représentant des divinités, observaient un dessin plus noble et plus simple que dans celles représentant des mortels. On suppose que par cette différence ils voulurent témoigner que les dieux exerçaient leur pouvoir par la seule vertu de leur essence, tandis que les humains, au contraire, pour exercer le leur, avaient besoin d'employer toutes leurs forces musculaires; c'est même de là que certains auteurs ont considéré ce peuple comme l'inventeur du beau idéal. Malheureusement l'histoire, à ce que nous dit Winkelmann, ne nous a conservé le nom que d'un seul statuaire, *Mnesarchus*, père de Pythagore, le graveur en pierres fines [1]. Nous observerons aussi, et d'après le même auteur, que les Étrusques représentaient presque toutes leurs divinités avec des ailes.

Quant aux ouvrages de peintures de ce peuple, les monuments les plus considérables qui nous soient parvenus sont ceux trouvés dans l'ancienne *Tarquinia*, une des douze villes capitales de l'Étrurie.

[1] Winkel., tom. I, liv. III, ch. 1.

Ils se composent, dit Winkelmann, d'environ deux mille grottes qui vraisemblablement servaient de tombeaux. Les pilastres, décorant et soutenant encore ces grottes, sont recouverts d'arabesques et de longues frises peintes, ornées de grandes figures ailées, drapées ou armées, lesquelles occupent pour l'ordinaire l'espace compris entre la base et la corniche. Les sujets de ces peintures sont généralement très-variés et souvent même assez bizarres : ce sont des combats de gladiateurs ou autres. « On « en trouve qui représentent la doctrine des Étrus- « ques sur l'état de l'âme après la mort. [1] »

Nous voudrions pouvoir parler à fond de l'architecture étrusque, mais les témoignages qui nous sont parvenus sur ce point sont peu capables de seconder notre désir. Nous citerons cependant, parmi les monuments les plus remarquables, un amphithéâtre [2] qui paraît avoir appartenu à l'ancienne ville de Sutrium; il est dans un rocher qui domine le sol, mais les ravages du temps l'ont rendu presque méconnaissable. Du reste, nous nous en rapporterons aveuglément aux écrits des anciens et surtout à l'ouvrage architectonique de Vitruve, comme occupant, celui-là, la première place. C'est d'après cet ouvrage, si heureusement

[1] *Hist. de l'Art*, tom. I, liv. III, chap. I.

[2] Chez les anciens, on nommait amphithéâtre un vaste théâtre découvert, de forme ronde ou ovale. Le milieu s'appelait arène et servait à des combats de gladiateurs, à des chasses, enfin à des combats de bêtes féroces contre des criminels.

traduit par l'illustre Perrault, notre compatriote, que nous nous risquerons à parler d'un temple de Cérès bâti à Rome par les Étrusques, sous le dictateur Postumius (494 ans avant Jésus-Christ) et depuis abattu sous le règne d'Auguste. Ce temple, de forme oblongue, était divisé dans sa longueur en deux parties égales : la première formait le portique ; la seconde, partagée en trois nefs, ou *cellæ*, comprenait le temple proprement dit. La nef du milieu était consacrée à Jupiter, celle de gauche à Junon, celle de droite à Mercure. Les colonnes qui soutenaient et décoraient cet édifice étaient d'un ordre appartenant en propre aux Étrusques et désigné dans les ouvrages d'architecture sous le nom de *toscan*. Elles avaient de hauteur sept fois la longueur de leur diamètre inférieur, et la hauteur de chacune d'elles, depuis la naissance de la base jusqu'au sommet de chapiteau, égalait le tiers de la longueur totale du bâtiment.

Les productions artielles que l'on a longtemps citées de préférence pour appuyer le mérite des Étrusques étaient des vases en argile, souvent décorés de peintures. Ces vases, par leur forme à la fois simple, noble et gracieuse, méritaient d'être autant estimés des artistes que vénérés des antiquaires et des archéologues ; mais de nos jours on ne s'accorde pas sur ce point, et la plupart de ces antiques produits de la céramique est attribuée aux Grecs. Cependant, le petit nombre de ceux dont l'authenticité paraît sans réplique offre encore un grand

intérêt. Malheureusement, comme ils se rapportent à des temps fort reculés, les sujets qui les décorent sont plutôt des dessins coloriés que de véritables peintures; car les figures en sont généralement tracées par un simple trait de couleur noire ou uniformément recouvertes d'un ton local foncé, se détachant sur la couleur naturelle d'un jaune rougeâtre, résultat de la cuisson. Quelquefois des lignes rouges viennent enrichir les vêtements; enfin, un vernis sans éclat recouvre ces anciens monuments de l'art et les préserve de la destruction. Ce qui tend surtout à prouver l'authenticité des vases étrusques et à les distinguer des vases grecs, sont les sujets qu'ils représentent et les inscriptions étrusques qui accompagnent ces sujets, où d'ailleurs les hommes portent une barbe et une chevelure épaisses, et où les divinités se montrent munies de longues ailes. Plus tard, les Étrusques se servirent de la peinture en émail pour la décoration de leurs vases; mais il paraît que cette peinture ne fut employée par eux que vers le temps de Porsenna, c'est-à-dire vers le milieu du sixième siècle avant Jésus-Christ, ce qui laisse tout entier aux vases tracés ou peints en noir le mérite de l'ancienneté.

Nous ne dirons rien touchant les médailles et les pierres gravées étrusques, attendu que ces monuments, qui depuis quelques années ont si puissamment enrichi la numismatique et la glyptique, ne présentent que peu d'intérêt sous le rapport du dessin. Mais, avant de terminer cet article, nous

croyons encore devoir prévenir que trop souvent il arrive que les ouvrages des Étrusques et ceux des Grecs se trouvent confondus pour le style, bien qu'il existe cependant entre eux des différences notoires. Sur les œuvres des Étrusques se trouve constamment répandue une teinte sombre, fruit des croyances superstitieuses qui y ont pour ainsi dire incrusté leur cachet exagérateur et prophétique.— Sur les œuvres des Grecs, au contraire, partout on voit régner la grâce sans tiédeur, et l'expression sans rudesse. Et en effet, les urnes sépulcrales, qui chez les premiers se font remarquer par leurs bas-reliefs représentant des luttes de gladiateurs (les funérailles de ce peuple étant toujours accompagnées de ces sortes combats [1]), chez les autres ne présentent que des sujets agréables et qui touchent le cœur. Enfin, il n'est pas jusqu'aux ouvrages d'architecture qui, à part les proportions des colonnes, offrent encore un caractère bien distinct par l'emploi fréquent de la voûte ; mais ce qui surtout est digne de remarque, c'est que, malgré que l'Étrurie ait été longtemps habitée par les Pélasges, qui ne l'abandonnèrent que chassés qu'ils furent par les éruptions successives des volcans du centre et de la côte de l'Italie, on ne retrouve aucune trace de monuments construits selon le mode dit *cyclopéen* attribué à ce peuple.

En somme, la plus belle époque pour les arts en

[1] Dempst., *Étrus.*, tom. I, lib. III.

Étrurie remonte quelque temps avant la guerre de Troie [1], mais surtout date depuis cette guerre [2], et se continue jusqu'à ce que les Romains se furent rendus les maîtres de cette partie de l'Italie. La destruction du royaume des Étrusques eut lieu après une guerre de trente ans à laquelle les Samnites et les Gaulois prirent part : ce fut le consul Coruncanus qui, après la mort d'Élius Volturrinus, son dernier roi, tué à la bataille donnée près du lac Lucumo, le réunit à la république romaine en qualité de province, l'an de Rome 474 et 279 avant Jésus-Christ.

§ IX.

DES BEAUX-ARTS CHEZ LES PERSES.

Les anciens Perses, adorateurs des astres et des éléments, furent longtemps un peuple sauvage nommé *Parsis*, et les beaux-arts chez eux, inutiles au sabisme comme aux dogmes de Zoroastre, restèrent dans cet état d'enfance si voisin de la barbarie. Aussi, tout ce qu'ils produisirent depuis leur premier âge jusqu'au temps de Cyrus ne mérite-t-il pas même d'être rapporté.

On se rappelle sans doute, à propos de Cyrus, ce que nous avons dit, en traitant de la Chaldée, que Babylone conserva son pouvoir jusqu'à ce que

[1] Winkel., *Hist. de l'Art*, tom. III, addition G. de Haines sur les Étrusques.
[2] Wink., *Hist. de l'Art*, tom. I, liv. III, ch. 1.

celui-ci en eût fait la conquête. Or, à l'orient de Babylone étaient les Perses, ou *Parsis*, et Cyrus, général des armées de Cyaxarès, son oncle (plus communément nommé Darius le Mède, parce qu'il s'était réservé la Médie pour empire), était leur roi. Ce général couronné, enhardi déjà par plusieurs victoires, s'avança donc à la tête des Perses et des Mèdes, hordes guerrières endurcies aux combats, vers cette antique cité. Mais ses habitants, ainsi que leur roi, qui était alors Baltassar, se confiant dans l'élévation et l'épaisseur de ses murailles, n'en songèrent pas moins au plaisir, et le temps s'écoula sans que le voisinage d'un ennemi aussi redoutable amenât aucun changement dans leur façon de vivre.

Il y avait déjà près de deux ans que durait le blocus, et, ce jour-là, Baltassar donnait un grand festin à mille des plus grands de sa cour, et chacun, dit l'Écriture, *buvait selon son âge. Ce roi, étant donc déjà plein de vin, commanda qu'on apportât les vases d'or et d'argent que son père Nabuchodonosor avait apportés du temple de Jérusalem.* Et, aussitôt qu'ils furent amenés, il s'empressa d'y boire ainsi que ses femmes, ses concubines et ses conviés; louant beaucoup ses dieux *d'or et d'argent, d'airain et de fer, de bois et de pierre*. Mais, à peine eut-il accompli ce sacrilége que tout à coup on vit paraître, sur une des murailles de la salle où se tenait le banquet, une main qui écrivit en caractère chaldéen ces trois mots redoutables : *Mané, Thecel, Pharès*, dont les

mages et les augures ne purent trouver le sens énigmatique et que le prophète Daniel expliqua ainsi en s'adressant au roi : MANÉ, *Dieu a compté les jours de votre règne, et il en a marqué l'accomplissement;* THECEL, *vous avez été pesé dans la balance, et on vous a trouvé trop léger;* PHARÈS, *votre royaume a été divisé, et il a été donné aux Mèdes et aux Perses.*

Cette nuit même la prophétie de Daniel ne fut que trop justifiée. Les assiégeants, ayant par des travaux considérables détourné le cours de l'Euphrate, entrèrent dans Babylone par le lit desséché de ce fleuve. La ville fut prise, Baltassar fut tué, et le lendemain Darius le Mède, âgé de soixante-deux ans, siégeait sur ce nouveau trône, où la main de Cyrus venait de le placer [1].

Ainsi finit l'empire des Chaldéens, de qui la chute avait été annoncée, longtemps d'avance, par les prophètes Isaïe [2] et Jérémie [3]; ainsi commença la puissance des Perses 538 ans avant Jésus-Christ, puissance qui, à vrai dire, ne compta surtout que deux années plus tard lorsque régna Cyrus, et qui dura ensuite jusqu'à la défaite de Darius Codomanus dans les plaines d'Arbelles par Alexandre le Grand, roi de Macédoine, l'an 331 avant l'ère chrétienne.

On voit par là que les beaux-arts chez les Perses ne doivent réellement dater que depuis Cyrus et n'être regardés que comme un mélange du style

[1] *Daniel,* chap. v, v. 1, 5, 25 et suiv.
[2] *Isaïe,* chap. xxi, v. 9.
[3] *Jérémie,* chap. li, v. 37.

grossier de ces usurpateurs au style moins pesant mais sans grâce des Chaldéens. Passant donc sous silence les premiers pyrées de ce peuple et leur décoration rustique, nous arriverons promptement à parler du plus grand témoignage de sa splendeur, c'est-à-dire de Persépolis, située jadis au sein du Farsistan et qui fut si longtemps la métropole de toute l'Asie.

Il reste encore d'innombrables ruines de cette ville antique, qui sont comme autant de monuments de disproportion et de surabondance de luxe. Partout des colonnes pesantes souvent ornées de cannelures [1], des chapiteaux surchargés d'ornements, des piliers énormes surmontés de boules : symbole du soleil dans la religion des Perses [2]. Partout aussi des statues dont les têtes ailées témoignent l'immortalité, et dont les corps et les membres prouvent par leur lourdeur ou leur sécheresse le matérialisme artistique le plus complet. Partout enfin, des mosaïques sans grâce attestant le peu de progrès dans l'art de peindre, et des médailles qui ne méritent pas même d'être comparées aux ouvrages les plus médiocres du moyen âge. Et encore est-on forcé d'avouer, malgré ce peu d'habileté des Perses dans les arts de la paix [3], que, sans le secours des Grecs, ils

[1] Winkelmann, *Hist. de l'Art*, tom. I, liv. II, ch. III.

[2] Pausan., lib. II.

[3] Les Persans parlent de Manès, peintre dont ils déifient le mérite. Mais, d'une part, il ne reste aucun de ses ouvrages pour en pouvoir juger, et de l'autre, ainsi que l'observe M. Ponce (en ses *Mélan-*

seraient restés loin du degré auquel ils sont parvenus. En effet, c'est pour l'embellissement de Persépolis que le statuaire Téléphanes, de Phocée, fut mandé pour seconder les impuissants efforts de ce peuple sans goût et seulement guerrier. Ce Théléphanes de Phocée n'était pas un grand artiste; cependant, si l'on consulte Pline à son sujet, on apprend qu'il aurait été très-habile dans sa profession s'il ne se fût pas engagé à travailler obscurément dans les fabriques établies en Perse par les rois Xercès et Darius. — Ce fut encore dans la fabrication des tapis que le mérite des Perses sut le mieux se faire ressortir, quoique pourtant tout porte à croire que ces sortes d'ouvrages se faisaient plutôt remarquer par la finesse de leur tissu et la valeur des matières que par la manière savante dont les personnages ou les ornements y étaient représentés. Aristote, qui en parle comme ayant été très-estimés de son temps, dit seulement : « qu'ils étaient autant re-
« marquables par l'éclat des couleurs et la richesse
« que par la singularité et la bizarrerie de leurs
« dessins, où l'on voyait un fantasque assemblage
« de plantes, d'animaux, de monstres, et parmi
« ces derniers des griffons et des centaures ».

ges sur les beaux-arts, pag. 89), comme ce Manès était chef de la secte manichéenne, il est permis de suspecter la véracité de ses prosélytes. Il vivait sous l'empereur Aurélien, qui prit les rênes l'an 271 de J.-C., et forma l'établissement de ce nouveau culte à Alexandrie. On sait que le manichéisme était une hérésie qui consistait à admettre deux principes : l'un bon, l'autre mauvais.

Nous terminerons ce précis de l'art chez les Perses en rapportant les différentes opinions sur la cause du peu d'habileté de cette nation dans ce genre de travail. Hérodote l'attribue aux entraves que la religion élevait sans cesse, et Winckelmann à l'aversion contre la nudité qui empêchait de se livrer à l'étude du corps humain. Enfin, Watelet la rattache à cette persuasion aveugle qui portait les Perses à considérer leurs monarques comme les seuls sujets dignes de leur estime, et les empêchait d'élever aussi des statues aux grands hommes. Quant à nous, nous croyons bien faire en adoptant les versions réunies de ces trois illustres écrivains, les regardant en somme comme la vraie cause de ce défaut de progrès.

§ X.

DES BEAUX-ARTS EN GRÈCE.

Ce fut d'Égypte, dit-on, que les Grecs reçurent les premiers éléments de la civilisation; ce fut d'Égypte et de Phénicie, à ce qu'également on suppose, qu'ils reçurent les beaux-arts. Les premiers essais de civilisation dans l'Argolide remontent près de vingt siècles avant Jésus-Christ et se rapportent alors à une colonie composée d'Égyptiens fugitifs conduite par Inachus. Plus tard, d'autres colonies, venues d'Égypte et de Phénicie, à la tête desquelles apparaissent les noms célèbres de Cécrops, Cadmus et Danaüs continuèrent ce qu'Inachus avait com-

mencé. Cécrops passe pour le fondateur d'Athènes ; Cadmus, pour celui de Thèbes en Béotie [1] ; Danaüs, pour avoir substitué aux chaumières primitives la ville d'Argos. Cependant, malgré ces améliorations sensibles, les arts utiles dans l'Attique, la Béotie et l'Argolide, furent longtemps seuls, et les beaux-arts ne commencèrent véritablement à être pratiqués que vers l'an 1547 avant l'ère chrétienne, trente-neuf ans après l'établissement de la dernière de ces colonies. Les édifices des villes sont d'abord simples et grossiers, comme les agrestes habitants qu'ils sont destinés à contenir. Ce n'est que le temps, la paix et surtout la richesse qui amènent par degrés ces somptueux palais dignes de captiver les yeux et de charmer les sens.

On voit combien est vague l'origine des beaux-arts en Grèce, et que si les Égyptiens eurent quelque part à leur importation dans ce beau pays, comme on l'a souvent prétendu, toujours est-il que les Phéniciens, qui d'ailleurs y apportèrent leur alphabet durent au moins avoir puissamment contribué à cette grande œuvre [2]. Examinons maintenant comment les Grecs, amis du merveilleux, surtout quand il pouvait ajouter à leur gloire, cherchèrent à expliquer la manière dont ils pré-

[1] Il ne faut pas confondre cette ville avec celle du même nom située en Égypte. La Thèbes des Grecs avait pour surnom d'*Heptapylos*, à cause de ses sept portes ; celle des Égyptiens avait le surnom d'*Hécatompylos*, parce qu'elle en avait cent.

[2] Winkel., *Histoire de l'Art*, tom. I, liv. I, ch. I.

tendaient les avoir eux-mêmes pour la plupart inventés.

Le dessin fut par eux attribué à Dibutade de Sicyone, fille d'un potier de terre. Ils supposèrent que celle-ci, désespérée du prochain départ de son amant, s'était imaginée, pour adoucir les tourments de l'absence, de tracer, à l'aide d'une matière colorante ou d'un corps dur, la silhouette de cet objet chéri, laquelle avait été projetée sur un mur par la clarté d'un flambeau. — Cette opinion pourtant n'était pas seule puissante, et quelques-uns firent honneur de l'invention de la silhouette à un certain Saurias, de Samos, prétendant que cet homme avait avec sa lance circonscrit sur le sable l'ombre de son cheval [1].

Une histoire à peu près semblable à la première servit aussi pour motiver l'invention du bas-relief. Ce n'était plus Dibutade, fille d'un potier de terre de Sicyone, c'était Coré, fille de Dibutabe, statuaire en plastique, originaire de Sicyone mais travaillant à Corinthe, laquelle, ayant trouvé son amant endormi la tête appuyée contre une muraille éclairée par le soleil, avait tracé sa silhouette à la hâte; puis était ensuite accourue vers son père pour le prier de modeler en relief avec de l'argile les formes intérieures de cette première délinéation. Et, pour accréditer cette anecdote on montra longtemps à Corinthe, dans le Nymphœum, un bas-relief qu'on

[1] Plin., lib. XXXV, cap. XII, sect. 43. — Athénagor. *in Legat. pro Christ.*, num. 17., pag. 202.

assurait être cette image [1]. C'est même de là que le mot *coroplastique*, servant à désigner les ouvrages de demi-relief, à pris naissance.

Quant à la peinture, les uns l'attribuèrent à *Cléanthe*, de Corinthe; d'autres à *Craton*, de Sicyone. Ce dernier aurait observé la réflexion de deux personnes sur une table de marbre blanc poli et aurait ensuite essayé de reproduire cette illusion en appliquant diverses nuances sur cette surface [2]. Il en est même qui l'attribuèrent à *Euchir*, de Corinthe [3], qui passe plus communément pour un des inventeurs de la plastique. « Les Grecs varient entre eux (dit « Pline en traitant des premiers essais de la peinture « chez ce peuple). Ils la font naître, les uns à Sicyone, « les autres à Corinthe; mais tous conviennent « qu'elle dut son origine à l'ombre d'un homme, « marquée et circonscrite par des lignes. » «... *Græci* « *autem alii Sicyone, alii apud Corinthios repertam* « *omnes umbrâ hominis lineis circumductâ....* »

Pour la sculpture il en est qui regardèrent *Idéocus* et *Théodore* de Samos pour ses inventeurs, bien que la plus grande partie s'accordât à rattacher cette découverte à Dédale, d'Athènes, contemporain de Minos, « dont le nom suffirait (dit le savant abbé Barthélemy) pour décréditer une tradition [4]. » Ce Dédale était supposé avoir non-seulement imaginé

[1] Plin., lib., XXXV, cap. xii.
[2] Plin., lib. XXXV. cap. xii, sect. 43.
[3] Pausan., lib. VII, pag. 417.
[4] Barth., *Voy. d'Anac.*, t. VIII, note 2me du ch. lxxiii. Ed. 1793.

l'art de faire des statues, mais encore celui de leur donner le mouvement, soit à l'aide de ressorts cachés dans leur intérieur soit à l'aide de mercure [1].

Nous conclurons de toutes ces histoires que l'on doit les regarder moins comme documents réels que comme moyens ingénieux tendant à indiquer celles d'entre les villes grecques où les beaux-arts obtinrent les premiers succès, comme aussi tendant à indiquer le nom des hommes qui les premiers se signalèrent. Ainsi, par exemple, lorsque l'on cite Dibutade, de Sicyone, comme inventrice du dessin, nous supposons que l'on tend à prouver que ce fut à Sicyone que cet art commença à être cultivé avec plus d'avantage. Comme, à l'égard de Coré, que ce fut à Corinthe que se firent les premiers beaux bas-reliefs, etc. etc.; de même enfin lorsque l'on cite Cléanthe, Craton, Euchir, etc., nous supposons encore que l'on cherche à établir que ce furent eux qui les premiers essayèrent d'obtenir quelques améliorations artielles.

Nous croyons inutile de nous étendre plus longuement sur l'origine fabuleuse des beaux-arts en Grèce; nous avons hâte, aussi bien que le lecteur sans doute, de revenir à celle plus vraisemblable de leur importation par des colonies égypto-phéniciennes plus de quinze siècles avant Jésus-Christ.

Ainsi transplantés au pays des Hellènes [2], les

[1] Arist., *de Anim.*, tom. I, lib. I, cap. III. — Plat. *in Men.*, tom. II, pag. 97.

[2] Les Grecs furent nommés Hellènes attendu qu'on les supposait descendants d'Hellen, fils de Deucalion.

beaux-arts ne parurent pas d'abord se ressentir des avantages de ce nouveau climat. Les guerres que les Grecs eurent longtemps à soutenir contre leurs voisins encore barbares, quelques dissensions entre leurs provinces, l'instabilité d'un gouvernement naissant, peut-être même leur légèreté ou leur inconstance naturelle, empêchèrent, durant plusieurs siècles, les talents de fleurir ou pour mieux dire de germer. Le langage artistique avait alors si peu de force que, si l'on en croit Ælien, on était obligé d'écrire au bas de chaque ouvrage peint ou sculpté *ceci est un bœuf, ceci un cheval, ceci un arbre* [1], dans la crainte que le spectateur ne vînt à prendre le change [2].

Privés de considération et d'encouragements, confondus même dans la foule des artisans les moins utiles, sans gloire pour le présent, sans espérance pour l'avenir, les artistes grecs traînaient une existence pénible et misérable. Aussi les vit-on, du moins pour la plupart, profiter d'une occasion favorable pour passer en Étrurie, contrée alors tran-

[1] Ælien; Var., *Hist.*, lib. X, cap. x.—Plin., lib. XXXV, cap. III.

[2] C'est grâce à cette précaution que l'on doit la connaissance d'une foule de bas-reliefs que l'on n'aurait jamais su expliquer. C'est sans doute aussi de là que vint cet usage d'inscrire le nom à côté ou au-dessous de chaque personnage : usage qui s'observa également au moyen âge et jusqu'à l'époque de la renaissance, ainsi que le prouve une foule de tableaux et notamment celui d'Andréa Mantegna représentant la sagesse victorieuse des vices, où l'on trouve de nombreuses légendes latines qui expliquent le nom des acteurs et le but du sujet ; usage enfin que nous avons conservé parmi nous en inscrivant le titre du sujet au bas de nos estampes.

quille, où, d'une part, ils trouvèrent ce calme si nécessaire à la culture des arts, et de l'autre, cet accueil si favorable à leurs progrès.

C'est ainsi que les arts en Grèce restèrent stationnaires durant les premiers siècles; mais, parvenus à celui qui précéda la première olympiade [1], les choses changèrent de face. Les relations s'étant établies entre les Grecs et les Étrusques, dès lors les artistes de Corinthe et dans la suite ceux de Sicyone commencèrent successivement à se signaler par des essais qui étonnèrent autant par leur nouveauté que par leur supériorité, comparativement à tout ce qui avait été fait jusqu'à cette époque [2].

En effet, le neuvième siècle vit naître Cléophante, de Corinthe, lequel donna l'essor à la peinture monochrôme en coloriant les traits du visage à l'aide de brique broyée [3]. Le siècle suivant, c'est-à-dire le huitième, vit fleurir à la fois deux peintres polychrômes : *Cimon*, de Cléone, qui le premier s'imagina d'appliquer l'anatomie aux arts; et *Bularque*, de Lydie, de qui le nom devint célèbre jusques en Italie. Enfin, dans le septième parut Dibutade, de Corinthe, si renommée par ses sculptures en plastique, et surtout Dédale, de Sicyone, qui détacha les pieds et les mains des statues [4].

[1] L'époque de la première olympiade est fixée à l'an 776 avant Jésus-Christ.
[2] *Mémoir. de l'Acad. des bell. lettr.*, tom. XXV, pag. 267.
[3] Plin., lib. XXXV, cap. III.
[4] Diod. Sic., lib. IV.—Barth., *Voy. d'Anac.*, tom. IV, note du XXXVIIe chap.

Bientôt les artistes de Thèbes, d'Athènes, d'Éphèse, de Rhodes et d'Égine, stimulés par l'exemple, imitèrent ceux de Corinthe, ainsi que de Sicyone, et le goût des beaux-arts en Grèce devint, on peut le dire, général, puisque à l'exception de Sparte, toutes les villes s'y adonnèrent; encore est-il constant que si les Spartiates s'obstinèrent à ne pas cultiver les arts, ce fut plutôt dans la crainte de s'amolir par des travaux trop doux et remplis de délices, que par défaut de goût; témoin ce beau portique qu'ils firent construire, dans la suite, en mémoire de leur victoire remportée sur les Perses à la bataille de Platée; témoin aussi ces statues de bronze, ouvrage du sculpteur Gitiadas, Lacédémonien, qu'ils conservaient soigneusement, au dire de Pausanias. On pourrait même encore citer à cette occasion l'usage des femmes de Sparte (il est vrai aux beaux jours de la Grèce) de décorer leurs chambres à coucher des statues de Narcisse, d'Hyacinthe, de Castor et Pollux, que souvent elles payaient fort cher afin d'avoir, par leur contemplation, des enfants d'une beauté parfaite [1].

Tandis que ces grands changements s'opéraient à l'avantage de l'art, la guerre, de temps à autres, secouait encore ses brandons destructeurs; mais les Grecs, par leur habileté autant que par leur courage, triomphaient sans cesse de leurs ennemis, et les beaux-arts alors ajoutaient un nouveau lustre à la victoire, en éternisant son souvenir par des monu-

[1] Oppian., *Cyn.*, lib. I, v. 357.

ments à la gloire des vainqueurs, à la honte des vaincus. Cependant, tant d'améliorations dans la pratique de l'art, n'étaient encore que le prélude de celles qui plus tard devaient avoir lieu, de celles qui plus tard devaient concourir à l'illustration des quatre grandes écoles, d'Athènes, de Sicyone, de Corinthe et d'Égine [1]. Vers le milieu du cinquième siècle, au temps de Périclès, les beaux-arts ne trouvant plus de préjugés à combattre, prirent tout à coup un essor immense. Le mérite militaire de Miltiade, celui de Pausanias, les vertus civiques d'Aristide, les talents politiques de Thémistocle, la valeur de Cimon, avaient assuré la liberté du sol par les victoires de Marathon, de Salamine et de

[1] On est peu d'accord sur le nom et le nombre des principales écoles grecques, vu l'incertitude qui règne sur le caractère particulier qui les distingue entre elles. Pline nous apprend qu'avant le peintre *Eupompe* qui fut le maître de Pamphile qui, à son tour, eut Apelles pour disciple, la Grèce ne comptait que deux écoles : l'helladique ou attique et l'asiatique ; mais que depuis on en compta trois. Comme cet artiste était en haute considération et de plus natif de Sycione, on divisa, pour lui complaire, le style asiatique en sicyonique et en ionique, de là les écoles Ionique, Sycionienne et Attique. Pausanias, en cherchant à distinguer les différents styles grecs, parle de l'ancienne école grecque : de celle d'Athènes, de celle de Sicyone, enfin de celle d'Égine. Winkelmann, tout en reconnaissant une foule d'écoles grecques, n'en cite néanmoins que trois principales : l'école de Sycione, l'école de Corinthe et l'école d'Égine. Mais ce savant antiquaire s'explique d'une manière indécise sur leur caractère distinctif. A propos de la dernière, il dit seulement :
« C'est à ceux qui ont vu les médailles d'Égine, dont le type offre d'un
« côté la tête de Pallas et de l'autre le trident de Neptune, à juger
« si le dessin de la tête de la déesse indique un style particulier
« de l'Art. »

Platée; comme cent ans d'avance la sagesse de Solon avait, par des lois protectrices, assuré les droits du faible et le patrimoine du riche contre les atteintes du fort. Le génie supérieur de Périclès assura à son tour des lauriers aux talents et la belle Aspasie leur tressa des couronnes.

Périclès, aussi grand capitaine qu'il était orateur habile, resté seul de tant de héros (444 ans avant Jésus-Christ), parvint à acquérir une autorité qui équivalut au pouvoir suprême et dont il jouit longtemps sans que nul osât la lui disputer. Doué d'une prudence consommée, d'une prévoyance admirable, il sut avec raison redouter pendant la paix ce caractère ingénieux et entreprenant des Grecs que si souvent il avait apprécié durant la guerre; mais loin de chercher à le comprimer par la force, il aima mieux l'employer à des vues d'utilité, d'embellissement et de grandeur, que dirigea surtout le célèbre statuaire Phidias. Cherchant à effacer jusques aux cicatrices des plaies profondes qu'avaient successivement causé et Darius et Xerxès sous ses prédécesseurs, Périclès ordonna la restauration d'Athènes que Thémistocle, avant lui, n'avait fait qu'entreprendre, s'étant seulement appliqué à en réparer les murailles, et Athènes aussitôt sortit de sa cendre plus brillante qu'avant son désastre [1]. Cette reine future des cités, ainsi régénérée par la politique adroite de ce chef du pouvoir, devint bientôt le rendez-

[1] Athènes avait été brûlée par Xerxès 477 ans avant J.-C.

vous et le séjour des talents. De tous côtés s'y déployèrent, comme à l'envi, le faste et la richesse des arts; chaque fête fut brillante, chaque spectacle pompeux, chaque édifice étonna par sa magnificence, et le moindre événement fut célébré par des fêtes, par des spectacles et consacré par des monuments [1].

Cette époque éclatante où le génie fut aussi dignement accueilli que généreusement récompensé, cette époque éclatante, qui valut à Périclès le surnom de *second fondateur d'Athènes*, fit retentir l'écho durant tout un siècle qui s'appela du nom du générateur de sa gloire. L'élan donné avait été rapide, les œuvres du progrès dans tous les genres se succédèrent sans faiblir jusqu'au règne d'Alexandre (336 ans avant J.-C.), durant lequel les beaux-arts encouragés de nouveau parvinrent enfin à leur apogée.

Et en effet, si, sous Périclès, le génie des Grecs s'était montré puissant en atteignant à l'idéal de la grandeur, sous Alexandre, il se montra sublime en atteignant de plus à l'idéal de la grâce. C'est là qu'on vit s'élever et surtout s'embellir avec une promptitude, une profusion qui tenait du prodige, des temples, des palais, des cirques, des théâtres, dont l'élégance et le grandiose surpassèrent l'étendue ainsi que la richesse, et qui cependant parurent grands, parce que leurs proportions étaient nobles; qui parurent riches, parce qu'ils étaient ornés à

[1] Plut., tom. I, pag. 158. — Diod. Sic., lib. XII.

propos et non pas écrasés sous le poids d'un luxe homicide.

Je n'entreprendrai point de nombrer, encore moins de décrire cette multitude infinie d'édifices en tous genres qui naquit par les soins, ou du moins au même temps de ces deux grands hommes; assez d'autres avant moi ont traité dignement cette riche matière, et maintenant ce que je pourrais dire paraîtrait faible auprès de leurs écrits; d'ailleurs, l'exiguité du cadre que je me suis tracé ne permettrait pas d'en donner une idée exacte. Pour décrire des ouvrages tels que le Parthénon et le temple de Jupiter d'Olympie, il faudrait des volumes et l'espace ici me manquerait pour parvenir à une bonne fin. Je me bornerai donc simplement à citer les noms des artistes célèbres qui ont le plus contribué à leur perfection. Ces noms sont ceux: de Polygnote, d'Apollodore, de Zeuxis et de Parrhasius, de Thimanthe, de Pamphile, d'Aristide, de Protogène et d'Apelles, dans l'art de la peinture; comme de Phidias, de Polyclète, de Myron, de Scopas, de Praxitèle et de Lysippe, dans celui de la sculpture; comme de Libon, d'Eupolémus, d'Ictinos, de Callicrates et de Dinocrates, dans l'art de l'architecture; comme enfin de Pyrgotelès dans la glyptique, c'est-à-dire l'art de la gravure en pierres fines.

Lorsque l'on compare les progrès que firent les beaux-arts, dans le court période d'environ cent années, de Périclès à Alexandre, avec le peu de

lumières que ces mêmes arts avaient acquis durant la longue suite de siècles qui l'avait précédé, on est forcé de reconnaître combien l'esprit humain est lent à avancer quand il marche au hasard sans boussole et sans guide, et combien au contraire il se développe rapidement quand, secondé par le pouvoir, il suit une route déjà tracée par l'expérience.

Hélas ! pourquoi faut-il que l'esprit de progrès ne soit point éternel, et qu'une fois parvenu à son plus haut degré, ne pouvant rester stationnaire, il soit forcé de rétrograder ! Ainsi les Grecs, après avoir brillé aux yeux des nations, comme brille au désert un puissant météore, virent leur éclat pâlir, puis s'évanouissant par degré, bientôt le céder aux ténèbres. « Tel est (dit Cicéron) le sort des choses « humaines, leur élévation annonce leur chute, et « elles périssent quand elles sont arrivées au plus « haut point de leur grandeur. » Après la mort d'Alexandre le Grand [1], les dissensions civiles ne tardèrent pas à se réveiller, et les beaux-arts perdirent peu à peu leur crédit. Opprimés par l'intrigue, en proie à l'injustice, plusieurs artistes mécontents portèrent à Alexandrie leurs talents et leur gloire. Là du moins ils trouvèrent les Ptolémées, qui les reçurent avec satisfaction, on pourrait dire avec reconnaissance ; et c'est à cet accueil favorable que les Égyptiens furent redevables de cette seconde

[1] Alexandre le Grand est mort 324 ans avant J.-C. et dans le courant de la 114e olympiade.

époque artielle, de laquelle nous avons déjà parlé en traitant de l'Égypte.

Tandis que les beaux-arts désertaient la Grèce, les Romains, encore plongés dans la barbarie, s'efforçaient chaque jour d'en effacer les œuvres. Ils voulaient conquérir cette terre aussi féconde en héros que propice aux talents; ils commencèrent par la ravager. De toute part la terreur, la dévastation et la mort remplacèrent le bonheur, les trophées, les plaisirs; et cette belle patrie, après avoir de sa main puissante tenu la balance de l'univers, fut à son tour forcée de courber sa tête altière sous son fléau. Longtemps elle combattit pour sauver son indépendance, mais enfin, affaiblie par le temps, écrasée par le nombre, elle perdit à Corinthe et son dernier espoir et sa liberté [1]. Déjà les colonies qu'elle avait possédées au loin, et surtout en Sicile, là, où les ruines de l'antique Ségeste paraîtraient révéler une civilisation sinon antérieure au moins égale à la sienne, avaient éprouvé un sort semblable [2], et de ce nombre

[1] Corinthe fut prise et pillée de fond en comble par le consul *Mummius*, l'an de Rome 608 et 145 avant J.-C. La même année Carthage, cette ville embellie jadis par Didon, avait succombé sous les efforts de Scipion Æmilien, après trois guerres presque successives, lesquelles furent appelées *puniques*.

[2] En comparant la civilisation de la Sicile à celle de la Grèce, nous avons dit : « *Sinon antérieure au moins égale à la sienne.* » Il est juste à ce sujet de déployer notre opinion. Ce qui nous porte à concevoir cette pensée est l'histoire des armes d'Achille, persuadé que nous sommes que toutes les fictions de l'antiquité n'ont pas été composées au hasard, et qu'au contraire leur origine a été puisée à

étaient Messine, Syracuse, Agrigente et Sélineute, villes égales en splendeur à ses plus belles cités. Depuis longtemps chaque jour était marqué par une défaite, mais la prise de Corinthe mettait le comble à tant de calamités.

Si de toutes les nations l'Égypte, ainsi que nous l'avons déjà avancé, est le pays qui renferme aujourd'hui le plus grand nombre de monuments de l'art antique, on peut hardiment affirmer que la Grèce et ses colonies sont ceux qui réunissent les plus parfaits dans tous les genres. A commencer par l'architecture, ne doit-elle pas aux Grecs sa perfection? L'*ordre dorique* fut inventé par les Doriens au temps, dit-on, que Dorus régnait dans le Péloponèse. L'*ordre ionique* le fut par les Ioniens, anciens

des sources réelles. Dans la fable de Vulcain, dans celle des Cyclopes, nous avons cru voir d'habiles ouvriers travaillant jadis près de l'Etna; et dans le voyage de la déesse Thétys nous n'avons cru aussi reconnaître qu'un vaisseau thrace, allant chercher en Sicile des armes pour le fils de Pelée. Nous avons supposé que cette contrée avait été, aux temps anciens, fort renommée pour la qualité de sa trempe, et quant aux sujets ciselés qui, au dire d'Homère, décoraient le célèbre bouclier destiné au héros, nous les avons considérés, vu leur exécution remarquable, comme un témoignage du haut talent des peuples qui alors habitaient la Sicile, et comme un monument de la supériorité de mérite de ceux-ci sur les Grecs, à cette époque. Cependant, bien que nous ayons fermement la conscience de cette opinion, comme nous ne saurions l'appuyer sur rien d'authentique, nous la plaçons comme simple note, et nous n'osons la classer dans le corps de notre Notice. Les premiers temps de la Sicile, cette île célèbre de la Méditerranée, présentent si peu de certitude que l'on discute encore si ses habitants primitifs furent les *Élymes*, et si le temple des géants d'Agrigente est l'ouvrage de ce peuple, des Pélasges, ou d'une nation inconnue.

peuples de l'Asie-Mineure et rivaux des Doriens, qui tirèrent leur nom, comme on sait, d'Ion, fils de Xuthus. Enfin l'*ordre corinthien* prit naissance à Corinthe; Callimaque[1] en fut l'inventeur, et à ce sujet, Vitruve nous a transmis une anecdote dont nous ne garantissons pas l'authenticité, mais qui cependant nous a paru digne de quelque intérêt : Une jeune fille étant morte sur le point de se marier, sa nourrice, par attachement pour elle, réunit dans une corbeille plusieurs objets auxquels durant sa vie la jeune fiancée avait tenu davantage et alla déposer cette corbeille à l'endroit où le corps avait été inhumé; puis, afin de préserver le tout de l'intempérie des saisons, la bonne femme le recouvrit d'une large tuile. Près de ce simple monument, élevé par la tendresse, se trouvait par hasard une plante d'acanthe[2]; cette plante grandit, bientôt elle enveloppa la corbeille, et les extrémités de ses feuilles venant à rencontrer la tuile superposée, elles furent contraintes de se courber. Callimaque, dans ses promenades solitaires, vint à passer auprès de ce tombeau, il fut frappé à son aspect, il en admira le gracieux ensemble, et depuis, il essaya de l'imiter dans les chapiteaux des colonnes qu'il exécuta à Corinthe. Quand aux caractères distinctifs de ces trois ordres, ils sont assez remarquables.

[1] Callimaque, architecte, sculpteur et peintre, natif de Corinthe, florissait vers l'an 450 avant J.-C.

[2] On a donné le nom d'acanthe à plusieurs plantes, mais celle dont il s'agit ici est l'acanthe sans épines, ou brancque-ursine dont les feuilles larges et flexibles sont armées de découpures élégantes.

Le premier (le dorique), surtout à son début, porte encore le cachet égyptien; il est massif et trapu; mais peu à peu ce cachet s'efface avec l'âge, et dans la suite il ne conserve d'égyptien que la simplicité et la force jointes à beaucoup de grandeur. Le second (l'ionique) se fait surtout estimer par la pureté, la sévérité et la beauté mâle de ses proportions. Le troisième (le corinthien) surpasse les deux autres par tout ce que l'art a pu enfanter de plus gracieux et de plus magnifique; c'est la beauté rehaussée encore par la parure. — Quelquefois aussi, chez les Grecs, dans les deux premiers de ces ordres, on substituait au fût de la colonne une figure humaine. L'origine de cette métamorphose est attribuée par Vitruve[1] au temps de la destruction de Carye, ville du Péloponèse, laquelle s'était liguée avec les Perses. Il dit que les Grecs, après avoir mis ces derniers en déroute, avoir passé au fil de l'épée ses habitants mâles, avoir emmené en esclavage les femmes et les filles, représentèrent ces malheureuses captives en guise de colonnes, image du lourd fardeau d'infortunes qu'elles durent supporter; on nomme ce genre de statues *caryatides*. Le même auteur parle aussi d'une autre sorte de statues servant également de colonnes et qu'il désigne sous le nom de *persiques;* ces statues-colonnes sont par lui supposées avoir été pratiquées d'abord chez les Spartiates, à l'occasion du beau portique que nous avons cité tout récemment,

[1] Vitruv., lib. I, cap. 1.

page 65. Les caryatides s'associaient à l'ordre ionique; les statues persiques à l'ordre dorique [1]. — En somme, les Grecs surent donner à leurs édifices une forme élégante et noble; de plus, ils surmontèrent leurs temples par ces admirables frontons triangulaires, symbole de force et d'union, que les Romains dans la suite imitèrent.

A l'égard de la peinture et de la statuaire, les Grecs y surpassèrent tous les autres peuples; ils s'appliquèrent à observer la nature avec soin, et c'est surtout dans l'étude de la figure humaine qu'ils ont le plus excellé. « Ils se rappeloient sans
« cesse » (dit Mengs dans ses réflexions sur la beauté et sur le goût dans la peinture[2], passage cité dans l'*Encyclopédie méthodique*) « que les arts
« avoient été faits pour l'homme; que l'homme
« cherche à rapporter tout à lui-même; que
« par conséquent la figure humaine devoit être le
« premier modèle. Ils s'appliquèrent donc princi-
« palement à cette partie de la nature. Et comme
« l'homme est lui-même un objet plus noble que
« ses vêtements, ils le représentèrent le plus sou-
« vent nu, excepté les femmes, que la décence exige
« qu'on vêtisse.

[1] Nous avons puisé ces renseignements, touchant les statues-colonnes, dans Félibien qui les avait puisés à son tour dans Vitruve. Ce qu'il y a de certain, c'est qu'un seul monument antique en ce genre, le petit *Temple de Pandrose*, est parvenu jusqu'à nous. Ce temple est contigu à celui de Minerve Poliade et à celui d'Erechtée. Le chapiteau de chaque colonne est en forme de panier.

[2] *OEuvres complètes*, tome I, art. III, pages 106 et 107.

« Reconnoissant donc que l'homme est le chef-
« d'œuvre de la nature, à cause de la belle harmonie
« de sa construction et la belle proportion de ses
« membres, ils s'appliquèrent surtout à étudier ces
« parties. Ils s'aperçurent aussi que la force de
« l'homme résulte de deux mouvements principaux;
« savoir, celui de replier ses membres vers le corps,
« leur centre commun de gravité, et celui de les écar-
« ter de nouveau de ce centre en les étendant; ce qui
« les engagea à étudier l'anatomie, et leur donna la
« première idée de la signification et de l'expression.

« Leurs mœurs et leurs usages leur furent en
« cela d'un grand secours : en voyant les lutteurs
« dans l'arène, ils furent naturellement conduits
« à y penser, et en y réfléchissant, ils reconnurent
« la cause de ce qu'ils voyoient.

« Enfin ils s'élevèrent par l'imagination jusqu'à
« la Divinité et cherchèrent dans l'homme les par-
« ties qui s'accordoient le mieux avec les idées qu'ils
« s'étoient formées de leurs dieux; et c'est par cette
« route qu'ils parvinrent à faire un choix. Ils s'étu-
« dièrent à écarter de la nature divine toutes les
« parties qui marquent la faiblesse de l'humanité.
« Ils formèrent à la vérité leurs dieux d'après
« l'image de l'homme, parce que c'étoit la figure la
« plus noble et la plus parfaite qu'ils connussent;
« mais ils cherchèrent à les exempter des faiblesses
« et des besoins de l'humanité, et c'est ainsi qu'ils
« parvinrent à la beauté.

« Ensuite ils découvrirent par degrés un être mi-

« toyen entre la nature divine et la nature de
« l'homme, et c'est en réunissant ces deux parties
« qu'ils imaginèrent la figure de leurs héros.

« L'art atteignit alors à son plus haut degré de
« perfection ; car par ces deux natures différentes,
« la divine et humaine, ils trouvèrent aussi dans les
« formes et dans les attitudes toutes les expressions
« caractéristiques du bon et du mauvais. »

De là ces admirables tableaux dont il ne reste
plus que le souvenir; de là ces belles mosaïques
qui décoraient le pavé, le plafond et les murs des
temples; de là enfin ces sublimes statues qui maintenant font le plus riche ornement de nos musées,
ainsi que ces médailles, ces médaillons et ces camées,
qui forment le trésor de nos bibliothèques, comme
le plus ferme appui de l'histoire.

Il est inutile, je pense, après ce qu'ont écrit
Vitruve et Pline, de rien faire pour essayer de
prouver que les Grecs, qui employèrent si heureusement la géométrie pour fixer les proportions humaines, et qui d'ailleurs pratiquèrent les mathématiques avec tant de succès, connurent la perspective.
Chacun sait que cette science remonte chez eux au
cinquième siècle, au temps du poëte Eschyle qui
se fit faire des décors par l'architecte Agatharque,
le premier qui travailla pour le théâtre; on sait
aussi que Démocrite et Anaxagore lui donnèrent
plus d'extension. — Occupons-nous maintenant
des procédés matériels.

Les Grecs, à l'instar des Égyptiens, se servirent

pour la sculpture de toutes sortes de matières, mais ce fut surtout l'or et l'ivoire, le marbre, le bronze, même le bois et surtout celui de figuier, aux époques très-anciennes, auxquelles ils donnèrent la préférence et que souvent ils réunirent dans une même statue; cette réunion d'éléments si divers constituait un art particulier désigné sous le nom de *toreutique*. Ils exécutèrent aussi des statues en fonte creuse, mais auparavant ils en firent par estampage, c'est-à-dire en métal repoussé au marteau; c'est cette première méthode qu'ils nommaient *sphyrélator*, du grec *sphyra*, qui signifie marteau, et que nous appelons chez nous, où tous les mots se dénaturent, *sphurélaton*. De cette manière fut exécuté le célèbre colosse de Rhodes.

Pour la peinture ils employèrent alternativement la détrempe, la fresque, l'encaustique et la mosaïque. La moins solide de ces peintures était la détrempe; ensuite venait la fresque. L'encaustique l'emportait de beaucoup sur cette dernière; témoin ce tableau exécuté par Polygnote, sous le poecile d'Athènes[1], lequel résista pendant près de neuf siècles aux outrages du temps. Quant à la peinture mosaïque, consistant dans un ingénieux assemblage de petits morceaux de marbre de différentes nuances, elle devait par sa durée égaler la matière dont elle était composée. N'oublions pas de rappeler que les Grecs, à l'instar des Étrusques, se distin-

[1] C'était, à Athènes, le nom d'un célèbre portique où se tenaient des assemblées.

guèrent aussi par des vases peints. Les sujets qui les décorent sont tirés de la mythologie et de l'histoire. De la première, ils représentent divers traits de la fable et particulièrement relatifs à Bacchus; de la seconde, ils représentent des sujets homériques.

L'art chez les Grecs se divise selon l'opinion de Winkelmann, que nous nous plaisons à citer, en quatre styles qui présentent chacun un type différent: le premier, commençant à l'introduction des arts en Grèce et s'étendant jusqu'à Phidias et Polygnote, n'offre aucune perfection, mais seulement quantité de statues informes, composées chacune d'une pierre grossièrement taillée en forme de tête et posée sur un cube, sur un cippe ou sur une colonne; représentation première des dieux des Grecs : ces statues incomplètes sont connues sous le nom générique d'Hermès [1]. Le second style, imprimé à

[1] Ce nom a été donné aux statues en gaines, parce que la plus grande partie de celles que l'on a découvertes dans le Péloponèse représentait Mercure, et l'on sait que le mot *hermès*, du grec *hermenia*, qui signifie interprétation, était le surnom de ce dieu, alors qu'il présidait à l'éloquence, ce que l'on connaissait aux chaînes d'or qui sortaient de sa bouche comme pour marquer qu'il captivait par ses discours tous ceux qui l'écoutaient. Les Romains adossèrent quelquefois la statue de Mercure à celle d'un autre dieu. Lorsque c'était à Minerve, ce double buste s'appelait *hermathena*; à l'Amour, *hermerotes*; à Hercule, *hermeracles*. — Suivant une autre version rapportée dans Winkelmann (*Hist. de l'Art*, liv. I, chap. 1), le mot *hermès* signifierait grosses pierres et aurait été donné aux premières statues représentant des divinités, parce que ces premières statues n'étaient encore qu'un bloc informe ou une pierre cubique n'ayant ni l'un ni l'autre aucun rapport à la figure humaine.

l'art par les habiles artistes que nous venons de citer, se montre grand comme les divinités qu'il était sensé représenter, se montre imposant comme elles. Le troisième style, introduit par Praxitèle, Apelles et Lysippe, a pour caractère la beauté, la pureté et la grâce. Le quatrième enfin, fruit de la décadence, et pratiqué par cette foule d'artistes, imitateurs peu instruits des grands maîtres, qui, négligeant peu à peu l'étude de la nature, tombèrent bientôt dans l'esprit de système et les pratiques de convention, semble un ange déchu dépouillé de son auréole de gloire.

Tel est à peu près le léger aperçu des révolutions que les beaux-arts ont éprouvées en Grèce : bientôt nous allons les suivre chez les Romains vainqueurs de ce pays, mais avant, nous essaierons d'en retrouver quelques traces chez nos ancêtres les anciens Gaulois.

§ XI.

DES BEAUX-ARTS CHEZ LES GAULOIS.

L'état des arts chez les Gaulois présente pour tout français un intérêt bien vif; malheureusement le petit nombre de monuments, que jusqu'ici l'on a pu recueillir, est, d'une part un témoignage bien faible de la puissance de ce grand peuple, dont la réputation belliqueuse se répandit durant tant de siècles chez un si grand nombre de nations; de l'autre un témoignage très équivoque de son mé-

rite artistique en ce que chaque objet un peu passable paraît se rapporter autant aux Grecs qu'aux Romains.

Depuis longtemps les savants travaillent sur cette matière et se combattent sans relâche. Les discussions sur les *dolmens*, sur les *men-hirs*, les *pierres levées*, les *pierres fichées*, les *tumuli* et les *tombelles*, c'est-à-dire sur le nom, l'origine et la destination de monuments informes, souvent en pierres brutes, ont produit bien des volumes dans lesquels ce qui semble *autel druidique* aux uns paraît quelquefois tombeau aux autres. Et quant aux monuments d'autres sortes, tels que ceux de sculpture, l'indécision, s'il est possible, est encore bien plus grande. Ce que dom Montfaucon, ce que dom Martin, disent sur ces monuments, souvent Millin le récuse [1] et, à coup sûr, si ces deux doctes bénédictins pouvaient revenir en ce monde, il est permis de supposer qu'à leur tour ils ne manqueraient pas de réfuter Millin qui, tout savant qu'il était, n'était pas infaillible.

Quoi qu'il en soit, la plupart de ces monuments, du moins en ce qui concerne l'art proprement dit, n'offrent guère plus d'intérêt que de certitude. Si l'on

[1] On lit dans le *Résumé complet d'Archéologie* de M. Champollion-Figeac (tom. II, pag. 209), que le temple octogone de Montmorillon, ainsi que ses statues, parmi lesquelles se font remarquer *une femme allaitant deux gros serpents, et une autre deux crapauds*, sont considérés par dom Montfaucon et dom Martin comme d'origine gauloise; mais que Millin regarde le temple et les statues qui le décorent comme un ouvrage du onzième siècle de l'ère chrétienne.

en croit l'opinion générale, les Gaulois n'auraient eu des temples et des statues qu'après que les Romains se seraient acquis un certain empire dans les Gaules. Auparavant, les antiques forêts auraient été leurs uniques sanctuaires, et après avoir rendu un culte aux principales productions comme aux principaux phénomènes de la nature, les supposant tous placés sous l'influence spéciale d'un génie particulier, ils auraient été au fond de ces retraites silencieuses pour adorer Hésus, leur dieu de la guerre, sous la figure d'une épée, ou tout autre divinité sous une apparence aussi matérielle, leur dédiant souvent à chacune de sanguinaires offrandes.

La Vénus de Quimpély, et la statue dite de Vercingentorix, capitaine gaulois qui fut défait par César, rappellent tellement les temps d'invasion et touchent de si près à l'époque de la conquête que nous nous garderons d'en parler. Cependant, comme nous nous sommes engagé à traiter des arts chez les principaux peuples, nous dirons des Gaulois, à défaut d'autres renseignements, ce qui nous a paru le plus authentique, c'est-à-dire, qu'en fouillant les monuments découverts dans les contrées que cette nation a le plus particulièrement habitées, on a trouvé des vases en argile noire sur lesquels se font remarquer quelques figures grossièrement tracées à l'aide d'un instrument pointu. Nous ajouterons que l'on a aussi découvert, avec ces fragments du domaine céramique, un petit nombre de médailles en diverses matières, comme

or, argent, bronze, et argile noire, lesquelles se font surtout remarquer par leurs revers, où l'on aperçoit un cheval courant librement au galop, quelquefois même tout autre quadrupède, dont l'exécution est tellement imparfaite que l'on doit s'estimer heureux lorsque seulement on parvient à discerner l'objet.

Il devrait nous rester à traiter des monuments de peinture des Gaulois; mais, malgré toutes les recherches, il nous a été impossible de rien apprendre à cet égard. A peine même a-t-on gardé le souvenir des dessins, sans doute coloriés, qu'ils s'imprimaient sur le corps à l'aide du tatouage et qui successivement se détruisaient avec eux.

Disons en somme que, si les ouvrages gaulois, avant la conquête, se montrent peu nombreux, en revanche il n'en est pas de même sous la domination des Grecs et sous celle des Romains. Mais alors aussi ne laissons pas de faire observer que le cachet du vainqueur laisse à peine entrevoir le type primitif, et que ces ouvrages offrant plus d'intérêt pour l'archéologue que pour l'artiste, avide de connaître le style pur de chaque peuple, nous avons cru devoir nous dispenser de donner plus d'étendue à cette portion de nos études historiques.

§ XII.
DES BEAUX-ARTS SOUS LES ROMAINS, DEPUIS LE COMMENCEMENT DE CET EMPIRE JUSQU'AU RÈGNE DE CONSTANTIN.

Pour présenter un tableau complet des beaux-arts chez les Romains ou plutôt sous leur joug, il

faudrait pouvoir remonter aux premiers temps de l'Italie et être à portée d'y suivre les victoires et les défaites de ces nations conquérantes qui, durant bien des siècles, disputèrent son fertile sol aux peuplades aborigènes. Mais les notions que nous possédons sur cette matière sont tellement confuses sous le point de vue historique et tellement nulles d'ailleurs par rapport à ces mêmes arts, que nous n'oserions pas nous permettre de rien décider. D'une part, les chronologistes nous assurent que, vers la fin du dix-huitième siècle avant J.-C., une colonie de Pélasges parut en Italie, sous la conduite d'Ocnotrus; que, vers la moitié du quatorzième, une autre colonie arriva d'Arcadie, à la suite d'Évandre, laquelle avait été précédée déjà par celle de Phalante; enfin que, quelques années après la destruction de Troie, on vit Énée, ainsi qu'une foule de Phrygiens fugitifs, accourir au pays Latin pour y chercher un asile et que cette dernière colonie fonda la ville d'Albe, dite la Longue, ainsi nommée du mont Albain, sur lequel elle fut située. De l'autre, les archéologues, auraient découvert « *d'anciennes cons-* « *tructions substructions d'autres édifices d'une architec-* « *ture plus régulière* [1], » lesquelles sembleraient démontrer que la civilisation dans l'Italie remonte à une antiquité très-reculée.

Quels que soient tous ces documents, nous n'en suivrons pas moins la règle ordinaire : nous avons à

[1] Champollion-Figeac, *Résumé complet d'Archéologie*, tom. I, pag. 30.

parler des beaux-arts chez les Romains, nous choisirons pour point de départ l'époque de la fondation de Rome, laquelle, selon Varron, ne date que de l'an 753 avant J.-C.

Romulus, fondateur et premier roi de Rome, eut, dit-on, des statues de bronze. Celle de Janus en même métal fut dédiée à Numa, l'an 672 avant l'ère chrétienne (de Rome 84), et l'on pourrait, à bon droit, s'étonner de ce que les arts eussent déjà fait des progrès assez rapides pour jeter en bronze des statues portraits, si l'on ne savait aussi que les Latins étaient voisins de Rome.

Ce fut donc vraisemblablement du Latium que les Romains mandèrent des artistes pour décorer leur ville, comme ç'avait été d'Étrurie que les Latins eux-mêmes en avaient appelé jadis pour décorer les leurs. Et il est encore à observer que l'Italie eut des statues de bronze longtemps avant la Grèce[1], mais que ces statues ne représentèrent d'abord que des rois; car, suivant les lois de Numa, comme il était défendu de représenter la Divinité sous une forme humaine[2], on fut près de deux siècles sans placer dans les temples aucun simulacre des dieux[3]. La première statue que l'on fit faire en ce genre fut une Cérès en airain. Elle datait, au dire de Pline, de l'an de Rome 252 (501 ans av. J.-C.) et les som-

[1] Pausan., lib. VIII, pag. 529; lib. IX, pag. 796, et lib. X, pag. 896.
[2] Plutarq., *Numa*, liv. XXVI.
[3] Winkel., *Hist. de l'Art*, tom. II, liv. V, chap. 11.

mes confisquées sur le consul Spurius Cassius avaient fourni aux frais de son exécution[1]. Quant aux statues que l'on éleva en l'honneur du mérite, elles n'eurent d'abord que trois pieds de haut : *mesure*, dit Winkelmann, *bien bornée pour le talent*[2]. Dans la suite, de même que chez les Grecs, ceux qui avaient vaincu par trois fois dans les jeux sacrés obtinrent une *statue iconique*, c'est-à-dire faite à leur image et de grandeur naturelle[3]. Enfin, l'an de Rome 417, on érigea, dans le Forum, les premières *statues équestres* aux consuls L. Furius Camillius et C. Mœnius, vainqueurs des Latins[4]. Mais ce qui surtout est digne de remarque fut l'usage établi dans toutes les familles nobles, de conserver les bustes en cire des ancêtres ; afin que ces images assistassent au convoi funèbre de chaque parent décédé. C'est ce que l'on appelait alors le *droit des images* (*Jus imaginum*), parce que, à moins d'être noble, on en était exclus.[5]

La peinture ne paraît pas avoir été cultivée à Rome aussitôt que la sculpture, bien qu'elle fût connue des Étrusques et que Bularque de Lydie, l'ait pratiquée en Italie dès le huitième siècle. On rapporte seulement que, l'an 259 de sa fondation (494 avant J.-C.), Appius Claudius, Sabin de naissance et le chef de cette illustre famille connue sous

[1] Plin., lib XXXIV, chap. IV.
[2] Winkel., tom. II, liv. V, chap. II.
[3] Plin., lib. XXXIV, chap. IV.
[4] Winkel., *Hist. de l'Art*, tom. II, liv. V, chap. II.
[5] Plin., lib. XXXV, chap. III.

le nom de Claudienne, consacra dans le temple de
Bellone des écussons décorés des portraits de ses ancêtres, et encore même ajoute-t-on que ces écussons
n'étaient pas peints, mais simplement sculptés en
bas-relief, inférant de là que, lorsqu'on peut faire des
bas-reliefs, on peut aussi faire des peintures, sinon
à plusieurs couleurs, du moins monochrômes. Je
me garderai bien de discuter sur la solidité de cette
assertion ; mais je dirai pourtant que ce qui me paraît plus capable de constater l'époque à laquelle la
peinture fut employée chez les Romains, ce sont les
peintures dont Fabius décora le temple de la déesse
Salus[1], l'an de Rome 450 (303 ans avant J.-C.);
peintures pour lesquelles il reçut le nom de *Pictor*.
Je cite ce Fabius bien que, suivant un passage de
Cicéron, le surnom de Pictor ne lui aurait été
donné que comme un sobriquet peu honorable ; et
je le cite, parce que ce surnom passa cependant
depuis à toute sa famille, qui jouissait d'une haute
considération. Ces peintures, qui subsistaient encore
au temps de Claude, furent malheureusement détruites par un incendie, sous le règne de cet empereur, ainsi que le temple qui les renfermait.

Fabius Pictor ne fut pas le seul qui sut faire ressortir les avantages de la peinture. Vers l'an de
Rome 490 (263 avant J.-C.) et peu après la première guerre punique, on vit Valerius-Maximus-Messala exposer, sur une des murailles de la salle

[1] Plin., lib. XXXV, chap. iv.

Hostilia, un tableau représentant la bataille qu'il avait gagnée en Sicile sur Hiéron et les Carthaginois[1]. On vit aussi, à l'exemple de Messala, Scipion placer au Capitole le tableau de sa victoire en Asie. Enfin, l'an de Rome 553 (200 ans avant J.-C.), le poëte *Pacuvius*, de Brindes, se distingua par les peintures qu'il exécuta, à Rome, dans le temple d'Hercule, au Forum Boarium (ou marché aux bœufs)[2].

Néanmoins, en général, les beaux-arts chez les Romains, tant sous le gouvernement des rois que sous la république, conservèrent un caractère complètement grossier et digne de la rustique simplicité de leurs premiers chefs, jusques aux temps où les victoires de Marcellus, de Scipion, de Paul-Émile[3] et surtout de Mummius, eurent enrichi ce peuple guerrier des dépouilles de la Sicile, de l'Afrique, de l'Asie et de la Grèce; période progressive qui comprend de l'an de Rome 544 à l'an de Rome 608. Mais aussi il est à croire qu'alors, à fort peu d'exceptions près, ces mêmes arts furent plutôt cultivés par des artistes grecs, devenus esclaves, que par des Romains; car ces derniers, pour la plupart, à cette époque, les dédaignaient tellement qu'ils regardaient comme indigne d'eux de s'y appliquer, lais-

[1] Plin., lib. XXXV, chap. iv.

[2] *Ibid.*, lib. XXXV, chap. iv.

[3] Il fallut un jour entier pour faire défiler par la ville de Rome les deux cent cinquante chariots chargés des tableaux et des statues que Paul-Émile rapportait de son expédition de Macédoine. (Plin., lib. XXXV, chap. ii.)

sant ce soin à leurs affranchis ainsi qu'à leurs esclaves; ils différaient en cela des Grecs, qui, au contraire, prescrivaient l'étude du dessin à leurs premiers citoyens, la défendant à toutes mains serviles[1].

Pour donner une idée du peu de connaissances que les Romains possédaient alors sur les arts, je ne citerai qu'un seul fait : il se rapporte à Lucius Mummius. Ce consul, à ce que l'on assure, après avoir pris et pillé Corinthe, l'an de Rome 608 (145 avant J.-C.), ce consul, dis-je, ne connaissant des arts que celui des combats et ne supposant pas même qu'il pût y avoir quelque différence entre tableau et tableau, statue et statue, ni que le nom du peintre ou du statuaire pût ajouter du prix à l'ouvrage, menaça très-sérieusement le pilote chargé de conduire à Rome les dépouilles artielles de la ville vaincue, de l'obliger, au cas où le vaisseau n'arriverait pas à bon port, de faire exécuter à ses frais de semblables travaux à ceux dont il lui confiait la garde. Comme si les chefs-d'œuvre des Apelles et ceux des Phidias étaient de ces choses vulgaires dont avec de l'or on peut aisément réparer la perte[2]? Disons pourtant, pour racheter s'il se peut l'ignorance de Mummius, qu'il n'en fut pas moins le premier de tous qui ait honoré publiquement, à Rome, la peinture étrangère. A la vente du butin provenant de Corinthe, dit Pline, Attale avait acheté, au prix de six cent mille sesterces, le beau tableau

[1] Plin., lib. XXXV, chap. x.
[2] Vell. Patercul., lib. I.

d'Aristide représentant Bacchus ; le consul, étonné du prix et soupçonnant dans cet ouvrage quelque vertu cachée qu'il ne connaissait pas, le retira de la vente, malgré les plaintes du roi Attale, et par suite le plaça dans le temple de Cérès : le hasard, la méfiance et le manque de foi lui tinrent lieu cette fois du secours de la science. Mais revenons. Les Romains, bien que privés en général du goût des beaux-arts, ne furent pas pour cela inaccessibles aux attraits du luxe et, vers la fin de la république, ils n'épargnèrent ni soins ni dépenses pour se procurer les plus rares morceaux de peinture et de sculpture dérobés à la Grèce, afin d'en décorer leurs habitations. Ils poussèrent l'excès du faste et le défaut de connaissance du beau réel, jusques à faire consister le mérite des choses dans le précieux des matériaux dont elles étaient formées. C'est ainsi qu'ils firent exécuter pour le troisième triomphe de Pompée, entre autres choses remarquables, trente-trois couronnes de perles ; une montagne d'or massif avec des cerfs, des lions et des fruits de toute espèce, notamment une vigne d'or du fini le plus grand ; enfin le buste de ce grand homme, travaillé en perles[1].—On cite encore une décoration d'argent dont César orna l'arène entière, aux jeux funèbres qu'il fit célébrer en l'honneur de son père, pendant son édilité[2]. Mais ce qui surpasse l'imagination, ce sont les sommes exorbitantes que l'on employa souvent à l'acquisition des

[1] Plin., lib. XXXVII, chap. III.
[2] *Ibid.*, lib. XXXIII, chap. III.

vases *murrhins*, dont le seul mérite consistait dans la rareté de la matière et que l'on ignorait même avant que Pompée, de retour de ses victoires, en eût consacré un, ainsi que des pierres murrhines, à Jupiter-Capitolin[1]. Enfin il paraît constant que dans ces jours de luxe, où présida seule une émulation vaniteuse, nul ne fut exempt de payer le tribut non au bon goût, mais à la mode ; et il n'y eut pas jusques à Cicéron qui n'y employa des sommes considérables, malgré

[1] On ignore de quoi se composaient les vases murrhins. Selon Properce, cité par de Paw, les murrhins participaient de la nature de l'onyx (agate très-fine, blanche et brune) :

Et crocino nares Murreus ungat Onyx.
Proper., lib. III, eleg. 8.

Martial, également cité par de Paw, nous apprend que les murrhins résistaient à l'action du vin ou de l'eau chaude :

Si calidum potas, ardenti Murra Falerno
Convenit, et melior fit sapor inde mero.

Pline, qui surtout en parle, dit que les murrhins provenaient de pierres naturelles dites murrhines, lesquelles venaient de l'Orient et particulièrement du royaume des Parthes, bien que les plus belles se tirassent de Caramanie. On les regardait, ajoute le célèbre naturaliste, comme une humeur épaissie sous terre par la chaleur : « *Oriens murrhina mittit. Inveniuntur enim ibi in pluribus « locis, nec insignibus, maximè Parthici regni, præcipua ta- « men in Carminiá. Humorem putant sub terrá calore densari.* » Mais de tous les auteurs qui ont écrit sur les murrhins, personne, à ce que dit encore de Paw, n'en a traité plus complètement que Christius dans son ouvrage intitulé : *de Murrinis veterum liber singularis*. Lip. 1743. Cependant, malgré tous ces renseignements, ce qui paraît le plus positif sur les murrhins, est leur prix élevé; j'en citerai un exemple : Pline rapporte que Pétronius, personnage consulaire, brisa avant de mourir un bassin de trois cents talents (1,620,000 fr.) par haine pour Néron et afin de déshériter sa table. (Plin., lib. **XXXVII**, chap. III.)

qu'il n'aimât pas les arts, ainsi que souvent il l'a prouvé, lui-même par ses écrits et qu'il les regardât comme des jouets d'enfants[1].

Il y eut pourtant une époque à Rome, où les beaux-arts commencèrent véritablement à fleurir comme à être cultivés par des mains indigènes : ce fut le règne d'Octave, premier empereur des Romains, plus connu sous le nom d'Auguste, vers la fin duquel naquit *Jésus-Christ*[2]. Il est vrai que

[1] Cicéron (cité par Ponce en ses *Mélanges sur les Beaux-Arts*) écrivait un jour à Fabius Gallus, qu'il avait chargé de lui acheter quelques statues, pour se plaindre du prix élevé que ce dernier y avait mis : « Je n'ai aucun goût pour ces sortes d'emplettes ; ignorant mes vues, vous avez payé ces quatre ou cinq statues plus que je n'estime généralement toutes les statues du monde. » Dans une autre lettre, toujours à propos des productions artielles, il disait : « Mais il ne faut pas que ces beautés dominent les hommes, il faut qu'ils les regardent comme des jouets d'enfants. »

Non-seulement Cicéron n'aimait pas les arts; mais encore il avait sur eux des théories bien étranges. On lit dans un de ses ouvrages (*de Divin.*, lib. II, n° 21), également cité par Ponce, au sujet d'une tête de faune trouvée naturellement dans une carrière, à ce que du moins l'on supposait alors, que rien n'était plus croyable et que tous les marbres, avant d'être travaillés, contenaient nécessairement des têtes « même aussi belles, ajoute-t-il, que celles de Praxitèle ; car les « têtes se font en ôtant le superflu, et un Praxitèle lui-même pour « les faire ne mit rien du sien. Mais quand on a ôté beaucoup du « bloc et qu'on est parvenu aux linéaments du visage, tout ce qui « se trouve perfectionné était auparavant dans le marbre. » J'en demande bien pardon à Cicéron, mais cette dernière assertion surtout, quoique matériellement logique, n'en est pas moins essentiellement absurde au plus haut degré.

[2] Jésus-Christ est né à Bethléem, ville de la tribu de Juda, le 25 décembre de l'an 754 de la fondation de Rome. Cette époque est un point de départ pour les calculs chronologiques.

Mécène, le plus cher favori de ce prince, si l'on excepte pourtant Agrippa [1], à qui Rome fut aussi redevable de tant de beaux monuments et particulièrement du Panthéon, ouvrage de Diogène d'Athènes, sculpteur et architecte ; il est vrai, dis-je, que Mécène se montrant alors le digne descendant des Étrusques [2], réalisa ce que ceux-ci, au temps même de leur puissance, n'avaient fait qu'entrevoir. Mécène secondait les beaux-arts ainsi que les artistes, et participait de leur gloire en les comblant d'honneurs et de récompenses. Tout homme méritant était par lui bien accueilli, à quelque pays d'ailleurs qu'il appartînt. Aussi vit-on le graveur *Dioscouride*, d'Égée, recueillir à Rome autant de gloire, au temps d'Auguste, que Pyrgotélès en avait recueilli à Athènes au temps d'Alexandre ; aussi vit-on le statuaire Agésander, de Rhodes, et ses fils, auteurs du célèbre groupe de Laocoon, ainsi que ce Diogène d'Athènes dont nous venons à l'instant de parler, qui tous furent, de même généreuse-

[1] Agrippa (Marcus-Vipsanius) fut grand capitaine et l'un des hommes les plus recommandables de la cour d'Auguste. A part ses hauts faits militaires, il a laissé encore de précieux souvenirs dans les divers monuments qu'il fit élever à Rome. Les principaux furent des bains, des aqueducs, le portique et le temple de Neptune, et surtout le Panthéon, temple dédié d'abord à Jupiter Vengeur, détruit par Néron lors de l'incendie de Rome, puis rééedifié par Vespasien et cette fois consacré à tous les dieux ; enfin dans la suite, au temps de l'empereur Phocas, devenu église de la Rotonde à raison de sa forme, et placé sous l'invocation de sainte Marie ; on croit aussi qu'Agrippa fit construire l'aqueduc de Nîmes.

[2] Mécène, chevalier romain, descendait des rois d'Étrurie.

ment appréciés. Par les soins de Mécène, Rome s'embellit chaque jour d'élégants et somptueux édifices, auxquels présida le génie de Vitruve, le plus célèbre architecte romain. Ces édifices étaient pour l'ordinaire d'un ordre né à Rome et nommé *composite* : élégant assemblage des volutes ioniques unies au chapiteau corinthien ; éclatant souvenir de gloire et de conquête[1]. D'admirables mosaïques s'y faisaient remarquer par la variété de leurs matières [2]. Marcus Ludius et Quintus-Pédius, peintres; Titius et Asalectus, statuaires, tous artistes assez distingués ; tous Romains d'origine [3], s'empressèrent de les décorer; et pour achever de les embellir, on y plaça encore les chefs-d'œuvre de l'antique Grèce [4]. Enfin, on éleva leurs colonnes, toujours munies de bases,

[1] *Voyez*, pour plus de détails sur cet *ordre*, les éléments de l'architecture civile, dans la première partie de notre *Cours méthodique du dessin et de la peinture*, ouvrage que nous nous proposons de publier très-prochainement.

[2] Le seul art que les Romains ont perfectionné fut celui de la mosaïque, et encore n'est-ce pas sous le rapport du goût et de la composition, mais seulement en ajoutant de nouvelles matières à celles déjà employées par les Grecs. Au rapport de Pline, ce ne fut que sous Sylla que l'on commença à employer cette peinture à Rome.

[3] Winkel., *Hist. de l'Art*, tom. I, chap. v, sect. 1re.

[4] On peut se faire une idée, quant à l'architecture ainsi qu'à la statuaire, de la magnificence de Rome durant ce beau siècle, par les monuments encore existants et même par les ruines qui sont parvenues jusqu'à nous. A l'égard des peintures, comme le temps les a en partie détruites, nous aurons recours à celles que nous offre la riche galerie de Portici, qui totalise en ce genre les plus beaux ouvrages d'Herculanum et de Pompéï, villes contemporaines ensevelies du temps de Titus par les cendres et la lave du Vésuve durant l'éruption trop célèbre qui eut lieu l'an de J.-C. 80 et qui coûta la vie à Pline. L'air

sur des piédestaux qui en augmentèrent encore l'élégance sans en altérer la noblesse. Nous terminerons l'éloge de Mécène en disant que ce grand homme contribua à l'embellissement du *Forum romanum*, ordonné par Auguste, et que, grâce à lui, la profession d'artiste, d'abord si méprisée parmi les Romains, devint au contraire à leurs yeux une profession recommandable et libre dont plusieurs empereurs dans la suite ne dédaignèrent pas de réclamer le titre. En un mot, nous ne craignons pas d'avancer qu'il a plus fait, en s'aidant des beaux-arts, pour immortaliser le règne d'Auguste, qu'Auguste lui-même en remportant sur Antoine la victoire d'Actium : victoire dont une partie d'ailleurs appartient à Agrippa.

Malheureusement cette époque où la splendeur romaine avait atteint son plus haut degré de gloire, et à laquelle on doit pourtant reprocher, quant au style, une sorte d'afféterie et de parure efféminée [1], fut trop tôt remplacée par les règnes calamiteux et cruels des Tibère, des Caligula, des Claude et des Néron, des Galba, des Othon, et des Vitellius; dont les Vespasien, les Titus, les Trajan, les Adrien, les Antonins, les Marc-Aurèle, ne purent, par leurs vertus comme par leurs bienfaits, faire oublier le souvenir et réparer les désastres.

n'ayant eu sur ces peintures aucune influence, elles ont conservé toute leur fraîcheur, et, sous ce rapport, elles ne laissent rien à désirer.

[1] Winkel., *Hist. de l'Art*, liv. VI, chap. vi.—Suétone, *August.*, c. 86.

En effet, malgré que Vespasien (an de Jésus-Christ 69) s'attachât à la réparation comme à la construction de plusieurs beaux monuments; malgré qu'il réédifiât le Capitole et le Panthéon détruits par Néron [1]; qu'il achevât le temple de la Paix, commencé à Rome sous Claudius; qu'il élevât un magnifique temple à la déesse Pallas; qu'il entreprît, en suivant le plan d'Auguste, le plus vaste amphithéâtre qui ait jamais été; enfin, qu'il signalât son règne par plusieurs notables travaux; Vespasien, dis-je, malgré toutes ces choses, fut loin de rendre aux Romains l'éclat qu'ils avaient perdu.

Tite, surnommé les délices du genre humain, (79 de Jésus-Christ), étonna à son tour, mais seulement par des structures gigantesques. Il termina le vaste amphithéâtre commencé par Vespasien son père, vainqueur de la Judée : édifice qui fut successivement nommé, vu son voisinage avec la statue colossale de Néron, *Colosseo, Coliseum*, et depuis par les Français Colysée [2]. Il éleva aussi des arcs de triomphe, genre de construction particulièrement adopté chez les Romains et dont l'aspect à la fois noble et gracieux fait regretter qu'il n'offre rien d'utile.

Le règne de Trajan (98 de Jésus-Christ) donna lieu à l'érection de cette colonne célèbre dite *Tra-*

[1] Lorsque Néron fit incendier la ville de Rome, la plupart des plus beaux édifices furent détruits.

[2] Ce monument est aussi désigné sous le nom d'amphithéâtre Flavien, du nom de famille de Vespasien, son fondateur.

jane, qui, en consacrant les hauts faits de cet empereur par des bas-reliefs d'une exécution admirable, porta son nom à la postérité, comme la colonne de bronze que domine Napoléon consacrera à jamais les gloires de la France. Mais ce qui surtout distingua ce règne, fut le bel arc de triomphe élevé à la mémoire de Titus.

Adrien (117), lui-même artiste, communiqua aux beaux-arts, une grande activité, qui s'étendit jusque dans les Gaules et les fit refleurir en Sicile ainsi qu'à Athènes. Mais aussi, trop admirateur des peuples anciens, il ne fit que répéter les ouvrages des Égyptiens, des Étrusques et des Grecs, et devint par cette raison, une des causes spéciales qui empêchèrent les Romains de former une école véritablement nationale. La seule innovation réelle qui s'effectua de son temps et que l'on ne saurait donner comme une amélioration, fut l'usage adopté alors de tracer des prunelles en creux dans les yeux des statues. Ainsi, la protection de cet *amateur couronné*, comme le remarque judicieusement d'Agincourt, devint plus préjudiciable aux beaux-arts qu'elle ne leur fût utile [1]. L'œuvre la plus curieuse qui s'éleva par ses ordres, fut *la villa Adriana* située au pied des montagnes de Tivoli, où tous les monuments qui, durant ses voyages, l'avaient frappé d'admiration, se trouvaient représentés dans une même enceinte

[1] D'Agincourt, *Hist. de l'Art par les monuments*, tom. I, Tableau historique.

Pour Antonin (138) et Marc-Aurèle (161), ils furent plutôt favorables à l'humanité que propices aux beaux-arts; encore le dernier est-il compté au nombre des plus grands persécuteurs des chrétiens quoiqu'il ait dit lui-même : « *Comme Antonin, j'ai* « *Rome pour patrie; comme homme j'ai le monde.* » Antonin s'occupa un peu de peinture sous la conduite de Diognète, et quant à Marc-Aurèle, on cite de cet empereur la superbe colonne qu'il fit élever à la mémoire de son père adoptif, Antonin le Pieux; cette colonne fut nommée *Antonine*.

Dans la suite, les beaux-arts, tantôt quittés tantôt repris, peu à peu dégénèrent avec le paganisme ainsi qu'avec l'empire, cachant leur misère de style sous l'excès du luxe; et Septime Sévère (193), comme plus tard Alexandre Sévère (222), ne firent qu'encourager davantage ce signe non équivoque de décadence qui, au temps de Dioclétien (284), fut enfin porté à son comble. Mais de la fin du règne de ce dernier jusques à l'avénement de Constantin le Grand (l'an de Jésus-Christ 312) cette profusion de décors se métamorphosa tout à coup, pour ainsi dire, en une nudité extrême, en une lourdeur accablante. « Après le règne de Dioclétien
« (dit d'Agincourt), l'architecture passa presque
« subitement de la surabondance des ornements à
« une pesanteur excessive dans les membres prin-
« cipaux des ordres, à une fatigante multiplication
« de moulures sans motifs et sans harmonie, et
« enfin à un oubli absolu de toute convenance et

« de tout principe [1]. » Nous ajouterons que la sculpture et sans doute aussi la peinture éprouvèrent le même sort. Ainsi ces mêmes arts, qui, chez les Grecs, avaient produit des œuvres immortelles, qui, sous les Romains, en des jours plus prospères, avaient élevé et embelli une foule d'édifices somptueux, tels que la basilique de Paulus; le forum d'Auguste; le temple de la Paix, élevé par Vespasien; le Panthéon consacré à Jupiter Vengeur par Agrippa; tous monuments cités par Pline comme les plus beaux chefs-d'œuvre qui furent jamais [2]; ces mêmes arts, dis-je, se traînèrent péniblement et sans gloire durant le quart d'un siècle, ne présageant pas pour l'avenir aucun retour au progrès.

— Après avoir suivi les beaux-arts chez les différents peuples de l'antiquité; après avoir, et surtout chez les Grecs, assisté à leur gloire et joint notre faible tribut d'éloge à l'admiration générale, il nous est pénible, en terminant ce tableau abrégé de leur marche aux temps antiques, de les voir tant déchus et tombés pour ainsi dire dans le domaine de l'industrie. Mais ce qui surtout nous afflige, c'est qu'au lieu d'avoir à célébrer bientôt pour eux de nouveaux succès, nous avons, au contraire, à assister dans la presque totalité de la période qui va suivre de plus en plus à leur décadence, à l'exception pourtant de l'architecture qui enfanta un genre nouveau pour répondre au besoin d'un nouveau

[1] *Hist. de l'Art par les monuments*, tom. I, Introd., pag. 7.
[2] Plin., lib. XXXVI, chap. 15.

culte. Nous avons à les suivre sous le Bas-Empire et au moyen âge, à ces époques où il n'y eut ni liberté ni paix; mais toujours, au contraire, invasions successives et guerres sanglantes. Pourtant, on doit le dire, nous les verrons encore de loin en loin, et malgré leur éclat pâli, se refléter sur les peuples en lueur d'espérance. Mais viendront les Barbares et, plus tard, les fanatiques briseurs d'images qui les poursuivront le fer et la flamme à la main. Enfin apparaîtront, sous l'inspiration du christianisme, ces immenses cathédrales, si improprement nommées *gothiques*, où le génie des arts, s'élançant en rinceaux fantastiques, semblera vouloir, dans ses vues d'ambition et d'avenir, remonter vers les cieux pour y puiser une nouvelle existence.

DEUXIÈME PÉRIODE.

MOYEN AGE.

DES BEAUX-ARTS DE CONSTANTIN AUX MÉDICIS,

COMPRENANT

LEUR SITUATION TANT DANS L'EMPIRE D'ORIENT
QUE DANS CELUI D'OCCIDENT.

§ I^{er}.

STYLE LATIN. — STYLE BYZANTIN.

Depuis le commencement du règne de Constantin le Grand et l'établissement du christianisme jusques à ces temps de piété, de prospérité et de lumière où les beaux-arts, longtemps négligés, en Occident, renaquirent à Florence, à l'aide des Médicis; c'est-à-dire, depuis et y compris le quatrième siècle de l'ère chrétienne jusques au quinzième, il s'écoula une longue suite d'années qui, comme une barrière, sépare les temps anciens des temps modernes, ou plutôt qui, comme un anneau puissant, sert à joindre ces deux chaînes séculaires. C'est cet anneau, comprenant le Bas-Empire dans sa presque étendue ainsi que tout le moyen âge, dont nous allons essayer d'indiquer la forme et la matière; mais seulement en ce qui concerne le domaine de l'art.

Avant Constantin, les chrétiens étaient en proie aux persécutions les plus cruelles, et, pour échapper au glaive des bourreaux sans cesse suspendu sur leurs têtes, ils cachaient dans les catacombes, dans les cryptes funèbres les mystères de leur culte et le signe de leur rédemption ; mais lorsque cet empereur, converti par une vision miraculeuse, eût embrassé la religion chrétienne, lorsqu'il eût effacé sur son front la tache originelle par les eaux du baptême, la vérité pour eux ne fut plus un blasphème, et ils purent adorer à la clarté des cieux.

Cependant, Constantin, soit dit-on, qu'il ne trouvât pas parmi les Romains des dispositions assez favorables au progrès du nouveau culte, soit plutôt, à ce que d'autres supposent, qu'il craignît le voisinage des nations barbares, Constantin, dis-je, transporta à Byzance le siége de l'empire (l'an de J.-C. 329), laissant le gouvernement spirituel de Rome, ainsi qu'une dotation considérable, à l'héritier de saint Pierre, alors le pape Silvestre, et se réservant de seconder ce pontife par la force des armes, s'il se trouvait jamais inquiété dans ses apostoliques fonctions. C'est ainsi que Rome, la capitale des Césars, devint celle du monde chrétien et que Byzance, cette cité bâtie par les Mégariens 658 ans avant l'ère chrétienne, devint le deuxième siége de l'empire recevant le nom de Constantinopolis, dont on célébra la dédicace l'an 330. De ces deux capitales naquirent par suite deux empires, ainsi que nous le verrons bientôt.

En attendant, Constantinopolis, que nous nommerons désormais Constantinople, en nouvelle métropole, attira les artistes, et les bienfaits du prince ne tardant pas à les y fixer, ceux-ci fondèrent bientôt une seconde école grecque qui, dans la suite, fut connue sous le nom de *byzantine*.

Les beaux-arts destinés de tous temps à seconder les efforts des différents cultes prirent à cette époque une direction toute nouvelle que le génie naissant du christianisme sembla leur indiquer. Les artistes grecs, les artistes romains, aux temps antiques, se plaisaient à représenter des sujets de la mythologie : à cette nouvelle époque ils ne représentèrent, au contraire, que des sujets chrétiens. Mais ce fut à la construction et à la décoration des temples qu'ils s'appliquèrent davantage. Chaque édifice demandait plus d'étendue afin de contenir la foule des fidèles qui chez les païens se bornait simplement à assiéger les portiques, et aussitôt ils essayèrent de leur donner des proportions plus capables de parvenir à ce but : la décoration, à l'extérieur devenait inutile, ils rentrèrent avec elle dans le sanctuaire, traçant ainsi la route à la piété. Le culte nouveau avait un but unique, ils tournèrent chaque église vers l'Orient, berceau et tombeau du Christ, pour rappeler l'origine et l'unité de son principe. Cependant, comme la perfection est souvent l'œuvre de plusieurs siècles, dans les commencements, l'architecture chrétienne fut assez pauvre en beauté, et les premiers temples que Constantin

consacra au christianisme ne furent pas même élevés suivant une forme spéciale et régulière. Un cercle, un polygone quelconque, furent celles qui servirent de plans pour élever ces lieux saints. Bientôt pourtant le parallélogramme devint la forme exclusive, comme reconnue plus convenable au service du nouveau culte et comme susceptible de fournir à une plus vaste enceinte devenue nécessaire par le nombre toujours croissant des chrétiens. Les églises, ou pour mieux dire les basiliques [1], simples à l'excès au dehors, se composèrent à l'intérieur de deux rangs de colonnes seulement et d'une *abside* [2], offrant, à peu de chose près, l'aspect des anciennes basiliques où se rendait la justice. Ensuite on divisa ces édifices en plusieurs nefs, dont les deux placées latéralement au sanctuaire furent appellées *transceps*, ou croisée : ce fut là l'origine de la forme en croix pour les églises.

La nouvelle méthode employée pour la construction des temples chrétiens fut d'abord un mélange du style grec et du style romain joint au goût

[1] On nommait *basilique* chez les anciens un immense édifice ayant portiques, ailes, tribunes et tribunal; c'est en ce lieu qu'on rendait la justice. Dans la suite ce nom fut donné aux vastes salles où se tenaient les cours souveraines : ces salles spacieuses ont depuis servi de temples aux chrétiens; aussi est-ce sur leur modèle que la plupart des premières églises chrétiennes ont été bâties. Le nom de basilique servit aussi et sert encore à désigner les églises de fondation royale ou bien celles particulièrement destinées à conserver les reliques comme à honorer la mémoire des saints martyrs.

[2] Terme d'architecture employé pour désigner une voûte; c'est, proprement dit, le chœur d'une église, le lieu où se place l'autel.

oriental qui dominait alors et se divisa promptement en deux rameaux. Le premier de ces rameaux est nommé *style latin;* le second *style byzantin.* L'un fut adopté sourtout par l'Église latine; l'autre devint spécial à l'Église grecque. La croix latine et la croix grecque furent les bases fondamentales de la division intérieure des temples exécutés selon ces deux systèmes. En un mot de là naquirent les types des églises d'Occident et des basiliques d'Orient, dont le parallélogramme pour les premières et le carré pour les secondes offrent pour l'ordinaire le périmètre extérieur.

Ainsi fut bâtie, sous le nom de *basilique du Sauveur,* sous celui de *basilique Constantinienne,* la vieille église de *Saint-Jean de Latran*, appelée *la Mère et le chef des églises de Rome et de l'univers;* celle de *Saint-Paul hors les murs;* la *basilique Sainte-Agnès;* enfin, la vieille église de *Sainte-Sophie*, qui par suite devint la proie des flammes.

De la fin du règne de Constantin à Valentinien Ier (337 à 366) les arts se soutinrent à peu près au même degré; parvenus au dernier de ces deux empereurs, alors ils déclinèrent. La division des États romains en deux empires : l'un d'Orient, que ce prince céda à son frère Valens pour complaire à l'armée; l'autre d'Occident, qu'il réserva pour lui [1], rallumant les hérésies qui déjà avaient désolé l'É-

[1] L'empire d'Orient comprenait : les provinces d'Asie, celles d'Égypte, de Thrace et de Grèce ; celui d'Occident, l'Illyrie, l'Italie, les Gaules, l'Angleterre, l'Espagne et l'Afrique.

glise, entrava les talents. Mais, à la suite de quelques années malheureuses, durant lesquelles Gratien, Valentinien II, Valens, Maxime et le tyran Eugène, élevé par Arbogaste, se disputèrent le pouvoir; Théodose le Grand, le vertueux Théodose, associé déjà à l'empire par Gratien (379), réunissant les deux parties du sceptre, rendit aux Romains la puissance et rappela chez eux le bonheur. Plusieurs villes, ayant été détruites par les secousses violentes d'un tremblement de terre, furent rétablies par ses soins; et si, pour protéger la religion chrétienne, ce prince ordonna, en 390, le renversement des idoles du paganisme, on doit dire, à la louange de son bon goût, qu'il sut toujours protéger celles qui provenaient d'un habile ciseau. D'ailleurs, s'il fit détruire quelques statues sans gloire, il en fit créer d'autres d'un puissant intérêt, témoin la sienne propre, ainsi que celle de l'impératrice Flaccide, son épouse, dont il avait décoré Antioche et qui furent indignement foulées aux pieds lors de la sédition de cette ville; sédition arrivée à l'occasion de la levée de nouveaux impôts établis pour subvenir aux frais de la guerre. Je cite de préférence ces deux statues, quoiqu'il en ait fait exécuter beaucoup d'autres, parce qu'elles rappellent à la fois la clémence de Théodose et le pouvoir d'éloquence du vénérable évêque Flavien. En effet, c'est au sujet de leur profanation que ce dernier, implorant pour les coupables la pitié du monarque par un discours des plus touchant, disait:

« Si vous faites grâce à mon troupeau, les infidèles
« s'écrieront : *Qu'il est grand, le Dieu des chrétiens!*
« *des hommes il sait faire des anges : il les élève au-*
« *dessus de la nature* [1]. » Le crime était grand, le
défenseur habile, le repentir véritable, le pardon
fut complet. Hélas! pourquoi faut-il qu'un tel prélat
ne se soit pas trouvé là pour plaider la cause des
malheureux habitants de Thessalonique, si inhu-
mainement sacrifiés à la sollicitation de Ruffin? Il eût
épargné au meilleur des princes d'éternels regrets :
il eût évité que, prosterné contre terre, durant les
prières publiques, il se fût souvent écrié : « Mon
« âme est demeurée attachée au pavé; Seigneur,
« rendez-moi la vie, selon votre parole. » Il est vrai
que s'il avait imité David dans son péché, il sut
aussi l'imiter dans sa pénitence, et il est à croire que
Dieu lui pardonna également en faveur de son af-
fliction, en le plaçant au rang des justes lorsqu'il
l'appela vers lui.

Théodose étant mort (395), Honorius et Arca-
dius, ses deux fils, rompirent encore le sceptre, et
cette nouvelle division, jointe aux guerres cruelles
qui bientôt ravagèrent l'Occident et troublèrent la
joie de Constantinople, devint encore une source
inépuisable de calamités.

Enfin, après de longs débats, après de sanglan-
tes défaites dont le détail serait trop long, l'empire

[1] Traduction de saint Jean Chrysostôme (*Hom.*, II, chap. III.),
insérée en note dans le discours sur les *Sermons de Bossuet*, par le
cardinal Maury.

d'Occident parvint à sa ruine totale, et les arts furent, pour ainsi dire, anéantis sous ses décombres. Ce fut l'an 476 de J.-C. et durant le règne éphémère de Romulus Augustule, fils du Patrice Oreste, que croula cet édifice des vieux Romains, édifice si violemment ébranlé, durant plus d'un siècle, par les invasions successives des Gaulois Sénonnais, des Goths sous Alaric et des Vandales sous Genseric. La gloire, si toutefois il y a gloire à détruire, en fut à Odoacre, roi des Hérules.

A la chute de cette moitié du redoutable colosse, les nations barbares se disputèrent à qui posséderait ses pompeux débris, et l'Italie et les Gaules devinrent une vaste arène où l'on combattit longtemps, guidé seulement par l'esprit de rapine. Posséder après avoir détruit ou détruire dans l'espoir de conquérir fut alors l'unique but de chacun. — La couronne étant au plus fort, au plus hardi, au plus adroit, Théodoric, roi des Ostrogoths ou Goths orientaux [1] s'en empara (vers l'an 500). Bien que chef de Barbares, ayant été en partie élevé à la cour de Constantinople, où, dans son enfance, on l'avait envoyé comme otage, Théodoric possédait beaucoup d'instruction. Doué d'un caractère naturellement libéral, il n'estimait les richesses que pour seconder son goût pour la somptuosité; aussi esseya-

[1] On désigne sous le nom d'*Ostrogoths* ou Goths orientaux les peuples de la Gothie qui se répandirent vers l'Orient; et sous le nom de *Visigohts*, ou Goths occidentaux, ceux qui se répandirent en Occident.

t-il, dès qu'il tint les rênes du pouvoir, de ranimer les beaux-arts. A cet effet, il institua à Rome et à Ravenne des prix pour récompenser le mérite. Il fit réparer ou entretenir les anciens monuments, et, parmi ceux qu'il fit construire, on doit nommer : la Rotonde de Ravenne et le palais qu'il ordonna pour sa demeure, à Terracine ; enfin, il contribua puissamment à décorer Vérone. Malheureusement le bon goût était, pour ainsi dire, détruit et les artistes, tout en cherchant à seconder ses vues somptueuses, ne purent atteindre qu'à cette solidité massive, digne seulement de la vieille Égypte.

Justinien, qui lui succéda (527), fut, à son avénement au trône, surnommé *le réparateur du monde* pour avoir chassé les Goths de l'Italie et de la Sicile, ainsi que les Perses de l'Asie-Mineure ; et autant le règne de Théodoric, sous le rapport des arts, avait été stérile d'accessoires, autant celui de Justinien fut remarquable par une surabondance d'ornements. Mais si le luxe revint, l'élégance ne put reparaître : les productions de cette époque furent sans grâce, sans proportions, sans noblesse, et la nouvelle construction de l'église Sainte-Sophie [1],

[1] On lit dans les *Annales de la Société libre des Beaux-Arts*, année 1838-1839, pag. 172, une description succincte de l'église de Sainte-Sophie, par M. Albert Lenoir. Ce savant architecte, dans un coup d'œil rapide qu'il jette sur l'architecture chrétienne aux divers âges, s'exprime ainsi : (nous citons textuellement). « L'édifice s'élève « sur un plan carré ; l'intérieur présente l'aspect d'une croix grecque. « La nef principale, qui est d'une immense étendue, est surmontée, « au centre, d'une coupole soutenue par des pendentifs inventés par les

ouvrage d'Isidore de Milet et d'Anthémius de Trales, ouvrage qui, à l'exception de la coupole, s'acheva par les soins de ce prince, passa depuis, aux yeux des connaisseurs, plutôt comme le dernier effort du génie et du style byzantin ou néo-grec, que comme le vrai type du temps où il avait été fait. Le règne de Justinien fut surtout célèbre par le Code que cet empereur composa pour le bonheur des peuples, et par le nom de Bélisaire. Bélisaire, cet habile général, ce profond politique qui rendit à l'État les plus grands services, en fut payé par l'injustice et ne cessa pourtant de donner au monde le plus bel exemple de toutes les vertus.

Trois ans après la mort de Justinien, les Lombards s'établirent en Italie. Depuis cette époque (568) jusqu'au temps de Charlemagne, là où la puissance spirituelle et temporelle des papes fut véritablement affermie, à part la célèbre coupole de Sainte-Sophie bâtie par Justin II, descendant de Constantin le Grand, on ne saurait citer un seul ouvrage d'art recommandable, et l'on peut dire que les talents ne cessèrent de dégénérer dans tout l'empire,

« architectes byzantins, et qui parurent dans ce temple pour la pre-
« mière fois. Deux demi-coupoles s'appuient, à l'orient et à l'occi-
« dent, sur le dôme central et donnent à la grande nef une forme
« elliptique. Une large abside occupe le fond de l'édifice ; un double
« portique précède le temple et lui donne accès par neuf portes qui
« furent enrichies de mosaïques. Un *atrium* sacré précède la façade
« principale ; le développement de ses galeries formait un péribole
« enveloppant toutes les constructions. »

et particulièrement en Italie sous les exarques [1].

Mais n'anticipons pas : nous avons à parler de cette longue et curieuse époque appelée *moyen âge*, où la marche artistique se montre d'abord si indécise au travers des épaisses ténèbres qui l'environnent et toujours si difficile à analyser.

§ II.

MOYEN AGE. — STYLE ROMAN. — STYLE GOTHIQUE.

Le *moyen âge* a jusqu'alors été un point de conteste parmi les savants toutes les fois qu'ils ont cherché à en préciser la date. Les uns le font commencer de la fin du règne de Justin II (579); les autres le placent après Phocas, à l'avénement d'Héraclius au trône d'Orient (640) et tandis que régnait en France Clotaire II, arrière-petit-fils du grand Clovis, vrai fondateur de la monarchie française ; il en est même qui le rapportent au temps du roi Robert, fils de Hugues Capet (996), quand les Normands se rendirent célèbres en Italie par les victoires qu'ils remportèrent sur les Sarrasins. Mais sans chercher à disserter sur chacune de ces opinions, nous nous bornerons à citer un passage de M. de Chateaubriand, qui, en même temps qu'il combat la dernière de ces assertions, tend à justifier la première par les rapports d'hérédité qu'il revendique entre Justin II et Constantin le Grand : « En em-

[1] Commandant en Italie pour les empereurs grecs. Leur siége principal était Ravenne.

« brassant le christianisme (dit l'illustre écrivain),
« en fondant l'Église, en fixant les Barbares dans
« l'empire, en établissant une noblesse titrée et hié-
« rarchique, Constantin a véritablement engendré
« ce moyen âge dont on place la naissance cinq
« siècles trop tard [1]. » Nous adopterons donc, avec
l'auteur du *Génie du Christianisme*, pour point fixe
de l'époque que nous cherchons à établir, la fin
du règne de Justin II [2]. Cette date ainsi réglée nous
entrons en matière.

Le moyen âge, considéré seulement par rapport
aux beaux-arts et surtout par rapport à l'architec-
ture, se divise en deux styles éminemment distincts,
liés par un mode *transitoire*, résultat de leur alliance.
Le premier de ces styles, né du mélange du goût
romain dégénéré et du goût des Barbares, prend
naissance au Bas-Empire, et est une suite évidente
du style qui se forma au temps de Constantin ; il
règne pour ainsi dire exclusivement jusqu'au re-
tour des premières croisades, se distingue aux
dixième et onzième siècles par ses vastes construc-
tions ; puis, après s'être évanoui peu à peu, se perd

[1] Chateaubriand. *OEuvres complètes*, tom. I, pag. 471 (Études historiques). Paris, 1834.

[2] Le moyen âge, dont nous plaçons le commencement vers l'an 579 de J.-C., se termine à l'an 1453 de la même ère. — Peut-être M. Dusommerard (p. 156 de sa *Notice sur l'hôtel de Cluny*) a-t-il quelque raison de le faire commencer de la fin du cinquième siècle, à la ruine de l'empire romain. Peut-être M. de Montabert a-t-il encore plus raison de placer cette période artielle au temps de Constantin le Grand.

enfin, parvenu au douzième. Le second style commence avec le neuvième siècle, alors que les Maures possédaient l'Espagne, alors que Charlemagne, après avoir dompté Witikind et les Saxons, Didier et les Lombards, relevait pour un moment le trône des Césars, et réveillait en Europe le goût des sciences, des lettres et des arts; le second, dis-je, commence avec le neuvième siècle, se perfectionne et se généralise à compter du onzième et surtout du douzième, non-seulement dans toute la chrétienté, mais encore chez les nations infidèles; devient vraiment monumental au treizième et se termine à peu près au quinzième siècle, à la renaissance, ne faisant plus dès lors que dégénérer constamment jusques à la fin du siècle suivant, où il finit par s'effacer. — L'un est appelé *roman* et successivement aussi sans changer de principe, *lombard*, *saxon*, *pisan* ou *byzantin*, selon les lieux où on le pratiqua davantage et les légères variations qu'il eut à éprouver. L'autre est appelé *gothique*, et suivant ses divers degrés d'élégance, *gothique à lancettes*, *gothique rayonnant*, *flamboyant* ou *fleuri*[1], ce qui n'em-

[1] On nomme *gothique à lancettes* un genre d'architecture qui s'observe dans les monuments exécutés depuis la fin du douzième siècle jusqu'au quatorzième, et qui se distingue surtout par la surabondance et la prodigieuse grandeur de ses lancettes : sorte d'ogive étroite et allongée ressemblant assez à un fer de lance.

Le *gothique rayonnant*, qui a été pratiqué au treizième et au quatorzième siècle, est ainsi appelé à cause de la forme rayonnante de ses roses et de ses divers ornements.

Le *gothique flamboyant* se remarque dans les édifices du quator-

pêche pas l'expression de gothique d'être fort déplacée dans cette occasion, puisque les Goths n'eurent aucune part à la création de cette architecture, ainsi que nous espérons le démontrer dans la suite..... Ces styles, le roman et le gothique, vont être successivement l'objet de notre attention.

Style Roman. Le style roman est lourd, massif, et nu. Il a pour principe architectonique le *plein cintre*, c'est-à-dire *l'arc circulaire*, et est encore remarquable par la saillie de ses corniches comme par ses lignes horizontales. Bien qu'à la première vue il ne puisse séduire, son caractère d'austérité, d'unité et d'union, lui donne néanmoins quelque chose de grand qui le rend sacerdotal. Dénué qu'il est d'ornements, il convient surtout au culte du Christ, car s'il n'en marque pas toute l'étendue, s'il n'en témoigne pas toute la puissance, toujours est-il que déjà il en montre la force, en promet la durée, en rappelle la simplicité première. — Dès la fin du sixième siècle l'usage des cloches, commençant à se répandre, entraîna quelques changements; mais, ce fut surtout au huitième où, les cloches étant plus pesantes, on imagina l'emploi des tours carrées, afin de soulager l'édifice. — Dès le onzième siècle, ces tours furent destinées aussi à l'ornement; et, de même qu'alors on les éleva pour que le son se propageât davantage, de même encore on se trouva en quelque sorte forcé d'élever le reste de l'édifice

zième et du quinzième siècles. Ce nom lui vient de la forme flamboyante de ses roses. On le nomme aussi *gothique fleuri*.

dans une proportion analogue. A cette époque, les voûtes, bien que toujours à *plein-cintre*, offrirent déjà des arceaux croisés. Et, par opposition à la nudité générale, les portes se montrèrent, pour l'ordinaire, très-chargées d'ornements de toute espèce, tels que câbles, étoiles, losanges, ziz-zags, etc. Quant aux colonnes, dont le fût était toujours d'une égale grosseur dans sa totale étendue, elles prirent la forme cylindrique, ou se composèrent d'une série de demi-colonnes appliquées autour d'un pilier, et leurs chapiteaux, d'ailleurs très-ornés, furent surtout remarquables par leur aspect bizarre, car, on y voyait réunis des têtes grotesques et des figures de monstres et d'animaux [1]. Non-seulement le style roman servit à élever des chapelles et des églises pour inviter à la prière, mais encore on l'employa à former de nombreux monastères et des châteaux fortifiés. C'est dans les uns créés pour la demeure des moines, que le savant et l'artiste vinrent chercher un asile et trouvèrent la paix. C'est dans les autres créés pour la demeure des grands et des nobles que la féodalité prit naissance [2]. On peut se faire une idée de l'architecture romane par l'abbaye de Tournus et celle de Jumièges.

[1] On voyait quelquefois dans les vieux édifices des monstres de toute espèce qui décoraient les chapiteaux et jusques aux gouttières. Parmi les plus épouvantables on distinguait les *guivres*, sorte de serpents couronnés dévorant des enfants.
[2] L'institution du gouvernement féodal remonte au neuvième siècle et date du règne de Charles II, dit le Chauve, fils de Louis le Débonnaire.

Malgré que la sculpture et surtout la peinture fussent alors dans le marasme le plus complet, et plutôt éloignées de l'état de vie que rapprochées de l'état de mort, nous essaierons cependant d'en esquisser légèrement quelques traits. Ces deux arts, d'abord entravés par des guerres continuelles, puis, à compter du huitième siècle, poursuivis presque sans relâche par les *iconoclastes* ou briseurs d'images [1], devaient naturellement dégénérer; aussi, si quelque chose étonne, c'est de voir qu'à cette époque ils ne furent pas entièrement détruits : c'est de voir surtout le fini précieux qui, à défaut de mérite réel, se rattache aux ouvrages qu'ils ont produits. Les principaux de ces ouvrages sont des diptyques et des triptyques en ivoire [2] ainsi qu'une foule d'objets

[1] Ce fut dans le huitième siècle que s'éleva la secte des *iconoclastes* ou *iconomaques*, c'est-à-dire des destructeurs ou briseurs d'images. Ils furent puissamment secondés par deux conciles, l'un, émané de Constantinople, l'an 730, sous l'empereur Léon : l'autre, de la même ville, l'an 754, sous Constantin Copronyme. Mais le deuxième concile de Nicée, qui eut lieu en 787, sous Constantin, fils de Léon et d'Irène, les condamna, ce qui ne les empêcha pas de subsister jusqu'à l'an 842, où un nouveau concile, assemblé à Constantinople, sous le règne de Michel, fils de Théodora, confirma le deuxième de Nicée et lança l'anathème sur ces ennemis des saintes images.

[2] Les diptyques et les triptyques étaient des tablettes en bois ou en ivoire, contenant les uns deux, les autres trois feuilles réunies, lesquelles on ornait de gravures en relief. Ces petits livrets servaient à la décoration des oratoires et devinrent, chez les Grecs et chez les Latins, à cette époque, un grand objet de méditation, durant surtout le règne des iconoclastes.

en argent recouverts par le Niello [1]. Ce sont aussi des ornements bizarres où l'art cache la satire sous d'ingénieux emblèmes [2]. Puis encore des tableaux portatifs ou à volets [3], ainsi que des mosaïques brillantes; enfin, des miniatures sur velin décorant les manuscrits [4] et remarquables au moins par leur

[1] On a donné le nom de niello à une sorte de gravure en creux, sur argent, dont les tailles ont été remplies par une composition métallique noire parvenue à l'état d'émail.

Le niello, appelé nielle par les Français, est dit-on d'origine orientale. Cet art, qui remonte à une antiquité fort reculée, fut pratiqué avec succès en Europe durant le règne des iconoclastes. Ordinairement employé qu'il était à orner des calices, des armes, des meubles et des bijoux, il servit au moyen âge à décorer les reliquaires et les livres saints à figures, que, vers le huitième siècle, l'on cachait avec soin dans des oratoires : ainsi après avoir été l'un des agents les plus puissants du luxe, il devint le refuge des images que la piété cherchait à conserver.

[2] Un des exemples les plus remarquables en ce genre, était une table qui se voyait dans le château des sires de Coucy, situé à Coucy-le-Châtel, près Soissons : chacun des pieds de cette table représentait des loups affamés dévorant des hommes, image parlante des scènes qui se passaient souvent alors entre le seigneur et ses vassaux.

[3] Les tableaux à volets furent exécutés dans le même but que les diptyques. (Voyez la note 2 de la page 116.)

[4] On lit dans Des Michels (*Hist. gén. du moyen âge*, tome I, page 497) que le plus ancien parchemin orné de miniatures est un manuscrit de la Genèse qui remonte à la fin du sixième siècle. Mais il existe pourtant des miniatures plus anciennes; telles sont, par exemple, celles qui décorent le Térence et le Virgile du Vatican, lesquelles remontent, pour le premier au quatrième siècle, pour le second au troisième. A cette époque, les artistes qui cultivaient ce genre de peinture, étaient appelés, en Italie, *miniatori*, comme qui dirait miniateurs.

Sous Charlemagne, et par les soins d'Alcuin, son ministre, il s'établit un atelier de manuscrits à miniatures dans l'ancien palais des

naïveté. Mais surtout, ce sont les peintures des catacombes qui, réellement, ne sont pas sans beauté. Nous regrettons que cet aperçu des produits artistiques dans la première période du moyen âge n'offre pas un éloge plus complet ; mais la faute en est aux longues guerres et à la profonde impression du goût barbare. Voyons, si l'art, sous l'influence gothique, aura des chances plus favorables.

Style Gothique. Avec le style gothique l'art commence à s'épurer, mais c'est d'abord dans les productions d'architecture que le progrès est plus sensible. Le lourd pilier *roman* est bientôt remplacé par des colonnes légères. Au plein cintre écrasé succède par degré la gracieuse *ogive*, c'est-à-

Thermes. L'usage d'orner les manuscrits par des peintures se continua jusqu'assez avant dant le seizième siècle ; mais ce fut surtout aux quatorzième et quinzième que s'exécutèrent en ce genre les plus précieux ouvrages. La plupart des miniatures qui décorent les anciens manuscrits sont dues aux moines ou à quelques amateurs célèbres, tels, par exemple, que le bon Réné d'Anjou, appelé roi sans conséquence, malgré ses hautes prétentions sur Naples et la Lorraine, lequel, pour remplir ses instants de loisirs, ou plutôt pour calmer ses moments d'ennui, s'amusait à décorer de ses peintures des romans de chevalerie et des livres de piété. Mais puisque nous en sommes venus à parler de Réné d'Anjou, nous dirons qu'il vivait au quinzième siècle et s'occupait alternativement de chevalerie et de peinture ; qu'il composa des lois concernant les tournois ainsi que plusieurs pas d'armes qui jouirent longtemps d'une certaine vogue ; et quant à ses ouvrages peints, on cite surtout son tableau représentant *le Triomphe de la Mort* : tableau qu'il fit tout exprès pour être placé au-dessus de son tombeau à Angers. Ce fut sans doute à cette destination, aussi bizarre que philosophique, que cet ouvrage dut sa célébrité.

dire *l'arc aigu*[1]. Bientôt aussi, les flèches des tours, de carrées qu'elles étaient, sous le style précédent, deviennent octogones; et, de hardis arc-boutants[2] servent, à leur tour, à neutraliser la pesanteur des voûtes. Puis, apparaissent ces fragiles colonnettes, tantôt réunies en faisceaux disposés par étages, tantôt espacées l'une de l'autre et formant péristyle[3] : Puis encore, ces balustrades à jour; ces dentelles légères; ces roses ouvragées[4], où le constructeur semblait avoir forcé la pierre à ses moindres caprices. C'est là aussi que se font remarquer ces formidables

[1] L'origine de l'ogive est encore un problème. Les uns supposent que les Goths l'auraient introduite en Italie, alors qu'ils commencèrent à s'y répandre; d'autres la regardent comme allemande et la nomment *tudesque*; d'autres encore la rattachent aux Français; d'autres aux Normands, à ces hommes du nord de qui l'invasion première en France date de 808 : de là le nom de *normande*. Enfin, il en est qui la rapportent aux Arabes, lui donnent les noms de *mauresque* et de *sarrasine*. Mais un si grand concours d'origines diverses ne prouve qu'une seule chose, l'incertitude; et, ceux-là ont plus de raison qui, sans positivement lui assigner de climat, supposent que l'ogive a pu être inspirée par la vue perspective de l'intersection des pleins cintres, comme aussi qu'elle est devenue nécessaire lorsque, pour donner plus d'élévation aux édifices, l'on a cherché des moyens pour supprimer la ligne droite des entablements.

[2] On nomme arc-boutant un demi-arc en maçonnerie qui, placé en dehors des églises, servait, dans les édifices gothiques, au soutien des murailles, et surtout à retenir la poussée des voûtes.

[3] On désigne sous le nom de *péristyle* un ou plusieurs rangs de colonnes formant galerie, placés soit au dehors, soit au dedans d'un édifice et conduisant d'un lieu à un autre.

[4] Le nom de *rose* a été donné à un genre de fenêtres rondes et très-ornées qui, au moyen âge et dès le treizième siècle, entra dans la décoration des églises gothiques.

portiques tout efflorescents de sculptures; des portes à tympans décorés; des tours majestueuses; d'aëriennes galeries; de nombreuses cellules; enfin des clochetons [1] ornés de saints et d'apôtres. Sans compter ces statues, ces bas-reliefs et ces pittoresques rameaux d'acanthe [2], ces gracieux pendentifs [3], ces clefs si richement ornées [4], ces myriades d'aiguilles [5]; comme aussi ces campanilles [6] élégantes, ces flèches ambitieuses [7] dominées encore dans chaque cathé-

[1] On nomme *clochetons* de petits ornements souvent en forme de trèfle, qui servaient de base à des statues.

[2] L'acanthe, qui chez les anciens avait joué un si grand rôle, se montra avec avantage sur les édifices du moyen âge, à la différence près, toutefois, que celle employée par les Grecs et par les Romains, était l'*acanthe des jardins* (acanthe sans épines ou branque-ursine), tandis que celle employée dans les monuments gothiques était l'*acanthe sauvage* et épineuse. On peut se convaincre de la vérité de cette observation en comparant la partie ornementale des chapiteaux corinthiens dans les monuments grecs avec celle des églises de Saint-Germain-des-Prés, de Notre-Dame, de Saint-Méry, etc., qui nous en offre de frappants exemples.

[3] Le pendentif est la portion de voûte suspendue entre les arcs doubleaux et les angles de cette même voûte. Par arcs doubleaux on désigne ceux qui, posés directement d'un pilier à un autre, forment la voûte.

[4] Ce qu'on appelle clef, dans une voûte, est la pierre du milieu. Au moyen âge les clefs de voûte étaient extrêmement ornées. Nos églises gothiques en possèdent de fort curieuses.

[5] On nomme *aiguilles* les pointes pyramidales en forme de clocher qui surmontent les tours et les tourelles.

[6] Campanille est le nom qu'on donne à la partie supérieure du dôme d'un édifice quand elle se termine en forme de petite tour. C'est aussi de même que l'on nomme un petit clocher à jour.

[7] Ce mot désigne la pointe du clocher.

drale par un coq doré [1]. N'oublions pas ces mystérieux et magiques vitraux dont l'illusion devait être si puissante et l'effet si imposant. — Rien de plus curieux que la réunion systématique de toutes ces choses qui se trouvent souvent au complet dans une belle cathédrale ; rien de plus capable d'inviter l'homme à la prière et de forcer, pour ainsi dire, son âme, par l'isolement des choses de la terre, à reconnaître enfin la majesté de son Dieu. Aussi, est-ce avec raison qu'un de nos plus illustres écrivains modernes a dit, à propos des églises gothiques : « On aura beau bâtir des temples grecs « bien élégants, bien éclairés, pour rassembler le « *bon peuple* de saint Louis et lui faire adorer un « dieu *métaphysique*, il regrettera toujours ces *Notre-* « *Dame* de Reims et de Paris, ces basiliques toutes « moussues, toutes remplies des générations des « décédés et des âmes de ses pères... [2] »

Les monuments d'architecture gothique qui, de nos jours subsistent encore, ont beaucoup perdu de leur aspect primitif, tant par la privation des peintures et des dorures qui, en général, les recouvraient jadis au dedans comme au dehors [3], que par celle des statues dont, à compter surtout du dou-

[1] Anciennement toutes les églises étaient surmontées d'un coq, formant girouette, lequel destiné, sans doute, à rappeler le reniement de saint Pierre.

[2] Chateaubriand, *Génie du Christianisme*, 3ᵉ partie, livre I, chap. viii.

[3] Les édifices gothiques étaient ornés, à l'extérieur ainsi qu'à l'intérieur, de couleurs variées, disposées d'une façon symétrique. Ce

zième siècle, chacune de leurs niches furent ornées. Au nombre des édifices qui ont le mieux conservé le cachet de l'époque, on doit surtout citer les cathédrales. Celles de Rheims, de Bourges, d'Amiens, de Cologne et de Strasbourg, à peu de choses près, sont intactes et l'Angleterre en possède aussi de fort belles. Quant aux édifices d'autres sortes ils ont, pour la plupart et surtout en France, été démolis depuis la fin du dix-huitième siècle. Ne laissons pas de faire observer que tous les grands ouvrages élevés durant le règne de l'architecture gothique, et quelle que soit d'ailleurs la catégorie à laquelle ils appartinssent, ne furent jamais la production d'un seul; mais bien, celle de ces corporations d'artistes désignées alors sous le simple titre de *maçon* et dont le chef s'appelait *maître de l'art*. Ces sociétés, aux plus beaux temps du moyen âge, parcoururent toute la chrétienté et peuplèrent de monuments la plus grande partie de l'Europe.

Si l'architecture gothique annonça de bonne heure l'élégance, la sculpture et la peinture, au même temps, firent d'abord peu de progrès. Jusques assez avant dans le treizième siècle, on se borna, quant au premier de ces arts, à fabriquer des statues dont le plus ou le moins de longueur totale, dont le plus ou le moins de grosseur des têtes, des pieds et des mains annonçait à quel point l'être représenté était recommandable; quant au second, à exécuter des tableaux

mode de décoration devait être d'un bel effet, et il est à regretter que l'usage ne s'en soit pas conservé jusqu'à nous.

dont le mérite réel ne l'emporta jamais sur la richesse des matières employées à leur exécution[1]. Il est au Musée du Louvre une peinture qui, bien que d'une date plus rapprochée de nous, peut cependant donner une idée du style de ces sortes d'ouvrages : c'est le couronnement de la Vierge par Memmi[2] dans lequel les figures apparaissent sur un fond d'or. Nous pourrions aussi fournir un exemple d'un tout autre genre et qui remonte, lui, au temps de Guillaume le Conquérant : c'est la célèbre tapisserie, dite de Bayeux, laquelle exécutée, dit-on, par la reine Mathilde, représente la conquête de l'Angleterre par les Normands[3]. Mais ce que l'on doit surtout citer avec avantage, pour établir le véritable degré de mérite des figures exécutées dans la deuxième moitié du moyen âge, ce sont les vitraux peints à l'aide de couleurs vitrifiables. Malheureu-

[1] Il y avait des images où, à l'exception de la tête, des mains et des pieds, tout le reste du tableau était recouvert d'une plaque d'argent ou de vermeil sur laquelle était indiqué en bas-relief le dessin des draperies.

[2] Memmi (Guglielmi Simone), de Sienne, florissait au quatorzième siècle de J.-C. Ce peintre est mort en 1344, âgé de soixante ans.

[3] Ce monument, à la fois historique et artistique, décorait autrefois la nef de la cathédrale de Bayeux, dont il faisait le tour. Cette tapisserie avait de longueur 68 mètres 215 millimètres (212 pieds), et de hauteur 487 millimètres (18 pouces). Elle est attribuée communément à la reine Mathilde, fille de Henri Ier (qui vivait au commencement du douzième siècle), et femme de Guillaume le Conquérant, surnommé Guillaume le Bâtard. Pour avoir une idée complète de la tapisserie de Bayeux, on doit consulter l'intéressant et scientifique ouvrage de MM. Achille Jubinal et Sansonetti qui la reproduit, par la gravure, à moitié de sa grandeur.

sément leur fragilité fait qu'il en est fort peu parvenu jusqu'à nous. Ajoutons, comme simple note, que *la peinture sur verre*, découverte en France vers le neuvième siècle, paraît y avoir été si heureusement cultivée depuis, que, dans la suite, les nations étrangères eurent plus d'une fois recours à nos artistes pour la décoration de leurs églises et quelquefois de leurs palais. Nous pourrions rappeler plus d'un ouvrage qui fut exécuté de cette manière, à une époque où les peintres étrangers l'emportaient de beaucoup sur les nôtres dans les autres genres de peintures [1]. Revenons au point où nous sommes restés.

Nous avons dit que la peinture et la sculpture, en Occident, dans la seconde moitié du moyen âge, n'eurent d'abord qu'un progrès insensible. Nous

[1] Dans la première moitié du moyen âge, les vitraux n'étaient que des morceaux de verre colorés en masse et rassemblés ensuite par des bandes de plomb. On les choisissait de diverses nuances, ce qui formait une sorte de mosaïque transparente dont les effets étaient infiniment variés. L'art de peindre sur verre à l'aide de couleurs vitrifiables ne fut découvert, dit-on, que vers le neuvième siècle. L'on assure même que l'usage de garnir les fenêtres en verre blanc simple ne remonte pas au delà du quatrième siècle de notre ère.

La peinture sur verre paraît avoir pris naissance en France et y avoir été cultivée constamment avec succès. Le plus ancien vitrail, dont l'histoire fasse mention, au dire de M. Émeric David, semblerait remonter au règne de Charles II, dit le Chauve (840 à 877), époque où la France, dévastée par les guerres civiles, devint la proie des Normands. Plus tard, au seizième siècle, on voit Jean Cousin obtenir dans ce genre une grande célébrité. Vers le même temps, Arnault de Mole est chargé de peindre les vitraux de la cathédrale d'Auch, église épiscopale de l'ancienne Aquitaine, et Claude, de Marseille,

allons essayer de découvrir par quelle cause ces arts, en approchant de la fin du treizième siècle, prirent tout à coup une meilleure route.

La peinture et la sculpture qui, dans toute la chrétienté occidentale n'avaient été pratiquées que par quelques moines patients et par quelques maçons *tailleurs-d'images*, dont le mérite, en général, était véritablement assez mince, parvinrent tout à coup à forcer le cercle étroit où l'esprit de routine depuis longtemps les tenait captifs. Grâce aux soins des pasteurs de l'Église latine en Orient, grâce aussi à la protection des empereurs, ils avaient conservé à Constantinople une sorte de splendeur. La peinture surtout s'était maintenue, parce que depuis les conciles qui avaient rétabli le culte des images saintes, elle avait spécialement servi à l'exécution de celles-ci. Ainsi, lorsque la paix rentra au sein de l'Italie, elle y rappela les beaux-arts jadis fugitifs, et des artistes grecs furent mandés pour décorer plusieurs palais. Ce fut principalement à Florence que leurs travaux excitèrent le

ainsi que le dominicain, frère Guillaume, sont mandés par Bramante, sous Jules II, pour orner de peintures les vitres de quelques fenêtres du Vatican et des églises de l'Anima et de la Madona del Popolo.

Chez les Égyptiens, les Grecs et les Romains, les édifices étaient ouverts de tous côtés. On suppose pourtant que chez les Grecs, et chez les Romains, vers la fin de la république, on trouva moyen de garnir les fenêtres de matières transparentes, telles que l'albâtre, le talc ou le mica disposés par lames. Chez les Grecs, ces pièces transparentes étaient appelées *diaphanès lithos*, et chez les Romains *lapis specularis*.

plus l'émulation, et bientôt on vit le Cimabué et le Giotto se former à leur exemple et parvenir à les surpasser. Ces deux hommes illustres pratiquaient à la fois la peinture et la sculpture, ce qui fit qu'ils imprimèrent à l'art un nouvel élan. Vers le même temps environ, se distingua aussi le statuaire Nicolas de Pise, ainsi que le célèbre architecte Brunelleschi ; ce dernier essaya de réformer l'architecture gothique en lui substituant un nouveau style tiré de celui *roman* dont il dérobait le plein cintre pour le placer en triomphateur sur le chapiteau corinthien. En terminant ces recherches sur l'état des arts au moyen âge, disons de ces quatre artistes que, si par leurs ouvrages ils n'atteignirent pas à la perfection, ils furent au moins les premiers à greffer l'arbre qui produisit plus tard de si beaux fruits; mais ajoutons pourtant que les éléments dont ils se servirent, ils les durent aux artistes constantinopolitains qui avaient conservé quelques souvenirs de l'art antique.

TROISIÈME PÉRIODE.

TEMPS MODERNES.

§ I^{er}.

RENAISSANCE DU BON GOUT DANS LES BEAUX-ARTS.

Au nombre des hommes puissants et généreux qui, aux temps modernes, ont provoqué la renaissance du bon goût dans les arts, on doit citer surtout Cosme de Médicis, ce chef de l'illustre famille du même nom. Né à Florence en 1389, simple citoyen et fils de Jean de Médicis, surnommé à bon droit le père des pauvres, il sut par le commerce acquérir de grandes richesses que son patriotisme et sa philanthropie lui firent ensuite employer au bien de son pays. Durant trente-quatre années qu'il fut l'arbitre de la république, de 1430 à 1464, mais surtout depuis 1434, il fit élever, réparer ou embellir par le célèbre Alberti et d'autres architectes, une foule d'édifices en tous genres, parmi lesquels se

firent particulièrement remarquer plusieurs églises, plusieurs palais, que décorèrent des ouvrages de peinture et de sculpture, entre autres ceux de Paolo-Uccello, renommés pour la perspective, et ceux de Donatello, comme de Massacio ou Masaccio, vantés pour l'expression, la vigueur et le prestige du raccourci. Cosme regardait sa fortune comme un fond dont il n'était seulement que le banquier, et duquel un jour il devait rendre à Dieu un compte fidèle. Non content d'avoir embelli la Toscane, il employa encore des sommes considérables à construire des monastères qu'il dota richement, et distribua souvent aux pauvres d'abondantes aumônes. Enfin ses bienfaits s'étendirent jusqu'à Jérusalem, où il fonda un hospice pour les pauvres malades; aussi lorsqu'il mourut l'an 1464, il emporta dans la tombe, les regrets et les larmes de tout un peuple qui, de son vivant l'avait aimé et respecté comme un père, et qui, pour honorer sa mémoire, consacra sur sa cendre le nom de *Père de la Patrie*, qu'il lui avait donné à son entrée dans Florence, au rappel de son exil.

La république de Florence, vers la fin du treizième siècle, avait vu luire à l'horizon l'aurore de la renaissance, au quinzième, elle en vit briller les premiers rayons. Il est vrai qu'alors, plusieurs circonstances favorables se réunirent en faveur du progrès. Et d'abord, les encouragements de Cosme; ensuite la munificence des grands et des riches qui s'empressèrent de l'imiter; puis l'extension du commerce;

puis encore la découverte de la gravure ou estampe sur métal [1]; la résurrection de la peinture en émail

[1] Les anciens ignoraient l'art de la gravure en estampes sur cuivre, ou plutôt ils ignoraient celui d'obtenir des épreuves des planches gravées en creux; car Hérodote, cité par Ponce, en son *Essai sur l'état des Arts chez les Grecs*, page 52, rapporte en son cinquième livre, qu'Aristagoras de Milet, pour obtenir des Lacédémoniens qu'ils joignissent leurs armes à celles des Grecs d'Asie, présenta à Cléomène une table de cuivre sur laquelle était gravé un plan géographique de la terre. On attribue l'invention de l'imprimerie en taille-douce, à Thomaso-Finiguerra, orfévre de Florence qui, l'an 1452, en fit la découverte. Ce Thomaso-Finiguerra avait, dit-on, pour habitude, lorsqu'il exécutait des nielles, sorte de gravure en creux fort employée alors et dont nous avons déjà parlé, page 117, note 1, en traitant des arts au moyen âge, avait, dis-je, pour habitude de prendre l'empreinte des ouvrages qu'il avait faits sur or ou sur argent, soit à l'aide du soufre, de la cire, ou de l'argile. Ayant remarqué que ces empreintes demeuraient toujours entachées de quelques parcelles du noir amassé au fond des parties creuses, il jugea que, s'il remplissait entièrement cette espèce de moule d'un noir mélangé d'huile et qu'il y appliquât ensuite un papier, en l'appuyant un peu, il obtiendrait, au lieu d'un dessin en relief, comme par le passé, un dessin en noir qui le mettrait mieux à même de juger de l'effet avant d'introduire la nielle. Il en fit donc l'expérience, et, après quelques essais assez douteux, ayant eu l'idée de mouiller son papier, l'événement justifia pleinement ses espérances. On peut s'en convaincre par une épreuve faite de cette manière par Finiguerra lui-même et que possède la Bibliothèque Royale de Paris. Elle représente une paix : au milieu de plusieurs figures, on voit le Christ montant au ciel. Cette paix avait été gravée et niellée pour l'église de Saint-Jean-Baptiste à Florence. Nous ne croyons pas inutile de rappeler ici que ce nom de *paix* vient de ce que ces petites plaques de métal, dont la forme est rectangle et la surface légèrement cintrée, sont destinées à être baisées par les prêtres durant la messe à l'*Agnus Dei*, dans les jours de grandes solennités, en commençant par l'officiant qui les présente ensuite à chaque ecclésiastique, en lui disant : *pax tecum*.

Pour revenir à la gravure, les premiers graveurs en estampes fu-

sur les poteries [1]; la prétendue découverte de la peinture à l'huile dont nous aurons bientôt occa-

rent des orfévres compatriotes de Finiguerra; puis, quelques peintres, au nombre desquels on ne doit pas omettre Andréa-Mantegna. Mais cet art étant parvenu à passer en Allemagne et en Flandre, Wenceslas d'Olmutz, et bientôt Martin d'Anvers, ainsi qu'Albert-Durer, lui donnèrent une nouvelle étendue. — Vers le commencement du seizième siècle, un Allemand, Jean-Ulric Pilgrim, trouva le genre de gravure, dit en clair-obscur ou de camaïeu; par lequel, à l'aide de plusieurs planches, on parvient à imiter les dessins au lavis des anciens maîtres. Ce genre fut perfectionné par un Italien, nommé Hugo da Carpi.—La gravure à l'eau-forte ne fut découverte que quelques années plus tard. Le Parmesan fut un des premiers à s'en servir.—Le commencement du dix-septième siècle vit naître la gravure, dite au pointillé, ainsi que celle en manière noire due à Louis Siegen, officier du palatin Robert. Enfin, la gravure imitant le crayon fut découverte vers la moitié du dix-huitième siècle, par un graveur français, nommé François et perfectionnée par Démarteaux.—Avant la découverte attribuée à Finiguerra on se servait de la gravure en bois exécutée en tailles d'épargne. Les sujets, au lieu d'être gravés en creux, comme pour la gravure en estampes, étaient réservés en relief et s'imprimaient environ comme s'impriment les caractères typographiques. — La découverte de l'impression de la gravure sur bois paraît remonter à une haute antiquité et se rapporter aux Orientaux qui l'employèrent, comme nous l'avons dit, pour enrichir leurs étoffes. En Occident, ce n'est qu'assez avant dans le moyen âge que l'on aperçoit des traces de gravures sur bois dans les lettres initiales des manuscrits les plus communs, afin d'en abréger le travail. Ces lettres, imprimées sur vélin, ont été ensuite enluminées. On trouve cependant dans Pline (lib. XXXV, cap. III) que Marcus Varron trouva le moyen d'insérer dans ses nombreux ouvrages, à l'aide d'une invention précieuse à l'humanité, les portraits de sept cents hommes de lettres, et de propager ainsi leurs images dans toutes les parties du monde. Mais bien que ce passage semble évidemment se rapporter à la gravure en estampe, l'auteur ne s'explique pas d'une manière assez précise pour que l'on puisse en rien tirer de concluant à ce sujet.

[1] Dès la moitié du quinzième siècle, à Florence, on émaillait la

sion de parler; et même jusqu'à la destruction de l'empire d'Orient, qui, arrivée l'an 1453, après la prise de Constantinople par Mahomet II, ramena en Italie une foule d'artistes bannis par cette loi du faux prophète défendant les images; enfin tout, on peut le dire, parut concourir, dans cette florissante contrée, à la prospérité des beaux-arts.

Cependant, Florence ne fut pas la seule ville dans laquelle les talents germèrent ou trouvèrent un appui, et Parme, Bologne ainsi que Rome, mais surtout Venise, furent bientôt en état de rivaliser dignement avec elle.

Ce n'est pas tout encore, les autres nations possédèrent aussi leurs artistes; et, il serait injuste de passer sous silence que l'Allemagne vit alors fleurir Maître-Guillaume, fondateur de son école; et que la Flandre eut également la gloire d'avoir donné le jour à Jean Van-Eick, (plus connu sous le nom de Jean de Bruges), considéré comme l'inventeur de la peinture à l'huile [1].

terre cuite. *Luca-della-Robbia*, peintre et sculpteur, passe communément pour avoir été l'inventeur de ce procédé.

[1] L'invention de la peinture à l'huile est attribuée communément à Jean de Bruges; mais de fait, ce peintre est seulement l'inventeur de moyens propres à rendre visqueuses et siccatives les huiles susceptibles d'être employées à la trituration des couleurs. Ce perfectionnement peut en effet être considéré comme une invention; car il donna le pas à la peinture à l'huile sur la fresque et la détrempe.

Si l'on en croit un certain Hubert, cité dans l'*Encyclopédie méthodique des beaux-arts*, la galerie de Vienne renfermerait un tableau peint à l'huile, en 1292, par Thomas de Mutina, gentilhomme bohémien. Le *Journal des Savants*, juillet 1782, page 492, jour-

Comme l'introduction de la peinture à l'huile en Italie, a eu sur l'art une influence considérable, nous ne croyons pas hors de propos d'entrer à ce sujet dans une légère digression.

Cette découverte admirable, de beaucoup supérieure à la fresque, ainsi qu'à la détrempe et à la peinture à l'œuf, aurait été perdue vraisemblablement à la mort de Van-Eick, si un Sicilien, Antonello de Messine, n'eût pris à tâche d'en risquer la conquête, et, semblable à Jason, été assez heureux pour triompher de son entreprise.

Antonello de Messine, ou plutôt Antonio da Messina était peintre et surtout passionné pour son art, mais ne savait employer que la fresque et la détrempe, auxquelles il reconnaissait de graves inconvénients. Dans un voyage qu'il fit à Naples, ayant eu occasion de voir un tableau peint à l'huile par Jean de Bruges, il fut frappé de la transparence, de l'éclat et de la vigueur de ce nouveau procédé. Dès lors il forma le projet de tout mettre en usage pour en obtenir la possession. A cet effet, et malgré son peu de fortune, il entreprit le voyage de Flandre, se rendit chez Van-Eick, où, à force de soins et d'adresse, il parvint à son but. Le plaisir qu'il en éprouva fut, dit-on, si grand, que depuis il voua à ce peintre

nal dont parle aussi le même ouvrage, cite encore un passage de Théophile le prêtre, qui paraîtrait aller encore plus loin, et qui tendrait à prouver que la peinture à l'huile était en usage dès le onzième siècle : ce qui paraîtrait assez péremptoire, puisque ce Théophile, à ce que nous assure M. Émeric David et d'autres savants, était né en Lombardie et vivait dans le dixième ou le onzième siècle.

une amitié inviolable. Mais Van-Eick étant mort, Antonio devint seul possesseur de la précieuse recette, et n'ayant rien d'ailleurs qui le retînt à Bruges, il revint à Messine, puis de là, vers 1450, il passa à Venise. Dans ces deux villes il communiqua son procédé à plusieurs peintres. Un des premiers auxquels il l'enseigna fut Domenico Veneziano qui, à son tour, le transporta à Florence, où le traître Andréa-Castagna l'assassina pour s'emparer de cette fortune nouvelle... Anathème contre l'infâme qui a forfait à son titre d'artiste; que sa mémoire à jamais soit maudite!... C'est ainsi que la peinture à l'huile perfectionnée parvint en Italie, où elle obtint encore une force de coloris bien supérieure.— Reprenons le cours de notre narration. Nous avons dit combien les beaux-arts en Italie, vers le milieu du quinzième siècle, avaient presque à la fois obtenu de circonstances favorables; maintenant nous allons continuer de les suivre dans de nouveaux progrès.

A ce concours de chances désirables vint bientôt se joindre la protection d'un Médicis, de Laurent, l'un des petits-fils de Cosme. Laurent était un de ces êtres doués, qui semblent nés pour le bonheur des peuples et la gloire du monde. Amateur éclairé des lettres, enthousiaste des arts, protecteur des talents, il fut à juste titre surnommé le *père des muses*, comme son vertueux aïeul l'avait été *de la patrie*. Florence lui dut de nouveaux édifices, où le luxe, la richesse et le bon goût déployèrent avec noblesse leurs moyens séducteurs.

Ainsi encouragés, les beaux-arts ne tardèrent pas à s'étendre dans toute l'Italie, et le commencement du seizième siècle vit cette terre classique se repeupler de nombreux talents. Ce fut à Rome surtout, et dès que *Jules II* fût parvenu au trône de Saint-Pierre, qu'ils se virent le mieux accueillis. Il est vrai que ce nouveau pape, pontife guerrier, dans Rome, ceint de la tiare et prêchant l'Évangile; au dehors, couvert d'un casque et se servant de l'épée, malgré ses travaux de toutes sortes, trouvait encore le temps d'encourager les sciences, les lettres et les arts, qu'il aimait éperdument. Ne redoutant aucune entreprise, quelque considérable qu'elle fût, et désirant depuis longtemps signaler la puissance de l'Église par un monument remarquable et digne de l'époque, il osa, malgré son grand âge, applaudir au projet que lui proposa l'architecte Bramante, de reconstruire la vieille église Saint-Pierre qui, de jour en jour, croulait de vétusté, afin que cette basilique surpassât en splendeur comme en volume tous les temples de la chrétienté; mais les neuf années de son règne furent insuffisantes pour terminer cette œuvre immense, et, pressé par la mort, il en légua l'espoir à son successeur.

Ce successeur fut Jean de Médicis, qui prit le nom de *Léon X*. Agé seulement de trente-six ans, il savait unir au sentiment le plus pur, à l'esprit le mieux cultivé, le goût de la magnificence et du luxe; aussi apprécia-t-il, dans les travaux commencés de Saint-Pierre, le brillant héritage que lui

laissait Jules II. Un tel travail convenait à son génie ; il y apporta tant de zèle que souvent on le vit, dirigeant lui-même les travaux, encourager chaque ouvrier, chaque artiste, autant par son accueil aimable que par ses bienfaits éclatants.

Dans le même temps que *Léon X* se plaisait à enrichir Rome des chefs-d'œuvre des plus grands maîtres, *Pierre* et *Julien*, ses deux frères, se montraient ses nobles émules dans ses vues tout à la fois somptueuses, monumentales et artielles : le premier à Florence dont il était parvenu à ressaisir les rênes; le second dans toute l'Italie, où sa noble prodigalité l'avait fait surnommer *le Magnifique*.

Tant de causes réunies pour accélérer le progrès des arts firent abondamment fleurir les talents. En sculpture, en architecture, on égala les Grecs ; en peinture on les surpassa, et de plus, par la gravure en estampe, pratiquée déjà par des mains habiles, on fut bientôt à portée de propager le goût du beau et d'étendre les connaissances de l'esprit humain dans les contrées les plus lointaines.

A l'instar de l'ancienne Grèce, l'Italie moderne posséda de savantes écoles. Les principales furent celles connues sous les noms de Florentine, de Romaine, de Vénitienne et de Lombarde. L'école Florentine qui, depuis le Cimabué et le Giotto avait compté une longue suite de talents réputés brillants pour l'époque, mais véritablement assez faibles, à l'exception pourtant de quelques-uns, tels qu'André Verrocchio, comptait alors parmi ses plus fer-

mes soutiens le célèbre Léonard de Vinci, Baccio-Bandinelli, puis le fougueux et puissant Michel-Ange. L'école Romaine comptait le Perrugin, Raphaël, son immortel disciple et le savant Bramante, oncle et protecteur de ce dernier. L'école Vénitienne : les frères Bellin, Gentil et Jean, le Giorgion, le Titien si vrai dans son coloris, Pisano, dit Pisanélio, peintre ciseleur et graveur en médailles, puis Palladio, si élégant dans son architecture. Enfin, l'école Lombarde, fondée, dit-on, par Andrea-Mantegna, possédait le Corrége si gracieux, si plein d'harmonie dans toutes ses œuvres, et Marc-Antoine, cet habile graveur tant estimé de Raphaël. Gloire soit à tous ces noms illustres ! mais surtout gloire soit à Raphaël ! au Titien ! ainsi qu'à Michel-Ange ! à ces hommes siècle enfin (pour me servir de l'expression heureuse de M. Lamartine) à ces hommes siècle, dis-je, qui ont su imprimer à leur époque un caractère grandiose digne des temps antiques.

— Mais tandis que les beaux-arts brillaient en Italie par les soins vigilants des Médicis, la lumière de leur flambeau prolongeait aussi ses rayons en Allemagne, en Flandre, en Hollande, en Espagne et surtout en France. Déjà l'Allemagne nommait Albert-Durer qui s'efforçait d'y réformer le style gothique profondément enraciné; Hans-Holbein, si vrai dans ses portraits, si élevé dans ses compositions, si précieux dans son travail; Hans-Holbein tant aimé du bon Érasme, tant apprécié de Thomas Morus, si bien accueilli du roi Henri VIII. La Flan-

dre, depuis Jean de Bruges, dont la précieuse invention de la peinture à l'huile était devenue européenne, marchait toujours vers la perfection du coloris et la Hollande mettait sa gloire à citer Lucas de Leyde. Mais l'école Allemande, mais celle Flamande, celle Hollandaise virent bientôt ralentir leurs progrès. L'ignorance de leurs artistes, le défaut de liberté, et surtout ces rivalités désastreuses qui, à la mort de Maximilien I^{er} s'établirent entre la France et l'Espagne au sujet de la possession de l'Empire[1], en furent les causes. Quant à l'Espagne, quelque soin que prit Charles-Quint d'y acclimater les arts, les monuments décorés d'arabesques à rainceaux bizarres, implantés par les Maures sur cette antique patrie des Ibériens, continuèrent à être son plus bel ornement, et son école fondée par Gallegos, imitateur d'Albert-Durer, ne prit quelque accroissement que sous le règne suivant. La France donc, la France seule assez paisible au dedans, profita de cette clarté.

Il est vrai qu'en ce pays François I^{er} régnait alors et que, monarque éclairé, à l'esprit de conquête joignant l'amour des arts, il se montrait jaloux de les posséder à sa cour, et que, non content de récompenser dignement les artistes français, il attirait encore ceux du dehors; afin que ces derniers communiquassent à la France de nouvelles lumières.

[1] On appelait autrefois et absolument du nom d'empire, celui d'Allemagne : de même en parlant de son chef, on disait aussi absolument l'empereur.

C'est sous ce prince, surnommé à bon droit *le père des arts en France*, que commença notre école. Le peintre Jean Cousin, le sculpteur Jean Goujon, l'architecte Pierre Lescot, desquels, aujourd'hui, nous admirons encore les œuvres, en posèrent les premiers fondements, et, les héritiers de l'aride pinceau des Heldric et des Tutilon, comme ceux du ciseau grotesque des Jean Ravy et des Jean Bouteiller, furent promptement oubliés [1]. C'est aussi à son accueil favorable au mérite, que nous sommes redevables du séjour de Maitre Roux et du Primatice; le premier natif de Florence, le second de Bologne, lesquels décorèrent de leurs peintures le château de Fontainebleau si souvent habité par les rois, depuis Louis VII, et principalement à l'occasion de la chasse. C'est encore à François Ier que nous devons d'avoir possédé l'architecte Vignole, le graveur en pierres fines Matthieu del Nassaro, le peintre André del Sarte, l'universel Benvenuto Cellini et fermé les yeux à Léonard de Vinci. C'est enfin vers lui que doit se tourner notre reconnaissance, pour avoir été le fondateur de notre musée du Louvre, en réunissant les premiers éléments qui en

[1] *Heldric*, abbé de Saint-Germain-d'Auxerre, était peintre en miniature vers l'an 1000.

— *Tutilon*, moine de Saint-Galle, exerçait à Metz l'art de la statuaire et celui de la gravure en pierres fines.

— *Jean-Ravy* et son neveu *Jean-Bouteiller* ont travaillé concurremment à former les groupes qui entourent le chœur de Notre-Dame de Paris.

devinrent la source. — On ne doit pas omettre non plus que de cette époque date aussi l'établissement de la célèbre manufacture de tapisseries, dite des Gobelins, du nom de son fondateur; ni celui de cette autre manufacture de peinture en émail sur plaque de métal, fondée à Limoges, sous la direction d'un certain Léonard, et de laquelle les résultats, même de nos jours, sont assez estimés.

Cependant, tout en rendant justice aux progrès qui alors se manifestèrent en France, nous devons dire que la fin du règne de ce roi protecteur ne fut pas à beaucoup près aussi brillante qu'en avait été le commencement. Le schisme de Calvin lançait déjà parmi nous ces semences de guerres civiles qui devaient fermenter durant plus d'un siècle et dont la patience chrétienne pouvait seule triompher. Aussi, depuis surtout la mort de ce monarque jusques au commencement du dix-septième siècle, les beaux-arts, dans notre belle patrie, à l'exception pourtant de l'architecture, se virent, pour ainsi dire, abandonnés à leurs propres ressources. Néanmoins, si les secours manquèrent, les vieux talents ne firent pas défaut et le tombeau du Prince, ouvrage de Pierre Bontems, sculpteur, est encore, de nos jours, considéré comme un chef-d'œuvre.

A François Ier succéda Henri II. Fils de ce grand prince et héritier de sa valeur chevaleresque, il ne le fut pas de son goût passionné pour les arts et la munificence. De son temps, il s'éleva quelques beaux édifices, mais qui furent plutôt une consé-

quence de l'époque précédente que le résultat des encouragements qu'il prodigua.

Son règne fut signalé par une grande victoire [1] ; par une grande défaite [2] ; par ses amours avec Diane de Poitiers [3] ; par sa fin tragique dans un tournoi [4]. Cependant il faut dire à la louange de Henri II, qu'il ordonna la construction du château d'Anet [5] situé sur les bords de l'Eure, château dont

[1] La bataille donnée sous les murs de Renti, en 1554, fut gagnée par les Français, ayant à leur tête le duc de Guise, sur les impériaux et Charles-Quint.

[2] L'an 1557, les Français, sous la conduite du connétable de Montmorency, furent défaits à Saint-Quentin par les impériaux.

[3] Diane de Poitiers, fille du comte de Saint-Vallier, était veuve de Louis de Brézé, grand-sénéchal de Normandie et avait trente-sept ans, lorsque Henri II, âgé seulement de dix-huit, en devint éperdûment amoureux. Aussitôt après l'avènement de ce prince elle fut créée duchesse de Valentinois par son royal amant ; mais ce qui surtout la rend recommandable, au souvenir de la postérité, c'est qu'elle n'abusa jamais de son influence sur lui, et que, si quelque peu elle s'en servit, ce fut surtout dans l'intérêt des lettres et des arts qu'elle affectionnait beaucoup.

[4] Henri II fut mortellement blessé dans un tournoi par le comte de Montgommery, capitaine de ses gardes. Ce prince, après quinze jours de souffrances ou plutôt d'un état coma très-voisin de la léthargie, mourut l'an 1559, âgé de quarante années.

[5] Une des portes du château d'Anet, qui fut construit en 1548, est placée dans la cour de l'École des Beaux-Arts, à Paris, ainsi qu'une autre porte provenant du château de Gaillon, construit par les ordres de George d'Amboise en 1506, et due au talent de Joconde, architecte italien, appelé en France par Louis XII dès 1449. Cette dernière porte, placée avant la Restauration proche du Musée des monuments français, semble aujourd'hui comme une heureuse filière par laquelle notre jeune école est destinée à passer avant d'arriver à l'édifice principal et essentiellement régulier destiné à ses études.

aujourd'hui une des façades, placée dans la cour de l'École des Beaux-Arts de Paris, offre un élégant parallèle avec une autre du château de Gaillon qui lui est antérieure de près d'un demi-siècle, et que l'Hôtel de Ville de Paris lui doit aussi son origine. Le premier de ces édifices, le château d'Anet, érigé pour sa belle maîtresse, est, pour la partie architecturale, un ouvrage de Philibert de Lorme; le même qui, par suite, sous la régence de Catherine de Médicis, enfanta le Palais des Tuileries (l'an 1564); quant aux sculptures, elles sont de Jean Goujon. Le second, l'Hôtel de Ville, est dû à un architecte nommé Dominique Boccardo, plus communément appelé Cortone. Ce dernier monument (véritablement commencé en 1549 et seulement achevé en 1606, sous le règne de Henri IV), est à jamais célèbre et par le grand goût d'architecture qui se remarque dans toutes ses parties, et par les souvenirs historiques qui s'y rattachent. Le seul reproche à faire, est qu'une main française n'en ait pas tracé le dessin [1]. Nous n'oublierons pas non plus de rap-

[1] Il est vrai de dire que la première pierre de cet édifice a été placée l'an 1533, sous François Ier, par le prévôt des marchands, mais que le plan, alors adopté, ne fut pas suivi vu sa tendance au style gothique. — Nous ajouterons à cette note, et seulement comme simple but de curiosité, que l'horloge, située dans la campanille décorant la façade de cet édifice, est d'une époque beaucoup plus rapprochée, puisqu'elle doit son origine à Lepaute (Jean-André), célèbre horloger du dix-huitième siècle. Son installation ne date que de 1781, et sa grande régularité ne vient que de ce que la chaîne étant trop courte, on est forcé de la monter plus souvent. — Quant au grand bas-relief

peler que l'élégante fontaine des Saints-Innocents, située à Paris et due aux talents réunis de Pierre Lescot et de Jean Cousin, date aussi du même règne; ni que les sculptures de Germain Pilon, vinrent orner le tombeau de ce monarque après qu'il eût terminé sa carrière. Nous regrettons de ne pouvoir citer à côté des ouvrages de ces noms célèbres, ceux de Jean de Boulogne et que cet artiste, dans un temps où les talents en France étaient encore si rares, ait employé son ciseau sur un sol étranger.

Ce que nous avons dit du défaut d'encouragements sous Henri II, par rapport aux beaux-arts, peut encore s'appliquer aux trois règnes suivants : aussi, à ces époques, le nombre de talents, fût-il loin d'augmenter. Nous citerons pourtant un nom célèbre et bien cher à la France, par l'élan qu'il donna à l'embellissement de la terre émaillée. Ce nom est Bernard Palissy. En effet, grâce aux courageux efforts de cet homme supérieur, on posséda ces belles faïences à figures de relief, qui chez nos bons aïeux décoraient les tables et les dressoirs dans les jours de gala. Mais en général, il nous est pénible d'en convenir, les progrès en France, sous les fils de Henri II, c'est-à-dire, sous François II, Charles IX, et Henri III, voire même sous le règne de Henri IV, furent peu sensibles, si toutefois l'on admet que progrès il y eut ; et de tous les arts la peinture semble encore le moins s'être distinguée; car,

en bronze représentant Henri IV à cheval, bas-relief placé au-dessus de la porte d'entrée, il est du statuaire Biard.

tandis qu'Androuet du Cerceau cherchait à ouvrir une nouvelle marche à l'architecture en construisant cette belle galerie de communication du Louvre avec les Tuileries, galerie dont nous souhaitons depuis longtemps voir la parallèle, François Clouet, plus connu sous le nom de Janet, était déjà le peintre par excellence, bien qu'à coup sûr ses ouvrages ne soient pas excellents.

Si le progrès des arts en France fut alors, pour ainsi dire insensible, en revanche, vers le même temps, il commença à se faire sentir dans les Pays-Bas. L'abdication volontaire de l'empereur Charles-Quint en faveur de Philippe II son fils, ayant réveillé chez ces peuples l'amour de la liberté, bientôt ils secouèrent le joug de l'Espagne et ne tardèrent pas à s'en affranchir. Leur commerce, déjà étendu, devint immense, et le nombre, l'instruction et le talent de leurs artistes s'augmentèrent à proportion de leurs richesses.

L'affranchissement des Pays-Bas fut aussi la cause que l'école Espagnole commença à se distinguer. L'art de la guerre étant devenu moins nécessaire dans ce dernier pays, par la raison que, les possessions étant moins étendues, il fallait moins de bras pour les défendre, et que d'ailleurs on était peu disposé à aller au loin attaquer l'étranger, parce qu'on était aussi peu capable de le faire avec avantage, il fallut bien songer aux arts de la paix, seul moyen de tranquilliser les peuples. Dès lors se formèrent les Vargas, les Navaretta, les Moralès, les Vincent Joanes et

les Cespèdes. Disons aussi que le Milanais Birrague, graveur en pierres fines, parvint à opérer sur le diamant ce que jusqu'alors on avait vainement essayé [1].

Mais tandis que les Pays-Bas et l'Espagne semblaient vouloir se signaler, l'Italie, au contraire, commençait à faiblir. Cependant, secondée par son heureuse température et les efforts soutenus des Jules Romain, des Daniel, des Voltaire, des Paul Véronèse et des Tintoret, on vit encore paraître quelques nouveaux talents; puis enfin les Carrache, ces chefs de la seconde école lombarde dite bolonaise, d'où sortirent bientôt les Dominiquin, les Guerchin et les Guide, et dont fait aussi partie Michel-Ange de Carravage, bien que ce dernier ne suivît aucune règle et se laissât presque toujours entraîner à la fougue de son imagination. Puisque nous sommes rentrés en Italie, nous allons y rester jusqu'à la fin du seizième siècle, afin de clore l'époque de la renaissance sous le même ciel qui en éclaira les commencements.

[1] Le talent de Clément Birrague était plus singulier qu'admirable. On cite, au nombre des principaux ouvrages de ce graveur, le portrait de l'infant d'Espagne don Carlos, et les armes d'Espagne destinées à servir de cachet à ce prince.

Si, pour atteindre à la célébrité, Birrague employa la matière la plus dure, il est un autre graveur qui y parvint par un procédé tout contraire. Il travailla sur des noyaux de petite dimension; mais il le fit en homme supérieur, en un mot en artiste dont le talent est consommé. Son nom, *Philippe Santa Croce*, dit *Pippo*, mérite de passer à la postérité pour la pureté d'exécution des petits bas-reliefs (composés souvent de plusieurs figures visibles seulement à la loupe) qu'il exécuta sur des noyaux de prunes et de cerises.

Malgré les monuments de tous genres qui, vers la fin du seizième siècle, enrichissaient l'Italie, chaque ville, mais surtout Rome, réclamait encore de nombreux embellissements pour lesquels un génie supérieur devenait nécessaire. Sixte-Quint parut, et aussitôt, par ses soins, cinq obélisques furent relevés et placés sur leurs bases [1]. Mais ce qui surtout fit honneur à ce pape, de simple berger devenu pasteur d'hommes, fut la célèbre coupole de l'église Saint-Pierre qu'il fit construire d'après les dessins de Michel-Ange; et, ce qui surpasse l'imagination, c'est que ce colossal ouvrage, dont rien n'approche d'ailleurs pour la beauté, fut achevé en vingt-deux mois.

C'est à Sixte-Quint qu'il était réservé de terminer l'église pontificale; c'est à ce pape qu'il était dû d'accomplir l'œuvre commencée par Jules II et si heureusement continuée par Léon X. Cet édifice imposant, véritable hiéroglyphe chrétien, qui, à lui seul, semble totaliser toute la puissance de la Religion ainsi que toutes les perfections de l'art, a souvent inspiré des pensées remarquables à d'illustres voyageurs. Nous citerons seulement quelques passages de celles qu'il a suggérées à Dupaty [2], peu de temps avant sa mort et aux approches de la première révolution française: « Ce monu-

[1] Parmi ces monolithes, celui de granit rouge, qui décore la place de la métropole, a été amené d'Héliopolis par les ordres de Caligula.

[2] *Lettres sur l'Italie*, tome II, lettre LXXXVI.

« ment, dit ce judicieux écrivain, est un des plus
« étendus qu'on connaisse. Il sépare en deux le
« mont Vatican; il couvre le cirque de Néron, sur
« lequel il est fondé; il achève de fermer, entre
« Rome et l'univers, la célèbre voie triomphale. »
Et plus loin, entraîné par son enthousiasme et
soutenu par son génie, il ajoute : « Quel théâtre
« pour l'éloquence de la Religion ! Je voudrais qu'un
« jour, au milieu de l'appareil le plus pompeux,
« tonnant tout à coup dans la profondeur de ce
« silence, roulant de tombeaux en tombeaux et ré-
« pétée par toutes ces voûtes, la voix d'un Bossuet
« éclatât; qu'elle fît tomber alors sur un auditoire
« de rois, la parole souveraine du roi des rois, qui
« demanderait compte aux consciences réveillées de
« ces monarques pâles, tremblants, de tout le sang
« et de toutes les larmes qui coulent en ce moment
« par eux sur la surface de la terre. »

Nous terminerons, par cet éloge de l'église Saint-
Pierre, l'histoire abrégée des beaux-arts durant le
cours de la renaissance, croyant devoir nous arrêter
là, où cette *basilique* apparaît dans toute sa parure,
dans toute sa splendeur; là, où les noms des artistes
les plus distingués s'y montrent unis à ceux de
Michel-Ange et de Raphaël, pour célébrer digne-
ment le pouvoir de Dieu et la gloire des saints et
des anges. Et en effet, après avoir successivement
donné l'idée de la marche des arts dans les diverses
contrées de l'Europe, à l'époque de la renaissance,
nous supposons ne pouvoir mieux faire que de

rattacher leur triomphe au monument qui en réunit les plus grands, les plus beaux chefs-d'œuvre. Puisque la gloire de cette époque appartient à l'Italie, et que c'est l'amour du bien et le zèle pour la Religion qui l'ont surtout fait naître, c'est le cas où jamais, de se rappeler que l'on *doit rendre à César ce qui appartient à César, comme à Dieu ce qui appartient à Dieu* [1].

§ II.

DES BEAUX-ARTS EN EUROPE ET SURTOUT EN FLANDRE ET EN FRANCE AU DIX-SEPTIÈME SIÈCLE.

Depuis les premiers pas de la renaissance, les arts avaient été pour ainsi dire le partage de la seule Italie, puisque les écoles de cette dernière possédaient déjà une longue série d'artistes, alors que celles des autres nations comptaient à peine quelques noms isolés. Au dix-septième siècle, ils parurent vouloir par degrés changer de patrie, et le Guide, le Dominiquin et le Guerchin furent en quelque sorte ses dernières célébrités, à l'exception pourtant d'un petit nombre d'artistes, parmi lesquels figurent au premier rang l'illustre Bernin, surnommé *le Chevalier*, et qui fut à la fois peintre, sculpteur et architecte. On pourrait aussi nommer le statuaire Gonnelli, à cause surtout de cette par-

[1] Matthieu, chap. XXII, ver. 21.—Saint Paul aux Rom., chap. XIII, ver. 7.

ticularité si remarquable, qu'étant devenu aveugle, il n'en exerça pas moins sa profession et parvint même, à ce qu'ont assuré des personnes dignes de foi, à faire des portraits ressemblants malgré sa cécité.

Ce fut d'abord la Flandre qui sembla les attirer, car Rubens et Van-Dick bientôt s'y distinguèrent par la perfection de leur coloris comme par la sublimité de leur talent; et autant l'Italie avait étonné l'Europe en approchant de l'idéal du beau, autant la Flandre lui inspira d'admiration en approchant du vrai de la nature. Van-Dick avait un talent rare, surtout pour le portrait, mais Rubens avait en outre un de ces génies féconds et vastes qui suffisent souvent à l'honneur d'un peuple. En effet, aussi savant dans son art que profond politique, cet habile peintre, qui, à lui seul, pourrait au besoin représenter l'école flamande tout entière, comme plus d'une fois, dans les conseils diplomatiques, il représenta des têtes couronnées, fut également recherché de plusieurs princes étrangers, soit pour décorer leurs palais comme artiste, soit pour pacifier leurs différends comme négociateur. Marie de Médicis le manda à Paris pour peindre la galerie de son palais du Luxembourg, bâti sous la régence par Jacques de Brosses, architecte français. La collection de tableaux que Rubens fit à ce sujet, laquelle porte le nom de *Couches de Médicis*, peut être envisagée comme un poëme : pourquoi faut-il que le dessin, dans cette belle suite, ne réponde pas au coloris !...

Quoi qu'il en soit, ce monument est précieux pour la France ; mais il le serait encore davantage s'il n'attestait pas combien alors son école était faible, puisque pour les décorations d'apparat on était forcé de recourir à des mains étrangères.

Tant de gloire répandue d'abord sur l'école Italienne et ensuite sur celle Flamande, aurait pu, à bon droit, rendre la France jalouse, si grâce aux encouragements de Louis XIII, qui, dit-on, cultiva lui-même la peinture avec quelqu'avantage, notre école n'avait aussi pris rang au niveau des autres nations. Jacques Blanchard, surnommé le Titien français, est le premier qui apparaisse comme ornement dans l'histoire de cette école, de même que Jean Cousin y figure comme un de ses premiers éléments. A Blanchard bientôt se joignirent le statuaire Sarazin, les Warin, les Dupré pratiquant la gravure en médailles, seul art qui, cultivé en France avec succès depuis Charles VIII, et principalement depuis Louis XII, touchait alors à son apogée. Mais ce qui surtout fit honneur à la France, fut l'apparition de l'illustre Poussin, d'immortelle mémoire, cet homme inimitable, si justement nommé *le peintre de la raison et des gens d'esprit*. Le Poussin, par le grandiose et la sagesse de ses compositions, par l'élan qu'il donna au genre du paysage, égala les peintres d'Italie et sut imposer silence à ceux de Flandre et de Hollande.

Cependant, ce triomphe passager aurait peut-être péri avec Blanchard et le Poussin, car ni l'un ni

l'autre ne formèrent d'élèves [1], si heureusement Simon-Vouët, plus fort d'ailleurs en théorie qu'en pratique, ne s'était empressé de faire naître un essaim de talents, qui, sous le règne suivant, illustra sa patrie. Mais avant de terminer l'époque de Louis XIII, nous devons dire un mot touchant l'architecture, la peinture sur émail, et la gravure en estampes.

L'architecture alors produisit quelques beaux monuments : nous citerons seulement le Val-de-Grâce [2], dont la première pierre ne fut pourtant posée qu'au mois d'avril 1645, par Louis XIV, âgé de sept ans, et nous le citerons, parce que cet édifice avait été projeté sous Louis XIII. La composition de ce bâtiment est due au talent de François Mansard, digne successeur d'Androuet du Cerceau, architecte de Henri III et de Henri IV.

La peinture en émail, bien que pratiquée par les peuples antiques, Égyptiens, Chinois, Japonais, Indiens et surtout par les Étrusques dès le règne de Porsenna, ainsi qu'en Italie et en France, aux temps

[1] Le Poussin ne forma aucun élève peintre d'*histoire;* mais on doit, pour l'exactitude des faits, rappeler que Gasparo Dughet, dit le Guaspre, son beau-frère et son ami, lui dut de l'avoir dirigé dans l'étude du paysage où il se distingua. Le Guaspre fut un des bons paysagistes de l'école Romaine.

[2] L'église du Val-de-Grâce a été bâtie d'après les dessins et sous la direction de François Mansard ; mais seulement ainsi jusques au-dessus de la grande corniche du dedans. Les ennemis de cet architecte parvinrent à lui faire retirer cette entreprise. Depuis, plusieurs personnes furent employées à terminer ce monument, et entre autres, Nicolas Bruant construisit le dôme.

modernes, depuis la moitié du quinzième siècle, voire même plus tard, sous les yeux de Michel-Ange et de Raphaël, n'avait encore servi que pour la décoration des poteries et des médaillons fabriqués à Limoges par le célèbre Léonard, émailleur sous François Ier, et surtout sous Henri II et ses fils. Au temps de Louis XIII, elle devint un art complet pouvant servir aux ouvrages les plus délicats. Dès l'an 1632, Jean Toutin, orfévre à Châteaudun, fit fleurir cette découverte; et bientôt ce genre de peinture, de qui la fraîcheur est inaltérable et la durée semble éternelle, se trouva cultivé par une foule d'ouvriers habiles, entre autres par un nommé Dubié qui logeait au palais du Louvre, ainsi que par Pierre Chartier, peintre à Blois; ce dernier l'employa à reproduire des fleurs.

Quant à la gravure en estampes, après plusieurs essais assez douteux, parut enfin Mellan qui étonna par son adresse à manier le burin. Parmi les ouvrages de cet artiste, on cite surtout cette célèbre *Sainte-Face* exécutée à l'aide d'une seule taille qui, commençant au bout du nez et se développant en manière de spirale, indique chaque linéament par la seule ondulation, et cependant en exprime le dessin avec un rare mérite. Mais tandis que nous en sommes à parler de Mellan et de la gravure, n'oublions pas de rappeler que vers la même époque parut aussi notre spirituel Callot, tout à la fois peintre et graveur, dont le génie grotesque créa un genre nouveau.

Au résumé le règne de Louis XIII mérite moins d'être comparé à un morceau d'ensemble qu'à un beau prélude. Les noms isolés qui le signalent sont comme les sons éclatants qui, dans un concert, présagent de brillants accords et une parfaite harmonie.

Nous ne craignons pas de le redire : de même que les beaux-arts dégénèrent alors qu'ils se voient mal accueillis ou négligés, de même ils se surpassent alors qu'ils sont favorisés du pouvoir. Les encouragements de Louis XIII avaient fait germer les talents, la protection de Louis XIV les fit enfin fleurir. Il est vrai que jamais l'esprit de perfectionnement ne se montra mieux soutenu, moins entouré d'entraves; que jamais monarque ne déploya plus noblement l'éclat de sa magnificence; ne soutint mieux le poids du diadème, et surtout, ne parut mieux secondé par un ministre que ce prince ne le fut par le sien. Colbert, nouveau Mécène, près d'un nouvel Auguste; Colbert, qui sut si bien prévenir les talents; qui protégea l'Académie naissante[1] et s'associa pour ainsi dire à ses illustres travaux;

[1] L'Académie de peinture et de sculpture fut fondée, en 1648, par le cardinal Mazarin, grâce aux soins de Lebrun et à la faveur du chancelier Séguier. Le plan de cette institution avait été donné par Claude Perrault.

Pour apprécier tout le mérite de cette fondation, il est peut-être à propos d'exposer, dans une courte analyse, les causes qui la rendirent nécessaire.

A l'époque du moyen âge les artistes, en général, ne jouissaient d'aucune considération. L'architecte était confondu avec le maçon, le tailleur d'images (ou statuaire) avec le tailleur de pierres, le peintre de madones avec le badigeonneur; tous marchaient de front sur l'é-

qui applaudit à la fondation d'une école de France à Rome [1], où chaque année, depuis, les jeunes lauréats vont, aux frais de la mère-patrie, terminer dignement leurs études au sein d'une terre aussi riche de beaux monuments en tous genres que de grands souvenirs; enfin Colbert, qui créa l'Académie et l'École d'architecture [2]. Aussi, bientôt

chelle des préférences, ou plutôt tous étaient estimés au même taux, c'est-à-dire fort peu. En 1391, le prévôt de Paris, ayant assemblé les peintres de cette ville, en forma une communauté syndicale ayant seule le droit d'exercer. A ce privilége vint plus tard encore s'en joindre un autre, non moins exclusif, mais bien plus honorable, l'exemption de toutes tailles, subsides, guet, gardes, etc., que Charles VII lui accorda en 1430, et que Henri III confirma par lettres-patentes datées de 1583. Enfin, au commencement du dix-septième siècle, cette communauté, s'étant adjointe aux sculpteurs-statuaires, fut ratifiée par arrêt rendu en 1613, et confirmé, avec quelques révisions dans les statuts constitutifs, par lettres-patentes de Louis XIII, en 1622. — Cependant une foule d'abus s'étant glissés dans l'organisation de la communauté des maîtres peintres et scuplteurs, d'habiles artistes, qui avaient dédaigné de s'astreindre à faire partie de cette corporation, essayèrent de former une autre réunion destinée à contrebalancer son pouvoir. Ce second corps, qui eut à surmonter une foule d'entraves que lui suscitèrent les maîtres peintres, devint le noyau de l'Académie royale de peinture et de sculpture. Et lorsque l'Académie, après avoir été détruite à la révolution, par décret de la Convention nationale, en date du 8 août 1793, fut remplacée par l'Institut, en 1799, ses anciens membres servirent en partie à former la quatrième classe de ce nouveau corps illustre.

[1] L'école de France, à Rome, fut fondée par Colbert, en 1666, à la requête de Lebrun. Bien qu'elle servit dès son principe à compléter les études, ce ne fut que depuis 1684, et Colbert étant mort, que Louvois décida que l'on y enverrait les grands prix.

[2] L'Académie d'architecture fut établie par les soins de Colbert et à la sollicitation de Mignard, l'an 1671.

une ardeur générale embrasant les génies, Paris devint le centre du bon goût, et comme il semblait vouloir égaler Rome moderne et l'antique Athènes, les autres villes semblèrent, à leur tour, vouloir égaler Paris. De tous côtés, dans la France, l'art fut l'heureux rival de la nature sous le savant pinceau des Claude Lorrain, des Philippe de Champagne, des Le Sueur, des Lebrun et des Mignard; comme sous le ciseau habile des Pujet et des Girardon. L'architecture aussi produisit des merveilles, grâce aux Hardoins-Mansard et surtout aux Perrault; le dôme des Invalides et la colonnade du Louvre en sont la preuve authentique. N'oublions pas de rappeler, au sujet de l'architecture, les efforts d'André Félibien et de ses deux fils pour favoriser son développement, en accroissant sa didactique.

Mais de tous les arts, ceux qui se surpassèrent davantage furent : 1° la peinture en émail à l'aide de laquelle Jean Petitot, aidé de Jacques Bordier, son beau-frère, parvint à faire des portraits-miniature de la plus rare beauté; et 2° la gravure en estampes, dite taille-douce, qui, sous le règne précédent, avait fait des progrès sensibles. Les Édelink, les Nanteuil, les Masson, les Gérard Audran, les Claudine Stella, les Drevet et quelques autres firent que cet art parvint à son plus haut degré de gloire et de considération, à tel point que, suivant Voltaire, « les recueils des estampes du roi « ont été souvent un des plus magnifiques présents

« qu'il ait fait aux ambassadeurs [1]. » Mais une des choses qui donna à la gravure une direction vraiment utile, fut la fondation du cabinet des estampes où chaque œuvre se trouva classée [2]. — Nous ne devons pas omettre, non plus, en parlant de cette époque, que d'elle date aussi l'invention du pastel, genre de peinture qui s'exécute à l'aide de crayons ou pâtes de diverses couleurs. Cette invention n'est pas française; elle fut découverte, en Allemagne, l'an 1685, par un paysagiste nommé Alexandre Thiele; mais elle fut pratiquée par plusieurs peintres français avec le plus grand succès.

Enfin, le siècle dit de Louis XIV, fut comme un large foyer de lumière qui répandit au loin des torrents de clarté, et justifia la devise du prince : un soleil entouré de ces mots : *Nec pluribus impar*.

L'exemple de la France stimula l'Angleterre et l'Espagne. — L'angleterre, cette île antique longtemps agitée des persécutions contre le catholicisme et des tourmentes politiques de plus d'un genre, malgré les encouragements de quelques princes au nombre desquels on doit citer ceux de Henri VIII [3], contemporain de François Ier, malgré même le sé-

[1] Volt., *Siècle de Louis XIV*, tome II, chap. xxxiii.

[2] Louis XIV, qui donna à la Bibliothèque dite Royale un développement considérable, puisque, de 2,000 volumes qu'elle possédait, il en éleva le nombre à 70,000, est le premier qui se soit occupé de la fondation du cabinet des estampes, possédant aujourd'hui environ 1,200,000 pièces, tant en estampes qu'en cartes et plans.

[3] Henri VIII, roi d'Angleterre, espérant acclimater les beaux-arts dans sa patrie, fit venir à sa cour le Torrigino, condisciple de Michel-Ange, et Hans-Holbein.

jour de Van-Dyck, dans sa capitale, avait jusqu'alors peu cultivé les beaux-arts, si ce n'est pourtant l'architecture qui, depuis le règne d'Édouard III, avait marché vers le progrès [1]. Parvenue à l'époque où en France brilla Louis XIV, les Hogarh et les Reynolds y fondirent une école. — Ce fut aussi vers le même temps que l'Espagne vit fleurir Velasquez, Zurbaran et bientôt après Murillo.

Il n'en fut pas de même de la Hollande et de la Flandre. La première avait produit Rembrandt, Paul Potter, Gérard Dow, Wauwermans, Berghem, Backhuisen et quelques autres. Ses forces étaient épuisées, et l'apparition de Van-Huysum, qui décora de ses fleurs et de ses fruits le siècle suivant, pût être alors regardée comme un de ces événements heureux qui réjouissent d'autant mieux qu'on était loin de les prévoir. — Quant à la Flandre, si renommée pour son coloris, mais si faible d'ailleurs pour son dessin, qu'elle ne produisit jamais qu'un seul statuaire, Du Quesnoy, plus connu sous le nom de François Flamand; quant à la Flandre, dis-je, depuis Rubens et Van-Dyck, elle n'avait fait que dégénérer. David Teniers le jeune, lui conservait encore un reste de gloire, mais ce peintre choisissait mal ses modèles, et plus mal encore ses sujets. Aussi Louis XIV, admirateur exclusif du beau, ne

[1] Depuis le règne d'Édouard III il s'est élevé en Angleterre de magnifiques édifices, et c'est de cette époque que date la construction du palais de Windsor, auquel Guillaume Wickam travailla. Ce Guillaume Wickam était né en 1324, et mourut en 1404.

pût-il jamais s'habituer à envisager ses œuvres. On rapporte à ce sujet, qu'un jour, comme on avait placé, dans la chambre de ce monarque, quelques tableaux de Teniers; il s'écria en entrant : « Qu'on m'ôte ces magots de devant les yeux. »

Cependant, les arts en France après avoir rappelé les beaux jours des anciens, commencèrent à dégénérer à la mort de Lebrun, premier peintre du roi. Mais, ce qui est digne de remarque, c'est qu'alors aucune autre école ne brilla d'un plus vif éclat et que le défaut de clarté se montra général. A Lebrun succédait Mignard, vieillard octogénaire, talent sans force et mérite appauvri. Le nombre des sommités artistiques diminuait de jour en jour et de nouveaux talents ne semblaient pas s'apprêter à les remplacer; les noms de Jouvenet et de Robert de Cotte devaient en terminer la liste. L'Etat aussi épuisait ses finances à faire la guerre, comme à réparer ses pertes, et les encouragements devenaient rares : tout enfin semblait conspirer pour arriver à une décadence certaine et générale. Aussi, le dix-septième siècle dont l'aurore avait été si brillante, à son déclin se chargea-t-il de nuages épais, fatal présage pour le siècle suivant.

§ III.

DES BEAUX-ARTS EN FRANCE AU DIX-HUITIÈME SIÈCLE.

Autant le règne de Louis XIV avait été éclatant au plus haut point de sa puissance, autant en effet,

à l'approche de son terme, il devint triste et obscurci. Les Turenne, les Condé, les Luxembourg, n'étant plus là pour commander nos armées, la victoire leur fut infidèle, et bientôt, le trop fameux Malborough ainsi que le prince Eugène réduisirent la France à deux doigts de sa ruine, sans que leurs conquêtes, longtemps et habilement disputées par Villars, ajoutassent en rien à la prospérité comme au bonheur des peuples au nom desquels ils agirent.

Cependant la paix d'Utrecht [1], sollicitée longtemps, obtenue avec peine, sembla pour un instant rendre le calme à l'Europe; mais aussi peu après Louis XIV mourut, laissant la couronne à son arrière petit-fils alors âgé de cinq ans. Et, l'époque de la régence, qui fut d'abord l'époque du plaisir, devint bientôt celle de la détresse, par le désordre qui s'effectua dans les finances. Ce désordre auquel les beaux-arts n'eurent véritablement aucune part fut la suite du luxe d'une cour qui se montrait chaque jour de plus en plus vaniteuse, de plus en plus dissolue, et qui, sous des dehors de gaîté, cachait une misère réelle accablante. Ce n'est pas tout; à tant de calamités vint encore se joindre un nouveau système d'agio essentiellement fondé sur le crédit : système connu sous le nom de son inventeur nommé Jean Law ou Jean Lass : système qui devait

[1] La paix d'Utrecht fut conclue à la suite d'un congrès tenu l'an 1713, en cette même ville où s'était formée, en 1579, l'union qui fut le fondement de la république des Provinces-Unies.

tomber et qui tomba, laissant la France plus obérée que jamais [1].

Louis XV ayant atteint sa majorité, on ne tarda pas à voir le cardinal de Fleury entrer au ministère. Cet ancien précepteur du prince était alors âgé de soixante-treize ans; son grand âge fit qu'il rechercha la paix, mais sa faiblesse le rendit inhabile à cicatriser les plaies de la France; aussi, lorsqu'il termina sa longue carrière, il laissa, comme dit Voltaire, « les affaires de la guerre, de la marine, « de la finance et de la politique dans une crise qui « altéra la gloire de son ministère, et non la tran- « quillité de son âme. »

A la mort de ce ministre, le roi entreprit enfin de gouverner par lui-même. Le premier essai qu'il fit de sa force fut de remporter la victoire sur trois princes coalisés, et personne n'ignore que la bataille de Fontenoy, gagnée en 1745, est un des beaux faits d'armes de notre histoire.

Au retour de cette expédition, Louis XV fut vivement accueilli par son peuple, et les beaux-arts s'empressèrent comme à l'envi de célébrer sa victoire. Malheureusement ces mêmes arts, depuis la fin du dix-septième siècle, tendaient vers leur décadence, et quelques soins qu'ils prirent, ils ne purent, malgré leurs efforts, témoigner que de leur impuissance et du mauvais goût de l'époque, qui préférait la profusion et le clinquant du luxe au charme d'une noble simplicité. En effet, l'insou-

[1] Pour l'exposé de ce système, v. Volt., *Sièc. de Louis XV*, c. ii.

ciance pour le beau était alors tellement forte, que la découverte d'Herculanum, de Pompeï et de Stabia, antiques cités romaines ensevelies vivantes alors, depuis plus de quinze siècles [1] sous la lave et les cendres du Vésuve, ne fit d'autre impression que celle qu'occasionne un spectacle nouveau auquel on assiste de loin sans profiter de la leçon qu'il présente; quant au contraire on aurait dû la regarder, cette découverte, comme une évocation des morts illustres, tendant à reprocher aux vivants leur degré d'avilissement en leur rappelant combien les Grecs avaient dû opérer de merveilles, puisque ces villes admirables n'étaient que l'œuvre de leurs artistes découragés par l'esclavage et conséquemment de l'art grec dégénéré. Mais la mode, si justement nommée *le tyran du goût*, était alors toute puissante, et le torrent du vandalisme, dirigé par les demi-

[1] C'est en effet au dix-huitième siècle que ces trois villes ont été exhumées. L'an 1713, au temps de Philippe V, en creusant un puits on découvrit Herculanum, qu'un Français, le prince d'Elbeuf, entreprit de ressusciter. — Vers le même temps, des paysans, en fouillant pour planter des vignes, rencontrèrent une petite statue et un trépied de bronze. Cette découverte amena celle de Pompeï. Mais ce ne fut qu'en 1750 que l'on s'occupa d'y faire des fouilles régulières que Charles de Bourbon ordonna. — En 1755, le hasard fit découvrir Stabia. — Depuis, ces trois villes, qui, dans une même nuit, furent ensevelies vivantes, au temps de Vespasien, l'an 79 de J.-C., n'ont cessé d'être un but de sollicitude pour le gouvernement napolitain. De nos jours Pompeï, qui, n'était recouverte que par la cendre du volcan, a été en grande partie déblayée et l'on peut déjà se promener librement dans quelques-unes de ses rues, parcourir ses maisons, ses temples, et partout admirer la fraîcheur et le goût des peintures qui la décorent.

dieux de l'époque, gens moins instruits que dépravés, dirigés à leur tour par d'infâmes maîtresses, entraîna les Vanloo, les Watteau, les Bouchardon, les Pineau, les Boucher et tant d'autres artistes en renom, qui, brillants génies, talents faciles, auraient pu, en suivant une toute autre route, ajouter de nouveaux lauriers à ceux déjà cueillis par notre école.

Cependant, au milieu de cette décadence artielle, et tandis que le mauvais goût s'applaudissant de sa victoire, cherchait à cacher les difformités de sa structure sous les nœuds de rubans et les chicorées, Vien, le célèbre Vien rêvait encore la gloire de la France et songeait à lui rendre, en fait d'art, tout l'éclat qu'elle avait perdu. Ce n'est pas qu'il ne se trouvât encore quelques-uns de ces vrais artistes méprisant autant les éloges et les récompenses quand ils ne sont pas le prix du vrai mérite, que le blâme alors qu'il est seulement dicté par l'esprit du moment ; mais il est à observer que le talent de chacun d'eux se rattachait plus particulièrement au genre proprement dit, et de ce nombre, nous citerons l'illustre Joseph Vernet, le peintre de marine[1], et Greuze qui sut si bien approcher de la nature, soit en nous présentant l'air d'innocence de sa *Jeune Accordée*, soit en nous faisant frémir par sa *Malédiction d'un Père*. Vien, seul pratiquant l'histoire,

[1] Joseph Vernet a été le père et le grand-père de MM. Carle et Horace Vernet, qui, de nos jours, font un si grand honneur à la France.

était plus capable qu'aucun autre d'influencer l'opinion ; ce fut donc lui qui le premier, secondé d'ailleurs par le crédit et la fortune du généreux comte de Caylus, l'un de nos antiquaires les plus distingués, osa s'exposer aux clameurs d'une coterie formidable, en réédifiant les autels du bon goût. Afin d'opposer à ce flot dévastateur une digue aussi difficile à rompre qu'impossible à surmonter, il s'empressa de fonder une école où les beaux-arts, protégés par son égide, se retrempèrent à la source du beau. Parmi ses nombreux élèves se firent bientôt remarquer le jeune Vincent, et surtout le jeune David, qui se montrant chacun digne émule d'un tel maître, achevèrent dans la suite, la grande œuvre qu'il avait commencée, en formant à leur tour de nouveaux disciples dont la réputation justement acquise rend les noms à jamais célèbres [1].

Pour prix de tant de services rendus à la patrie, Vien obtint le titre glorieux de *régénérateur de la peinture en France*, et l'on aurait pu dire des beaux-arts en général, puisque le mouvement qu'il opéra se fit sentir dans toutes les branches artielles, et que les *fouillis* de Boucher [2], comme les *chicorées* de

[1] Les principaux élèves de Vincent sont MM. Mauzaisse, Mégnier, etc.

Les principaux élèves de David, parmi ceux encore existants, sont MM. Abel de Pujol, Drolling, Granet, etc. Au nombre des décédés ce sont aussi : Drouais, l'illustre auteur de *la Cananéenne* et de *Marius à Minturnes*, le comte de Forbin, Gérard, Girodet, Gros, etc.

[2] Voir Boucher (en nos Notes biographiques).

Pineau [1], de ridicule mémoire, furent promptement remplacés par des chefs-d'œuvre.

A ces temps de décadence et par suite de régénérescence des arts, se rattachent des souvenirs historiques d'un intérêt bien vif, comme aussi d'un caractère bien grave. C'est là qu'on voit pâlir et bientôt succomber l'hydre de la féodalité, celui du fanatisme; on voit leur rage impuissante, on assiste à leurs derniers moments; on voit un peuple exaspéré par l'arbitraire, de brebis qu'il était, devenu lion furieux, les déchirer par lambeaux à son gré, aux cris de *liberté, égalité, fraternité ou mort*, et disperser au loin leurs membres palpitants. Mais de même que les efforts sont grands, les secousses sont violentes, le retentissement terrible; toutes les passions s'entrechoquent, tous les droits se confondent, toutes les puissances humaines sont et demeurent courbées sous un inflexible niveau; la voix de Dieu est méconnue, l'ostie sans tache est arrachée de l'autel et foulée aux pieds; enfin, dans ce désordre extrême, la mort, planant sur toutes les têtes, fait une ample moisson et répand le deuil dans toutes les familles.

[1] Pineau, sculpteur, vivait au même temps que Bouchardon et Boucher. Il était doué d'une étonnante facilité que malheureusement il employa au détriment de l'art. Un génie tentateur, au lieu de le laisser paisiblement fabriquer ses sculptures, lui inspira de composer ces ornements bizarres, masses informes et baroques que l'on ne saurait définir et auxquelles on a pourtant donné le nom de *chicorées*.

Il est triste qu'avec du talent, Pineau ait inventé une manière aussi frivole que peu raisonnée et qui, d'ailleurs, entache à jamais sa mémoire.

Hélas ! ne rappelons pas davantage ces pénibles images ; la terre fume encore et l'on entend des cris, bien que cinquante années nous séparent de ces jours de malheur, de ces jours entachés de sang. Mieux vaut parler des arts, des arts amis de la paix, car la paix rend heureux les hommes.

Hâtons-nous donc de résumer cette époque, envisagée sous son rapport artiel, dans les deux monuments les plus remarquables qu'elle a légués à la postérité. Le *premier*, exécuté sous le règne de Louis XV, est *l'église de Saint-Sulpice* [1], dont l'architecture bizarre, et, pour ainsi dire *Pompadour*, marque le goût d'alors par les colifichets ridicules qui la surchargent : partout des nœuds de rubans, des chicorées, des vermicelles, et, ainsi que le remarque un de nos écrivains modernes, on y voit jusqu'à des nuages en pierres. Le *second*, bâti sous Louis XVI, est *le Panthéon* [2] dont l'élégante stature, malgré quelque peu de sécheresse dans l'exécution ornementale, rappelle Saint-Pierre de Rome et les beaux édifices des anciens. C'est dans ce temple, qui, avant la révolution de 1830, était placé sous

[1] Le portail de Saint-Sulpice à Paris, est de Servandoni, architecte né en 1695, mort en 1766. Les ornements de cette église sont de Messonnier, qui eut la sotte vanité de se dire peintre, sculpteur, architecte et orfévre, et qui eût mieux fait de s'adonner à l'une de ces choses dans l'espérance de la bien faire.

[2] Le Panthéon est l'ouvrage de Jacques-Germain Soufflot. Cet architecte, mort en 1781, fut auteur des plans de ce bel édifice, comme aussi de l'église des Chartreux, de l'Hôtel du Change, de l'Hôtel-Dieu et de la salle de la Comédie de Lyon

l'invocation de sainte Geneviève, patronne de Paris, que reposent les cendres de tant de grands hommes qui ont illustré la patrie; et que s'élève cette élégante coupole si richement décorée par le peintre de Jaffa, laquelle rappelle d'une manière éloquente le pouvoir, les progrès et le triomphe de la religion chrétienne en France. Temple et coupole font songer à Dieu ainsi qu'à l'immortalité !...

Mais, après avoir suivi les beaux-arts dans les différentes phases qu'ils ont eu à parcourir chez les principaux peuples aux divers âges, nous voici parvenus au dix-neuvième siècle; il est temps de nous arrêter. Laissons à la postérité le soin de juger cette époque alors qu'elle aura terminé son cours, et souhaitons seulement, pour le présent, qu'un jour elle inspire aux races futures autant de respect et d'enthousiasme que nous en inspirent à nous-mêmes les siècles féconds et glorieux de Périclès et d'Alexandre, d'Auguste, des Médicis et de Louis XIV, qui sont, sans contredit, pour les arts, les temps principaux. Déjà la première génération de cette période, à la tête de laquelle apparaît Napoléon explorant successivement l'Italie ainsi que l'Égypte, et signalant alors chaque journée, soit par une victoire, soit par une nouvelle découverte, a jalonné toutes les routes du savoir. Espérons que ce secours deviendra profitable, et que, malgré les influences contraires, *notre école*, débarrassée des entraves qui arrêtaient son élan et gênaient son allure, suivra à tout jamais cette tendance vers la perfection, animée

qu'elle sera, du désir d'ajouter à son illustration, et protégée d'ailleurs par la main puissante d'un gouvernement sage, éclairé et ami de tout ce qui peut concourir à notre prospérité comme à notre gloire nationale.

NOTES BIOGRAPHIQUES

SUR

LES PRINCIPAUX ARTISTES

TANT ANCIENS QUE MODERNES.

TEMPS ANCIENS.

PEINTRES GRECS.

POLYGNOTE, natif de Thasos, florissait vers le milieu du cinquième siècle avant J.-C. Il se rendit célèbre par les peintures *encaustiques* dont il orna le Lesché de Delphes et le Pœcile d'Athènes. Celles placées sous le premier de ces portiques représentaient les principaux événements de la guerre de Troie, et, l'on cite surtout le tableau où se voyait *Cassandre*, fille de Priam, après sa profanation dans le temple de Minerve où elle s'était réfugiée durant l'embrasement de cette ville. Elle était étendue sur le pavé du temple, ayant autour d'elle Ulysse, Agamemnon et Ménélas, placés debout et immobiles auprès de l'autel témoin de l'action in-

fâme du sacrilège Ajax. Quant aux peintures placées sous le second portique, elles représentaient *le combat de Marathon,* si fameux à la gloire de Miltiade. — Polygnote, aussi zélé citoyen qu'il était peintre habile, ayant généreusement refusé toute récompense pécuniaire pour ces divers travaux, les Amphictyons [1], rendirent un décret solennel, par lequel non-seulement ils le remerciaient comme ayant bien mérité de la patrie, mais encore par lequel ils ordonnaient qu'à l'avenir il lui serait établi des *retraites hospitalières* dans toutes les villes où il lui plairait de séjourner, seulement même de passer.

La manière de Polygnote était grandiose et monumentale, considérée en masse; mais, examinée dans ses détails, elle péchait par un peu de sécheresse provenant peut-être d'un faire trop soigné.

APOLLODORE, natif d'Athènes, florissait au commencement du cinquième siècle avant J.-C. Ce peintre, doué d'un esprit vif et d'une imagination féconde, fut un des premiers à perfectionner son art dans la pureté du dessin, l'entente du coloris et surtout du clair-obscur. Il eut aussi la gloire

[1] On nommait amphyctions les députés des villes grecques, qui représentaient la nation. Ce mot venait d'un certain roi d'Athènes appelé ainsi, et qui, fondateur de cet établissement, lui avait donné son nom.

d'avoir formé Zeuxis, mais, il l'a ternie lui-même, cette gloire, en se montrant jaloux des succès mérités de son disciple. On cite d'Apollodore, deux ouvrages remarquables : *un prêtre priant devant une idole* et *un Ajax foudroyé*. Son principal défaut fut une vanité excessive.

ZEUXIS, natif d'Héraclée, et **PARRHASIUS**, natif d'Ephèse, florissaient à la fin du quatrième siècle avant J.-C. Contemporains et rivaux, ils furent chacun très-habiles peintres et firent tourner au profit de leur art jusques à leurs différends. On rapporte qu'un jour ils se proposèrent un défi. Zeuxis, à cette occasion, représenta des *fruits* et sut y mettre tant de vérité que les oiseaux, séduits par l'apparence, vinrent pour les becqueter. Croyant avoir remporté la victoire, il courut aussitôt vers le tableau de Parrhasius, lequel jusqu'alors avait paru caché sous un rideau. Mais, quelle fut sa surprise, en reconnaissant que ce *rideau* était le sujet même. Aussi, fut-il le premier à s'avouer vaincu; disant : qu'il n'avait su tromper que des oiseaux, tandis que son rival avait trompé Zeuxis, lui, homme consommé dans les ressources de l'art.

De tous les tableaux de Zeuxis, les deux plus vantés furent : l'un représentant une *Hélène*, ouvrage qu'il exécuta pour le temple de Junon Lacinia[1]; l'autre une *Pénélope*. Il est vrai que, pour

[1] Winkel., tom. I, liv. IV, chap. II.

exécuter le premier, il eut aussi de grandes facilités, car, étant commandé par les Crotoniates, ceux-ci lui envoyèrent les plus belles filles de Crotone afin qu'il pût s'y choisir des modèles. Ce peintre en retint cinq seulement, et, c'est en réunissant les beautés éparses sur chacune d'elles qu'il parvint à former la figure la plus parfaite. A l'égard du second tableau il eut, pour s'inspirer, Homère.

Zeuxis excellait dans la pratique du coloris et l'intelligence du clair-obscur. Mais on assure qu'il péchait par l'expression. Cependant, si l'on en croit Festus, ayant représenté une vieille avec un air extrêmement ridicule, cette image l'aurait lui-même tant fait rire par son cachet grotesque, qu'il en serait mort.

Quant à Parrhasius, il joignait à un génie sublime, une imagination féconde et de plus une correction de dessin inconnue jusqu'alors. Ses expressions étaient fines, sa touche spirituelle et savante. Il fut en outre le premier peintre qui donna une expression gracieuse aux têtes des figures et plus de souplesse aux cheveux. En outre, il se servit de la géométrie pour régler les proportions de la figure humaine, ce qui lui mérita le surnom de *législateur*.

Son plus parfait ouvrage fut le *tableau allégorique du peuple d'Athènes*. Cette nation bizarre, tantôt fière et hautaine, tantôt timide et rampante, et qui, d'ailleurs, à l'inconstance ainsi qu'à l'injustice, alliait souvent l'humanité et la clémence, y était re-

présentée avec tous les traits distinctifs de son caractère.

En somme, nous dirons de ces deux grands artistes, que les éloges qu'ils reçurent, excitèrent malheureusement chez eux la vanité à un tel point que Zeuxis, sur la fin de ses jours, du moins au rapport de Pline, donnait ses tableaux, ne supposant personne assez riche pour les payer; et que, Parrhasius, au dire du même auteur, marchait vêtu de pourpre, ayant une couronne sur la tête, se regardant comme le roi de la peinture, se disant hautement d'origine céleste. On ose à peine ajouter foi à de semblables faiblesses.

THIMANTHE, natif de Cithnos, florissait à la fin du quatrième siècle avant J.-C. Il possédait le talent bien rare de la composition, don précieux qui caractérise les génies supérieurs, et que l'on ne saurait acquérir par le travail le plus opiniâtre. On cite surtout de lui, ce fameux tableau représentant *le Sacrifice d'Iphigénie*, lequel on regardait comme son chef-d'œuvre; Iphigénie y paraissait environnée de toutes les grâces de son sexe et de son âge, de tout le prestige attaché à son rang, et de plus, elle portait ce caractère sublime d'une âme grande, innocente et pure, qui se dévoue pour le salut commun, mais qui pourtant ne peut se défendre de cette vague inquiétude que l'approche de la

mort doit toujours inspirer. Cette touchante victime était placée debout devant l'autel où devait s'accomplir le terrible sacrifice. Près d'elle se faisait remarquer le grand-prêtre Calchas, qui, pénétré d'une douleur majestueuse, ne semblait qu'à regret se préparer à remplir son terrible ministère. On y voyait aussi Ménélas, oncle de la princesse, puis, Ulysse, Ajax et beaucoup d'autres héros. Tous paraissaient accablés de la plus vive affliction. Cependant il restait encore à représenter le père d'Iphigénie, Agamemnon, et toutes les ressources de l'art semblaient être épuisées. Thimante, inspiré sans doute par les vers d'Euripide [1], couvrit d'un voile le visage de ce père infortuné, laissant, par cet heureux artifice, plus à penser cent fois pour l'esprit du spectateur, que jamais son pinceau n'aurait pu faire.

PAMPHILE, né à Amphipolis, en Macédoine, florissait vers le milieu du quatrième siècle avant J.-C. Son talent dans la peinture lui avait acquis une si grande autorité, qu'à sa simple sollicitation, on établit des écoles de dessin dans plusieurs villes grecques. Les tableaux de ce célèbre artiste se faisaient surtout remarquer par leur bonne et sage ordonnance. Parmi les principaux, on doit citer celui représentant les *Héraclides* qui, portant à leurs mains des branches d'olivier, imploraient la pro-

[1] Euripid., *Iphig. in Aul.*, v. 1550.

tection des Athéniens. Ajoutons à l'éloge de ce grand maître, que l'illustre Apelles a été son disciple.

ARISTIDE, né à Thèbes, florissait vers le milieu du quatrième siècle avant J.-C. — Le caractère qui distingua particulièrement cet artiste, fut l'expression des passions. Quant au coloris, son pinceau, plus austère que gracieux, était dur et manquait de magie. Au nombre de ses tableaux les plus méritants, on remarquait *le saccagement d'une ville;* et celui représentant *Iris*, que, par parenthèse, en mourant, il laissa inachevé. Dans le premier de ces ouvrages on voyait une femme qui avait été frappée d'un poignard. Un malheureux enfant se traînait jusqu'à sa mamelle pour puiser encore la vie dans les bras de cette mère mourante. Mais la peinture qui lui fit le plus d'honneur, fut un *Bacchus*, que l'on regardait comme son chef-d'œuvre.

PROTOGÈNE, natif de Caunie, florissait au milieu du quatrième siècle avant J.-C. Ce peintre avait tellement la conscience de son mérite qu'il osait, à l'exemple de Parrhasius, se dire *le prince de la peinture*. Il est vrai de dire, que sa vanité devait être prodigieusement excitée par la réputation brillante dont il jouissait et par les puissants témoignages

d'estime qu'on lui prodiguait chaque jour. On rapporte à ce sujet une anecdote qui tend à prouver jusques à quel point le talent de cet artiste était en honneur parmi les Grecs. — Démétrius-Poliorcète assiégeait Rhodes : ce général athénien ayant appris que l'atelier de Protogène était situé dans le seul quartier de la ville par où cette place fût attaquable, aima mieux lever le siége que de risquer d'anéantir par la flamme une partie des œuvres de ce grand artiste. Cette heureuse retenue, profitable aux habitants, fut aussi un bienfait pour l'art : Protogène travaillait alors à son beau tableau du *chasseur Jalise*, petit-fils du soleil et fondateur de Rhodes. Ce tableau coûta à son auteur sept années de travail durant lesquelles il fut assujetti au régime diététique le plus austère, afin de conserver à son génie toute sa vigueur, à son bon goût toute sa pureté. Cependant tant de précautions pensèrent encore lui devenir inutiles ; Jalise revenait de la chasse, il s'agissait de représenter son chien tout haletant et la gueule écumeuse. Depuis longtemps Protogène travaillait avec constance sans atteindre à ce but, lorsque, découragé de se voir arrêté par un si faible obstacle, il lança de dépit sur la tête de l'animal l'éponge dont il s'était déjà servi plusieurs fois pour effacer l'écume, et qui conséquemment se trouvait chargée de blanc; mais quelle fut sa surprise et en même temps sa joie, lorsqu'il s'aperçut que ce que l'art n'avait pu rendre, le hasard venait de l'imiter parfaitement.

Cette dernière anecdote, dont nous ne garantissons pas l'authenticité, tend à prouver que, dans les arts, quels que soient d'ailleurs les obstacles qui se rencontrent sur notre route, il est toujours des chances favorables qu'une circonstance imprévue peut faire naître à l'instant où nous nous flattons le moins.

Protogène peignait avec une grande vérité, mais aussi avec beaucoup de peine. Suivant Apelles, son seul défaut était de finir un peu trop ses ouvrages.

APELLES, natif de Cos, surnommé par ses contemporains *le prince des peintres*, florissait vers le milieu du quatrième siècle avant J.-C., et surpassa par son rare mérite tous ses devanciers. Sachant réunir au plus haut point les diverses parties de la peinture, il excella par la grâce, l'élégance, la liberté, la noblesse et l'esprit de sa touche, comme par cette pureté de contours si estimée des anciens, et, de nos jours, peut-être trop peu recherchée.

Les contours d'Apelles étaient tellement déliés, qu'il n'était, à ce que l'on assure, aucun autre peintre capable de les imiter, quelqu'habile qu'il fût. Dans un voyage qu'il fit à Rhodes, s'étant présenté chez Protogène et ne l'ayant pas trouvé, il prit un pinceau, puis traça sur son tableau une simple ligne d'une grande ténuité. Protogène rentra,

crut reconnaître la main du visiteur, mais étant obligé de ressortir presque au même instant, il traça à son tour une autre ligne encore plus déliée que la première et s'en alla. Apelles s'étant présenté de nouveau, aperçut cette seconde ligne, et, à l'aide d'une autre couleur, la refendit dans toute sa longueur avant de se retirer. Ce fut alors que Protogène étant de retour s'avoua vaincu, et que ne doutant plus cette fois que ces lignes ne fussent l'ouvrage du peintre de Cos, il s'empressa de courir au port pour l'y rejoindre afin de le ramener loger à son domicile. — On a longtemps, dit-on, montré ces traits légers sous le nom de *lignes d'Apelles*, et elles étaient pour ainsi dire en grande vénération.

Apelles n'ignorait pas son mérite, il en parlai souvent avec cette ingénuité que généralement on remarque chez les vrais talents. Mais il connaissait aussi celui des autres, le mettant quelquefois au-dessus du sien si, selon sa conscience, il lui paraissait tel : qualité bien rare et grâce à laquelle il fut généralement estimé.

Sa haute réputation le mit en faveur. Alexandre le Grand ne voulait être représenté en peintur que par cet artiste, qu'il affectionnait beaucoup. I le fréquentait souvent dans son atelier, prenan plaisir à considérer son travail et à s'entretenir familièrement avec lui. On assure même qu'un jour i donna, en sa faveur, un exemple frappant de modération. — Ayant voulu avoir de ce célèbre peintr le portrait nu et en pied de sa maîtresse nommée

Campaspe, et s'étant aperçu de l'extrême amour que cette belle esclave lui avait subitement inspiré, jusque-là, dans son délire, qu'il avait osé lui déclarer sa flamme; il préféra lui en faire l'abandon, à punir sa témérité. Montrant ainsi, par cette action sublime, combien il appréciait le mérite; et, combien aussi il était digne de gouverner les peuples, puisqu'il savait si bien se maîtriser lui-même en opposant un frein à ses propres passions.

Mais, tant il est vrai que la faveur des grands n'est pas seulement la récompense du vrai mérite et que souvent elle appartient tout entière au hasard, vu le peu d'aptitude de certains de ces grands pour bien juger; après la mort d'Alexandre, Apelles ne trouva pas la même protection auprès de Soter-Ptolémée. Des envieux firent qu'on l'accusa d'avoir eu l'intention d'attenter à la vie du prince. Heureusement ce complot fut découvert à temps, et le peintre échappa au supplice qui lui était destiné. C'est alors que, tout plein de sa rancune, il se retira à Ephèse, où, inspiré par un sentiment de vengeance contre le roi d'Egypte et contre ses rivaux, il composa son tableau de *la Calomnie;* ouvrage admirable qui fut regardé comme un véritable chef-d'œuvre. Dans cette composition on apercevait un monarque placé, sur son trône, entre le Soupçon et l'Ignorance. La Calomnie, ayant à sa suite la Perfidie et la Fraude, traînait l'Innocence à ses pieds. Mais, dans le lointain, on apercevait le Repentir qui amenait la Vérité, et l'on espérait pour

la victime en la justice divine. Cette peinture ne le céda, dans l'esprit des connaisseurs, qu'à un autre tableau du même maître représentant *Vénus Anadyomène*, c'est-à-dire Vénus sortant des eaux. C'est ce dernier ouvrage qu'en mourant il laissa ébauché, et que personne, à ce que l'on assure, n'osa terminer, tant ce qui était fait paraissait admirable.

Apelles, pour ses ouvrages, ne demandait jamais d'avis; mais il avait pour habitude de se tenir derrière ses tableaux pour profiter des critiques qui échappaient aux spectateurs. Un jour qu'il se trouvait embusqué suivant sa coutume, un certain cordonnier s'avisa de critiquer la courroie d'une sandale. Apelles ayant reconnu la justesse de l'observation, s'empressa de faire le changement demandé. Le lendemain, notre homme, encouragé par cette docilité à ses remontrances, se permit alors de critiquer une jambe. Mais cette fois, il ne fut pas à beaucoup près aussi heureux que la première, car le peintre sortant tout à coup de sa cachette, lui dit du ton le plus méprisant que : *le jugement du cordonnier ne devait jamais dépasser la chaussure;* réponse qui depuis a passé en proverbe, tant elle fut reconnue juste : personne ne devant, en effet, sortir du cercle que la nature ou le hasard lui a tracé.

On estimait tellement les tableaux de ce grand maître, qu'il arriva souvent (au rapport de Pline), qu'un seul fut payé jusques à *cent talents* (environ 540,000 livres, monnaie ancienne); et que quel-

quefois même, on les échangea contre de plein boisseaux d'or.

SCULPTEURS GRECS.

PHIDIAS, natif d'Athènes, florissait vers le milieu du cinquième siècle avant J.-C. Ce fut lui que l'on chargea, après la bataille de Marathon, d'employer le bloc de marbre que les Perses avaient apporté, dans l'espérance de la victoire, pour élever un trophée. Il en fit une Némésis, déesse qui avait pour fonction d'humilier les hommes superbes. — Phidias se distingua surtout dans la Toreutique, ou l'art de faire concourir plusieurs matières à la formation d'une même statue. On cite comme un chef-d'œuvre en ce genre, sa célèbre *statue de Minerve*, placée à Athènes dans le temple appelé Parthénon [1]. Elle avait de hauteur, selon Pausanias, 26 coudées, environ 11 mètres 965 millimètres (36 pieds 10 pouces, mesures anciennes), était debout, vêtue d'une longue tunique et couverte de son égide. Sa tête était revêtue d'un casque. D'une main elle tenait une lance, et de l'autre elle supportait une figure de la Victoire qui avait près de 4 coudées, environ 1 mètre 841 millimètres, (5 pieds 8 pouces, mesures anciennes). Sur la face

[1] On sait que ce temple était consacré à Minerve, protectrice d'Athènes ; quant au mot *Parthénon*, il vient du grec παρθένος (parthénos), qui signifie vierge.

externe de son bouclier, qui reposait à côté d'elle, on voyait le combat des Amazones, et sur la face interne celui des Dieux et des Géants. De même que, sur son cothurne, se faisait remarquer le combat des Lapithes et des Centaures. Enfin, sur le piédestal, étaient quantité de sujets mythologiques, parmi lesquels on admirait surtout la naissance de Pandore. Cette statue était presque aussi recommandable par la richesse de ses matières que par le mérite de son exécution. Toutes les parties apparentes du corps, ainsi que la tunique et la tête de Méduse qui décorait l'égide, étaient en ivoire. L'égide, les ornements du casque, les bas-reliefs de la chaussure, ceux du bouclier, ceux du piédestal et jusqu'aux ailes de la Victoire étaient en or.

En voyant cette statue de Minerve, on aurait pu croire qu'il fût impossible de jamais rien faire de plus prodigieux, si Phidias lui-même, malgré son âge avancé, n'avait donné la preuve du contraire en exécutant son *Jupiter olympien*. Il est vrai que plusieurs motifs l'engagèrent alors à se surpasser. Et d'abord la persuasion qu'il représentait le souverain des dieux. Puis ces beaux vers d'Homère, où il est dit : « Qu'un mouvement de ses noirs sourcils suf-« fisait seul pour ébranler l'Olympe et confirmer « la promesse [1] ». Puis encore un motif de vengeance contre les Athéniens, qui le forcèrent à fuir pour ne pas succomber sous le poids de la double et

[1] *Iliad.*, lib. I, v. 530.

fausse accusation de vol et de sacrilége dirigée contre lui. Il s'était réfugié en Elide : et là, voulant punir sa patrie, il enfanta sa plus belle œuvre.

La statue de Jupiter olympien, placée dans le temple de ce dieu situé à Olympie, n'aurait pas eu moins, à ce que l'on suppose, de 14 mètres 618 millimètres (45 pieds) de hauteur, si la figure eût été debout. Ce colosse, en partie recouvert d'un ample manteau, se voyait assis sur son trône et paraissait excéder les proportions du temple en s'élevant jusqu'à son plafond. Dans sa main droite, il tenait une statue de la Victoire, et dans sa gauche un sceptre. — Les matières qui composaient le Jupiter olympien n'étaient pas moins précieuses que celles qui avaient servi pour la Minerve. Tous les nus, tant de cette figure que de la Victoire, étaient en ivoire ; le manteau sur lequel étaient gravés des fleurs de toute espèce et différents animaux, était en or massif, aussi bien que la chaussure et jusqu'aux ailes de la Victoire. Quant au sceptre, on y remarquait quantité de métaux, et il était surmonté d'un aigle.

Ce n'est pas tout, et si la statue du dieu offrait l'image de la richesse et de la grandeur, le trône offrait aussi celle de la magnificence. En effet, c'était un riche assemblage où l'or, l'ivoire, l'ébène, les pierres précieuses de toutes sortes, les peintures, les bas-reliefs se disputaient le prix ; aussi l'artiste lui-même, tout émerveillé de son œuvre, ne put-il se défendre de sacrifier à la vanité en

inscrivant ces mots sous les pieds de Jupiter : *Je suis l'ouvrage de Phidias, Athénien, fils de Charmidès.*

Cet admirable travail, dont toutes les parties, séparées comme réunies, étaient recommandables, passa dans les temps pour une des sept merveilles du monde.

On raconte que Phidias ayant supplié Jupiter de lui faire connaître s'il était satisfait de son travail, assitôt la foudre tomba et frappa le pavé du temple. Cette anecdote fabuleuse tend, sans doute, à prouver que ce statuaire habile, fut le premier qui sut représenter les dieux avec un caractère grandiose, malgré la multiplicité de détails et le nombre infini de matières différentes qu'il avait à coordonner. « Les idées de cet artiste (dit l'abbé Barthélemy « et d'après Quintilien) avaient un si grand carac- « tère, qu'il a encore mieux réussi à représenter « les dieux que les hommes ; on eût dit qu'il voyait « les seconds de trop haut et les premiers de fort « près. »

POLYCLÈTE, natif de Sicyone[1], fut statuaire toreuticien et architecte. Il florissait au milieu du cin-

[1] Il ne faut pas confondre ce Polyclète avec celui d'Argos. On lit dans la Liste chronologique des artistes anciens, par M. de Montabert, liste faisant partie de son grand ouvrage sur la peinture, et dans laquelle il suit surtout l'ordre établi par M. le comte de Clarac, que « ce n'est pas le Polyclète d'Argos qui fit la statue de *Junon.* » Ce renseignement paraît avoir été puisé dans Pausanias. (*Elid.*, lib. VI, c. vi.)

quième siècle avant J.-C. ; ainsi que Phidias, il avait eu pour maître Agéladas d'Argos, auteur de la statue de Cléosthènes à Élis, et, de même que cet artiste habile, bientôt il le surpassa. Ayant eu à représenter *un garde du roi de Perse,* il s'attacha tellement à la justesse ainsi qu'au bon accord des proportions de cette statue, qu'elle fut regardée comme un modèle à suivre, et, de là fut nommée *le canon*, ou *la règle* [1]. Cependant ce ne fut pas encore son meilleur ouvrage, et l'on cite surtout *une statue colossale de Junon,* qu'il exécuta pour le temple de cette déesse à Argos ; elle était d'or et d'ivoire, et rivalisait pour le mérite avec le Jupiter olympien de Phidias.

Polyclète employait son art non-seulement à plaire aux yeux, mais encore à donner des conseils salutaires. Voulant prouver au peuple combien ses jugements sont quelquefois trompeurs, il s'avisa de faire deux groupes représentant chacun le même sujet : *des Enfants jouant aux dés.* Pour l'exécution du premier de ces groupes, il écouta avec patience jusques aux moindres remontrances, et réforma scrupuleusement son ouvrage selon le caprice de chacun ; mais pour le second, au contraire, il ne consulta que son goût et l'impulsion de son génie. Ces deux groupes étant terminés, il les exposa ensemble aux regards du public : l'un parut ridicule, l'autre fut jugé admirable. Alors l'artiste,

[1] Plin., lib. XXXIV, cap. VIII.

qui, jusque-là, s'était tenu caché derrière ses ouvrages, afin de mieux juger l'effet qu'ils produiraient, se montra subitement et dit aux assistants : « Le groupe que vous venez de condamner est « votre ouvrage, puisque c'est d'après vos conseils « qu'il a été exécuté. Celui que vous venez d'ad- « mirer est le mien, car il a été fait à l'insu de tous « et dans le silence du cabinet [1]. »

On peut inférer de cette anecdote qu'un artiste habile ne doit considérer la critique naïve des êtres vulgaires que comme un simple avertissement qu'il existe un défaut quelconque, souvent même étranger à celui qu'on signale, et non comme un jugement sans appel auquel il faut obéir aveuglément. Le génie facile de Polyclète s'exerça aussi avec succès dans l'architecture. Son temple d'Esculape situé à Épidaure en fut une preuve éclatante.

MYRON, natif d'Éleuthère, florissait vers le milieu du cinquième siècle avant J.-C. Ce statuaire habile, élève d'Agéladas, était recommandable par l'imitation exacte qu'il faisait de la nature. On a surtout parlé, chez les anciens, d'*une vache* qu'il avait exécutée en bronze et représentée avec un tel art, qu'elle séduisait jusqu'aux animaux mêmes.

SCOPAS, né à Paros, florissait vers le milieu du

[1] Ælian, Var., *Hist.*, lib. XIV, cap. VIII.

quatrième siècle avant J.-C. ; aussi recommandable comme architecte que comme statuaire, ce fut lui qu'Artémise, reine de Carie, chargea d'exécuter ce magnifique tombeau qu'elle fit élever dans la ville d'Halicarnasse à la mémoire de Mausole, son époux. Cet admirable monument de tendresse conjugale fut classé dans la suite au nombre des sept merveilles du monde, et de là vint le nom de *mausolée* pour désigner un tombeau somptueux [1].

Scopas exécuta aussi à Éphèse une colonne célèbre par les bas-reliefs dont il sut la décorer. — On place encore au nombre de ses plus beaux ouvrages une *statue de Vénus* d'une extrême perfection.

PRAXITÈLE, natif d'Athènes, florissait vers la fin du quatrième siècle avant J.-C. Cet illustre statuaire savait unir la grâce à la science de son art, qu'il possédait à fond. Il travaillait le marbre avec tant d'habileté qu'il semblait, pour ainsi dire, l'animer de son ciseau. Ses productions en général étaient d'un si charmant aspect, que l'on ne savait souvent à laquelle s'arrêter. On cite un moyen ingénieux dont se servit la célèbre Phrynée pour connaître celui d'entre ses ouvrages auquel Praxitèle donnait lui-même la préférence. Cette courtisane, aussi artificieuse que belle, ayant obtenu

[1] Herod., lib. VII.

du grand artiste la permission de choisir son plus parfait ouvrage, et ne sachant d'ailleurs comment le discerner parmi tant de chefs-d'œuvre dont son atelier se trouvait orné, eut recours à la ruse pour connaître la vérité. A cet effet, profitant d'un jour où Praxitèle était chez elle, elle fit annoncer par un des esclaves de celui-ci, lequel esclave elle avait su gagner, que le feu avait pris à son atelier et que déjà la plupart des statues qui le décoraient étaient détruites. A cette nouvelle, Praxitèle, alors tout hors de lui, s'écria : « C'en est fait de moi, si « les flammes n'ont épargné mon *Cupidon* et mon « *satyre!* » Phrynée, enchantée d'avoir vu réussir son stratagème, s'empressa de rassurer le statuaire sur ses craintes, mais l'obligea néanmoins de lui donner la statue de l'Amour dont elle fit hommage à la ville de Thespies, lieu de sa naissance [1].

Malgré que Praxitèle préférât ces deux statues à toutes celles qu'il avait faites, on paraît s'accorder à croire que son plus bel ouvrage fut cette séduisante statue de *Vénus Aphrodite* placée dans le temple de Gnide. Phrynée sortant de l'eau un jour en sa présence, lui en avait inspiré l'idée. Cette statue avait tant de grâce, ses formes étaient si pures, ses contours si voluptueux, si séduisants, qu'un jeune Grec en la voyant, du moins à ce que l'on assure, perdit totalement la raison. Pour donner une idée d'une beauté aussi grande, nous di-

[1] Pausan., lib. I, cap. xx.

rons simplement que la statue de Vénus, désignée aujourd'hui sous le nom de *Médicis*, passe pour n'en être qu'une copie, et nous ajouterons que cette copie est attribuée à Cléomène, qui n'était pas placé au rang des plus habiles statuaires.

LYSIPPE, né à Sicyone, florissait vers la fin du quatrième siècle avant J.-C. Statuaire habile, il fut doué d'un si grand talent qu'Alexandre le Grand, qui savait apprécier le mérite, ne voulut jamais accorder qu'à lui le privilége de le représenter en sculpture ; aussi cet artiste fit-il plusieurs statues de ce conquérant. On en cite une entre autres d'une perfection admirable, qui représentait *Alexandre enfant,* malheureusement elle était en bronze, et cette raison accéléra sa ruine. Étant tombée au pouvoir des Romains, elle fut d'abord respectée, mais dans la suite, l'empereur Néron, qui d'ailleurs en faisait le plus grand cas, s'imagina, pour l'embellir, de la faire dorer, puis, s'apercevant que cette nouvelle parure, loin d'ajouter à sa beauté ne servait au contraire qu'à en gâter les formes en les arrondissant, en leur ôtant la finesse, il la fit dédorer, et cette seconde opération y imprima des cicatrices et des taches ineffaçables. On cite encore beaucoup d'autres statues de cet artiste habile. Les principales sont : *plusieurs Hercule, plusieurs Jupiter, une Junon, un Neptune, un Cupidon, un Bacchus;* comme aussi *dif-*

férents *animaux* et *plusieurs quadriges* ou chars à quatre chevaux.

Lysippe, sans s'écarter de la vraisemblance et surtout des belles règles de l'art, savait donner à la nature plus de grâce et d'agrément qu'elle n'en témoigne pour l'ordinaire, en évitant avec adresse les défauts qui souvent s'y rencontrent. Il travaillait avec une si prodigieuse facilité que le nombre de ses ouvrages se montait à plus de cinq cents.

Parmi les élèves qu'il forma, on nomme surtout Charès de Lindus, qui fut l'auteur de cette immense statue de bronze placée à l'entrée du port de Rhodes [1].

ARCHITECTES GRECS.

LIBON, architecte grec, florissait au milieu du cinquième siècle avant J.-C. C'est lui qui éleva le temple de Jupiter à Olympie. Ce temple, un des plus admirables qui aient jamais été, était d'ordre dorique, entouré de colonnes et divisé en trois nefs.

[1] Le colosse de Rhodes, dédié au Soleil, avait de hauteur soixante et dix coudées (34 mètres 104 millimètres). Il était debout, les jambes écartées, et les pieds posés sur deux énormes rochers, laissant un libre cours aux navires. Douze années et trois cents talents (environ 1,370,625 fr.) avaient à peine suffi pour le terminer. Un tremblement de terre le renversa subitement, après cinquante-six ans d'existence. Cependant quoique abattu, il étonnait encore, et ses flancs entr'ouverts offraient à l'œil du voyageur comme de vastes cavernes. C'est dans cet état qu'il demeura jusqu'au temps du pape Martin Ier, c'est-à-dire jusques environ l'an 650 de J.-C., où, alors le soudan d'Égypte, en s'emparant de Rhodes, traita de ses débris avec des marchands d'Alexandrie, lesquels en chargèrent neuf cents chameaux.

EUPOLÉMUS, architecte grec, florissait au milieu du cinquième siècle avant J.-C. Cet artiste éleva le temple de Junon à Argos; lequel, bâti au pied du mont Eubée, et décoré par Polyclète, passa toujours pour un chef-d'œuvre.

ICTINUS et **CALLICRATES**, architectes grecs, florissaient vers le milieu du cinquième siècle avant J.-C. D'un commun accord, ils construisirent à Athènes le temple de Minerve, appelé Parthénon, admirable édifice qui, de nos jours, malgré sa dégradation, est encore remarquable.— Mais puisque nous sommes en train de rappeler quelques architectes et de citer leurs chefs-d'œuvre, disons un mot touchant Chersiphron et touchant Spintharus qui, le premier, à Éphèse, et le second, à Delphes, produisirent deux temples admirables.— Chersiprhon, architecte grec, fut auteur de l'ancien temple de Diane à Éphèse. Ce monument, qui fut brûlé par Érostrate, dans le seul but de rendre son nom immortel, était regardé, au temps de sa splendeur, comme une des sept merveilles du monde. — Spintharus, architecte grec, florissait au commencement du sixième siècle avant J.-C. La Grèce lui fut redevable du temple d'Apollon qu'il construisit à Delphes. Ce temple fut érigé vers l'an 513 avant l'ère chrétienne.

DINOCRATES, né dans la Macédoine, florissait vers la fin du quatrième siècle avant Jésus-Christ

Cet artiste, après avoir aussi longtemps que vainement sollicité l'honneur d'être présenté à Alexandre le Grand, irrité de se voir sans cesse éloigné par les courtisans, s'habilla, dit-on, comme Hercule, et se présentant lui-même chez ce monarque, l'assura qu'il lui apportait des desseins dignes de ses vues élevées. Il se faisait fort de tailler le mont Athos et de lui donner la forme d'un homme tenant dans sa main gauche une ville tout entière, et dans sa droite une coupe destinée à recevoir les eaux de tous les fleuves découlant de cette montagne pour les verser ensuite dans la mer. Alexandre ne voulut point réaliser un plan si vaste; mais appréciant le génie sublime qui l'avait conçu, il le retint auprès de sa personne, et par suite, lorsqu'il fit bâtir la ville d'Alexandrie, lui confia le soin d'en diriger les travaux.

C'est le même Dinocrates qui réédifia le temple de Diane à Éphèse, détruit par Érostrate. Et, lorsque Ptolémée Philadelphe voulut élever un temple à la mémoire d'Arsinoé, son épouse, ce fut également cet artiste que ce prince chargea de la composition du monument. A ce sujet, on rapporte que la voûte de cet édifice devait être de pierres d'aimant et le cercueil tout en fer, afin que le principe d'attraction qui existe entre ces deux matières maintînt ce dernier toujours suspendu, pour lui donner constamment le cachet de l'apothéose. La mort du roi annula ce projet ambitieux.

GRAVEURS EN PIERRES FINES.

(ÉCOLE GRECQUE.)

PYRGOTÉLES, graveur en pierres fines, florissait vers la fin du quatrième siècle avant J.-C. Nous rappellerons, pour tout éloge, qu'il partagea avec Apelles et Lysippe l'honneur insigne et exclusif de représenter Alexandre le Grand; c'est dire assez qu'il possédait un talent supérieur.

ARTISTES ROMAINS.

VITRUVIUS POLLIO (*Marcus*), architecte, celui que nous nommons Vitruve, naquit, suivant les uns, à Forima, petite ville de la Campanie, et selon d'autres, à Fondi, ville située sur le chemin d'Appius. Il est même une version qui le fait naître à Vérone. Vitruve vivait, à ce que l'on suppose, sous le règne de l'empereur Auguste, bien qu'aucun monument, néanmoins, n'indique l'époque précise de sa naissance ni celle de sa mort, et ce n'est que par ses écrits qu'il nous est connu; aussi ne sait-on rien de particulier sur sa vie privée. L'ouvrage que nous possédons de lui sur l'architecture est le seul traité de ce genre qui nous soit parvenu des anciens. Nous en avons une bonne traduction française par Perrault, et nous engageons chaque élève à la consulter.

QUINTUS PÉDIUS, petit-fils du consul Pédius appelé à la succession de César conjointement avec Auguste, rappelle combien à Rome, à une certaine époque, les beaux-arts, après avoir été longtemps méprisés de tous, devinrent en honneur jusque dans les classes les plus distinguées. Comme il était muet de naissance, l'orateur Messala, parent de son aïeul, proposa de lui faire apprendre la peinture, proposition qui fut approuvée par Auguste. Ses progrès furent rapides; mais malheureusement il mourut trop jeune pour avoir beaucoup produit.

ARTISTES GRECS TRAVAILLANT A ROME.

AGÉSANDER, natif de Rhodes, florissait vers le milieu du premier siècle avant J.-C. Il fut auteur, conjointement avec Polydore et Athénodore (ses deux fils), de l'admirable groupe du Laocoon retrouvé à Rome durant le pontificat de Jules II, parmi les ruines des Thermes de Titus, lesquelles étaient contiguës au palais de cet empereur. La perfection de cet antique étant au-dessus de tout éloge, ce que l'on pourrait dire à la gloire d'Agésander ne vaudrait pas un seul coup d'œil jeté sur son ouvrage, admirable de forme et frappant d'expression.

MOYEN AGE.

Nous n'avons pas cru devoir nous étendre sur la biographie des artistes du moyen âge, l'époque où ils vivaient nous étant encore trop peu connue. Quelques noms isolés, quelques dates souvent douteuses, qui se rattachent surtout à nos vieilles cathédrales, sont tout ce qui compose notre science à ce sujet; sujet peut-être trop ignoré, et où la naïveté tient quelquefois lieu de mérite. Passant donc sous silence le petit nombre de renseignements qu'une étude minutieuse aurait pu nous fournir, nous nous hâterons d'arriver à la fin de la seconde période, là où les artistes constantinopolitains jetèrent les fondements de cette école primitive qui devint comme la souche de l'école moderne.

ÉCOLE PRIMITIVE DES TEMPS MODERNES.

CIMABUÉ (*Gualtieri Giovani*) naquit à Florence, l'an 1240 de J.-C. Il fut le premier qui releva l'honneur de la peinture en Italie, et dut en partie son talent à des artistes grecs mandés par le sénat de Florence.

Le peu que l'on possède encore de ses peintures à fresque offre un certain caractère de génie joint

à beaucoup de naturel, mais peu de ce bon goût qui ne s'acquiert ordinairement que par l'expérience et par l'étude des beaux ouvrages. Cet artiste peignait aussi en détrempe. Un des tableaux qu'il exécuta dans ce genre, lequel représentait *la Sainte-Vierge*, fut trouvé si admirable que la ville de Florence le fit porter à l'église de Sainte-Marie-la-Nouvelle au son des plus brillantes fanfares, et qu'un cortége nombreux l'y accompagna. Cimabué mourut en 1300.

GIOTTO (*di Bondone di Vespignano*), peintre, naquit dans un bourg près de Florence, en 1276. Plusieurs villes célèbres possédaient de ses ouvrages, dont quelques-uns, de nos jours, sont encore estimés. Le pape Benoît IX désirant orner de belles peintures l'église de Saint-Pierre, et voulant apprécier par lui-même le talent des divers artistes qui, de son temps, se distinguaient à Florence, envoya dans cette ville, une personne chargée de lui rapporter un dessin de chacun d'eux. On juge que le désir de donner à ce pontife une haute idée de son mérite, fit doubler les efforts de chacun. Cependant, le Giotto se borna, en cette occasion, à tracer sur un papier, avec le bout d'un pinceau, et du premier jet, un cercle parfait. Ce bizarre échantillon de son savoir, qui marquait autant de hardiesse dans le caractère que de sûreté dans la main, ne laissa pas d'attirer les regards du Saint-Père : Giotto fut

mandé à Rome et employé à peindre plusieurs tableaux importants.

Au nombre de ceux de ses ouvrages qui excitèrent le plus d'admiration, on doit citer *la Barque de saint Pierre agitée par la tempête* : peinture dont on voit la copie exécutée en mosaïque, sous le portique de l'église Saint-Pierre à Rome; on la nomme *la Nave del Giotto.* Tout récemment on vient de découvrir, à Florence, un *portrait du Dante* fait par cet artiste. Mais n'oublions pas qu'à son titre de peintre on pourrait joindre aussi celui d'architecte : l'élégante *campanille* qui décore Sainte-Marie *del Fiore,* à Florence, lui doit son existence.

Le Giotto mourut à Florence en 1336.

NICOLAS DE PISE, sculpteur et architecte, florissait au milieu du treizième siècle. C'est à cet habile praticien que Bologne est redevable du *Tombeau de saint Dominique,* l'une des plus belles conceptions de l'époque. La même ville renferme aussi son groupe de *l'Enfant prodigue,* ouvrage d'un style assez régulier. Et Sienne possède son *Jugement dernier,* ainsi que sa *Chute des damnés,* qui sont chacun d'un effet aussi étonnant qu'admirable.

Ses principaux morceaux d'architecture sont : l'*Église de la Trinité* à Florence (église que Michel-Ange nommait sa Dame favorite); le *Château de Capoue;* enfin, plusieurs beaux édifices que l'on

trouve dans différentes villes de l'Italie et notamment à Pise, à Sienne, à Venise et à Bologne.

BRUNELLESCHI, architecte, brillait à Florence vers la fin du treizième siècle et s'y rendit célèbre par la réforme qu'il essaya d'introduire dans le style gothique. Ce fut lui, dit-on, qui, le premier, remit en honneur les ordres classiques, et l'on cite comme son chef-d'œuvre la *Cathédrale de Florence*, bâtie en 1296, dont le dôme octogone surpasse peut-être celui de Saint-Pierre, non pas en hauteur, mais en légèreté.

— Avant Brunelleschi, Buschetto da Dulichio, originaire de Grèce, avait déjà commencé cette réforme. Ce Buschetto florissait dans le onzième siècle de J.-C. C'est cet architecte que la république de Pise fit venir en 1063 pour bâtir l'*Église cathédrale* qui a passé depuis pour un des plus admirables édifices de l'Italie. En effet, cette cathédrale est enrichie d'un grand nombre de colonnes et d'autres ornements de marbre, la plupart antiques, que cet artiste a disposés avec tant d'art, qu'on ne peut se lasser de rendre justice à son bon goût, quoique l'on observe, avec raison, qu'il aurait pu se montrer plus économe d'ornements sans être taxé de parcimonie : le nombre des colonnes qui décorent cet édifice n'est pas moindre de 488.

TEMPS MODERNES.

PEINTRES, SCULPTEURS, ARCHITECTES ET GRAVEURS.

ALBERTI (*Léon-Baptiste*), architecte, peintre, sculpteur et littérateur, naquit à Florence l'an 1398, et fut un de ceux qui secondèrent le plus puissamment le premier élan de la renaissance. Il avait exploré les ruines de l'antique Italie; il s'efforça de donner au style de l'Italie moderne plus de noblesse et de simplicité.

Au nombre des édifices qui ont illustré davantage le nom d'Alberti, on peut citer : *le palais Rucellai* et *le chœur de l'église della Santissima Annunziata* à Florence, *la fontaine de Trevi* à Rome, *les églises de Saint-Sébastien* et *de Saint-André* à Mantoue; enfin, *l'église de San-Francesco* à Rimini, qui bien qu'il l'ait laissée non achevée, est généralement regardée comme son chef-d'œuvre.

Quant aux ouvrages littéraires de cet artiste, la plupart ont disparu, et aujourd'hui il ne reste seulement que quelques traités sur les arts, notamment sur l'architecture. Le plus estimé est intitulé : *De Re œdificatoriâ*.

Alberti mourut à Florence en 1475; on voit encore dans l'église de *Santa-Croce* le tombeau dans lequel a été déposée sa dépouille mortelle.

GUILLAUME (*Willem-Meister*) naquit à Cologne en 1380. On le regarde communément comme le chef de l'école Allemande; sa manière tient beaucoup du style gothique, cependant on y remarque déjà une sorte de progrès.

Maître Guillaume mourut en 1410.

JEAN DE BRUGES (*Jean Van-Eick* dit), peintre, naquit à Maaseyck, sur les bords de la Meuse, vers 1370. Il fut élève de son père et travailla longtemps conjointement avec son frère Hubert, qui, né en 1366, mourut en 1426; mais ce fut surtout lorsqu'il produisit seul, que l'on apprécia le mieux son mérite et que l'on pût enfin rendre justice à sa supériorité. Jean de Bruges peignait l'histoire, le portrait et le paysage; malheureusement son style se ressentait encore du goût gothique.—La grande galerie du Louvre possède de cet artiste *la Vierge couronnée par un ange; les Noces de Cana*, ainsi qu'un *Portrait d'homme vêtu de noir*. *Le Christ* placé au palais de Justice de Paris, dans la première chambre de la cour royale, est aussi de Jean de Bruges; mais ce que l'on cite comme le plus considérable des ouvrages de ce peintre, est le tableau de *saint Jean* qu'il fit pour Philippe le Bon, duc de Bourgogne, et dans lequel on compte trois cents têtes toutes variées d'expressions.

On attribue communément à Jean de Bruges l'in-

vention de *la peinture à l'huile*, et on le regarde généralement aussi comme le fondateur de l'école Flamande. Voici ce qu'on raconte au sujet de la marche qu'il suivit pour découvrir la peinture à l'huile.

A la pratique de son art ce peintre joignait beaucoup d'instruction, et cultivait surtout la chimie avec avantage. Mécontent du peu d'éclat que lui offraient la détrempe et la fresque, depuis longtemps il cherchait un vernis qui suppléât à ce défaut. A force de chercher, il en trouva un qui lui aurait paru assez favorable, s'il eût été plus siccatif et n'eût pas permis à la poussière de se fixer sur le tableau. Loin de se laisser rebuter par les obstacles, il continua ses recherches, et d'essais en essais, s'étant aperçu que l'huile de lin s'associait plus facilement aux couleurs que la colle ou le blanc d'œuf dont jusqu'alors on avait fait usage, et de plus, que cette huile leur donnait en outre beaucoup de transparence, il adopta pour méthode de broyer à l'avenir lesdites couleurs à l'*huile* au lieu de les broyer à l'*eau*, en supprimant, bien entendu, toute autre matière étrangère. C'est ainsi, dit-on, qu'il parvint à l'invention de la peinture à l'huile, telle à peu près que nous nous en servons aujourd'hui.

Jean Van-Eick se retira à Bruges, ville, qui alors, par son commerce, était une des plus florissantes de l'Europe, et c'est de là que lui est venu le surnom de Jean de Bruges : surnom sous lequel il est plus généralement désigné que sous son vrai nom.

Il mourut dans cette ville en 1448, entre les bras d'Antonello de Messine.

VERROCCHIO (*Andrea del*), né à Florence en 1432, réunissait en lui plusieurs talents ; il était habile orfévre, possédait la géométrie, la perspective, la musique, la peinture, la sculpture, la gravure et l'art de fondre ainsi que de couler les métaux.

Ce fut à lui que les Vénitiens s'adressèrent lorsqu'ils voulurent ériger une statue équestre en bronze à Barthélemy de Bergame pour récompenser ses hauts faits militaires. Verrocchio en fit un modèle, mais comme on lui en préféra un autre pour livrer à la fonte, il gâta lui-même son ouvrage et s'enfuit.

André Verrocchio était bon dessinateur ; ses airs de têtes avaient de la noblesse, de la grâce, de l'élégance ; mais il entendait fort mal le coloris et son pinceau était dur. Léonard de Vinci et Pierre Pérugin, dont nous aurons bientôt occasion de parler, ont été ses disciples et les plus puissants éléments de sa gloire.

Il mourut en 1488.

LÉONARD DE VINCI (*Lionardo da Vinci*), né dans le château de Vinci, près Florence, en 1452, fut un de ces hommes que rien n'étonne, parce que rien ne leur est étranger. Aux arts de peinture, de sculpture et d'architecture, il sut réunir les mathé-

matiques, la poésie, la chimie, l'anatomie et l'hydrostatique ; mais ce fut surtout comme peintre qu'il mérita d'être admiré. Peu de temps après avoir commencé l'étude de la peinture, Verrocchio, son maître, le jugea capable de travailler dans un de ses tableaux, et en effet, il s'en acquitta avec tant d'art que son ouvrage fut jugé supérieur. Verrocchio, loin de s'enorgueillir d'un pareil élève, fut extrêmement mortifié de se voir surpassé, et dès lors en abandonna le pinceau.

Léonard de Vinci ne brillait pas par son coloris ; ses carnations étaient d'un rouge de lie : en outre, il finissait tellement ses tableaux, que souvent il tombait dans une imitation trop servile, quelquefois même dans la sécheresse ; mais en revanche, il rachetait ces défauts par l'expression qu'il savait donner à chaque chose, par beaucoup de correction et de goût dans le dessin, enfin par la noblesse, l'esprit et la sagesse de ses compositions.

Un des plus beaux ouvrages de ce peintre est un tableau représentant *la Cène de Jésus-Christ*, qu'il peignit à fresque vers 1496, dans le réfectoire des Dominicains de Milan. Il avait commencé par les apôtres, à l'exception de Judas, qu'il avait réservé pour la fin, se trouvant embarrassé pour lui donner une expression convenable. Se voyant continuellement obsédé par le prieur du couvent, l'idée lui vint de peindre ce religieux à la place du traître, pour se venger de ses importunités. Quant à la face du Christ, il la laissa ébauchée, craignant de ne

pas lui donner un caractère assez sublime......
Hélas ! cet admirable tableau, l'un des chefs-d'œuvre de la peinture moderne, se détruit de jour en jour, et bientôt, la main impitoyable du temps, l'aura totalement effacé.

Léonard, après avoir aussi passé quelque temps à Rome, à la cour de Léon X, conçut tellement de jalousie pour Michel-Ange, qu'il aima mieux retourner à Florence, son premier séjour, que de supporter les tourments de la rivalité. C'est là qu'il peignit son célèbre portrait de *Monna Lisa Gioconda*, femme de Francesco del Giocondo, gentilhomme florentin : tableau que François Ier, roi de France, paya dans la suite quatre mille écus. Enfin, sollicité par le même monarque, et surtout ne pouvant résister davantage à la jalousie qu'il ressentait toujours contre Michel-Ange, il abandonna l'Italie et vint en France en 1518. Malheureusement, il était déjà vieux et conséquemment peu capable d'y soutenir dignement sa réputation. Cependant il n'en fut pas moins favorablement accueilli; car le roi le chargea du portrait de sa maîtresse, Anne de Piseleu, duchesse d'Étampes, surnommée *la Belle Féronnière*.

Léonard de Vinci mourut au château de Fontainebleau, l'an 1519 : on a longtemps prétendu que ce fut entre les bras de François Ier, mais de nouvelles recherches infirment cette anecdote, et il paraît constant aujourd'hui que ce prince était alors à Saint-Germain, près de la reine son épouse, récemment accouchée. Quoi qu'il en soit, c'est tou-

jours à l'occasion de cette mort, que le roi, s'étant aperçu de l'étonnement marqué de ses courtisans au sujet de sa douleur, dit : « *Je puis faire tous les jours « de grands seigneurs comme vous, et Dieu seul peut « faire un grand homme tel que celui que je perds.* »

MICHEL-ANGE BUONARROTI, dont le vrai nom est *Michelangeolo-Buonarroti*, naquit en 1474, dans le château de Chinsi, situé près d'Arezzo en Toscane. Cet artiste, qui descendait de l'illustre maison des comtes de Canosse, fut à la fois sculpteur, peintre et architecte. Mais il s'adonna plus spécialement à la sculpture, dans laquelle il excella, surpassant de beaucoup son maître, Dominique Guirlandaio, qui d'orfévre était devenu peintre et sculpteur.

On admire, à Florence et à Bologne, les chefs-d'œuvre de Michel-Ange ; mais c'est surtout à Rome, où le *Tombeau de Jules II* réunit à lui seul tous les suffrages. Et, en effet, rien n'est plus imposant, plus sublime, que le *Moïse* dont il est décoré.

Ce célèbre statuaire, pour prouver combien les fanatiques amateurs de l'antique [1] avaient tort de regarder la manière des anciens comme un but inaccessible, exécuta une *statue de Cupidon* dans le même goût ; et lui ayant ensuite cassé un bras qu'il conserva soigneusement, courut enterrer le reste de cette figure dans une vigne qu'on devait bientôt fouiller.

[1] Nous devons, au sujet de cette expression hardie, dire un mot d'éclaircissement. Selon notre manière d'envisager les choses, nous

Quelque temps après, comme il l'avait prévu, on trouva cette statue mutilée, qui, scrupuleusement examinée par une foule de connaisseurs, fut déclarée antique à l'unanimité, et de plus achetée un prix considérable par le cardinal de Saint-Grégoire. Mais bientôt, Michel-Ange s'étant fait connaître pour le véritable auteur, en rapportant le bras qu'il avait gardé, les partisans de l'antique demeurèrent confondus, et sa réputation s'en accrut davantage.

Michel-Ange se distingua aussi dans la peinture, art pour lequel il étudia les ouvrages de Luca Signorelli. Le *Jugement dernier* qu'il représenta dans la chapelle Sixtine à Rome, est un de ces ouvrages qu'on ne saurait se lasser d'admirer; car il étonne par le grand goût de dessin qui y domine, comme par la sublimité des pensées, la hardiesse des raccourcis, enfin par les attitudes extraordinaires, qui, toutes ensemble, forment un spectacle frappant et terrible. Ce chef-d'œuvre dont le plan

divisons les amateurs de l'antique en deux classes : les vrais amateurs, c'est-à-dire ceux qui aiment seulement les beaux antiques, parce qu'ils se rapprochent de la nature envisagée sous son plus bel aspect ; et les faux amateurs, que nous nommons fanatiques, parce que ceux-là aiment l'antique, exclusivement parce qu'il est antique, quelque soit d'ailleurs son degré de mérite, qu'ils ne sauraient apprécier. Ces deux classes sont considérées par nous, par rapport aux arts, comme les bibliophiles et les bibliomanes par rapport aux sciences. Chez les premiers, le précieux d'un livre est ce qu'il renferme ; chez les seconds, le mérite tient seulement à l'ancienneté, et ils s'estiment heureux lorsqu'ils possèdent tel ou tel Elzevir dont les feuillets n'ont pas été séparés, ce qui suppose qu'il n'a pas été lu.

a été conçu par le pape Clément VII, fut commencé en 1533, sous Paul III et à son extrême sollicitation ; son achèvement eut lieu en 1541, sous le pontificat de Jules II. On cite, à l'occasion de ce tableau, un trait qui rappelle à la fois le caractère altier et l'esprit d'indépendance de son auteur. — Biagio de Césenne, grand maître des cérémonies du palais, ayant dit du *Jugement universel*, qu'il serait plus digne de figurer dans un cabaret que dans une église, ne tarda pas à se repentir d'avoir si nettement manifesté son opinion ; car Michel-Ange vivement blessé de cette offense, l'y représenta lui-même comme un nouveau Midas ayant oreilles d'âne et entouré de démons furieux. Biagio, à son tour, outré de dépit, alla se plaindre au Saint-Père et demanda que cette figure fut effacée du tableau, ce à quoi Michel-Ange ne voulut jamais se soumettre. Alors le pontife, homme d'esprit, voyant bien qu'il ne serait pas possible de rien gagner de la part de l'artiste, tourna la chose en plaisanterie, pour terminer cette querelle, disant à son grand maître des cérémonies que si Michel-Ange l'avait seulement placé dans le purgatoire, l'en tirer serait chose facile, mais qu'étant en enfer, il ne pouvait y avoir pour lui de rédemption. Le seigneur de Césenne fut donc obligé de se payer de cette facétieuse défaite, et, tout en enrageant, il continua d'orner la magnifique composition. — Un autre chef-d'œuvre en ce genre, et toujours du même maître, fut le célèbre carton représentant *la Guerre*

de Pise, carton qu'il exécuta pour la décoration de la grande salle du Conseil à Florence. Cet ouvrage, regardé par Benvenuto Cellini, comme supérieur au *Jugement dernier*, fut détruit par la basse jalousie de Baccio Bandinelli, peintre et statuaire.

En général, le style de Michel-Ange était fier et savant. Jamais artiste, comme peintre et comme statuaire, n'aima mieux les difficultés et ne sut en triompher avec plus de bonheur; malheureusement, souvent il abusa de ses connaissances anatomiques pour créer une nature de convention et qui semble indiquer une espèce différente de la nôtre [1]. Puis encore, son coloris était dur et les grâces fuyaient son pinceau; mais en revanche, quelle élévation dans les idées! quel feu! quelle force d'expression! En outre, la justesse de son coup d'œil était remarquable, et il opérait avec une grande promptitude; aussi disait-il souvent lui-même que: *le compas devait être dans l'œil de l'artiste et non pas dans sa main.*

On ne peut ajouter foi au bruit communément répandu, que Michel-Ange, voulant représenter un *Christ mourant*, aurait tué son modèle après l'avoir attaché en croix pour rendre l'expression plus véritable. Ce trait est par trop épouvantable et surtout par trop contraire à son caractère, ainsi qu'à ses mœurs. D'ailleurs, n'est-il pas dénué de tout fondement, puisque les traits d'un homme qui

[1] Reynolds, 5e *Discours sur la peinture.* — Varchi, *Oraison funèbre de Michel-Ange.* — Hauchecorne, *Vie de Michel-Ange.*

meurt assassiné, et par conséquent dans l'angoisse et la fureur du désespoir, ne saurait reproduire l'expression du Christ, où la douceur, la patience et la résignation devaient l'emporter sur la souffrance physique.

Quant à ses talents en architecture, nous dirons seulement que la *Coupole de l'église de Saint-Pierre de Rome* fut construite d'après ses dessins, ce qui est, je crois, en faire un assez grand éloge.

Michel-Ange était du petit nombre de ceux que le poids des ans ne fait pas fléchir et chez qui l'énergie et le sentiment restent toujours les mêmes. Devenu aveugle, il trouvait encore de la jouissance à palper une belle statue; lorsqu'on l'amenait près du torse du Belvédère, il s'écriait souvent en le touchant : « C'est toujours le miracle de l'art ! »

Il mourut à Rome en 1563.

PÉRUGIN (*Pietro Vannucci* dit *Perugino*, et que nous nommons le), peintre, naquit à Caste della Pieve di Perugia, en 1446. Il étudia avec Léonard de Vinci sous Verrocchio qui lui donna beaucoup de sa manière de peindre : manière que, dans la suite, il améliora par un sentiment naturel de finesse, d'élégance et de grâce, mais qu'il ne put cependant réformer tout à fait. Le Pérugin a considérablement travaillé à Florence, à Rome, et à Pérouse sa patrie; mais ce qui a le plus contribué à sa gloire est d'a-

voir eu pour disciple le célèbre Raphaël d'Urbin. Il mourut à Pérugia en 1524.

RAPHAEL SANZIO (*Raffaello Sanzio* di *Urbino*), peintre, naquit à Urbin, en 1483, le jour du Vendredi-Saint, et mourut à pareil jour, en 1520. Il fut élève du Pérugin, qu'il ne tarda pas à égaler et que bientôt même il surpassa, s'étant fortifié par une étude approfondie de l'antique et des tableaux des grands maîtres, surtout par une observation constante de la nature. Ce fut d'abord vers Florence, à ce que nous apprend Vasari, qu'il dirigea ses pas, afin d'y étudier les fameux cartons que Léonard de Vinci et Michel-Ange y avaient faits, lorsqu'ils furent chargés tous deux de représenter la guerre de Pise pour décorer la grande salle du Conseil de cette ville. De Florence il passa à Rome, et là, par l'infidélité de Bramante, son oncle, architecte du pape, il parvint à s'introduire secrètement dans la chapelle Sixtine, alors que Michel-Ange y représentait son *Jugement dernier*, et, malgré toutes les précautions que celui-ci prenait pour empêcher que personne ne vît son ouvrage avant qu'il fût totalement terminé. Michel-Ange, ayant été informé de l'indiscrétion de Raphaël, conçut dès lors pour lui une antipathie que la rivalité changea bientôt en haine, surtout quand ce dernier, à la recommandation de Bramante, fut employé par le pape Jules II, à la décoration du Vatican.

On rapporte, au sujet de cette rivalité, que, lorsque ces deux grands hommes venaient à se rencontrer, ils s'apostrophaient, même assez vivement, dans les termes les moins mesurés. — Un jour entre autres, dit-on, Raphaël, se promenant avec ses disciples, s'était arrêté pour dessiner une jeune femme qui allaitait son enfant. Michel-Ange vint à passer et s'écria en s'adressant au peintre d'Urbin : « Vous marchez toujours accompagné comme « un prévôt. » A quoi celui-ci répondit : « Et vous « toujours seul comme un bourreau. » Nous sommes loin de garantir l'authenticité de cette anecdote, qui, ainsi que l'a remarqué un journal d'art, caractérise si mal ces deux artistes.

Le premier grand tableau que peignit Raphaël fut celui de *la Théologie*, dans lequel on remarque encore un reste de sécheresse contractée chez le Pérugin. Le second fut *la Philosophie* (plus connu sous le nom de l'*École d'Athènes*), qui peut être regardé comme un chef-d'œuvre de composition [1].

Outre l'étude que Raphaël faisait lui-même des plus beaux morceaux de l'antique qui étaient sous ses yeux, il entretenait encore des gens à gages qui dessinaient pour lui tout ce que la Grèce et l'Italie possédaient alors de plus beau et de plus curieux.

De tous les peintres modernes, il fut celui qui

[1] On pourra consulter la description que nous en donnerons dans la 5e section de notre 3e partie.

sut réunir le plus de parties de son art et approcher davantage de la perfection. Un génie vaste, joint à une imagination féconde, une exécution facile et correcte, une composition à la fois simple et sublime ; tels sont les traits auxquels on peut reconnaître la plupart des ouvrages de Raphaël. Cependant, s'il était permis de faire un reproche à ce grand homme, ce serait par rapport à son coloris, et encore, peut-être, pourrait-on alors alléguer pour sa défense qu'il péchait plutôt par un mauvais mélange des couleurs (bien entendu sous le rapport des coïncidences chimiques) que par un vice local inhérent à son mérite. «... Sans prétendre
« qu'il eût (dit M. Quatremère de Quincy) [1] égalé
« Titien et Corrège pour la vérité de carnations,
« la transparence des teintes, le fondu des contours,
« le tournant des lignes, le clair-obscur et la magie
« de la couleur, il lui aurait suffi de s'approprier
« une partie de ces qualités, et surtout d'étudier
« l'effet de certaines substances colorantes, pour
« assurer à ses ouvrages le seul avantage qu'on
« est forcé d'y désirer. »

On voit au Musée du Louvre plusieurs tableaux de Raphaël, entre autres : *le Saint Michel victorieux du Démon*, *la Sainte Famille*, *le Sommeil de Jésus*, *la Belle Jardinière*, *le Portrait de Jeanne d'Aragon*, et celui de *Raphaël* lui-même avec son maître d'armes. *Le Saint Michel* et *la Sainte Famille*, ci-dessus mentionnés, furent exécutés pour François Ier. Ce prince,

[1] *Histoire de Raphaël*, pag. 414. Paris, 1833.

désirant avoir un tableau de ce maître, lui demanda *un saint Michel terrassant le Démon*. Raphaël s'empressa de satisfaire à sa demande. Et, généreux, comme en général le sont les artistes, bientôt il fit suivre cet ouvrage d'*une Sainte Famille* qu'il envoya en présent à François (l'an 1518). Le monarque accepta l'offrande qui lui était destinée et mit tout en usage pour attirer le donateur auprès de sa personne; mais ce fut vainement : Raphaël aimait trop sa patrie pour lui devenir infidèle. Cependant, reconnaissant de ce témoignage d'estime pour son mérite, il entreprit son tableau si célèbre de *la Transfiguration*, dans l'intention d'en faire encore un nouvel hommage à la France. Hélas! la mort l'empêcha de réaliser ce noble projet et ne lui permit pas même de terminer totalement cette œuvre admirable qui le fut depuis par Jules-Romain.

Ce grand homme fut moissonné à la fleur de son âge, victime de son amour excessif pour les femmes. Le pape Léon X assista néanmoins à ses derniers moments; c'est dans l'église de la *Rotonde* à Rome que son corps fut inhumé. Son épitaphe, composée par le cardinal Bembo, est conçue en ces termes :

Ille hic est Raphaël, timuit quo sospite vinci
Rerum magna parens, et moriente mori.

Bien que, littéralement parlant, le sens de ce distique offre quelque incertitude, nous avons cru néanmoins pouvoir nous permettre d'en donner la traduction suivante :

Ci-gît Raphël; sa vie fit craindre à la Nature une défaite, à sa mort elle crut aussi mourir.

« De pareils hommes (dit M. Quatremère de « Quincy [1]) sont dans l'ordre moral comme ces « hardis monuments, merveilles de l'industrie, « qu'on désespère de voir se reproduire, et qu'on « met un grand intérêt à conserver. La perte d'un « semblable génie, surtout si elle est subite et « prématurée, cause un deuil universel; on se « sent comme frappé soi-même du coup qui l'en-« lève, et chacun en éprouve au fond de l'âme un « vide comparable à celui de la perte d'un ami « qu'on ne peut remplacer. » Éloge sublime et vrai, digne de son illustre auteur, le Pausanias de notre siècle.

Raphaël, de son vivant, inspiré qu'il était de la Fornarina, par les yeux de laquelle il voyait ses madones [2], Raphaël, dis-je, non content de pratiquer la peinture et de léguer à la postérité une quantité considérable de tableaux, tant à fresque qu'à l'huile, une quantité plus grande encore de compositions dessinées au simple trait, de croquis, d'arabesques élégantes et d'études de toutes sortes, cultiva aussi la sculpture et l'architecture avec avantage. Un bas-relief et deux figures lui dûrent leur naissance, et le *palais Pandolfini* à Florence, ainsi

[1] *Histoire de Raphaël*, pag. 368, édit. précitée.
[2] Raphaël était tellement épris de la beauté de la Fornarina, sa maîtresse, que, lorsqu'il peignait, elle était toujours près de lui, voire même lorsqu'il exécutait les fresques du Vatican. Le pape, qui alors

que les appartements de la *villa Chigi* ont été élevés d'après ses plans.

Parmi le nombre considérable des élèves que forma ce peintre admirable, on remarque surtout Jules-Romain, Penni, Pellegrin de Modène, Perino del Vaga, Polidore de Carrache et Fra Bartolomeo.

———

BRAMANTE *d'Urbin*, architecte, naquit à Castel-Durante, au territoire d'Urbin, vers l'an 1444. Il s'adonna d'abord aux mathématiques, ensuite il exerça quelque temps la peinture; mais enfin l'occasion, qui souvent décide des vocations, le fit architecte. Les religieux de la Paix, à Trivento, ville épiscopale du royaume de Naples, le chargèrent de leur élever un cloître, et l'habileté qu'il déploya dans cette affaire le fit nommer sous-architecte du pape Alexandre VI. — De progrès en progrès, bientôt il parvint, sous Jules II, à l'inten-

avait pour habitude de le visiter quotidiennement et durant son travail, s'indisposa de cette coutume qu'il regardait comme immodeste. — « *Quelle est cette femme ?* dit-il un jour avec humeur et amer « tume. — Si Sa Sainteté daigne me le permettre, répondit Ra« phaël tout plein de son amour, je répondrai *qu'elle est mes yeux.* » Le pape comprit la profondeur de cette pensée : il n'ajouta pas un mot de plus, et la Fornarina demeura auprès de son amant, électrisant son âme tandis qu'il peignait des chefs-d'œuvre : comme la nymphe Égérie électrisait celle de Numa tandis qu'il composait de sages lois; comme la belle Phryné électrisait celle de Praxitèle tandis qu'il sculptait sa Vénus Aphrodite. Les types des vierges de Raphaël sont imités de la Fornarina.

dance générale des bâtiments du saint-siége, ce qui ne laissa pas d'accroître sa célébrité.

Le Bramante persuada au pape de faire abattre l'église Saint-Pierre, qui menaçait ruine, pour la réédifier sur un nouveau plan qu'il donna. L'église fut abattue; mais ni le pape ni l'architecte ne virent la fin de ce travail; et ceux qui depuis ont eu la direction de cette entreprise, se sont écartés de son plan. Quoi qu'il en soit, le temple de San-Pietro-in-Montorio et le palais de la chancellerie de Rome ou Vatican, n'en sont pas moins deux œuvres admirables.

Bramante mourut à Rome en 1514.

Les frères BELLINI appelés communément Bellin (*Gentil* et *Jean*) furent les fondateurs de l'école vénitienne.

Gentile Bellini naquit à Venise en 1421, et mourut en 1501, âgé de 80 ans.

Il eut pour maître son père, Jacopo Bellini (Jacques Bellin), qu'il surpassa bientôt; aussi le sénat de Venise employa-t-il son talent à la décoration de la salle du grand conseil. La réputation de ce peintre devint si étendue que Mahomet II, empereur des Turcs, le même qui, armé du Koran, avait épouvanté les artistes constantinopolitains en les entravant dans leurs saintes occupations de la confection des madones, voulut le posséder quelque temps à

sa cour. A cet effet, Sa Hautesse demanda Gentil Bellin à la république de Venise, et celui-ci, arrivé à Constantinople, s'empressa de justifier l'idée élevée que l'on avait conçue de son talent. Mais, par malheur, ayant représenté une *décollation de saint Jean*, le Grand-Seigneur s'avisa de trouver que la peau du cou ne produisait pas un effet exact; et, pour justifier son observation ayant fait amener un esclave, il le fit aussitôt décapiter devant lui. Cette action barbare effraya tellement l'artiste vénitien qu'il s'empressa de chercher un prétexte pour quitter au plus vite un pays qui ne lui offrait pour son compte aucune sécurité. Cependant il ne retourna dans sa patrie que comblé des dons de son illustre, mais sanguinaire admirateur.

Quant à Giovanni Bellini ou Jean Bellin, sa vie n'offrant rien de fort remarquable, nous nous bornerons à rappeler que, né à Venise en 1426, il eut pour maître son frère Gentil Bellin, pour disciples le Giorgion ainsi que le Titien, et mourut âgé de 90 ans, en 1516.

En général, nous dirons de ces deux artistes ce qu'on peut dire de tout fondateur d'école, qu'ils possédaient quelque perfection, mais qu'ils n'étaient pas parvenus à ce degré suprême qui fait que les œuvres d'un peintre sont dignes d'être étudiées avec fruit par les élèves.

GIORGION (*Giorgio Barbarelli* dit le), peintre de l'école Vénitienne, naquit au bourg de Castel-Franco dans le Trévisin, en 1477. S'étant d'abord appliqué à la musique, il y acquit beaucoup de talent; cependant il abandonna cet art pour celui de la peinture qui lui offrait plus d'attraits. Il eut pour maître les Bellini qu'il ne tarda pas à surpasser, et termina lui-même ses études en s'inspirant des ouvrages de Léonard de Vinci et surtout en observant la nature. — Le Titien, son disciple, ambitionnait sa manière de peindre, et plus d'une fois il essaya de surpendre les secrets de son art; mais ses démarches ne parvinrent qu'à le faire éconduire.

Le Giorgion fut le premier peintre vénitien qui porta la peinture à un haut degré de perfection. Dans ses tableaux, il a su mettre en harmonie la force et la fierté, la délicatesse et la grâce. Mais où il a le plus brillé, c'est dans l'entente parfaite du clair-obscur, et surtout dans celle du coloris. Ses portraits sont vivants, pleins de relief, et jusque dans ses paysages il règne un goût exquis. Notre musée possède quelques tableaux de ce maître, qui sont : un *Ex-voto*[1]; *Salomé recevant la tête de saint Jean-Baptiste*; le *Portrait de Gaston de Foix*, et un *Concert champêtre*.

Ce coloriste admirable mourut, l'an 1511, du

[1] On nomme *ex-voto* un objet quelconque donné après avoir été promis par un vœu. Le tableau dont il s'agit ici représente Jésus, qui, assis sur les genoux de la sainte Vierge et ayant près de lui saint Joseph, sainte Catherine et saint Sébastien, écoute avec bonté les prières d'un homme supposé être le donateur de cet ouvrage.

chagrin qu'il ressentit de l'infidélité de sa maîtresse ; ce qui tendrait à prouver la justesse de cet adage : les grands effets proviennent souvent des petites causes.

TITIEN VECELLI (*Tiziano Vecellio*), peintre, né à Cadore, dans le Frioul, en 1477, fut un des plus célèbres artistes de son siècle. La forte inclination que, dès l'enfance, il montra pour les arts du dessin, sembla présager le rare talent qu'il devait avoir un jour. A l'âge de dix ans il commença la peinture, et passa successivement de l'école de Sebastiani-Zuccari dans celle de Jean Bellin, où il demeura longtemps, et où sa principale occupation était de faire des études d'après nature. Enfin, l'exemple des grands maîtres excita son émulation et acheva de développer son génie.

Le talent que le Titien montra de bonne heure pour le portrait le mit promptement en faveur auprès des grands. Il représenta François I*er*, roi de France, avec un rare mérite. L'empereur Charles-Quint se fit aussi peindre par lui, et jusqu'à trois fois ; on rapporte même à ce sujet une anecdote qui prouve combien son talent était estimé de cet empereur. Un jour, tandis que Charles-Quint donnait séance à ce peintre, ce dernier ayant laissé tomber un de ses pinceaux, l'empereur s'empressa de le lui ramasser. Et sur ce que l'artiste témoignait ses remercîments, en exprimant sa confusion de la

peine qu'il avait prise, S. M. répondit aussitôt :
« Titien mérite d'être servi par César. »

Une réputation aussi brillante que justement acquise augmenta bientôt la fortune du Titien à un tel point qu'il fut à portée de recevoir à sa table les grands seigneurs et les cardinaux avec une somptuosité digne de leur rang.

Son talent fit qu'on le chargea successivement de l'exécution des ouvrages les plus importants à Vicence, à Padoue, à Venise et à Ferrare. Il traitait également bien tous les genres de peinture, et, n'importe sous quelle forme, il rendait la nature avec vérité, possédant au plus haut degré l'art du coloris et l'intelligence du clair-obscur. Mais pourtant il ne recherchait pas assez la pureté et l'élégance des formes et du style. Nous possédons dans notre musée plusieurs chefs-d'œuvre de ce maître, au nombre desquels nous citerons : *le Couronnement d'épines ; les Pèlerins d'Emmaüs* et *le portrait de François I*[er].

Le Titien n'était pas seulement habile peintre ; son commerce privé était encore des plus agréables. Doué d'un caractère doux et obligeant, d'une humeur enjouée et aimable, il fut toujours recherché du monde, et ses qualités sociales lui attirèrent de vrais amis. Ajoutons de plus qu'il eut une santé robuste qui sema de fleurs chaque instant de sa vie.

Il mourut âgé de quatre-vingt-dix-neuf ans, l'an 1576.

PALLADIO (*André*), architecte, naquit à Vicence l'an 1508. Il eut pour maître Jean-Georges Trissino, qui passait pour fort habile dans toutes les parties de l'architecture. Sa principale étude fut d'examiner avec soin les monuments antiques, et c'est à elle que l'on est redevable de son livre posthume des *Antiquités de l'ancienne Rome;* ouvrage qui, tout imparfait qu'il est, prouve cependant combien son auteur avait su approfondir le génie des vieux âges. Nous possédons encore de Palladio un autre traité d'architecture : c'est une *méthode* divisée en quatre livres, et autant admirée que recherchée des connaisseurs.

Parmi les édifices somptueux dont cet habile architecte a donné les dessins, et souvent même dirigé l'exécution, on place au premier rang *la façade de la Villa-Cricoli, le monastère des chanoines de Saint-Jean-de-Latran* à Venise, et surtout la magnifique *basilique de Vicence* et *le palais Trissini*. Ces deux derniers édifices sont, dit-on, la preuve la plus évidente de l'excellence de son talent.

Palladio mourut dans la ville même où il avait pris naissance, l'an 1580.

CORRÈGE (*Antonio-Allegri* dit *Corregio*, et que nous nommons **LE**), peintre, né à Corregio, dans le Modénais, en 1494, fut un de ces génies créateurs qui, sachant se passer de l'expérience, trouvent sans guide les connaissances nécessaires pour atteindre au but

qu'ils se proposent ; car, si l'on en excepte quelques leçons que lui donna Francesco Mantegna, il lui suffit, pour embrasser la peinture et s'y distinguer avec avantage, d'avoir vu un seul tableau de Raphaël : *Anche io son pittore!* (et moi aussi je suis peintre!) s'écria-t-il avec enthousiasme après l'avoir considéré longtemps dans un profond recueillement; et dès ce moment en effet, il peignit et bientôt créa des chefs-d'œuvre. — Ses compositions aimables, son coloris enchanteur, sa touche délicate et moelleuse, sa manière vaguesse et large, tout lui vint de la nature qui sembla, pour ainsi dire, s'être peinte elle-même dans ses ouvrages. Sa facilité était si grande que, pour lui, concevoir et produire n'étaient qu'un. « C'est au bout de mon pinceau, disait-il, « que mes idées me viennent. » Et presque toujours celles-ci furent heureuses et surtout gracieuses. Ajoutons que ce peintre est le premier qui ait le mieux entendu l'art des raccourcis et la magie des plafonds.

A ces éminentes qualités d'artiste, le Corrège en joignit une plus précieuse encore, la modestie; qualité que souvent il poussa même jusqu'à ignorer son talent. Aussi, le seul reproche que l'on puisse faire à ce peintre est-il un peu d'incorrection dans les contours, et, par rapport à ses compositions, d'avoir quelquefois négligé l'unité d'action, témoin son tableau représentant *le Mariage mystique de sainte Catherine d'Alexandrie*, où cette sainte, ainsi que saint Sébastien, sont représentés deux fois, savoir : 1° sur

le premier plan comme personnages de la cérémonie ; 2° dans le lointain comme martyrs[1]. Quant au rapport trop frappant que l'on remarque dans ses airs de têtes, on ne doit pas s'en étonner, puisqu'il n'employait pour tous modèles que sa femme et ses enfants.

Le Corrège, malgré sa facilité à produire et son esprit d'ordre, était pauvre, parce que, ne sachant pas se faire valoir, son mérite était peu estimé, et partant ses ouvrages faiblement rétribués. Cette pauvreté, suite de l'ignorance ou de l'injustice, fut cause de sa mort. Un jour qu'il venait de recevoir le prix d'un tableau, que, par parenthèse, on lui avait payé en grosse monnaie, vu le peu de cas que l'on faisait de sa personne, empressé qu'il était de porter cette somme à sa famille, il ne calcula ni la pesanteur du sac ni la distance qu'il avait à parcourir, et, succombant de fatigue, en arrivant il tomba mort.

Ainsi périt, l'an 1534, le peintre des grâces et l'amant le plus passionné de la nature.

RAIMONDI (*Marc-Antoine*), graveur, natif de Bologne, florissait au commencement du seizième siècle. D'abord graveur en orfévrerie, bientôt il s'adonna à la gravure en estampes, inspiré qu'il fut par la vue des ouvrages chalcographiques d'Albert Durer.

[1] Voir, en la 5e section de notre 3e partie, des détails sur la règle des trois unités.

Aussi parvint-il à imiter sa manière et même à contrefaire ses ouvrages à tel point que les connaisseurs s'y trompèrent plus d'une fois, mais surtout à l'occasion de la *Passion*, qu'il exécuta, ainsi que Durer, en trente-six planches; ce qui déplut si fort à ce dernier, qu'il entreprit tout exprès un voyage pour porter plainte contre ce rival dangereux.

Raphaël estimait beaucoup le talent de Marc-Antoine, et souvent il lui a confié le soin de reproduire ses tableaux. Jules-Romain a souvent aussi profité de son mérite; mais, malheureusement, inspiré lui-même par les lascives poésies de l'Arétin, il l'entraîna vers une route obscène qui faillit influer d'une manière fâcheuse sur le reste de sa vie. Cependant le pape Clément VII, dans l'espérance de sa conversion, daigna lui accorder sa grâce. Les beaux-arts s'en applaudirent, et l'on assure que la leçon lui fut assez profitable pour que les mœurs, dans la suite, n'eussent plus lieu de se plaindre.

DURER (*Albert*) ou plutôt *Durers* (*Albrecht*), peintre et graveur, que nous nommons par corruption Albert Dure, naquit à Nuremberg en 1471. Doué d'un génie vaste, il possédait aussi l'architecture, la sculpture, et surtout les mathématiques. Albert Dure (puisqu'il est reçu de l'appeler ainsi) se rendit célèbre par les premiers ouvrages qu'il produisit, et jusques aux souverains recherchèrent ses tableaux avec empressement. Il fut comblé d'hon-

neurs et de biens; mais aussi il épousa une femme qui, par son humeur chagrine, fit le tourment de sa vie.

Les estampes de cet artiste, et même celles qui furent exécutées d'après ses dessins et sous ses ordres, sont en quelque sorte plus estimées que ses peintures. Son habileté dans le dessin, et surtout sa fécondité de composition, les rendaient précieuses même aux peintres d'Italie, qui, souvent, en ont tiré un grand avantage. Sa *Passion de Notre-Seigneur*, formant trente-six planches gravées, et son *Triomphe de Maximilien Ier*, composé de quatre-vingt-douze, ces dernières exécutées sous ses yeux, sont deux suites fort curieuses; mais ce qu'il a fait de plus remarquable est son estampe de *saint Jérôme*.

On admire en général dans les ouvrages d'Albert-Dure, une imagination vive et abondante, un génie élevé, une exécution franche, un fini précieux, mais on lui reproche d'avoir souvent péché contre le costume; mal choisi ses modèles; manqué de noblesse dans ses expressions, comme de grâce dans ses contours; enfin d'avoir eu un pinceau dur, et surtout d'avoir trop négligé la perspective aérienne.

Albert Dure, qui mourut l'an 1528, a écrit sur la géométrie, sur la perspective linéaire, les fortifications, et sur les proportions de la figure humaine. Ce dernier ouvrage a été traduit en latin, en italien, en hollandais, en anglais et en français, ce qui ne l'empêche pas d'être une autorité assez mince.

HOLBEIN (*Hans* ou *Jean*), peintre, naquit à Bâle en Suisse, en 1598, et fut l'un des plus beaux talents de l'école Allemande. Il eut pour maître, son père, mais il dut surtout son mérite à son génie supérieur qui le fit atteindre promptement et de lui-même à un haut degré de perfection. Disons pourtant que les ouvrages d'Albert Durer et ceux de Léonard de Vinci, contribuèrent beaucoup à son avancement. Hans Holbein, dans ses peintures, avait un bon goût qui ne se ressentait en rien de la sécheresse qui distinguait alors l'école Allemande. Ses portraits, d'un fini précieux, ont un caractère de vérité remarquable. Ses compositions témoignent de la vivacité et de l'élévation de ses idées, bien que ses draperies ne soient pas toujours jetées habilement. Quant aux genres de peinture, il les embrassait tous : miniature, gouache, détrempe, fresque et couleurs à l'huile, tous indistinctement lui étaient familiers. Ajoutons comme chose remarquable, qu'il peignait de la main gauche. — Les principaux ouvrages de cet artiste sont en Suisse et en Angleterre. A Bâle, où il peignit plusieurs tableaux, on cite surtout sa célèbre *Danse macabre* [1] qu'il exécuta pour le cime-

[1] Au moyen âge, on avait établi une sorte de mascarade quasi religieuse, où chaque personnage portait les attributs de la mort. Ces troupes masquées parcouraient les rues et allaient ensuite dans les cimetières pour y exécuter des danses en l'honneur des trépassés. C'est ce que l'on nommait les *danses macabres* : mot dérivé, dit-on, de l'arabe *maqabir* qui signifie *cimetière*, ou du poëte *Macabrus* qui chanta la mort. La plus célèbre avait lieu à Bâle. Elle avait été décrétée par le concile de cette ville en mémoire de la peste du quinzième siècle. L'œuvre d'Holbein était en quelque sorte un reflet des

tière dit de Saint-Pierre. On y voyait la mort attaquant indistinctement toutes les conditions, et faisant danser à la fois « *rois et paysans, guerriers et prélats.* » A Londres, on voit encore deux tableaux de ce peintre qui sont considérés comme ses chefs-d'œuvre. Le premier représente *le Triomphe de la richesse;* le second *l'État de la pauvreté.* — Le Musée du Louvre possède aussi plusieurs morceaux importants provenant de cet artiste, entre autres, *le portrait d'Érasme* et *le sien propre.*

Nous compléterons cette note sur Holbein par une anecdote assez plaisante, et qui sert d'ailleurs à faire ressortir l'excellence de son talent. Il s'était chargé de peindre à fresque la façade de la maison d'un certain apothicaire. Ayant plus d'une fois éprouvé quelques reproches sur ses fréquentes absences, il s'imagina de représenter sur le mur, et au-dessous de l'échafaud qui lui servait à travailler, deux jambes pendantes en tout semblables aux siennes. Ce stratagème lui réussit, car depuis, sans rien changer à sa façon de vivre, au lieu de s'attirer des blâmes, il reçut au contraire de nombreux compliments sur son assiduité.

Jean Holbein mourut à Londres l'an 1554, après avoir été l'un des peintres les plus estimés et des plus estimables de son temps.

épisodes qui se passaient alors durant ces cortéges remarquables, et d'ailleurs, la dernière peinture de ce genre de composition essentiellement philosophique qui, durant cent années, avait été fort en usage dans les cloîtres, les églises et les cimetières.

LUCAS-DE-LEYDE (*Lucas Dammesz* dit) parce qu'il était originaire de Leyde, naquit en 1494. Il cultivait également la peinture et la gravure; malheureusement sa manière se ressentait encore du style gothique. Contemporain d'Albert-Durer, il fut aussi son rival, mais cette rivalité loin d'établir entre eux un sentiment de haine, resserra au contraire leur amitié et devint pour ces deux artistes un but émulateur. Ils s'envoyaient réciproquement leurs ouvrages, et souvent même ils exécutèrent chacun le même sujet afin de mieux juger lequel des deux remporterait la victoire. Albert dessinait mieux que Lucas, mais en revanche ce dernier mettait plus d'accord, plus d'harmonie, plus de grâce, et souvent l'avantage se trouvait balancé.

Lucas de Leyde a gravé au burin ainsi qu'à l'eau forte un grand nombre d'estampes, ce qui le fait autant estimer comme graveur que comme peintre.

Il est mort victime de son trop d'ardeur et de sa trop grande application au travail, l'an 1535, âgé seulement de trente-neuf ans.

COUSIN (*Jean*), peintre et sculpteur, né à Soucy, près de Sens, en 1462, doit être regardé comme le premier peintre français qui se soit distingué dans le genre historique. La plupart des artistes qui l'avaient précédé, tels que Charles et Thomas Dorigny, Louis-François du Breuil, Jamet, Corneille de Lyon, du Moutier et autres, ne s'étant occupés avec quelque avantage que du portrait.

Sa principale occupation était de peindre sur verre, suivant la mode du temps, et l'on cite beaucoup de vitraux qu'il fit pour décorer plusieurs églises et monastères. Les *vitraux* encore intacts *de la Sainte-Chapelle du château de Vincennes*, son *portrait de François I*er et ses *sujets tirés de l'Apocalypse* qui décoraient le musée Lenoir, dit des Petits-Augustins, peuvent donner une idée de son talent dans ce genre d'ouvrage.

A l'égard de ses tableaux, ils sont en très-petit nombre. Le plus considérable est le *Jugement dernier* qui ornait jadis l'église des Minimes de Vincennes, et qui, maintenant, se trouve placé dans la grande galerie du Louvre. On trouve dans cette peinture une étonnante fécondité de pensées et même un certain fond de noblesse.

Jean Cousin s'adonnait aussi avec succès à la sculpture. On a de lui *le tombeau de l'amiral Chabot*, qui décorait la chapelle d'Orléans aux Célestins.

Ce savant artiste était bon dessinateur, et possédait à fond la science des raccourcis. Il a en outre composé un *traité de géométrie* et un autre de *perspective linéaire* qui, malgré le progrès de nos lumières, sont encore estimés.

L'époque de la mort de Jean Cousin est jusqu'alors fort douteuse, les uns la font dater de l'an 1550, les autres de l'an 1589.

GOUJON (*Jean*), sculpteur et architecte, né à Paris vers l'an 1475, est un de ces hommes supé-

rieurs qu'on se fait gloire de citer lorsqu'on est français, et d'opposer aux grands talents des nations rivales. Ce célèbre artiste ne cessa de travailler pour l'honneur de son pays, et, si ses ouvrages, à la fois simples et sublimes, pèchent quelquefois sous le rapport de la correction, la grâce qui toujours les accompagne, fait oublier promptement ce défaut, en rappelant avec plaisir qu'il fut à juste titre surnommé le *Corrège de la sculpture.*

On croit que ce maître a travaillé aux dessins des *façades du Vieux-Louvre*, construites sous Henri II, vu le bel accord qui y règne entre la sculpture et l'architecture.

Personne mieux que Jean Goujon, n'a entendu les figures du demi-relief; et rien n'est plus beau, en ce genre, que les *bas-reliefs dont il a décoré la fontaine des Saints-Innocents* à Paris, ouvrage de Pierre Lescot, sous le rapport architectonique. — Une œuvre non moins curieuse, sont les *Caryatides colossales* placées dans la cour du Louvre de chaque côté du cadran de l'horloge de cet édifice.

Jean Goujon était protestant; il périt au mois d'août 1572, durant le massacre de la Saint-Barthélemy : un coup d'arquebuse l'atteignit, suivant les uns, tandis qu'il travaillait à son chef-d'œuvre, les bas-reliefs de la fontaine des Innocents, dont nous avons parlé ci-dessus; et suivant d'autres, dans le même temps que, monté sur un échafaud, il sculptait une décoration du Vieux-Louvre.

LESCOT (*Pierre*), abbé de Clagny et célèbre architecte, naquit à Paris, en 1510. Le *Vieux-Louvre*, dont il ne reste plus que la façade de l'horloge, a été construit sur ses plans. C'est aussi de lui la partie architecturale de *la fontaine des Saints-Innocents*, commencée l'an 1550, et dont Jean Goujon a exécuté les bas-reliefs.

Pierre Lescot est mort en 1571.

MAITRE-ROUX (*il Maestro-Rosso* dit en France), peintre, naquit à Florence, en 1496. Il n'eut point de maître. Ayant dédaigné les écoles de son temps, ses études se bornèrent à observer et à copier les chefs-d'œuvre que possédait déjà l'Italie, et notamment ceux fournis par Michel-Ange. Quant à chercher à imiter la nature il s'en occupa peu.

Ce peintre fut successivement employé à Florence, à Rome et à Venise; mais, dans toutes ces villes, ayant été mal récompensé de ses soins, il vint en France, sollicité d'ailleurs par François Ier qui, à son arrivée, le nomma *surintendant des ouvrages de Fontainebleau*; et, comme il joignait au mérite de peindre, des qualités remarquables en architecture, la *grande galerie* de ce château fut construite d'après ses dessins et en partie décorée par lui. Le roi, charmé de son mérite, le combla de bienfaits et lui donna un canonicat de la Sainte-Chapelle.

Maitre-Roux quitta volontairement la vie en 1541,

âgé de quarante-cinq ans, tourmenté qu'il était du chagrin d'avoir injustement accusé d'un vol un de ses amis, nommé Pelligrino, lequel n'avait pu faire reconnaître son innocence qu'après avoir été au préalable appliqué à la question : un poison violent termina ses jours.

Ce peintre mettait beaucoup de feu et de génie dans ses compositions; mais, trop impatient pour consulter la nature, il peignait tout de pratique, et son style était souvent bizarre, lourd et maniéré. Dans la grande galerie du Louvre on conserve deux de ses tableaux : le premier représente *la Visitation de la Vierge;* le second, *un Christ au tombeau.*

PRIMATICE (*Francesco Primaticcio*), peintre et architecte, naquit de parents nobles, à Bologne, en 1490. A une imagination heureuse il joignait un goût prononcé pour le dessin. Aussi, ayant étudié successivement sous Innocenzio da Imola, il Bagnacavallo et Jules-Romain, il acquit dans son art un degré d'assurance qui le fit employer à Mantoue pour y décorer le château du T. Dès lors sa réputation ne tarda pas à se répandre dans la Péninsule et même en France, où François Ier l'appela en 1531. Ce prince le chargea dans la suite de faire l'acquisition de plusieurs statues antiques que possédait alors l'Italie, ainsi que de rapporter les moules de celles d'entre les plus belles qu'il lui serait impossible d'acquérir, afin de les faire jeter en bronze pour

la décoration de Fontainebleau. Le Primatice retourna donc à cet effet dans sa patrie, et revint bientôt rapportant avec lui cent vingt-cinq figures antiques, cinquante-neuf bustes[1] et les creux du *Laocoon*, de *la Vénus de Médicis*, de *la Cléopâtre*, de tous les bas-reliefs de la *colonne Trajane*, et de plusieurs figures très-estimées. Le roi, pour récompenser son zèle, le nomma intendant-général des bâtiments de la couronne.

Tant que Maître-Roux vécut, le Primatice ne cessa d'être en rivalité avec lui, recherchant avec soin toutes les occasions de le surpasser dans les embellissements de Fontainebleau, à la construction duquel il contribua aussi puissamment.

François Ier lui donna souvent de fortes preuves de son estime; mais la plus considérable fut le don qu'il lui fit de l'abbaye de Saint-Martin de Bologne, à Troyes; bénéfice qui rapportait des sommes considérables.

Le Primatice joignait à un génie créateur beaucoup de science dans les attitudes, une touche légère, une assez bonne couleur. Mais, ainsi que Maître-Roux, il négligeait trop l'étude de la nature afin de produire davantage, et donna plus dans la manière que dans le vrai.

Cet artiste était non-seulement peintre, mais en-

[1] Ce sont ces statues et ces bustes, dont le nombre, augmenté depuis par Henri IV et le cardinal de Richelieu, forme le noyau du Musée du Louvre.

core architecte. *Le château de Meudon et le tombeau de François I*[er] *ont été élevés d'après ses dessins.*

Le Primatice est mort à Paris en 1570.

VIGNOLE (*Jacques-Barozzio*, surnommé), architecte, naquit à Vignola, ville forte d'Italie, dans le Modénais, aux confins du Boulonnais, en 1507. S'étant adonné d'abord à la peinture, il vécut de cet art durant sa première jeunesse, mais sans y faire de grands progrès, son goût naturel le portant vers l'architecture. Il alla à Rome pour y étudier les beaux restes de l'antiquité; et, à force de travail et de bonnes leçons que lui donnèrent les meilleurs architectes du temps, il devint expérimenté dans l'art de bâtir. — Ayant passé en France, François Ier l'y retint pendant deux années, durant lesquelles il composa les plans de plusieurs édifices. C'est alors qu'il se lia avec le Primatice, auquel il s'attacha sincèrement, et qu'il seconda dans divers ouvrages, notamment pour jeter en bronze les antiques qui sont à Fontainebleau.

Lorsque Vignole revint à Rome, le cardinal Alexandre Farnèse le chargea de la construction de son magnifique *palais de Caprarola*, situé à une journée de cette ville, près de Ronciglione.

Outre un grand nombre d'édifices, soit publics, soit particuliers, que Vignole a conduits, il a encore

composé un *Traité des cinq ordres d'architecture*, qui est très-estimé.

Il est mort à Rome en 1573.

MATHIEU, ou plutôt *Matteo del Nassaro*, graveur en pierres fines, naquit à Vérone vers le commencement du seizième siècle. Il passa en France pour profiter des bienfaits que François Ier répandait sur tous les talents distingués. C'est pour ce prince qu'il exécuta cet admirable *oratoire* qui le suivait dans toutes ses campagnes. Mais, après la défaite de Pavie (1525), où François Ier fut fait prisonnier, Matteo retourna à Vérone, d'où ce monarque, dans la suite, le fit encore sortir en le rappelant en France avec le titre de graveur général des monnaies.

Au nombre des plus beaux ouvrages de Matteo del Nassaro on place un *Christ descendu de la croix*, et qui, gravé sur un morceau de jaspe sanguin, était disposé avec un tel art, que les taches rouges de la pierre servaient à représenter le sang des stigmates.

Cet artiste joignait à beaucoup de talent beaucoup de grandeur d'âme. Cette dernière vertu, néanmoins, dégénéra quelquefois chez lui en vanité fastueuse. On rapporte qu'un jour il brisa une pierre d'un grand prix, parce qu'un seigneur qui en avait offert une somme trop modique, refusa de l'accepter en présent.

ANDRÉ-DEL-SARTE, peintre, naquit à Florence, en 1488. Si cet artiste est un modèle à suivre sous le rapport du mérite, son peu de probité doit faire à tout jamais rejeter sa mémoire. François Ier, après l'avoir accueilli à sa cour et comblé de ses largesses, le chargea de retourner dans sa patrie pour lui acheter quelques tableaux et statues antiques pour son cabinet. A cet effet, il lui confia une somme d'argent assez considérable. André-del-Sarte partit pour Florence; mais, ayant disposé des fonds qui lui avaient été remis, il se garda bien de revenir en France, dont, par la bassesse de son procédé, il s'était fermé les portes pour toujours. On a supposé que l'amour exclusif qu'il avait pour sa femme, restée en Italie, et sa jalousie qu'on avait excitée à ce sujet afin de l'éloigner de la cour de France, avaient été la cause de son départ; et qu'ensuite, cette même femme, dont il avait lui-même reconnu l'innocence, avait tout mis en usage pour le retenir auprès d'elle, dans la crainte sans doute que de nouvelles suppositions insidieuses ne vinssent encore outrager sa vertu. Mais, quelque soit le vrai de ces versions diverses, toujours est-il qu'il ne revint pas et s'appropria les deniers qui lui avaient été si noblement confiés.

André-del-Sarte mourut l'an 1530, dans la même ville où il avait pris naissance.

BENVENUTO-CELLINI, né à Florence, l'an 1500, fut orfévre, graveur en médailles, statuaire, et se distingua dans chacun de ces arts avec un égal succès. Sollicité par François I^{er} en 1537, il vint en France. Mais son caractère susceptible autant qu'envieux, et surtout son inconstance naturelle, l'empêchèrent de profiter des avantages brillants qui lui étaient offerts. Après quatre années de séjour, il retourna dans sa patrie, où plus d'une fois, dit-on, il regretta la France. Durant le temps qu'il y demeura, François I^{er} lui avait commandé douze statues en argent, représentant les principales divinités de l'Olympe, lesquelles il destinait à être placées autour d'une table. Cellini aimant mieux suivre sa propre volonté, s'occupa, en place du modèle, d'une fontaine colossale qu'il avait rêvée pour la ville de Fontainebleau; et des douze figures dont il avait accepté la commande, celle de *Jupiter* fut la seule terminée.

Nous ne nous étendrons pas davantage sur cet artiste, attendu que les vices de toute sorte et souvent même l'assassinat viendraient salir les pages que nous essayerions de consacrer à son histoire.

PHILIBERT-DE-LORME, architecte, naquit à Lyon, au commencement du seizième siècle. Dès l'âge de quatorze ans, il alla en Italie pour y étudier les beautés de l'antique. De retour en France, son mérite le fit rechercher à la cour de Henri II, et par

suite, à celle des rois ses fils et ses successeurs. Ce fut d'après les dessins et sous la direction de Philibert-de-Lorme que s'élevèrent les *châteaux d'Anet*, de *Meudon*, de *Saint-Maur*, le *fer-à-cheval de Fontainebleau*, et *l'ordonnance inférieure du grand pavillon des Tuileries*.

De Lorme fut fait aumônier et conseiller du roi; de plus, on lui donna l'abbaye de Saint-Éloi et celle de Saint-Serge d'Angers.

On a de cet artiste un traité sur la *Manière de bien bâtir et à peu de frais*, ainsi que plusieurs autres ouvrages sur l'architecture.

Il mourut en 1578.

PILON (*Germain*), sculpteur et architecte, naquit à Paris, en 1516. Il fut élève de son père, nommé également Germain Pilon : similitude de nom qui fut cause, dans la suite, que les ouvrages de ces deux artistes furent souvent confondus. Cet habile statuaire et sans contredit l'un des plus féconds de son temps, eut un de ces génies brillants destinés à seconder les efforts d'un siècle en répandant, par leurs chefs-d'œuvre, le goût du beau. *Les bas-reliefs du tombeau de Henri II* que l'on voit à Saint-Denis en sont la preuve éclatante. Mais rien ne surpasse le *groupe* admirable qui, placé autrefois dans l'église des Célestins, lui mérita le surnom de *Sculpteur des Grâces* qu'il représentait en effet. On cite pourtant encore comme un de ses meilleurs ouvrages un

Saint-François-d'Assise, qu'il fit en terre cuite pour l'église des Grands-Augustins de Paris : morceau qui fut par suite exécuté en marbre. Enfin, pour la même église, il fit une *chaire* ornée de figures rond-de-bosse et de bas-reliefs dont le travail était des plus exquis, et dont il ne reste plus malheureusement que le souvenir.

Germain Pilon, après avoir embelli de ses ouvrages le règne de François I^{er}, et plus encore ceux de Henri II, François II, Charles IX, Henri III et Henri IV, mourut en 1606, âgé de quatre-vingt-dix ans.

JEAN-DE-DOUAI, sculpteur, plus communément appelé *Jean-de-Bologne* à cause de son long séjour en cette ville, naquit à Douai, en France, l'an 1524. Il fut élève de Jacques Beuch, sculpteur, son compatriote, et reçut quelques conseils de Michel-Ange. — Au nombre des ouvrages qu'exécuta cet habile artiste, on cite de préférence : son groupe de *l'Enlèvement des Sabines*, situé à Florence, sur la place dite du Grand-Duc ; *le Colosse de l'Apennin*, à Pratolino ; et *la statue équestre de Cosme* I^{er}, en bronze. Mais ce qui surtout a le plus contribué à la renommée de ce statuaire est *la célèbre fontaine qu'il éleva à Bologne* sur la place Saint-Pétronne. Le sujet de cette fontaine est grand et noble ; l'artiste a représenté Neptune qui, d'un coup de son trident, fait jaillir des torrents d'eau d'un rocher. Jean-de-

Douai a aussi composé et commencé l'exécution de *la statue équestre de Henri IV*, roi de France, laquelle on voyait, à Paris, avant la révolution de 1793. Ce sculpteur mourut l'an 1612, avant d'avoir terminé ce dernier ouvrage.

PALISSY (*Bernard*), protestant périgourdin, naquit près de Biron, dans le diocèse d'Agen, au commencement du seizième siècle. Arpenteur par état, sa vocation l'entraîna vers des travaux chimiques, relatifs à la céramique, et il eut alors à surmonter des difficultés sans nombre que son peu de fortune rendit encore plus complètes. Cependant, après vingt-trois ans d'étude et de persévérance, il parvint à son but, et fut le premier, en France, à faire naître le goût de ces curieuses faïences revêtues de sculptures peintes représentant divers animaux et végétaux, et qu'il nommait lui-même *rustiques figulines* pour désigner leur cachet champêtre. Nous citerons les beaux plats à poissons et reptiles émaillés dont on lui est redevable. Ces plats, remplis d'eau, à la plus légère oscillation, offrent l'aspect d'animaux nageant comme s'ils étaient naturels. Mais ce qui, surtout, est digne de remarque, est que Palissy trouva de lui-même les divers procédés à l'aide desquels il opéra, ne s'étant servi des ouvrages semblables qui s'exécutaient déjà depuis longtemps, que pour s'inspirer et dans le but de les dépasser. C'est ainsi qu'en considérant les pote-

ries de Faenza, de Ravenne, ou de Florence, soit même celles qui se fabriquaient à Beauvais, en France, il trouvait les moyens d'élever ses résultats au-dessus d'elles.

Bernard Palissy, surnommé *Bonhomme Bernard*, dut à son talent remarquable d'avoir été excepté du massacre de la Saint-Barthélemy, à ce que l'on suppose; mais ce que chacun sait, est que son mérite devint en si haute considération que, même à la cour, il fut fort estimé. Le titre qu'il avait reçu d'*inventeur des rustiques figulines du roi et de la reine-mère* (Catherine de Médicis) *et du connétable de Montmorency*, en est un témoignage évident.

Néanmoins, malgré l'espèce de faveur dont Palissy semblait environné, il n'en fut pas moins persécuté pour ses opinions religieuses. En 1588, les Ligueurs ayant eu l'avantage, il fut arrêté par ordre des Seize, et conduit à la Bastille, où il mourut l'an 1589.

ANDROUET DU CERCEAU (*Jacques*), architecte, florissait sous les règnes de Henri III et de Henri IV. Il fut chargé par le premier de ces princes de construire le *Pont-Neuf*, qu'il commença en 1578, et qui fut plus tard terminé par Marchand. Il construisit aussi plusieurs hôtels magnifiques, tels que : celui de Carnavalet, ceux de Bretonvilliers, de Mayenne, des Fermes et de Sully. Mais, ce qui surtout contribua le plus à sa gloire, fut *la grande galerie*

de communication du Louvre aux Tuileries, dont il composa les dessins, à la demande d'Henri IV.

Androuet du Cerceau a également légué à la postérité quelques ouvrages écrits qui sont assez estimés, comme, par exemple : *différentes pièces et morceaux d'architecture; les édifices romains; la perspective et les grotesques;* enfin, le livre *des plus excellents bâtiments de France,* qu'il dédia à Catherine de Médicis, et dont le millésime porte 1576.

CLOUET (*François*), dit *Janet*, peintre, florissait sous les règnes de François II, de Charles IX et de Henri III. Son talent était la miniature. Il peignait surtout le portrait; aussi ses ouvrages sont-ils recommandables par les personnages marquants qu'ils représentent. Le Musée du Louvre possède plusieurs ouvrages de cet artiste : tous sont peints à l'huile.

VARGAS (*Louis de*), peintre, naquit à Séville en 1502. Il alla en Italie pour se perfectionner dans son art, et, après y avoir passé quatorze années en deux fois différentes, il revint dans sa patrie où il fut chargé d'entreprises considérables. Son tableau de *la Génération corporelle,* connu sous le nom de *la Gamba,* vu le relief admirable de raccourci d'une des jambes d'Adam, passe pour un chef-d'œuvre.

Au plus heureux talent, fruit d'une grande per-

sévérance et d'une vocation puissante jointe à une extrême humilité, Vargas unissait encore les vertus les plus exemplaires et une piété profonde. La vie présente et toutes ses pompes se présentaient à lui comme un vain songe; la vie future comme une heureuse et éternelle félicité. Aussi, dans les moments de loisir que lui laissait son art, exclusivement occupé qu'il était du salut de son âme, il mortifiait son corps par de longs jeûnes et de dures austérités; et, s'il lui arrivait quelque chose de favorable, il le rattachait aussitôt à cette pratique sévère et redoublait à son égard de rigidité. Venant de terminer son beau tableau de *la Nativité*, il fut de nouveau chargé d'un autre ouvrage (*une Scène d'Adam*) pour la cathédrale de Séville. Plus persuadé que jamais qu'il devait à ses prières un événement si heureux, il fit vœu, à l'endroit même où devait être placée cette nouvelle commande, de n'avoir à l'avenir pour lit et pour table qu'un cercueil : celui destiné à contenir sa dépouille mortelle. Mais, ses forces ne répondant pas à tant d'excès de zèle, il détruisit sa santé et par suite abrégea son existence. Un jour, son vieux domestique ne le voyant pas descendre à son atelier, comme il avait coutume de le faire, monta, malgré sa défense, à sa chambre à coucher où il le trouva mort dans sa bière et couvert de son cilice. L'effroi de ce malheureux fut tel qu'il tomba privé de la vie près du cadavre de son maître. Cet événement tragique se passa à Séville, l'an 1568.

NAVARETTA, surnommé *el Mudo* (*J. Fernandès, Ximénès de*), peintre, naquit d'une famille noble, à Logroño, l'an 1526. Devenu complétement sourd à l'âge de trois ans, cette infirmité fâcheuse entraîna celle plus grande encore d'être privé de la parole et frappé de mutisme, il fut nommé *el mudo*, c'est-à-dire *le muet*. Il témoigna de bonne heure un goût prononcé pour le dessin : goût qui avec l'âge ne fit qu'augmenter. Ne pouvant se faire entendre à l'oreille des hommes, il eut recours à la peinture pour s'expliquer à leurs yeux et jouir au moins de leurs émotions. Son premier maître fut un jésuite nommé Fra Vincenze de Santo-Domingo, peintre inhabile, mais profond érudit. A la sollicitation de ce moine, son père se décida à le conduire en Italie, où, après lui avoir fait admirer successivement Rome, Florence et Venise, il le fit entrer comme élève chez le Titien qui habitait cette dernière ville. Là, ses progrès furent rapides, et il sembla que la nature cherchait à le dédommager des privations cruelles auxquelles elle l'avait condamné. Bientôt sa réputation devint si brillante qu'il fut rappelé en Espagne par Philippe II.

De retour dans sa patrie, il reçut de ce monarque, l'accueil le plus flatteur, et se vit tout à coup investi de nombreux et importants travaux, comme honoré des plus brillantes faveurs.

Ses principaux ouvrages sont : *l'Assomption*; *le Martyr de saint Jacques*; *la Nativité*; *une grande Sainte Famille*; enfin, plusieurs autres belles pein-

tures pour la décoration du *Couvent de l'Escurial.*

Navaretta mourut à Tolède, le 28 mars 1579, chez Nicolas de Vergara (le jeune), l'un de ses amis les plus dévoués.

MORALÈS (*Christoforo Pérès* ou *Louis de*), peintre, né à Badajos, vers 1509, s'instruisit dans son art à Valladolid suivant les uns, à Tolède suivant d'autres ; mais le nom de ses premiers maîtres n'est pas parvenu jusqu'à nous, et nous voyons qu'il avait déjà atteint l'âge de trente-huit ans lorsqu'il reçut les conseils de Pietro Campana qui, dans sa jeunesse, avait étudié lui-même sous Raphaël. Il s'adonna surtout aux sujets religieux, guidé qu'il fut par sa piété. Quant au degré de son mérite, on peut en avoir une idée par l'inspection de son *Christ portant sa croix* : tableau que possède notre musée. On y remarque pureté de dessin, vigueur de coloris et fini précieux. Aussi, en le considérant, on croirait que Raphaël, le Titien et Léonard de Vinci ont présidé de concert à son exécution ; et pourtant, on doit en convenir, ce tableau ne fut pas son meilleur ouvrage. Celui-là est *la voie des Sept-Douleurs,* qui fut acheté par Philippe II et donné par ce prince aux Hiéronymites de Madrid.

Moralès eut une vie agitée, que sillonnèrent des jours de bonheur et des temps de détresse. Les jours heureux furent de courte durée. A la faveur des grands, à l'enthousiasme général, qui lui valurent

le surnom de *Divin*, succédèrent l'indifférence, à celle-ci la misère, et enfin la mort qui, l'an 1586, mit un terme à ses souffrances. — Disons pourtant qu'un peu avant cette catastrophe, Philippe II, revenant du Portugal et traversant Badajos, ayant aperçu par hasard le vieux peintre, déshérité par l'âge et couvert de haillons, lui donna une pension de trois cents ducats. Mais, ajoutons aussi que, quelques mois plus tard, sans doute, Moralès n'eût pas obtenu ce secours, car, étant devenu aveugle, il ne se fût pas pressé, comme tant d'autres, sur les pas du prince. Le hasard souvent tient lieu de justice : la publicité invite toujours les souverains à la munificence.

JOANES (*Vincent*), peintre, et chef de l'école de Valence, naquit à Fuente de la Higuera, en 1523. Étant allé en Italie pour se perfectionner dans son art, il y étudia les ouvrages des grands maîtres, et surtout ceux de Raphaël. De retour dans sa patrie, il s'établit aussitôt à Valence et y créa une véritable académie.

Au nombre des principaux tableaux provenant de cet habile peintre, on doit surtout citer celui représentant *la Conception*, et cet autre, *Saint Thomas de Villeneuve*. Cependant sa plus belle œuvre est une *Cène*. On pourrait encore parler du *Maître-Autel* qu'il entreprit pour la cathédrale de Bocairante, mais que la mort ne lui permit pas d'achever.

Vincent Joanes, que ses compatriotes ont surnommé le *Raphaël de l'Andalousie*, bien que sa manière ressemblât plutôt à celle du Primatice, mourut, après une courte maladie, le 21 décembre 1579.

CESPEDES (*Pablo de*), peintre, sculpteur, architecte, antiquaire et écrivain, naquit à Cordoue en 1538. Après avoir fait d'excellentes études, et être devenu très-versé dans les langues orientales, il s'adonna à la peinture, pour laquelle il se sentait une véritable vocation.

A cet effet, et ayant déjà, grâce aux conseils de Pacheco, quelque pratique de cet art, il se rendit à Rome dans l'intention de se perfectionner en fréquentant Michel-Ange. Mais à son arrivée en cette ville, il apprit, à son grand mécontentement, que l'illustre décorateur de la chapelle Sixtine venait de partir pour Florence; et, chose remarquable, c'est que, dans la suite, quelque tentative qu'il fît pour se réunir au grand artiste, un pouvoir invisible sembla toujours l'en éloigner.

Cespedes, néanmoins, au lieu de perdre un temps précieux à accuser sa mauvaise étoile, à défaut de l'auteur, s'en prit aux œuvres, qu'il ne pouvait voir sans enthousiasme, et s'appliqua à les copier avec un soin particulier. Ses études et ses dispositions naturelles le firent avancer rapidement. Et bientôt il devint, presqu'à la fois, autant habile comme

peintre et comme statuaire que recommandable comme architecte. Chargé de décorer de fresques *le sépulcre du marquis de Saluzzo*, placé dans l'église d'Aracœli, et peu après de représenter *l'histoire de la Vierge* dans une chapelle de l'église de la Trinité-du-Mont, il s'en acquitta avec succès. Ce fut alors que, sa réputation étant parvenue jusqu'à Cordoue, on mit tout en usage pour le rappeler en cette ville; et, comme il résistait aux instances les plus pressantes, on alla même jusqu'à lui faire l'offre d'un canonicat. Ce témoignage éclatant de la haute estime qu'on avait pour son mérite, triompha de son refus, et il s'empressa d'accepter. De retour en Espagne, où sa réception fut des plus brillantes, il partagea religieusement son temps entre ses devoirs de piété et ses travaux d'artiste, d'antiquaire et d'écrivain. Au nombre de ses principaux ouvrages en peinture, nous citerons cette belle fresque, représentant la *Cène*, qu'il peignit dans la cathédrale de Cordoue. Ses travaux d'antiquaire n'échapperont pas non plus à nos éloges. Son *Essai sur l'antiquité de la cathédrale de Cordoue*, et ses lettres à l'antiquaire Jean Fernandez Franco, sont choses trop recommandables pour être jamais oubliées. Les ouvrages écrits où il s'occupe seulement des arts méritent encore d'être honorablement mentionnés. Les principaux sont: un *Poëme sur la peinture*, écrit en espagnol, et *la Comparacion de la antegua y moderna pintura y escultura*.

Cespedes, qui fut improprement nommé le Ra-

phaël espagnol, et dont le talent plutôt rappelle un peu les ouvrages de Léonard de Vinci, mourut à Cordoue en 1608.

JULES-ROMAIN (*Giulio Pippi* dit), peintre et architecte, naquit à Rome en 1492. Disciple de Raphaël, et disciple bien-aimé, il fut longtemps occupé à peindre d'après les dessins de ce grand maître.

Tant que Jules-Romain ne fut qu'imitateur, il se montra peintre sage, doux et gracieux; mais lorsqu'il devint créateur, se livrant sans réserve à toute la fougue de son génie, il étonna par la hardiesse de son style et l'énergie de ses expressions. Mais alors aussi, entraîné comme malgré lui par ce torrent impétueux, il n'observa rien sur sa route : l'étude de la nature fut négligée, tout fut peint de pratique, et de là nulle variété dans les airs de tête; nulle intelligence du clair-obscur et du coloris, et pourtant, toujours quelque chose de grand qui étonne.

Jules-Romain ne se borna pas à pratiquer la peinture, il excella encore dans l'architecture.

Plusieurs palais qu'on admire en Italie ont été élevés suivant ses dessins. Ce célèbre artiste fut fort occupé pour le duc de Mantoue dont, comme architecte, il construisit le superbe *château du T*, qu'ensuite il décora comme peintre. C'est là que notamment le tableau des *Titans*, son chef-d'œuvre, se fait remarquer.

Il est à regretter que cet artiste ait terni lui-même sa gloire en exécutant vingt dessins représentant des sujets obscènes, qui furent tous gravés par Marc-Antoine, pour accompagner vingt sonnets non moins scandaleux composés par l'Arétin.

Jules-Romain mourut l'an 1546.

DANIEL-DE-VOLTERRE (*Daniele Ricciarelli* dit), peintre et sculpteur, naquit à Volterre, en Toscane, l'an 1509. Mélancolique par caractère, et sans aucune inclination suivie, il fut destiné par ses parents à professer les beaux-arts; ce qu'il fit par docilité plutôt que par vocation. Il eut successivement pour maîtres Balthazar Perruzzi et Michel-Ange. Mais il dut surtout son mérite à un travail opiniâtre.

Au nombre de ses ouvrages peints les plus méritants, on cite sa *Descente de Croix*, placée à Rome dans la chapelle de la princesse des Ursins à la Trinité-du-Mont; et la célèbre ardoise que possède notre musée, laquelle représente sur chacune de ses faces, *David tuant le géant Goliath* [1]. En sculpture, on fait aussi mention du cheval qui portait la statue de Louis XIII que l'on voyait autrefois dans la place Royale, à Paris.

Daniel-de-Volterre mourut en 1566.

[1] On sait que cet ouvrage représente les deux faces opposées d'un groupe modelé en terre par le même artiste, et qu'il fut exécuté à la demande de *Gio della Casa*, prélat florentin qui, désirant écrire un traité de peinture, voulait être à portée de connaître toutes les ressources de cet art.

PAUL-VÉRONÈSE (*Paolo-Cagliari* dit), peintre, naquit à Vérone, vers 1530. Son père, Gabrielle Caliari, sculpteur, lui enseigna à modeler en terre, et Antonio Badille, son oncle, artiste assez obscur, fut son seul maître en l'art de peindre. Cependant, à son entrée dans la carrière, le jeune Véronèse étonna généralement par ses premiers essais. Mais ni Vérone, où l'avait placé la nature, ni Mantoue, où l'avait conduit le cardinal de Gonzague, ne lui parurent des théâtres assez vastes pour le rôle brillant auquel il se sentait appelé. Il passa donc à Venise afin de concourir pour un prix que le sénat de cette ville proposait, et, devenu vainqueur, il reçut la couronne. Ce fut là son premier triomphe : triomphe complet, car le Titien était un de ses juges, et jusqu'à ses rivaux y applaudirent.

Chez les êtres vulgaires, si le succès souvent enfante l'orgueil, chez les âmes supérieures, au contraire, il devient un nouvel aiguillon qui double les efforts. Aussi, Véronèse, doué d'un génie élevé, loin de se laisser entraîner à son amour-propre, ne regardait-il cet heureux début que comme un présage favorable des gloires futures qui, en persévérant, l'attendaient. En effet, destiné qu'il était à devenir un jour peintre dans le genre d'apparat, il redoubla de zèle, et ce courage d'artiste obtint un plein succès.

Parmi les tableaux qui ont le plus contribué à étendre la renommée de ce grand homme, il en est quatre surtout qui tous représentent des banquets.

— *Le premier*, et son chef-d'œuvre, qu'il peignit pour le réfectoire de Saint-Georges-Major de Venise, représente *les Noces de Cana.* — Le second, qu'il fit en 1570 pour l'église de Saint-Sébastien, a pour sujet *le Banquet de Simon le Lépreux.*— *Le troisième*, fait en 1573, offre *Jésus-Christ à table avec ses apôtres dans la maison de Lévi.* — *Le quatrième* enfin, rappelle cette dernière action, mais traitée d'une manière différente : le style en est tout à fait mystique. — Ces quatre tableaux sont remarquables par le luxe et la magnificence qui y règnent dans toutes les parties, et, si les sujets qu'ils représentent eussent toujours appartenu à l'histoire vénitienne, ils auraient été sans reproche. Mais, étant souvent du domaine de celle juive, ils pèchent contre les convenances et le costume.

Malgré ce défaut capital, qui se rencontre dans presque toutes les œuvres de Paul-Véronèse, les tableaux de cet artiste n'en sont pas moins classés parmi ceux des plus grands maîtres, parce que tout y annonce une imagination féconde, et que le coloris en est frais autant que naturel, parce que les airs de tête ont en général de la noblesse, les figures de femmes de l'élégance ; enfin, parce que les teintes locales sont bien entendues, la touche grasse, le faire facile, le fini parfait.

Paul-Véronèse, par sa prodigieuse facilité, acquit de grandes richesses dont il sut jouir honorablement. Aussi recommandable par sa piété et ses mœurs que par son mérite comme peintre, il di-

sait souvent : « Les talents ne sont estimables que par leur union avec la probité. »

Cet artiste faisait honneur aux arts; la gloire était son seul mobile, et jamais l'amour du gain ne sut le maîtriser assez pour influer sur ses actions. On rapporte que, ayant eu à se louer de la manière affectueuse avec laquelle il avait été reçu dans une maison de campagne aux environs de Venise, il y peignit secrètement son tableau représentant *la famille de Darius*, et le laissa en s'en allant comme gage de sa reconnaissance.

Paul-Véronèse mourut à Venise en 1590.

TINTORET (*Jacopo-Robusti* dit *il Tintoretto*, et communément en France appelé le), peintre, naquit à Venise en 1512. Ce surnom de Tintoretto lui vint de ce que son père était teinturier. Robusti, dans son enfance, s'amusait à dessiner des figures, et, de là, ses parents jugèrent qu'il était né peintre. Placé par eux à l'école du Titien, il y fit de si rapides progrès, que son maître en devint jaloux à tel point qu'il le chassa. Loin de voir dans cet acte arbitraire un affront réel, le jeune disciple n'y aperçut, au contraire, qu'un puissant motif d'émulation. Excusant chez le grand peintre un moment de faiblesse, qui ne diminuait en rien son admiration pour ses œuvres, il s'efforça d'imiter son divin coloris, comme par suite il chercha à imiter le dessin de Michel-Ange. Aussi avait-il écrit sur les murs de son atelier cette sorte

d'axiome : « *Il designo di Michel-Angelo, e'l colorito di Tiziano.* » (Le dessin de Michel-Ange et le coloris du Titien).

Ce plan, adopté dans sa jeunesse, joint au soin qu'il prit d'étudier la nature et de consulter l'antique, fut la règle de toute sa vie. Elle lui donna un style plein de noblesse, de vérité et d'agrément. Malheureusement, son talent était inégal, et sa prodigieuse fécondité fit que ses ouvrages ne furent pas tous également bons. Dans quelques-uns on remarque de fortes incorrections, des têtes sans beauté, un dessin sans finesse. Dans d'autres, un excès de fini et une manière fatiguée. Enfin, dans certains, on trouve une composition symétrique, une ordonnance guindée et sans effet, ou bien des attitudes extraordinaires jointes à une touche dure. Ce qui a fait dire de lui qu'il possédait trois pinceaux : un d'or, un d'argent, un de fer.

Le Tintoret avait une telle passion pour les ouvrages de grande étendue, qu'il en sollicitait souvent par l'entremise des architectes, sans exiger d'autre rétribution que le simple déboursé de ses couleurs. Il lui arriva même quelquefois d'aider gratuitement des peintres de ses amis dans ces sortes de travaux. Par ce moyen il acquit, sinon de grandes richesses, du moins une pratique tellement expéditive qu'il avait, à ce que l'on assure, plutôt fini un grand tableau que ses collègues n'en avaient seulement conçu et arrêté le plan. A cette occasion on rapporte que les confrères de Saint-Roch, voulant orner leur cha-

pelle d'un nouveau tableau, et ayant proposé cet ouvrage au concours, Paul-Véronèse, le Schiavone, François Salviati et le Tintoret se présentèrent; mais que ce dernier apporta son tableau terminé le même jour où les autres n'apportèrent que leurs esquisses. — Cette extraordinaire rapidité d'exécution fit que le sénat de Venise le préféra à François Salviati, et même au Titien, pour décorer la salle du Conseil et celle du Scrutin.

Ce peintre, bien que porté par goût à exécuter de grands ouvrages, peignit cependant quelques tableaux de chevalet, et surtout des portraits. Ces derniers, par le mérite de leur exécution, contribuèrent beaucoup à sa gloire.

Le Tintoret avait de la noblesse dans le caractère, mais aussi une grande susceptibilité qui lui faisait difficilement supporter une offense. Ayant appris que le poëte Arétin avait mal parlé de lui, il l'attira dans son atelier sous prétexte de faire son portrait, et là, lorsqu'ils furent seuls, saisissant un pistolet qu'il avait à l'avance caché sous sa robe, il s'approcha d'un air grave de l'auteur satirique, qui commença à trembler de tous ses membres, puis dit à celui-ci : « Ne craignez rien; je veux seulement prendre votre mesure. » Ce qu'il fit en effet, au grand contentement de l'Arétin, qui en fut quitte pour la peur. On prétend néanmoins que cette leçon, dont le cachet est quelque peu sauvage, fut profitable, et que, dans la suite, le poëte se montra plus réservé.

La mort enleva le Tintoret en 1594, dans la même ville où il avait pris naissance.

Ce peintre habile avait eu deux enfants : un fils, Domenico Tintoretto, et une fille, Maria Tintoretta. Tous deux pratiquèrent le même art que leur père, et ne laissèrent pas non plus de s'y faire remarquer, mais seulement dans un seul genre, celui du portrait.

LES CARRACHE (*les Carracci*). *Louis*, et les deux frères *Augustin* et *Annibal*, ses cousins-germains, furent tous trois des peintres célèbres, qui illustrèrent la seconde école Lombarde, dite Bolonaise.

— Louis Carrache (*Ludovico Carracci*), né à Bologne, en 1555, fut un de ces génies tardifs dont le germe, lent à se développer, met en défaut la sagacité des plus habiles. Cependant, un travail opiniâtre fit mûrir son talent, et, à l'instant où on s'en doutait le moins, il se déclara tout à coup au grand étonnement de chacun.

Longtemps nourri par la contemplation des chefs-d'œuvre du Titien, de Jules-Romain, de Paul-Véronèse et du Corrège, dans les différentes villes où il séjourna, Louis, à son retour à Bologne, surpassa tous les peintres ses compatriotes. L'école Italienne paraissait, de son temps, vouloir s'affaiblir ; il ne tarda pas à lui communiquer une nouvelle vigueur, aidé qu'il fut de ses deux cousins, et s'appuyant, ainsi qu'eux, sur l'imitation de la nature comme sur les

beautés de l'antique. On doit donc le considérer comme le chef de la seconde école Lombarde, connue sous le nom d'école Bolonaise.

Parmi les principaux ouvrages de Louis Carrache on place surtout une suite de tableaux représentant *l'histoire de saint Benoît* et celle de *sainte Cécile*, qu'il peignit à Bologne dans le cloître de Saint-Michelin-Bosco (Santo-Michele-in-Bosco).

Ce grand peintre avait un esprit fécond et se faisait principalement admirer par sa manière à la fois gracieuse et grandiose, quoique pourtant un peu molle. Il réussissait indistinctement à peindre la figure et le paysage. — Ses dessins arrêtés à la plume sont fort estimés. On y retrouve une grande simplicité.

Louis Carrache est mort à Bologne en 1618.

— Augustin Carrache (*Agostino Carracci*), naquit à Bologne, en 1558. Doué d'un esprit également propre à recevoir toutes sortes de semences, il cultiva, de bonne heure et avec succès, la littérature, la poésie, la musique, la peinture et la gravure en estampes. Mais, de tous ces arts, la peinture et la gravure le captivèrent davantage. Louis Carrache, son cousin, guida les premiers essais de son pinceau; Corneil le Cort, graveur hollandais, dirigea ceux de son burin[1].

[1] Corneille Cort, né en Hollande, en 1536, ouvrit le premier la carrière de la gravure au burin en grand, et trouva la manière de proportionner et de disposer ses tailles pour ce genre d'ouvrage. — Il gravait avec autant de facilité les figures, les draperies et le pay-

Augustin Carrache s'exerça beaucoup à copier les grands maîtres; aussi devint-il si habile dessinateur que souvent il lui arriva, tout en copiant, de réformer les incorrections qu'il apercevait dans ses modèles.

Ce fut lui, lorsque Louis Carrache forma une école à Bologne, qui y enseigna l'histoire, la fable, la perspective et l'architecture. Augustin avait étudié les lettres, étude qui contribua puissamment à enrichir ses compositions, d'ailleurs toujours savantes et d'un dessin sévère.

Cet artiste, assez libre de mœurs, et qui longtemps s'était plu à traiter des sujets peu chastes, fut à la fin touché de la plus vive dévotion en contemplant les figures de Jésus-Christ et de la Sainte-Vierge, qu'il venait de peindre. Ce retour à la vertu augmenta avec l'âge, et, s'étant retiré à Parme chez les capucins, il leur consacra ses travaux. Il mourut au milieu de ces bons pères, l'an 1605.

Parmi les nombreuses estampes gravées par Augustin Carrache, on remarque surtout *Galatée sur les eaux*, *Vénus châtiant les Amours*, et *l'Amour vainqueur de Pan*. Parmi les tableaux qu'il produisit après sa conversion, on doit citer celui représentant *la Communion de saint Jérôme*.

— ANNIBAL CARRACHE (*Annibale Carracci*), naquit

sage. Sa plus belle estampe est celle du *Martyre des Saints-Innocents*, d'après le Tintoret. — Corneille Cort mourut à Rome, en 1578.

à Bologne en 1560. Il s'exerça de bonne heure à la pratique du dessin, sous les auspices de Louis Carrache, son cousin, et parvint à imiter la nature avec tant de vérité, et surtout à la saisir si bien au premier coup d'œil, qu'ayant été dévalisé sur une route, il se ressouvint assez de la physionomie de chaque voleur pour joindre leur image à la plainte portée devant le juge : expédient nouveau qui eut un plein succès, car les coupables furent tous reconnus et arrêtés très-promptement.

Si l'esprit d'Augustin, son frère, s'était montré apte à la science, en revanche, celui d'Annibal s'y refusa constamment. Ennemi de la lecture, il ignorait et l'histoire et la fable ; aussi, lorsqu'il voulait composer, était-il obligé de recourir aux lumières d'autrui, soit de son frère ou de quelque autre personne lettrée. Cette ignorance empêcha souvent cet artiste d'être plus poétique dans ses compositions. Cependant lorsque les sujets n'étaient pas au-dessus de ses lumières, cet inconvénient disparaissait. Mais en général ce qui, malgré tout, le rendait supérieur, était le bon choix de ses attitudes, la disposition de ses draperies, la manière savante avec laquelle il représentait les raccourcis, enfin le bon emploi qu'il savait faire de l'anatomie.

La réputation d'Annibal Carrache ne demeura pas renfermée dans la Lombardie; elle s'étendit jusqu'à Rome, où le cardinal Odoard Farnèse, voulant que la peinture ajoutât son riche prestige à la magnificence de son palais, le manda près de lui.

Le peintre de Bologne, qui jusqu'alors n'avait pu prendre qu'une connaissance très-imparfaite des chefs-d'œuvre de l'antiquité, comme de ceux de Raphaël, saisit avec joie cette occasion d'acquérir de nouvelles lumières. Mais une chose bien digne de remarque est que, quoiqu'appelé à Rome comme maître, il eut assez de vertu pour y reprendre aussi le métier d'élève, partageant son temps entre les travaux qui lui étaient confiés et l'étude de l'antique, ainsi que celle des beaux ouvrages modernes.

Annibal qui, jusqu'alors, avait regardé le coloris et la grâce comme les principales parties de l'art, ne tarda pas à reconnaître que ces parties, d'ailleurs si attrayantes, étaient subordonnées à deux autres beaucoup plus nobles : l'expression et la correction du dessin. Il travailla donc avec zèle à purifier son style, et devint un des artistes les plus distingués de l'Italie.

Durant les huit années qu'il employa à décorer le palais Farnèse, il fut fort mal récompensé ; car dix écus par mois furent ses honoraires ; et lorsque son ouvrage fut achevé, soit parcimonie, soit ignorance de la part du cardinal, on lui remit en tout et pour tout cinq cents écus d'or (2,250 fr. environ [1]). Annibal estimait peu les richesses ; cependant, considérant la modicité de ce payement comme un témoignage non équivoque de mépris pour son mérite, il en conçut un tel chagrin, qu'il tomba

[1] L'écu d'*oro stampo* vaut quinze *jules* ; le jule trois décimes environ.

dans une mélancolie qui bientôt termina ses jours.

Annibal Carrache est placé au nombre des plus grands maîtres; et, sur l'échelle des réputations, il prend place immédiatement après Raphaël, le Titien et le Corrège.

Ce peintre est mort à Rome en 1609.

DOMINIQUIN (*Domenico Zampieri* dit LE), peintre, naquit à Bologne, en 1581. Il se mit sous la discipline des Carrache. Ce peintre donnait beaucoup de temps et d'application à ce qu'il faisait; aussi, comme il était d'une excessive lenteur, ses camarades, lorsqu'il était élève, l'avaient-ils surnommé le *bœuf*. Cependant, à force de persévérance, ses talents se développèrent et bientôt il fut en haute réputation, ce qui lui attira un grand nombre d'ennemis.

A Naples, où il alla, on le chargea des peintures de la chapelle du Trésor; mais il fut tellement tourmenté par l'intrigue de ses rivaux durant ce travail, qu'il s'enfuit à Rome. — C'est arrivé dans cette dernière ville, qu'il fit la connaissance du Poussin, dont la protection lui devint si favorable. Le hasard seul présida à leur première entrevue. Le Poussin, désirant copier *la Communion de Saint-Jérôme* du Dominiquin, tableau alors relégué à l'écart malgré son mérite, s'enquit du lieu où était ce chef-d'œuvre, s'y rendit, et aussitôt se mit à l'œuvre. Tandis qu'il travaillait, Dominiquin arrive, se place doucement derrière lui pour observer l'im-

pression que son tableau allait produire, et peu à peu une conversation s'engage entre ces deux grands hommes qui s'ignoraient encore ; mais quelques mots échappés au Dominiquin l'ayant fait reconnaître, le Poussin, entraîné par son enthousiasme, abandonne ses pinceaux, et prend la main de celui-ci qu'il baise avec transport. Ce n'est pas tout, il emploie son crédit, et le tableau du *saint Jérôme*, qui avait été jugé ne pas valoir plus de cinquante écus romains, prix jeté comme par pitié à son auteur, devint en peu de temps l'ornement de l'église Saint-Pierre [1].

Le Dominiquin, on doit le dire, n'entendait point les beaux effets du clair-obscur ; mais en récompense, son dessin était d'un grand goût et d'une correction parfaite, ses attitudes bien choisies, ses airs de têtes d'une simplicité comme d'une vérité remarquables ; et de plus, pour le paysage, il pouvait être comparé aux Carrache, à un peu de légèreté près.—Ce grand artiste avait aussi une extrême habileté dans l'architecture, ce qui le mit en crédit par la suite auprès de Grégoire XV, qui le nomma intendant des palais et bâtiments apostoliques.

Pendant que sa réputation s'établissait à Rome, on sollicitait vivement, à Naples, son retour et l'achèvement des peintures de la chapelle du Trésor, qu'il avait commencées. Cédant enfin à tant d'in-

[1] Le même sujet avait été traité déjà par Augustin Carrache et payé le même prix. On sait pourtant combien ces chefs-d'œuvre sont dignes de la réputation dont ils jouissent.

stances, il revint de nouveau s'exposer à la malice des envieux, qui, cette fois, obtint un triomphe complet. Étant venu à bout de corrompre les gens qui l'approchaient, ceux-ci jetèrent de la cendre dans la préparation de chaux destinée à recevoir sa fresque, ce qui empêcha son travail de tenir. Il en conçut un chagrin si cuisant qu'il ne put survivre à une action aussi noire. Néanmoins, quelques écrivains prétendent que ce serait moins la douleur que le poison qui aurait terminé ses jours : supposition difficile à admettre, puisque ce peintre, ne se fiant à personne, préparait lui-même ses aliments. Quoi qu'il en soit, toujours est-il qu'il mourut l'an 1644.

GUERCHIN (*Giovanni-Francesco-Barbieri*, surnommé *Guercino*, parce qu'il était louche, et en France dit le), peintre, naquit au bourg de Cento, près Bologne, en 1590. Une *Vierge* qu'il peignit à l'âge de dix ans, sur la façade de la maison qu'il habitait, fit présumer de ses talents ; et en effet, après avoir étudié sous quelques peintres assez médiocres, et s'être perfectionné à l'école des Carrache, sa supériorité le fit remarquer sur tous ses condisciples. Lorsqu'il eut passé le temps des études, il obtint promptement une réputation brillante qui lui attira la visite de plus d'un grand. La célèbre Christine, entre autres, qui, reine à seize ans, préféra cultiver les sciences et les beaux-arts au sein de l'Italie, à soutenir péniblement en Suède le poids

d'un diadème [1], honora le Guerchin de sa présence, à son passage à Bologne. Cette illustre princesse, pleine d'amour et de vénération pour le mérite de ce grand peintre, s'approcha de lui dans cette visite, et prenant sa main : « Je veux, dit-elle, toucher cette main qui fait de si belles choses; » rappelant ainsi, en quelque sorte par cette action, ce que Marguerite d'Écosse avait fait à l'égard d'Alain Chartier [2].

Le Guerchin avait un talent supérieur, ainsi qu'une grande facilité; mais il abusa trop souvent de cette dernière. On rapporte que des religieux l'ayant prié, la veille de la fête patronale de leur couvent, de représenter un *Père Éternel* au maître-autel de leur chapelle, il le peignit aux flambeaux durant la nuit.

[1] Christine parvint au trône de Suède, à l'âge de six ans, par la mort de Gustave-Adolphe, son père, tué à la bataille que les Suédois livrèrent aux impériaux dans les plaines de Lutzen en 1632, mais ne tint seule les rênes de l'État qu'à l'âge de seize. Ayant atteint sa vingt-septième année, elle abdiqua volontairement la couronne, l'an 1654, pour se livrer plus librement à son goût pour les sciences, les lettres et les arts. « C'est (dit Voltaire en son *Essai sur les* « *Mœurs*, chap. CLXXXVIII) le plus grand exemple de la supériorité « réelle des arts, de la politesse et de la société perfectionnée sur la « grandeur qui n'est que grandeur. »

[2] Marguerite d'Écosse, femme du dauphin qui fut depuis Louis XI, trouvant un jour Alain Chartier endormi dans une galerie, le baisa à la bouche, disant aux dames et aux seigneurs de sa suite, surpris de cette bonté pour un homme *aussi mal voulu des grâces qu'il étoit bien venu des muses* : « ... qu'ils ne se devoient estonner de ce « mystère, d'autant qu'elle n'entendoit avoir baisé l'homme qui es- « toit laid et mal proportionné en ses membres, ains la bouche de « laquelle estoient issus tant de mots dorez. »

Ce peintre a souvent péché par la correction, le goût, la noblesse et l'expression, qui sont les fruits d'un travail réfléchi. Aussi est-ce un talent original que l'on peut admirer, mais jamais un modèle à indiquer aux élèves.

Il est mort en 1666.

GUIDE (*Guido-Reni* dit le), peintre, naquit à Calveuzan, près Bologne, en 1575. Fils de Daniel Reni, joueur de flûte, il fut destiné d'abord à apprendre la musique; mais, comme on le trouvait continuellement occupé à tracer des figures où l'on apercevait déjà une sorte de génie, ses parents se décidèrent à le placer chez un peintre flamand nommé Denis Calvart, et de là à l'école des Carrache, où il ne fut pas longtemps à se distinguer par ses ouvrages qui, bientôt même, excitèrent la jalousie des meilleurs peintres.

Les peintures les plus considérables du Guide sont celles qu'il a exécutées à Bologne et à Rome. Le pape Paul V prenait plaisir à le voir travailler. Quelques sujets de mécontentement qu'il reçut des officiers de ce pontife, l'ayant fait sortir de Rome, Sa Sainteté envoya aussitôt plusieurs courriers après lui, et cet artiste, ne pouvant résister à d'aussi pressantes sollicitations, se décida à revenir. Dès que les cardinaux apprirent qu'il était en chemin, aussitôt ils envoyèrent leurs carrosses au-devant de lui, comme ils auraient pu faire pour un ambassa-

deur. C'est à cette occasion que le Saint-Père lui fit présent d'un équipage magnifique, ainsi que d'une forte pension.

Le Guide avait une telle facilité d'exécution, qu'il lui arriva souvent de satisfaire à l'instant même au désir d'un amateur, dont il recevait alors un prix considérable. C'est ainsi que, dans l'espace de moins de deux heures, il peignit une *tête d'Hercule* devant le prince Jean-Charles de Toscane qui la lui avait demandée. Ce prince fut tellement émerveillé d'une pareille promptitude que, dans son enthousiasme, il lui fit cadeau de soixante pistoles, d'une chaîne d'or et de sa médaille.

Le Guide était jaloux d'honneurs quand il s'agissait de son art. Lorsqu'il peignait, il aimait à s'entourer d'un grand cérémonial qui ne laissait pas d'en imposer singulièrement. Couvert d'habits magnifiques, on le voyait environné de ses élèves qui tous, dans le plus grand silence, préparaient sa palette, nettoyaient ses pinceaux, et s'empressaient à le servir avec autant de satisfaction que de respect. Enfin, lorsqu'il avait terminé un tableau, jamais il n'y mettait de prix, disant que c'était un honoraire, et non un vil payement qu'il voulait recevoir. Tel était le Guide dans son atelier; mais, une fois dehors, il redevenait modeste, homme de société, ami tendre et généreux.

Sans la funeste passion du jeu, qui, comme un gouffre, absorbait tous ses bénéfices, il eût vécu dans l'opulence. Gouverné par elle, il se trouva sou-

vent dans un état voisin de la pauvreté. Cependant, tant qu'il fut jeune, il parvint encore à couvrir sa misère volontaire du voile de l'aisance. Devenu vieux, les ressources que lui procurait son pinceau diminuèrent, et, à la longue, abandonné par ceux-là mêmes qui, dans ses jours prospères, se disaient ses amis, il se vit sans cesse poursuivi par des créanciers avides. Enfin, n'ayant plus rien, chacun à l'envi le rebuta. Cette situation humiliante, qui lui retraçait à la fois sa faiblesse et ses désordres, abrégea sa vie.

Le pinceau du Guide était léger et coulant, sa touche gracieuse et spirituelle, son dessin correct; et pour ses carnations, elles étaient si fraîches, que maintenant encore, et malgré le temps, qui nécessairement a dû les noircir, on croit voir le sang circuler dans les veines.

Dans les ouvrages de cet artiste, ce qui se fait également remarquer est un cachet grandiose dans toutes les parties; cependant on désirerait y rencontrer plus de force d'expression, surtout plus de vigueur dans le coloris. — La grande galerie du Louvre possède plusieurs tableaux de ce maître, entre autres *le Christ couronné d'épines, la Madeleine les mains jointes sur la poitrine*, et *l'Enlèvement de Déjanire par le centaure Nessus*.

Le Guide est mort à Bologne en 1642.

CARRAVAGIO (*Michel-Angiolo Amerighi* ou *Morigi* dit *il*), peintre, naquit au château de Carravagio,

près de Milan, en 1569. Il commença par porter au maçon le mortier des peintres, en qualité de manœuvre ; et, sans aucune étude préalable, il s'adressa à la nature, qui d'abord le guida. Son caractère méprisant, satirique et querelleur lui ayant attiré à Milan une mauvaise affaire, il se sauva à Venise où il vit plusieurs ouvrages du Giorgion, qui le frappèrent et donnèrent à son pinceau une nouvelle direction. Cependant, la nécessité l'ayant obligé d'entrer dans l'atelier du Josepin, où il fut employé à peindre des fleurs et des fruits, il ne tarda pas à s'ennuyer de ce genre de travail ; aussi s'empressa-t-il de passer à l'école d'un autre maître. — Un tableau du Carravage plut à un cardinal. Ce puissant suffrage le mit en crédit. Malheureusement, ce peintre, au lieu de profiter d'une protection aussi haute en redoublant d'efforts, changea tout à coup de manière. Il avait puisé dans l'étude du Giorgion un faire gracieux et facile ; il prit de lui-même un coloris dur et vigoureux, et son pinceau passa trop subitement des clairs aux ombres. On ne peut nier que le Carravage ait imité la nature ; mais on doit dire, pour la vérité, qu'il ne sut jamais la choisir. Ajoutons que, dans ses ouvrages, il négligea toujours l'application de la perspective.

Le Carravage, dont la vie comme le talent suivirent une marche heurtée, qui plus d'une fois eut pour témoins les habitués de la taverne, mourut sans secours, sur le grand chemin, l'an 1609.

BERNIN (*Jean-Laurent Bernini*, surnommé *le Chevalier*), sculpteur et architecte, naquit à Naples en 1598. Sa réputation devint des plus brillantes, non-seulement en Italie, mais encore en France. Les papes Urbain VIII et Alexandre VII, ainsi que le roi de France Louis XIV, employèrent tour à tour son talent, et comblèrent sa personne de récompenses et d'honneurs.

Les plus beaux ouvrages de Bernin sont à Rome. C'est dans cette sainte cité que se font remarquer *le maître-autel*, *le tabernacle*, et surtout *la chaire* qu'il fit pour l'église Saint-Pierre, comme aussi l'élégante et majestueuse *colonnade*, d'ordre dorique, qui environne la place précédant cette basilique. On cite encore le *tombeau d'Urbain VIII* et celui *d'Alexandre VII*, de même que *la statue équestre de Constantin*, et *la fontaine de la place de Navonne*. Cependant il existe encore de lui, en d'autres villes, quelques morceaux dignes d'éloges : A Parme, par exemple, on admire le superbe *théâtre*, et à Versailles, en France, on possède de lui un *Louis XIV*, ainsi que *la statue équestre de Marcus Curtius*, celle-ci placée au delà de la belle pièce d'eau dite des Suisses.

Louis XIV, en 1665, voulant terminer le Louvre, après le refus de François Mansard, de s'en charger, fit venir le Bernin [1] pour lui fournir des dessins;

[1] On trouve dans Voltaire (*Siècle de Louis XIV*, chap. xxix), au sujet du séjour du chevalier Bernin en France, des détails financiers fort curieux. « Des équipages, dit-il, lui furent fournis pour son « voyage. Il fut conduit à Paris en homme qui venait honorer la

mais le travail de Claude Perrault lui fut préféré, et bientôt on vit s'élever la colonnade par les soins de Louis de Vau et Dorbay, qui furent chargés d'en diriger l'exécution.

Le Bernin mourut à Rome, l'an 1680.

GONNELLI (*Jean*), sculpteur, surnommé l'aveugle de Cambassi, florissait vers la fin du seizième siècle. Il annonça de bonne heure les plus heureuses dispositions; mais la nature qui semblait l'avoir doté si favorablement sous le rapport du génie, le priva tout à coup de la vue, dès l'âge de vingt ans. Cependant cette infirmité ne l'empêcha pas d'exercer son art et même avec succès : on assure qu'il modelait en cire des figures de la plus grande perfection, en s'aidant seulement de la finesse de son tact. Il alla même jusqu'à faire des portraits fort ressemblants: témoin celui de *M. Hesselin*, contrôleur de la Chambre aux Deniers, qui, dit-on, était frappant. On cite aussi ceux de *Charles I^{er}*, roi d'Angleterre, et du *pape Urbain VIII*, qu'il copia d'après le mar-

« France. Il reçut, outre cinq louis par jour pendant huit mois qu'il « y resta, un présent de cinquante mille écus, avec une pension de « deux mille, et une de cinq cents pour son fils. » Et plus loin, il ajoute : « Bernini fut magnifiquement récompensé, et ne mérita pas « ces récompenses : il donna seulement des dessins qui ne furent « pas exécutés. » En effet, une somme de *cent soixante-seize mille trois cents francs*, sans les frais de voyage, paraît exorbitante, quand on songe que cette somme a été dépensée inutilement pour un seul homme, et surtout pour un artiste étranger.

bre; enfin celui du *duc de Braciane* qu'il exécuta dans une cave obscure, attendu que ce duc doutait de son infirmité.

Gonnelli mourut à Rome, sous le pontificat d'Urbain VIII.

Cette histoire qui au premier abord paraît tenir du merveilleux, sera pourtant admise sans difficulté par ceux qui, comme moi, ont pu voir un pauvre aveugle mendiant, qui vers 1810 environ, se tenait tout le jour à mi-côte de la montagne de Belleville près Paris, lequel sans aucune connaissance des arts, sculptait sur des noyaux de prunes, de cerises ou d'abricots, des petits ornements très-réguliers qu'il répétait exactement autant de fois qu'on le désirait. On pourrait encore citer, pour prouver la finesse du tact, l'exemple du bouquiniste-antiquaire Sébastien Windprecht, qui vient dernièrement de mourir à Ausbourg, sa ville natale. Cet homme, aveugle de naissance, était parvenu à l'aide du toucher et sans avoir la connaissance réelle des choses, à apprécier le mérite et la valeur d'objets d'antiquités, de livres et, qui plus est, d'estampes, à tel point que souvent il fut consulté dans des cas difficiles.

RUBENS (*Pierre-Paul*), naquit à Cologne en 1577. Issu d'une famille qui tenait un rang des plus distingués à Anvers, il reçut de bonne heure une éducation brillante qui ne tarda pas à faire éclore les heureuses qualités dont la nature l'avait doté si gé-

néreusement. Cependant, ce que l'on n'avait pas prévu arriva; ce fut vers la peinture que se tournèrent ses principales vues. Son père l'avait mis page chez la comtesse de Lalain, mais, il se lassa promptement de cette vie oiseuse et nulle, de cette vie d'esclave quand il était né libre, et à peine sa mère fut-elle devenue veuve, qu'il employa auprès d'elle tout son crédit pour la faire consentir à lui laisser suivre une vocation qu'il souhaitait depuis longtemps.

Il fut d'abord élève sous Adam Van-Oort, puis sous Otto-Venius, et enfin il passa en Italie pour y étudier les ouvrages des grands maîtres. Ce fut surtout ceux du Titien et de Paul Véronèse qui bientôt le captivèrent. Par leur contemplation, son talent se forma; son génie vaste déploya ses ailes radieuses, et chacun à l'envi s'empressa de favoriser son vol.

De retour dans sa patrie, il obtint promptement une réputation pour ainsi dire européenne. L'archiduc Albert et l'infante Isabelle, sa femme, l'attirèrent à leur cour, et, peu de temps après, la reine Marie de Médicis, l'appela en France pour y peindre, dans une des galeries de son palais (aujourd'hui le Luxembourg), les principaux événements de sa vie, depuis sa naissance jusqu'à l'arrangement qu'elle fit à Angoulême avec son fils Louis XIII [1]. Les tableaux, au nombre de vingt-un, qui composent cette belle collection, connue sous

[1] La fin tragique du maréchal d'Ancre, le crédit toujours croissant du duc de Luynes, et surtout l'exil de la reine-mère, avaient

le nom de *Couches de Médicis*, sont placés aujourd'hui dans la grande galerie du Louvre. Ils ont été exécutés à Anvers en deux années seulement, et d'après les esquisses faites à Paris sur les lieux mêmes. La reine Marie de Médicis prenait, dit-on, plaisir à la conversation de ce peintre; aussi l'honora-t-elle souvent de sa visite durant son séjour en cette capitale. Un jour, entre autres, elle vint le voir avec toutes les dames de la cour, lesquelles furent en effet autant charmées de ses discours que de sa facilité à peindre.

soulevé les esprits tant à la cour que dans plusieurs provinces de France, les divisant en deux partis : celui du roi, celui de la régente. Marie de Médicis, parvenue à s'échapper de Blois malgré la vigilance des gardes, s'était réunie au duc d'Épernon, l'un de ses plus zélés partisans, lequel occupait Angoulême avec quelques troupes; lorsque le célèbre Richelieu, alors seulement évêque de Luçon, parvint à réconcilier Louis XIII avec sa mère, à des conditions même assez favorables à cette dernière. Le roi, par le traité d'Angoulême, lui accordait le gouvernement d'Anjou avec les droits régaliens (c'est-à-dire ceux attachés à la royauté), et il y était stipulé que les villes d'Angers, de Chinon et de Pont-de-Cé, considérées comme places de sûreté, lui seraient cédées avec chacune une garnison à la solde de l'État. A la suite de cet accommodement, la reine eut permission de venir trouver le roi au château de Courcières, près de Tours. Leur entrevue eut lieu le 5 septembre 1619. Cependant ce traité n'empêcha pas la désunion de reparaître, et la ville d'Angers, où la reine avait établi sa cour, devint bientôt un point central d'insurrection. Enfin, après bien des débats de part et d'autre, le traité d'Angoulême fut de nouveau ratifié le 9 août 1620, et une seconde entrevue, plus cordiale que celle de Tours, eut lieu le 13 août au château de Brissac. Dans cette affaire, l'évêque de Luçon joua un grand rôle; aussi est-ce à cette occasion qu'il fut nommé cardinal.

Il devait y avoir une galerie parallèle représentant l'histoire de Henri IV. Rubens en avait même déjà commencé plusieurs tableaux; mais la disgrâce de la reine [1] en empêcha l'exécution.

Rubens avait plus d'une sorte de mérite qui le faisait rechercher des grands. Au talent de l'artiste il joignait encore celui d'habile diplomate. Aussi, le duc de Bouguingan, qui l'affectionnait d'une manière particulière, s'entretenait-il souvent avec lui des affaires de l'État. Lui ayant témoigné tout le chagrin qu'il éprouvait de la mésintelligence existant alors entre les couronnes d'Angleterre et d'Espagne, il le chargea de communiquer ses desseins à l'infante Isabelle, récemment veuve de l'archiduc Albert. Rubens, en cette occasion, montra qu'il est de ces génies que rien n'étonne et qui sont également propres à tout entreprendre. Sa démarche auprès de la princesse fut des plus heureuses, et celle-ci, à son tour, crut devoir l'envoyer au roi d'Espagne Philippe IV, à l'effet de lui proposer des moyens d'accommodement. — Le roi d'Espagne, frappé de son mérite, le reçut avec les témoignages de la plus haute estime, le fit chevalier et le nomma secrétaire de son conseil privé. — Enchanté de la tournure que prenait cette affaire, Rubens, revint à Bruxelles afin

[1] Cette disgrâce, arrivée le 23 février 1631, fut, comme on le sait, la suite de la mésintelligence qui depuis longtemps s'était établie entre la reine-mère et le cardinal de Richelieu, son ancien favori, au sujet de l'influence qu'ils voulaient chacun exercer seul sur l'esprit du monarque.

d'en rendre compte à l'infante, et de là passa en Angleterre avec la commission du roi catholique.— Charles Ier l'accueillit aussi favorablement qu'avait fait Philippe IV. Il le nomma également chevalier, et de plus il illustra ses armes en y ajoutant un canton chargé d'un lion [1]. Ce n'est pas tout, il lui donna aussi, et en plein parlement, sa propre épée, la bague qu'il portait au doigt, et une chaîne enrichie de diamants. Bientôt la paix fut conclue entre les deux puissances, et le peintre, de retour à Anvers, put enfin s'applaudir du succès de la négociation du diplomate.

Dès ce moment, Rubens partagea son temps entre la politique et la peinture; mais il dut à cette dernière les plus doux instants de sa vie. Versé dans les belles-lettres, possédant l'histoire, et surtout l'allégorie dont il abusa peut-être trop souvent, il ne pouvait manquer de trouver du charme à composer un tableau, certain d'atteindre au but qu'il s'était proposé. D'ailleurs, il avait un si beau coloris, ses carnations étaient si fraîches, l'éclat et la vigueur dans ses ouvrages si bien en harmonie, qu'il était sûr de plaire aux yeux de tous malgré l'incorrection de son dessin.

Ses élèves les plus distingués furent Van-Dyck et David Téniers (dit le Vieux).

Rubens mourut à Anvers en 1640.

[1] *Canton*, en terme de blason, signifie un carré dans l'écu.

DYKC (*Antoine Van-*), peintre, naquit à Anvers en 1594. Il commença dès l'enfance à dessiner sous les auspices de sa mère, qui peignait le paysage. Plus âgé, il entra élève chez van Balen, et enfin chez Rubens où son talent se développa promptement.

Outre la quantité considérable de portraits que Van-Dyck a peints, et auxquels il a dû sa gloire ainsi que le titre de *roi du portrait*, on a encore de lui plusieurs tableaux dans le genre historique, lesquels sont fort estimés, malgré l'incorrection de leur dessin.

En général, personne mieux que ce peintre n'a imité la nature avec plus de grâce, d'esprit et de vérité. Tant qu'il se contenta d'un bénéfice honnête et qu'il donna à ses ouvrages le soin nécessaire à leur achèvement; son pinceau alors fut plus moelleux, plus coulant que celui de son maître; sa touche fut plus fine, et pour ses carnations, elles joignirent à autant de fraîcheur plus de transparence; mais lorsqu'il chercha exclusivement à acquérir de grandes richesses, trafiquant de sa réputation, il perdit tout son lustre.

Van-Dyck voyagea pour chercher la fortune. Il vint en France, où il fut apprécié; mais il n'y séjourna pas longtemps, parce qu'on ne l'y paya point assez cher. Voulant de l'or, et beaucoup d'or, pour assouvir ses passions, il passa en Angleterre. Là, de grand peintre qu'il était, il devint seulement peintre à la mode; et le dangereux métal dont il était

avide lui abonda de toutes parts. Charles Ier le combla de bienfaits, le fit chevalier du Bain, lui donna son portrait enrichi de diamants et suspendu à une chaîne d'or, lui alloua une pension et un logement, enfin lui accorda, pour chacun des ouvrages qu'il ferait à l'avenir, une somme fixe et considérable. Cet artiste épousa, à Londres, la fille de milord Ricten, comte de Gorre. Son train était des plus magnifiques, ses équipages étaient nombreux, et il recevait à sa table les personnes de la première condition. On rapporte qu'il poussait l'amour du faste jusqu'à gager des musiciens pour les avoir auprès de lui pendant qu'il peignait, afin, d'une part, de distraire ses modèles (lorsqu'il faisait des portraits), et de l'autre, afin de puiser dans le charme de la mélodie quelques inspirations nouvelles.

Un travail trop actif, trop continu, surtout une vie trop sensuelle, lui causèrent de bonne-heure une foule d'incommodités qui, passant à l'état chronique, le conduisirent promptement au tombeau. Il mourut à Londres, l'an 1641, après y avoir joui de la plus haute considération et de la plus brillante fortune.

BROSSES (*Jacques de*), architecte, florissait sous la régence de Marie de Médicis. Nous dirons seulement de cet artiste que ce fut lui qui donna les dessins du *Palais du Luxembourg*, de l'*Aqueduc d'Arcueil*, et du *Portail de l'église de Saint-Gervais*, à Paris.

BLANCHARD (*Jacques*), peintre, naquit à Paris, en 1600. Il y reçut les premiers principes de son art de Nicolas Bolleri, son oncle maternel, qui était alors premier peintre du roi; ensuite il passa à Lyon pour étudier sous Horace le Blanc; mais le désir de se perfectionner lui fit entreprendre le voyage d'Italie. Arrivé sur cette terre classique, il s'appliqua surtout à l'étude du Titien, du Tintoret, et de Paul Véronèse. Son talent s'en accrut, et bientôt sa réputation devint si brillante que quelques nobles vénitiens exercèrent son pinceau. A son retour en France, il passa par Turin, et là le duc de Savoie voulut aussi avoir de ses ouvrages. Enfin, rentré dans sa patrie, il y fut surnommé *le Titien français* à cause de son beau coloris. On voit de ses peintures au château de Versailles.

Blanchard donnait une belle expression à ses figures, et ne manquait pas de génie dans ses compositions. Il mourut à Paris, l'an 1638.

SARAZIN (*Jacques*), statuaire, naquit à Noyon en 1598, et fut amené à Paris dès son enfance; c'est dans cette ville qu'il apprit à modeler et à dessiner. De là ayant passé à Rome pour se perfectionner, il y séjourna dix-huit ans, durant lesquels il fut encouragé et apprécié, surtout par le cardinal Aldobrandini, neveu du pape Clément VIII.

Devancé par sa réputation, il revint en France où les bons ouvrages qu'il y fit attestent combien elle était méritée. Ceux que l'on cite de préférence

sont : les *Cariatides* qu'il fit pour le Vieux-Louvre ; le groupe de *Romulus et Rémus* pour Versailles, et un autre groupe représentant *deux Enfants jouant avec une chèvre*.

Sarazin forma plusieurs élèves qui, dans la suite, se distinguèrent. Il mourut à Paris, l'an 1660.

DUPRÉ (*Georges*) nous est seulement connu par ses œuvres ; aucune biographie n'en fait mention ; mais on croit communément qu'il fut le maître de Warin. On possède de cet artiste un grand nombre de médailles qui, en général, se rapportent soit au règne de Henri IV, soit à l'époque de la régence ou au règne de Louis XIII, soit enfin à la minorité de Louis XIV.

Nous dirons, en somme, des ouvrages de Dupré, qu'ils sont surtout remarquables par la manière grasse, facile et vraie avec laquelle ils sont exécutés.

WARIN ou **VARIN** (*Jean*), sculpteur et surtout graveur en médailles, naquit à Liège en 1604, et fut, à ce que l'on suppose, élève de Dupré. Ses principaux ouvrages sont : des médailles représentant les événements les plus remarquables du règne de Louis XIII ; de la minorité de Louis XIV ; les portraits des principaux personnages de ces époques, et surtout *le premier sceau de l'Académie Française* qui est regardé comme son chef-d'œuvre : sur ce

sceau est représenté le cardinal de Richelieu, fondateur et protecteur de cette académie. Ce précieux monument de l'art numismatique en France est conservé avec soin au secrétariat de l'Institut.

On doit encore à Warin des éloges pour sa sculpture. Il a fait plusieurs bustes de Louis XIV, et celui du cardinal de Richelieu.

Louis XIII récompensa son mérite en lui accordant des lettres de naturalisation et en le nommant *garde et graveur général des monnaies de France.*

Jean Warin mourut à Paris, l'an 1672. On a prétendu que des scélérats, auxquels il avait refusé de livrer les coins des médailles qu'il avait sous sa responsabilité, l'avaient empoisonné.

POUSSIN (*Nicolas*), peintre, naquit aux Andelys, en Normandie, l'an 1594. Ses premières études se firent dans sa province, sous un maître inhabile, nommé Quintin Varin; ce qui a fait dire avec vérité qu'il n'eut point de maître et fut seulement *l'élève de son génie.* En effet, ce furent moins les conseils qu'il reçut, que son goût naturel, qui le guidèrent avec succès au milieu des écueils de l'inexpérience, et le firent promptement avancer dans le sentier difficile du beau. Le désir de se perfectionner par la contemplation des chefs-d'œuvre des grands maîtres lui fit entreprendre, à l'âge de trente ans, le voyage de l'Italie. Cependant, son talent s'était déjà manifesté d'une manière remar-

quable et puissante, notamment par six tableaux à fresque qu'il avait peints pour l'église des Jésuites à Paris. Aussi, en partant, légua-t-il à la France des souvenirs inffaçables.

A son arrivée à Rome, il trouva le Cavalier Marin (célèbre par son poëme d'Adonis) qui, ayant eu occasion de le voir pendant son séjour à Paris, se lia d'amitié avec lui. Ce poëte italien le présenta au cardinal Barberin, neveu du pape Urbain VIII. Mais ce dernier partit bientôt pour ses légations ; Marin mourut, et le Poussin se trouva tout à coup sans protecteur comme sans fortune, sur un sol étranger. Sa position était des plus fâcheuses. Ayant plus calculé, en entreprenant son voyage, sur les besoins de son art que sur ses propres ressources, il se vit obligé, pour subsister, de travailler à vil prix : témoin plusieurs tableaux qu'il fit à cette époque et qu'il ne vendit que sept écus chacun.

Néanmoins, loin de se décourager, il supporta patiemment sa mauvaise fortune et trouva encore le temps d'acquérir de nouvelles lumières. C'est alors qu'il apprit à fond la géométrie, la perspective, l'architecture et l'anatomie, desquelles, jusqu'à ce moment, il n'avait eu qu'une connaissance imparfaite. C'est alors aussi que dans des promenades fructueuses, il développa le germe de son grand goût pour le paysage.

Le Poussin plus riche de savoir que de numéraire, fut enfin rappelé en France, en 1639, pour décorer de ses peintures la galerie du Louvre. Mais des liens

d'amour, d'amitié, peut-être aussi d'habitudes, le retenaient à Rome, et il est à croire que cette démarche fût restée infructueuse, si un de ses amis intimes, M. de Chanteloup ne fût venu lui-même le chercher. Cette indécision de la part du Poussin retarda son retour de près d'un an. — A son arrivée (1640), Louis XIII le nomma son premier peintre, lui donna un appartement dans son palais des Tuileries et lui fit une pension de quinze cents francs (somme considérable pour l'époque). Mais l'envie, qui veille sans cesse autour du mérite, ne laissa pas ce grand homme jouir longtemps en paix de ces avantages. Bientôt il se vit fatigué de dégoûts, environné d'entraves, et préférant le céder aux cabales, à soutenir une sorte de combat qui répugnait à son âme noble et belle, il retourna à Rome (en 1642), où il vécut heureux quoique dans la médiocrité, sa philosophie l'ayant mis au-dessus des vanités humaines et surtout des revers.

Le seul mobile de cet artiste était la gloire; de ses faveurs il se montrait avide : s'agissait-il d'argent, alors il était sobre. Cherchant à éloigner des arts, qu'il honorait, tout cachet mercantile ou mercenaire, il avait pour coutume de ne jamais parler du prix de ses ouvrages afin d'éviter qu'on les marchandât. Lorsqu'un tableau se trouvait terminé, aussitôt il marquait par derrière la somme qu'il en voulait et refusait opiniâtrément ce qu'on lui offrait soit en plus soit en moins de son estimation.

Les principaux ouvrages du Poussin sont : *la*

Mort de Germanicus; les Bergers d'Arcadie; le Ravissement de saint Paul qui, faisant pendant à la *Vision d'Ézéchiel* de Raphaël, n'est point déparé par ce voisinage; ce sont *les sept Sacrements*, formant une suite admirable qu'il peignit deux fois avec de grands changements [1] ; puis *le Testament d'Eudamidas*, ouvrage qui périt dans les flots avec le bâtiment qui le portait et dont il ne reste aujourd'hui que la gravure [2]; ce sont encore : *saint François Xavier dans les Indes; la Manne; le Jugement de Salomon; les Philistins frappés de la peste; Rébecca et Éliézer; l'Enlèvement des Sabines*, etc; enfin c'est une foule de beaux paysages historiques, au premier rang desquels nous placerons : celui représentant *Diogène jetant son écuelle;* un autre *la Mort d'Eurydice;* mais surtout *les quatre Saisons*, dont *l'Hiver* offre une *Scène du Déluge* : tableau qui fut son dernier ouvrage, son chef-d'œuvre et couronna dignement sa vie d'artiste.

On ne peut reprocher à cet homme rare aucune erreur contre l'érudition, aucune incorrection contre la pureté du style ou du dessin. C'est donc avec justice qu'il a été surnommé *le peintre de la raison et des gens d'esprit.*

Sa manière de représenter les choses n'était pas

[1] Le plus faible de ces tableaux, dans chacune des deux séries, est *le Mariage*. Ce qui fit dire à un plaisant qu'un bon mariage était une chose difficile à faire même en peinture.

[2] Cette estampe est gravée à l'eau forte et à la manière des peintres, par Pesne, celui de tous qui traduisit le mieux le Poussin. Ce Pesne (Jean) était né à Rouen, l'an 1623, et il mourut en 1700.

uniforme ; il peignait chaque sujet selon le caractère qui lui était propre, disant lui-même qu'il ne chantait pas toujours sur le même ton, et rapportant aux divers modes employés chez les Grecs pour la musique, les divers caractères résultant de l'expression ou du coloris dont il s'était servi pour ses différentes œuvres. Ainsi, il employait, disait-il (à ce que nous rapporte Félibien), le *mode dorien* quand il traitait des sujets sérieux ; le *mode lydien* pour les sujets voluptueux, tels que ses bacchanales ; le *mode lesbien* pour les sujets magnifiques ; le *mode ionien* pour les sujets gracieux et plaisants ; enfin, le *mode phrygien* pour les sujets forts, impétueux et terribles.

Le Poussin, malgré qu'il s'obstinât à vivre loin de sa patrie, n'en conserva pas moins tous les avantages honorifiques et pécuniaires qu'il y avait obtenus. Le titre de premier peintre du roi, la pension qui lui avait été accordée par Louis XIII, lui furent également concédés par Louis XIV.

Enfin ce grand artiste, honneur de notre France, et qui joignait si bien la modestie au mérite, puisqu'il regardait comme les trois seuls chefs-d'œuvre de la peinture *le saint Jérôme* du Dominiquin, *la Descente de Croix* de Daniel de Volterre et *la Transfiguration* de Raphaël, termina à Rome sa noble carrière, l'an 1665, accablé sous le poids des infirmités du corps, mais à jamais illustré par son vaste génie exempt de toute atteinte.

VOUET (*Simon*), peintre, naquit à Paris en 1582. Il eut pour maître son père, artiste médiocre ; mais étant allé en Italie (en 1612), il parvint à force de travail à se faire assez remarquer, même à Rome, pour y être chargé d'un ouvrage important dans une des chapelles de Saint-Pierre. — Cependant Louis XIII, roi de France, qui lui faisait une pension, le rappela (en 1627) et, à son arrivée le chargea de plusieurs grands travaux. On dit même que ce monarque poussa l'estime de son mérite jusqu'à vouloir qu'il lui montrât à peindre au pastel, et l'on ajoute que, guidé par ses avis, il fit en peu de temps de rapides progrès.

Cet artiste ne pouvant suffire aux nombreuses commandes qui lui avaient été faites, forma une école destinée à le seconder. Parmi les élèves qui s'y firent le plus remarquer, on nomme : le Brun, le Sueur, Mignard, et ce docte Dufresnoy plus célèbre par son *Poëme de la Peinture*, écrit dans la langue d'Horace, que par ses tableaux.

La manière de Vouët eut d'abord de la hardiesse, de la vigueur et souvent de la vérité ; mais lorsque les commandes abondèrent, il changea de méthode et en prit une plus expéditive, mais vicieuse et incorrecte, qui a fait dire de lui, dans la suite, *qu'il avait tiré plus de gloire de ses élèves que de ses ouvrages.*

Au nombre des tableaux de ce peintre, qui comme bien on pense, ont été nombreux, on cite ceux placés au maître-autel de Saint-Eustache, de Saint-Nicolas-des-Champs, et de Saint-Méry ; ainsi que

la Présentation de Jésus au Temple, la Charité romaine et *le portrait de Louis XIII*, qui tous trois décorent notre musée.

Simon Vouët fut un des persécuteurs du Poussin et un de ceux qui auraient profité davantage de son exil volontaire, ou plutôt de son expatriation provoquée, si la justice divine l'avait laissé survivre plus d'un an à ses perfides menées. Il mourut dans sa ville natale, en 1641.

MANSARD (*François*), fameux architecte, naquit à Paris en 1598. Il embellit par ses ouvrages le lieu de sa naissance, ses environs, et même plusieur villes de province. — On peut juger de ce qu'était son talent, par l'église du Val-de-Grâce, bâtie sur ses dessins, et conduite par lui jusqu'au-dessus de la grande corniche du dedans. Des envieux firent que la direction de cet édifice lui fut retirée et donnée à d'autres architectes.

Il est encore plusieurs constructions remarquables qui lui doivent leur existence; telles sont : *le château de Choisy-sur-Seine* (dit Choisy-le-Roi); celui de *Gesvres, en Brie; une partie de celui de Fresnes*, près de Clayes, dont on regarde la chapelle comme un chef-d'œuvre d'architecture; mais ce que l'on cite surtout est *le château de Maisons*.

On assure que Mansard avait beaucoup de peine à se satisfaire lui-même, et qu'il défaisait souvent dans ses plans ce qui était bien, pour at-

teindre au mieux. Le ministre Colbert lui ayant demandé des dessins pour les façades du Louvre, il lui en fit voir dont celui-ci fut très-content; mais Mansard s'apercevant que l'on voulait exiger de lui qu'il n'y changeât rien durant l'exécution, refusa nettement de se charger de l'entreprise, disant qu'il voulait toujours avoir le droit de mieux faire, s'il en voyait la possibilité.

C'est à cet architecte que l'on est redevable de cette sorte de couverture en *toit brisé* ou *coupé*, communément appelée *mansarde*[1], du nom de son inventeur, et qui tend à rendre habitable une grande partie du bâtiment qui auparavant ne pouvait servir qu'à faire des greniers.

François Mansard est mort à Paris, en 1666.

MELLAN (*Claude*), dessinateur et graveur, naquit à Abbeville en Picardie, l'an 1601. La manière de ce maître (comme graveur) est des plus singulières. Il se plaisait presque toujours à n'employer qu'une première taille pour former une estampe, et quelquefois même il lui arriva de produire avec une seule. C'est conformément à ce dernier mode,

[1] On voit un exemple de ce mode de toiture aux deux vieilles ailes du palais Mazarin (dites aujourd'hui pavillons de l'Institut). Et chacun sait que ces deux ailes, élevées en 1665 par Louis Leveau, ne le furent pas pour servir de modèle aux architectes à venir, mais, bien à ce que l'on assure, pour servir le dépit du cardinal ministre contre le prince de Conti dont le palais, situé où est à cette heure l'Hôtel des Monnaies, devait naturellement se trouver obstrué sous le rapport de la vue, par de telles masses de pierres.

qu'il exécuta cette *sainte face* si célèbre, dont un seul trait, disposé en spirale, exprimait toutes les formes. Les principaux ouvrages de Mellan sont, la Sainte-Face dont nous venons de parler, le *Portrait de Justinien*, ainsi que celui de *Clément VIII*. C'est encore le recueil très-recommandable connu sous le nom de *Galerie Justinienne*.

Mellan mourut en 1680. Nous devons à sa mémoire de rappeler que, par amour pour sa patrie, il sut résister aux offres brillantes qui lui furent faites par Charles II, roi d'Angleterre, qui désirait l'attirer à sa cour.

CALLOT (*Jacques*), peintre, dessinateur et graveur, naquit à Nancy en 1593. Fils d'un hérault d'armes de Lorraine, ses parents rêvaient pour lui les destinées les plus brillantes, les plus dorées, les plus chamarées, et ils étaient loin de s'attendre que la modeste, mais libre, profession d'artiste conviendrait mieux à son caractère inventif et critique autant qu'indépendant. Ce fut surtout le dessin et la gravure qui captivèrent le jeune Callot. A douze ans, il quitta la maison paternelle pour se livrer sans contrainte à sa vocation favorite, et ayant l'intention de se rendre en Italie afin d'en contempler à son gré les richesses artielles, il s'enrôla faute d'argent dans une troupe de bohémiens. Ce fut ainsi qu'il arriva à Florence où un officier du grand-duc, l'ayant pris en amitié, le plaça chez un certain

peintre et graveur nommé Remigio Canta-Gallina. A l'école de Remigio, il forma son goût en copiant les ouvrages des plus grands peintres.—Callot, dont le génie bouillant ne pouvait longtemps obéir à une volonté qui n'était pas la sienne, quitta son maître pour continuer son voyage. De Florence donc il se rendit à Rome; mais des marchands l'y ayant reconnu le ramenèrent chez ses parents. Notre jeune artiste avait connu la liberté, il rentra difficilement dans le devoir, et à la première occasion il s'échappa de nouveau. Cette seconde tentative ne fut pas pour lui plus fructueuse; chemin faisant, ayant rencontré son frère aîné, ce dernier le força encore à retourner avec lui au pays qui l'avait vu naître. Néanmoins cette fois, ses parents, reconnaissant enfin que son action était plutôt l'effet d'une vocation puissante que celui d'une désobéissance marquée, montrèrent pour lui des intentions moins contraires et poussèrent même la sollicitude jusqu'à favoriser ses études en lui faisant obtenir les conseils du graveur Thomassin. Ils firent plus, ils le secondèrent dans son troisième départ pour l'Italie. A son arrivée à Florence, il fut présenté au grand duc Cosme II, qui, charmé de son mérite, s'empressa de l'occuper. C'est alors qu'il commença à graver à l'eau forte et à imaginer ces petits sujets dans lesquels il a toujours si bien réussi. Cependant la mort lui ayant enlevé son illustre et généreux protecteur, il prit la résolution de rentrer en France pour se fixer à Nancy, où Henri duc de Lorraine lui fit

un sort heureux. — Louis XIII, ayant mandé cet habile artiste à Paris, le chargea de graver les siéges de la Rochelle et de l'île de Ré ; mais lorsque ce monarque voulut aussi lui faire représenter la prise de Nancy, sa ville natale, par les Français, il refusa fermement, disant à l'envoyé de Sa Majesté ces belles paroles : « *J'aimerais mieux me couper le pouce que de faire une chose contre mon pays.* » Le roi, loin de s'irriter de sa réponse, lui offrit au contraire une pension de trois mille livres pour l'attacher à son service, ce que Callot crut encore ne pouvoir accepter.

L'œuvre gravée de Callot est des plus nombreuses; elle contient environ mille six cents pièces. Ses estampes sont surtout remarquables par une touche spirituelle et légère, par la fécondité de ses compositions, comme aussi par l'heureuse variété d'expression et d'attitude de ses figures, souvent même par son style grotesque. Ses ouvrages les plus estimés sont : sa *Tentation de saint Antoine;* la *grande rue de Nancy;* les *Misères de la guerre;* les *Supplices;* les *Foires;* la *grande et la petite Passion;* l'*Eventail et le Parterre;* mais on ne lui attribue aucun autre ouvrage.

Quant à ses travaux en peinture, on s'accorde à dire qu'il fit quelquefois les figures dans les tableaux de quelques peintres.

Callot mourut à Nancy, l'an 1635, autant regretté comme homme habile, que comme bon citoyen.

LORRAIN (*Claude-Gelée*, dit LE), peintre de paysages, naquit à Chamagne, en Lorraine, l'an 1600.

Ses parents étaient pauvres. Après l'avoir mis quelque temps à l'école, où, par parenthèse, il n'apprit rien, ils le placèrent chez un pâtissier, où son incapacité fut encore plus complète.

Devenu orphelin à l'âge de douze ans, sa seule ressource fut de se mettre en service. Il suivit plusieurs gens de son nouveau métier, et passa avec eux en Italie, où sa bonne étoile le fit entrer chez un peintre, nommé Augustin Tassi, avec l'emploi de panser son cheval, d'apprêter sa nourriture et de broyer ses couleurs. Ce fut ainsi qu'il puisa les premières notions de la peinture. Bientôt, son maître lui donna quelques principes; mais son esprit borné et son défaut de savoir semblèrent d'abord s'opposer à ce genre d'étude; aussi, peu s'en fallut qu'il n'y renonçât.

Tel était le Lorrain, lorsque la vue de quelques paysages de Goffredi, vint tout à coup échauffer son imagination; c'est alors qu'il sentit le besoin de s'instruire dans un art qui lui promettait des instants si doux. Goffredi demeurait à Naples; il s'y rendit, et, après avoir étudié deux ans sous sa discipline, il revint dans la capitale du saint-siège, avec toutes les semences d'un vrai talent.

Peu après il voulut revoir sa patrie, et y étant resté jusqu'à l'âge de trente ans, il retourna se fixer à Rome.

Claude Gelée, qui le cède au Poussin, non pour l'entente du clair-obscur et du coloris, mais pour le style, est regardé comme le premier paysagiste après

lui. Personne, en effet, mieux que cet artiste, n'a exprimé avec vérité les différentes heures du jour, et surtout le matin et le soir. Mais, lorsqu'il essaya de peindre des figures seulement passables, jamais il n'y put réussir; ce qui lui faisait dire assez plaisamment *qu'il vendait ses paysages, et donnait les figures par-dessus le marché.*

Claude Lorrain mourut de la goutte, à Rome, en 1682.

CHAMPAGNE (*Philippe Champaigne*, appelé communément *Philippe de*), peintre, naquit à Bruxelles en 1602. Bien que cet artiste appartienne réellement à l'école flamande par le lieu de sa naissance, comme il vint en France dès l'âge de vingt et un ans, et qu'il ne cessa d'y travailler depuis, nous avons cru pouvoir nous permettre d'adopter l'opinion de ceux qui le placent au nombre des peintres de notre école.

Champagne avait de l'invention, son dessin était correct, son ton de couleur assez vrai, et par la manière dont il a traité le paysage, on voit assez qu'il avait reçu les premiers éléments de cet art de Fouquières, l'un des peintres flamands les plus estimés en ce genre. Cependant, à travers tant de bonnes qualités, cet habile praticien péchait par un peu de froideur dans ses compositions et par une imitation trop servile de la nature.

Ses principaux ouvrages se faisaient remarquer dans plusieurs églises et maisons royales. On vante beaucoup le *Crucifix* qu'il a représenté dans la voûte

de l'église des Carmélites du faubourg Saint-Jacques. On le considérait comme un chef-d'œuvre de perspective. Mais celui de tous ses tableaux que l'on regarde comme son plus bel ouvrage est *la Cène*. Notre musée possède ce morceau précieux ainsi que plusieurs autres peintures de ce même artiste : nous citerons seulement son *Christ mort étendu sur son linceul;* et ses *Religieuses*. Il exécuta ce dernier tableau en 1662, à l'occasion du rétablissement de sa fille aînée, religieuse à Port-Royal.

Philippe de Champagne, de qui la douceur égalait la piété, mourut à Paris en 1674, regretté de ses nombreux amis.

LE SUEUR (*Eustache*), peintre, né à Paris en 1617, étudia sous Simon Vouët, qu'il surpassa bientôt par l'excellence de son talent. Il sut mettre dans ses ouvrages autant de noblesse et de simplicité, de majesté et de grâce, que Raphaël lui-même. Mais ce qui ajoute encore à son mérite, est qu'il n'emprunta jamais rien aux nations étrangères.

Le seul défaut de Le Sueur était un peu de froideur dans le coloris. Néanmoins, malgré cela, on admire les peintures dont il décora le cloître des Chartreux. Elles représentent les principaux traits de la vie de *saint Bruno*, fondateur de cet ordre [1]. Ces tableaux au nombre de vingt-quatre et tous de moyenne dimension, avaient d'abord été peints sur

[1] Saint Bruno a fondé le premier établissement des Chartreux en 1084.

bois, mais depuis on est parvenu à les transposer sur toile. Le Sueur peignit aussi des tableaux d'une proportion supérieure, comme par exemple celui représentant *la Prédication de saint Paul à Éphèse;* et cet autre offrant *saint Gervais et saint Protais amenés par ordre d'Astasius devant la statue de Jupiter.* On prétend que Pierre Patel, père, aida Le Sueur dans ses paysages.

Un des condisciples de Le Sueur, Le Brun, se montrant jaloux de ses rares qualités, le traita en rival dangereux, et chercha toujours à l'éloigner des occasions favorables. Aussi vit-on Le Sueur, dont la candeur et la franchise accompagnèrent sans cesse les actions, victime du crédit de ce puissant antagoniste, décorer modestement des volets, tandis que celui-ci peignait les plafonds des mêmes salles.

Le Sueur termina à Paris sa trop courte carrière, l'an 1655. Après sa mort, justice fut rendue à son mérite, car maintenant ses œuvres sont placées dans l'estime des connaisseurs, fort au-dessus de celles de Le Brun.

LE BRUN (*Charles*), peintre, naquit à Paris en 1619. Il fut un de ces hommes adroits qui, sachant environner leurs actions d'une sorte de prestige, ajoutent encore à leur mérite réel par l'influence qu'ils exercent sur l'opinion du vulgaire.

Cet artiste n'eut pour ainsi dire pas d'enfance; ses travaux furent toujours marqués au sceau du maître. Il eut d'ailleurs des chances favorables, et

ne manqua jamais aucune occasion de faire tourner les choses à son avantage, fût-ce même aux dépens d'autrui. Le chancelier Séguier ayant eu occasion de remarquer ses heureuses dispositions artistiques, le fit entrer de bonne heure chez Simon Vouët, et lui facilita par suite les moyens d'aller à Rome où il lui paya une pension. Le Poussin qui habitait alors cette capitale, vit le jeune Le Brun et daigna même lui accorder son amitié. Il fit plus, il lui dévoila les secrets de son art, fruits d'un travail réfléchi et d'une longue expérience.

Le Brun, à son retour en France, commença à jouir d'une grande réputation qui lui attira bientôt la richesse et les honneurs. Le surintendant Fouquet, l'un des plus généreux qui aient jamais occupé cette place, lui donna une pension de vingt-quatre mille livres. Louis XIV le nomma son premier peintre, avec titre d'inspecteur-général des beaux-arts en France; lui accorda des lettres de noblesse; le créa chevalier de l'ordre de Saint-Michel; puis directeur de la manufacture des Gobelins; et à sa sollicitation, fonda à Rome une école des beaux-arts.

Le Brun, ainsi comblé des dons de la fortune et de la faveur des grands, joua un rôle éclatant sur le théâtre du monde, s'abandonnant entièrement à son goût pour le faste. Cette vie somptueuse, cette existence d'apparat, se reflétant dans toutes ses œuvres, leur donnèrent un caractère grandiose qui fut encore rehaussé par une scrupuleuse observation du costume.

Doué d'une grande facilité d'exécution, ce peintre produisit de nombreux ouvrages; parmi les principaux, on cite les deux tableaux dont il a enrichi l'église métropolitaine de Notre-Dame : le premier est *le Christ aux Anges;* le second *la Madeleine.* Mais ce qui surtout contribua à sa gloire, furent les fastueuses et monumentales *peintures de la grande galerie de Versailles.*

L'âge, chez Le Brun, n'altéra pas le mérite. Ses *batailles d'Alexandre* en sont une preuve évidente : lorsqu'il exécuta ces peintures, il avait déjà soixante ans.

Le Brun mourut à Paris, en son logement des Gobelins, l'an 1690, et fut inhumé dans l'église Saint-Nicolas-du-Chardonnet.

MIGNARD (*Pierre*), peintre, naquit à Troyes en Champagne, l'an 1610. Il fut d'abord destiné à la médecine; mais, loin de s'appliquer à ce genre d'étude, il fit paraître son goût pour la peinture. On rapporte que, tout en accompagnant son professeur dans ses visites, en place d'écouter et d'observer les détails relatifs aux diverses maladies, il s'attachait seulement à remarquer l'attitude et l'expression de chaque client, ainsi que celles des personnes groupées autour, afin de les dessiner tous à son retour chez lui.

A douze ans, Mignard fit un tableau représentant son professeur dans l'art hygiététique et toute sa famille. Cet ouvrage, tout imparfait qu'il était,

comme bien on pense, fut néanmoins remarqué des connaisseurs et décida de sa vocation.

Mignard, placé premièrement chez un peintre assez médiocre, entra ensuite chez Vouët, qui jouissait alors d'une brillante réputation. C'est dans l'atelier de ce maître, qu'il fit la connaissance de Dufresnoy, dont il devint bientôt l'ami le plus sincère [1]. De là ayant passé en Italie, il y obtint une grande vogue par son talent singulier à attraper la ressemblance. — Rappelé en France, il y fut également bien accueilli. A son arrivée, le roi lui accorda des titres de noblesse, et le chargea successivement de plusieurs travaux importants. Dans la suite, à la mort de Le Brun, il le nomma son premier peintre.

Cet artiste, qui avait un assez beau style, mais surtout un coloris brillant, manquait de correction dans son dessin et de feu dans ses compositions. On

[1] Dufresnoy (Charles-Alphonse), peintre et poëte, naquit à Paris, l'an 1611. Destiné, comme Mignard, à devenir un jour médecin, comme lui, sa vocation naturelle le rendit contraire aux vues de sa famille. Les bonnes études qu'on lui avait fait faire l'aidèrent à apprécier les charmes de la poésie; la poésie l'aida à reconnaître ceux de la peinture. Bientôt, abandonnant tout pour se livrer exclusivement à sa double passion, il aima mieux supporter la misère que de renoncer à ses inclinations. Après avoir étudié quelque temps chez Perrier, il passa à l'école de Vouët, où, par suite, il se lia d'amitié avec Mignard, à tel point qu'on les désignait toujours par le nom d'*inséparables*. En somme, Dufresnoy a joui, comme poëte, d'une plus grande réputation que comme peintre. *Son poëme de la Peinture*, écrit en latin, est un ouvrage didactique des plus estimés.

Dufresnoy mourut en 1665, âgé de cinquante-quatre ans, et après en avoir passé près de vingt-quatre en Italie.

possède de **Mignard** un grand nombre de peintures, parmi lesquelles on distingue particulièrement celles de la *coupole du Val-de-Grâce;* comme de *la galerie et du grand salon de Saint-Cloud.* Il a peint aussi plusieurs *Vierges* qui toutes se ressemblent, attendu qu'elles furent faites chacune d'après le même modèle : sa fille, la comtesse de Feuquière.

Mignard, par son esprit agréable et fin, sut toujours se concilier d'illustres amis et de puissants soutiens, qui contribuèrent beaucoup à sa gloire. Il mourut à Paris, comblé d'honneurs, de biens et d'années, l'an 1695.

Bien que plusieurs poëtes du temps aient souvent chanté ses louanges, et malgré que *Molière* lui-même, dans son *Éloge du Val-de-Grâce,* ait dit :

« On n'acquiert point, Mignard, par les soins qu'on se donne,
« Trois choses, dont les dons brillent dans ta personne,
« Les passions, la grâce, et les tons de couleur,
« Qui des riches tableaux font l'exquise valeur ;
« Ce sont présents du ciel, qu'on voit peu qu'il assemble,
« Et les siècles ont peine à les trouver ensemble. »

Malgré, dis-je, tous ces éloges, ce peintre ne peut être placé au premier rang dans notre école.

N'oublions pas de dire que Mignard avait une véritable réputation, par l'adresse avec laquelle il exécutait des pastiches [1] : ce qu'il n'est pas permis d'envisager comme un bien.

[1] On nomme pastiche, de l'italien *pasticcio*, une sorte de peinture qui tend à imiter en tous points la manière d'un peintre, soit comme composition, soit comme coloris ou comme touche, et à le

PUJET (*Pierre*), statuaire, peintre et architecte, naquit à Marseille en 1622. Dès le principe, il annonça d'heureuses dispositions pour le dessin. Les premières leçons lui furent données par un nommé Roman, sculpteur et constructeur de galères.

A seize ans, le Pujet partit pour l'Italie, et séjourna de préférence à Florence ainsi qu'à Rome. Mais, trop jeune encore pour inspirer quelque confiance, trop timide surtout pour chercher à se produire, il vit approcher de lui la misère, sans oser tenter un seul effort pour s'en préserver. Un vieux sculpteur en bois, touché de son malheur, le présenta au premier statuaire du grand-duc de Florence. Cette protection le fit connaître, et après avoir été méprisé de chacun, il se vit subitement entouré de tous les égards, accueilli avec les témoignage de la plus haute considération, et surchargé de commandes considérables..... Tels sont les hommes ; la faveur ou la fortune décide de la vogue bien plutôt que le mérite, qui sans leur secours, souvent resterait inconnu..... Malgré ce changement de situation, le Pujet, en 1643, revint à Marseille. C'est alors que le duc de Brézé, amiral de France, lui commanda le modèle du plus beau vaisseau qu'il pourrait imaginer. Et ce fut à cette occasion qu'il inventa, pour orner les gros bâtiments maritimes, ces *belles galeries* que les étrangers ont tâché d'imiter.

faire avec assez d'adresse pour mettre en défaut les plus habiles connaisseurs. Ce n'est pas une copie de tel ou tel ouvrage, c'est une contrefaçon du style de tel ou tel maître : en un mot, c'est une fraude.

Cependant, quelque temps après, le ministre Fouquet le chargea d'aller en Italie pour y choisir lui-même de beaux blocs de marbre. Il partit; mais durant sa mission, Fouquet fut disgracié, et le changement de ministre devint un obstacle à son retour. L'étranger profitant de cette circonstance, mit à contribution le talent de ce grand artiste qu'il paya richement. Gênes et Mantoue s'embellirent de ses œuvres. On voit encore, dans la première de ces villes, ses deux plus beaux ouvrages : la touchante *statue de saint Sébastien,* placée dans l'église de Carignan, et *le bas-relief de l'Assomption,* son chef-d'œuvre, qui décore la chapelle de l'Albergo di Poveri (hôpital des pauvres) : morceau si complet, que le chevalier Bernin, si partial dans ses jugements, ne put pas même lui refuser des éloges.

Mais bientôt Colbert, qui veillait sans cesse à la gloire de la France, employa son crédit auprès du roi pour faire rappeler le célèbre statuaire, et, à son retour il lui fit accorder une pension de douze cents écus.

Les chefs-d'œuvre du Pujet peuvent être quelquefois envisagés comme approchant de l'antique, par le grand goût de dessin qui y domine; aussi Louis XIV, qui appréciait les talents et l'heureuse fécondité de cet artiste, l'appelait-il l'*Inimitable.* Et en effet, le groupe de *Milon de Crotone* et celui de *Persée délivrant Andromède,* qu'il fit chacun pour décorer l'entrée du parc de Versailles, sont des ouvrages que l'on regarde comme dignes du

ciseau des plus habiles maîtres. Cependant l'enthousiasme pour les œuvres du Pujet a été parfois poussé à l'extrême. On lit dans Falconet :
« Dans quelle sculpture grecque trouve-t-on le
« sentiment des plis de la peau, de la mollesse des
« chairs et de la fluidité du sang, aussi supérieure-
« ment rendu que dans les productions de Pujet ?
« Qu'est-ce qui ne voit pas circuler le sang dans les
« veines du Milon de Versailles ; et quel homme sen-
« sible ne serait pas tenté de se méprendre en voyant
« les chairs de l'Andromède, tandis qu'on peut citer
« beaucoup de belles figures antiques où ces vérités
« ne se trouvent pas ? »

Pujet, par son talent comme statuaire et par ses connaissances en constructions maritimes, porta l'architecture navale au plus haut degré. On voit, au musée de marine du Louvre, les ornements et les figures ronde-bosse dont il avait décoré une galère royale. Tous ces objets sont d'une exécution supérieure, et l'on peut se faire une idée de l'effet qu'ils devaient produire, par le modèle en petit, de cette galère, ou ils ont été soigneusement reproduits.

Le Pujet ne demeura pas étranger à la peinture. Les tableaux qu'il a faits pour les villes d'Aix, Marseille et Toulon, ont de tout temps été fort estimés et ajoutent d'autant à sa gloire. Il mourut à Marseille en 1694.

GIRARDON (*François*), sculpteur et architecte,

naquit à Troyes en Champagne, en 1627. Louis XIV avait pour cet artiste une sorte de prédilection qui approchait de la sympathie. Ce monarque lui facilita les moyens de se perfectionner dans son art, en l'envoyant à Rome, et lui accorda, durant son séjour en cette ville, une pension de mille écus. De plus, lorsqu'il revint, il l'employa à décorer ses palais ; et, après la mort de Le Brun, il le nomma inspecteur général des beaux-arts en France.

Girardon, destiné par la nature à cumuler les hauts emplois, à la mort de Mignard, fut encore nommé chancelier de l'Académie.

Les principaux ouvrages de cet artiste sont surtout remarquables par la correction du dessin, la sagesse de l'ordonnance et la beauté de l'exécution. Son magnifique *Mausolée du cardinal de Richelieu*, placé à la Sorbonne, et ses *bains d'Apollon* qui décorent le parc de Versailles, sont des morceaux que l'on aime à citer.

Girardon mourut à Paris, le 1er septembre 1715, même jour, même mois, même année que Louis XIV.

MANSARD (*Jules Hardouin*), architecte français, et neveu de François Mansard, naquit en 1645, suivant les uns, et deux ans plus tard suivant d'autres.

Il devint non-seulement premier architecte du roi, mais encore chevalier de Saint-Michel, surintendant et ordonnateur général des bâtiments, arts et manufactures du Roi. Le dôme et le portail de

l'église des Invalides, à Paris, sont de ce fameux architecte, comme la ménagerie, l'orangerie, les écuries et la chapelle du château de Versailles, ainsi que sa façade du côté du jardin. Les châteaux de Marly et de Trianon lui doivent aussi l'existence.

Jules Hardouin Mansard mourut avant l'entier achèvement de ce dernier ouvrage, le 11 mai 1708.

PERRAULT (*Claude*), architecte, naquit à Paris en 1613. Destiné qu'il fut d'abord à être médecin, il s'appliqua tellement à ce genre d'étude, qu'il composa plusieurs ouvrages relatifs à cette science et dénotant son savoir. Mais son goût dominant étant l'architecture, il abandonna Hippocrate pour Vitruve, et commença par traduire l'ouvrage latin légué à la postérité par ce dernier. Cet ouvrage, qu'il enrichit d'une foule de dessins d'un intérêt remarquable, contribua puissamment à sa réputation. — Il composa aussi plusieurs plans qui obtinrent les suffrages de l'autorité. Ce fut sur ses dessins que s'élevèrent l'*Observatoire de Paris*; la *Chapelle de Sceaux*; et dans la suite, la superbe *Colonnade du Louvre*.

Claude Perrault, l'un des hommes les plus utiles comme des plus remarquable de son siècle, et qui, ainsi que le dit Voltaire, « ...eut de la réputation malgré Boileau..., » mourut à Paris l'an 1688.

FÉLIBIEN (*André*), secrétaire de l'Académie des

sciences, historiographe des bâtiments du roi, contrôleur général des ponts et chaussées, administrateur de l'hospice des Quinze-Vingts, naquit à Chartres en 1619.

Ses principaux ouvrages sont du domaine de la littérature artistique. On cite surtout les livres suivants : 1° *l'Origine de la Peinture;* 2° *Des Principes de l'Architecture, de la Sculpture, de la Peinture et des autres arts qui en dépendent, avec un Dictionnaire des termes propres à chacun de ces arts;* 3° *Entretiens sur les vies et les ouvrages des plus excellents Peintres anciens et modernes,* etc. De tous ces ouvrages, le dernier mentionné est le plus estimé.

André *Félibien* eut plusieurs enfants. Jean-François *Félibien*, son fils aîné, fut auteur de l'*Histoire de la vie et des œuvres des plus célèbres architectes*, et de plus, conseiller du roi, secrétaire de l'Académie d'architecture, enfin trésorier de l'Académie des inscriptions et belles-lettres.

André Félibien mourut en 1695.

PETITOT (*Jean*), peintre, naquit à Genève en 1607. Cet artiste se donna des soins infinis pour porter la peinture en émail à sa perfection. Mais aussi rien de plus parfait en ce genre, que les ouvrages qu'il a copiés d'après les plus grands maîtres. En Angleterre, où il séjourna quelque temps, il fit la connaissance du célèbre Van-Dyck, qui se plut à le voir travailler, et à retoucher même quelquefois ses travaux.

Son talent ne se bornait pas à être un excellent copiste, il savait aussi exécuter parfaitement d'après nature. Le roi Louis XIV l'attira en France, où ce prince, ainsi que plusieurs personnages de sa cour l'occupèrent longtemps. Il lui fut même accordé une pension considérable et un logement au Louvre.

Petitot s'était associé pour son travail Jacques Bordier, son beau-frère, lequel était chargé de peindre les cheveux, les draperies et les fonds; lui, Petitot, s'étant réservé les têtes et les mains. Malgré l'immense différence qui existait dans leur emploi, ils n'en vécurent pas moins dans l'amitié la plus intime, la jalousie n'ayant jamais eu part à leurs travaux; et tout l'argent qu'ils gagnèrent, c'est-à-dire plus d'un million, fut partagé sans procès.

Petitot mourut à Vevay, ville du canton de Vaud, l'an 1691.

EDELINGK (*Gérard*), graveur en taille-douce, naquit à Anvers en 1641. Les bienfaits de Louis XIV l'attirèrent en France, et, comme il y vint fort jeune et n'en sortit jamais, on peut hardiment le considérer comme français.

Ce maître a autant produit de chefs-d'œuvre qu'il a gravé d'estampes. La pureté de son burin, la sévérité de son style, la correction de son dessin, placent ses ouvrages au rang le plus élevé. Parmi les principaux, on remarque : *la sainte Famille* d'après Raphaël; *la tente de Darius, la Madeleine, et le Christ*

aux *Anges,* d'après Le Brun ; *le portrait de Philippe de Champagne,* qu'il regardait lui-même comme le triomphe de son burin ; et plusieurs *thèses* annonçant sa grande facilité. On remarque aussi une quantité prodigieuse de portraits d'après différents maîtres, parmi lesquels on distingue ceux de *Desjardins,* de *Le Brun,* de *Rigaud,* etc.

Edelingk mourut à Paris l'an 1707.

NANTEUIL (*Robert*), graveur en taille-douce, naquit à Reims en 1630. Il sut tellement allier le soin de ses études classiques et son goût pour les arts, qu'il fut également en état de soutenir sa thèse en philosophie et d'en faire la gravure.

Cet artiste n'a jamais gravé que des portraits; mais il les a traités avec tant de mérite, qu'on ne saurait se lasser de les admirer. On cite entre autres le *portrait de Louis XIV,* pour lequel ce prince, en lui témoignant sa satisfaction, le nomma dessinateur et graveur de son cabinet, et de plus lui accorda une pension de mille livres.

Nanteuil joignait à son talent de graveur, celui de faire des vers, et de les réciter ensuite fort agréablement. Sa conversation instructive et choisie, surtout son caractère aimable, le faisaient rechercher de tous. Il mourut à Paris en 1678.

MASSON (*Antoine*), graveur en taille-douce, naquit près d'Orléans, l'an 1636. Ce fut surtout dans le

genre du portrait que cet artiste se distingua. Son *duc d'Harcourt*, communément appelé *Cadet la Perle*, est un véritable chef-d'œuvre. On y trouve un sentiment exquis de couleur pour les chairs, et de légèreté pour les cheveux, qui en font un morceau admirable.—Si Masson avait suivi une autre carrière que celle du portrait, il aurait pour le moins été aussi estimé; témoin l'estampe tant vantée des Disciples d'Emmaüs, et connue sous le nom de *la nappe*, qu'il grava pour le roi. Cette gravure est surtout remarquable par la manière dont le linge y est imité.

Masson mourut à Paris en 1700.

AUDRAN (*Gérard*), graveur à l'eau-forte, naquit à Lyon en 1639. Il fut élève de son père, et termina ses études artistiques par un séjour de deux ans qu'il fit à Rome. Durant ce temps, il s'appliqua spécialement à dessiner les ouvrages des grands maîtres.

De retour en France, il grava à l'eau-forte, les *batailles d'Alexandre*, d'après Le Brun. On sait combien ces estampes eurent de vogue, et combien maintenant elles sont encore et justement estimées.

Gérard Audran a surtout gravé d'après le Poussin; ses *Sept Sacrements* d'après ce maître sont autant de chefs-d'œuvre.

Si ce grand artiste ne brilla pas par la beauté de son exécution, du moins il se montra toujours recommandable par un dessin sévère, puissant, et de bon goût.

Gérard Audran mourut à Paris l'an 1703.

DREVET. On cite trois graveurs de ce nom. — Les deux premiers, le père et le fils, nommés chacun Pierre, se sont acquis une grande réputation dans le genre du portrait, par la précision, la délicatesse et le charme de leur burin. Le fils surtout, Pierre Drevet, né à Paris en 1697, s'est rendu célèbre par son portrait de Samuel-Bernard, et plus encore par celui de Jacques-Benigne Bossuet, évêque de Meaux, dont le rochet notamment est d'un effet admirable. Ce dernier ouvrage est un type à suivre lorsqu'il s'agit de représenter la dentelle. — Quant au troisième Drevet, dont le prénom est Claude, et qui fut à la fois parent et élève des précédents, ses estampes ne sont pas sans mérite, bien qu'elles soient loin cependant de réunir les qualités que l'on admire dans ses deux homonymes.

STELLA (*Claudine Boursonnet*), graveuse à l'eau-forte, et nièce du peintre Jacques Stella, naquit à Lyon en 1636. Elle s'est surtout rendue recommandable par la manière habile avec laquelle elle a a su représenter le caractère des tableaux du Poussin. Son *Moïse sauvé* et *le Frappement du rocher*, sont deux œuvres remarquables.

Claudine Stella mourut à Paris en 1697.

HOGARTH (*Williams*), peintre et graveur, est né à Londres en 1697. Il s'est surtout attaché à représenter les mœurs, qu'il a retracées avec beaucoup de

vérité et d'énergie. Mais, comme son but était de donner des leçons à l'humanité, en s'adressant de préférence aux classes les plus simples, il est, pour l'ordinaire, tombé dans le trivial et l'exagéré.

Ses principaux ouvrages sont ses drames en peinture, tels que : *la Cruauté envers les animaux; Industrie et Paresse*, etc.

Pour propager ses compositions, Hogarth les a gravées lui-même sur bois, et de là nous prendrons occasion de dire que le drame n'est pas le seul genre dans lequel il se soit distingué, témoin sa gravure si vraie des *Spectateurs en gaieté*, où les diverses expressions du rire sont représentées avec un rare talent.

Non content de partager sa vie entre la peinture et la gravure, cet artiste trouvait encore le temps d'écrire ses pensées. On possède de lui un traité d'esthétique intitulé : l'*Analyse de la beauté*. Malheureusement, ce livre est le côté faible de ses œuvres, car les idées qu'il renferme sont plus bizarres que justes.

Hogarth est mort à Leicester-Fields en 1764.

REYNOLDS (*sir Josué*), peintre, naquit à Plymton, près Plymouth, dans le Devonshire, en 1723. Dès l'âge le plus tendre, il manifesta une sorte de prédilection pour le dessin, sans pourtant présager absolument ce qu'il devait être un jour. A huit ans,

il apprit de lui-même les leçons de perspective du cours du collége des Jésuites et exécuta, d'après les règles, une vue de l'école de grammaire de Plymton que dirigeait son père.

Ses parents l'ayant destiné à la peinture, il s'appliqua à l'étude des grands maîtres, et s'efforça surtout d'imiter le goût vénitien.

Ayant passé quelque temps en Italie, il revint dans sa patrie et signala bientôt son retour par des ouvrages d'un mérite distingué. De plus, il fonda une académie connue sous le nom de *Club littéraire*, sur le modèle de laquelle fut établie l'Académie royale des arts de Londres, dont il fut proclamé président à l'unanimité. C'est à l'occasion de cette présidence qu'il composa ses *Discours sur la peinture*, afin d'accroître par eux l'intérêt des séances publiques.

Reynolds passa sa vie entière à s'occuper de peinture ou de travaux littéraires relatifs à son étude. — En peinture il s'adonna à l'histoire, mais surtout au portrait qu'il exécuta très-habilement. Quelquefois même il associa ces deux modes avec avantage : son tableau représentant *le comte Ugolin*, mourant de faim dans sa prison ainsi que ses quatre fils, est un chef-d'œuvre en ce genre. — En littérature il fit plusieurs ouvrages, au nombre desquels, outre ses discours sur la peinture, dont nous venons de parler, on cite préférablement ses *notes sur le poëme latin de Dufresnoy*.

Cet homme illustre, remarquable surtout par le

nouvel élan qu'il donna aux arts en Angleterre, mérite d'être placé en haute considération parmi les vrais amis du progrès. Il mourut à Leicester-Fields en 1792.

VELASQUEZ (*Dom Diego Rodriguez de Silva*), peintre et chef de l'école de Madrid, naquit à Séville en 1599. Un esprit orné de toutes les connaissances nécessaires à la peinture, un génie hardi et pénétrant, un pinceau fier, un coloris vigoureux, une touche énergique et à la fois légère, mais surtout la faveur de Philippe IV, ont fait de cet artiste un personnage recommandable qui a puissamment contribué à la gloire de l'école Espagnole. Il fut élève de François Pacheco.

Notre musée possède de lui un fort beau portrait représentant l'*Infante Marguerite Thérèse*, fille de Philippe IV, roi d'Espagne.

Velasquez mourut à Madrid en 1660. Ses obsèques furent célébrées avec une pompe extraordinaire.

ZURBARAN (*Francesco*), peintre, naquit à Fuente de Cantos, près Séville en 1598. Son éducation première fut celle du laboureur; mais ayant fait connaître combien son penchant naturel l'entrainait vers la peinture, on le plaça à l'école du licencié Jean de las Roëlas qui habitait Séville. Là, son talent

ne tarda pas à se développer. Dès lors, il s'appliqua surtout à l'étude de la nature, et s'adonna particulièrement à peindre des draperies blanches d'après le mannequin. Tandis que chaque jour il acquérait de nouvelles lumières, on amena à Séville plusieurs tableaux du Carravage. Zurbaran en ayant eu connaissance, s'empressa de les copier, et il le fit avec tant de succès, que ce travail lui mérita le surnom de *Carravage espagnol*. — En 1625, il fut chargé, par le marquis de Malagon, d'exécuter de grands tableaux pour l'autel Saint-Pierre de la cathédrale de Séville. Ces tableaux furent remarquables; mais, de tous ses ouvrages, celui qui contribua le plus à sa réputation, fut le tableau qu'il fit pour le grand autel de l'église du collége de Saint-Thomas, et que nous avons longtemps possédé dans notre musée. Il représentait, sous le couvert de *Saint-Thomas d'Aquin*, l'apothéose du chanoine Augustin Abreu-Munez-de-Escobar.

Zurbaran ne travailla pas seulement à Séville. On vante avec raison les douze tableaux, presque tous relatifs à la vie de saint Jérôme, qu'il exécuta à Xérès (où il resta longtemps) pour décorer la Chartreuse de cette ville. Enfin, de retour à Madrid, il fut chargé par le roi d'exécuter pour le *Retiro* les *douze travaux d'Hercule*.

Ce peintre habile mourut en 1662.

MURILLO (*Bartholomé* ou plutôt *Estéban*), peintre, et chef de l'école de Séville, naquit à Séville le premier jour de janvier de l'année 1618, et fut baptisé en l'église paroissiale de Sainte-Marie-Madeleine. Ses parents, établis en cette ville, étaient originaires de Pilas. Le jeune Murillo, après avoir manifesté de bonne heure les plus heureuses dispositions, entra chez son oncle, Juan del Castillo, où il étudia quelque temps en qualité d'élève. Mais, ce peintre étant allé se fixer à Cadix, Murillo se trouva tout à coup privé des secours d'un maître, à l'âge où l'expérience s'acquiert, mais où elle manque encore complétement. Se voyant ainsi livré à lui-même, il fit comme tant d'autres qui se laissent séduire à l'appât du gain; il travailla pour des marchands spéculateurs qui exportaient alors de communes peintures pour l'Amérique. — Cependant ce genre de pratiquer les arts ne pouvait longtemps lui convenir; une voix intérieure ne cessait de lui dire qu'il était appelé à de plus hautes destinées. Sur ces entrefaites, vint aussi à Séville un élève de Van-Dyck, Pierre Moya, dont la manière lui sembla sublime. Dès lors, il ne rêva plus qu'au désir de continuer ses études et qu'au moyen d'acquérir, à force de persévérance, un véritable talent. A cet effet, il se rendit à Madrid, auprès de Vélasquez, premier peintre du roi. Celui-ci le reçut avec bonté et lui procura l'occasion de copier plusieurs ouvrages du Titien, de Rubens et de Van-Dyck; surtout se fit un vrai plaisir de l'aider de ses conseils. Cette étude ainsi que celle

de la nature lui donnèrent un bon coloris. Malheureusement, il lui manqua toujours de dessiner d'une façon grandiose et de donner à ses figures une noble attitude.

Parmi les tableaux de Murillo que possède notre musée, on distingue surtout celui représentant *le Mystère de la Conception*, où la vierge Marie apparaît, dans tout son éclat, vénérée des anges et des hommes. On cite encore celui où l'on voit *le Père éternel et le Saint-Esprit contemplant l'Enfant-Jésus*, qui, placé debout sur les genoux de sa mère, reçoit une croix de jonc que saint Jean lui offre. Mais les principaux sont au palais de l'Escurial.

Murillo mourut à Séville en 1682.

REMBRANDT (*Paul*), dit *van Ryn*, peintre, naquit près de Leyde en 1606. Son père était meunier. Cependant trouvant de l'esprit à son fils, il voulut le destiner aux lettres; et à cet effet, il l'envoya dans un des colléges, à Leyde. Le jeune Rembrandt, parmi ses études, apprenait le dessin, et ce qui ne devait être qu'un talent d'agrément, devint bientôt un goût réel qui lui fit tout négliger pour s'y adonner exclusivement, à tel point qu'à peine savait-il lire; ce qui fut cause qu'il ne put jamais représenter que des sujets simples : de ceux qui ne demandent aucune érudition.

Bien décidé à faire sa profession de la peinture, Rembrandt étudia sous divers maîtres, et notam-

ment sous Pierre Lastman. Mais, peu capable de supporter le joug, il le quitta bientôt pour retourner chez son père, et là il ne s'occupa plus que de l'imitation de la nature. Un petit tableau, qu'il peignit vers cette époque, fut ce qui tout d'abord le mit en réputation. Ce tableau plut à un amateur, aussi riche que connaisseur distingué, qui le paya cent florins. Dès ce moment ce fut à qui aurait de ses ouvrages dans les principales villes de la Hollande.

Rembrandt possédait à fond la science du clair-obscur et celle du coloris; mais son dessin était incorrect et son style peu élevé: défauts qui prenaient leur source dans son peu d'instruction et son mépris pour l'antique. « Mes antiques, disait-il sou-
« vent, sont les vieilles armures, les vieux instru-
« ments et ajustements qui meublent mon atelier. »

La galerie du Louvre possède plusieurs de ses tableaux, notamment: *Tobie et sa famille prosternés devant l'ange du Seigneur; le Samaritain secourant un blessé; ses Philosophes en méditation*, et plusieurs portraits, dont quatre le représentent lui-même à différents âges et dans divers costumes.

Quant aux estampes gravées à l'eau-forte par Rembrandt, il s'en trouve un très-grand nombre; mais les bonnes épreuves sont fort rares, d'un fort grand prix et d'un effet admirable. Sa *Descente de croix, Jésus-Christ guérissant les malades*, et le *portrait du banquier Wtenbogard*, sont de véritables chefs-d'œuvre, non comme beauté de style ni comme pu-

reté du burin, mais comme intelligence du clair-obscur et comme adresse de résultat; car, en effet, avec des tailles en apparence égratignées et jetées au hasard, elles offrent des tons pleins de finesse, de force et de transparence.

Cet artiste remarquable est mort à Amsterdam en 1674.

POTTER (*Paul*), peintre, naquit à Enkuisen, l'an 1625. Il fut élève de son père, qu'il ne tarda pas à surpasser, et devint ensuite de lui-même un fort habile paysagiste.

Ce que l'on admire dans ses ouvrages, est la facilité avec laquelle il a su rendre les divers effets du jour, et surtout sa manière de représenter les animaux.

Paul Potter s'adonna aussi à l'art de la gravure à l'eau-forte: ses estampes sont fort recherchées. Il mourut à Amsterdam en 1654.

DOW (*Gérard*), peintre, naquit à Leyde en 1613. Elève de Rembrandt, il prit cependant une route différente. On ne peut avoir plus de patience dans le travail, plus de goût pour l'extrême propreté, que cet artiste n'en montra. Il regardait la poussière comme son ennemie la plus cruelle; aussi, pour s'en garantir, avait-il recours à mille moyens. Son atelier donnait sur un canal; ses couleurs étaient broyées sur un cristal; sa palette et ses pinceaux étaient

soigneusement enfermés; enfin, lorsqu'il voulait peindre, il commençait par s'asseoir, et attendait ensuite avec un flegme admirable, que jusqu'aux moindres parcelles fussent entièrement dissipées.

Gérard Dow mettait beaucoup de temps à ce qu'il faisait. Il fut, dit-on, trois jours à représenter le manche d'un balai. Aussi, en général, ses tableaux sont si complétement terminés, que souvent il faut recourir à la loupe, pour en apercevoir le travail.

Ce peintre n'a exécuté que des tableaux de chevalet, qu'il faisait payer à proportion du temps qu'il passait à les produire. Parmi ses ouvrages, nous citerons seulement l'*Arracheur de dents*, et la *Femme hydropique*. Ce dernier tableau est son chef-d'œuvre. Il était jadis renfermé dans une boîte d'ébène, sur le couvercle de laquelle était représentée une aiguière d'argent. On voit au Musée du Louvre ce précieux couvercle ainsi que les deux tableaux signalés ci-dessus. Gérard Dow avait essayé à s'exercer dans le genre du portrait, mais la lenteur de son exécution le força d'y renoncer, parce qu'il fatiguait ses modèles. Il en existe pourtant quelques-uns.

Ce peintre mourut l'an 1680, dans la même ville où il avait pris naissance.

WOUWERMANS (*Philippe*), peintre, naquit à Harlem en 1620. Il fut élève de son père et de Jean

Wynants. Ce peintre, considéré comme un des maîtres les plus distingués de l'école Hollandaise, a surtout excellé dans le paysage, qu'il ornait de chasses, de haltes, de campements d'armée, d'attaques de villages, d'escarmouches et en général de sujets à chevaux, attendu qu'il dessinait ces sortes d'animaux avec une merveilleuse perfection.

Élégance et correction, touche moelleuse et légère, coloris suave, fini précieux et admirable entente du clair-obscur, tels sont les caractères distinctifs qui recommandent aux vrais amateurs les tableaux de Wouwermans.

Malgré son rare talent, ce peintre eut à se plaindre de la fortune; aussi ne voulut-il jamais que son fils fût artiste, et préféra-t-il le destiner au cloître. Son caractère s'était même tellement aigri par le malheur, que se voyant près de mourir, il fit brûler en sa présence une cassette remplie de ses études et de ses dessins.

Wouwermans est mort à Harlem en 1668.

BERGHEM (*Nicolas Klaas* dit), peintre et graveur, naquit à Harlem en 1624. Ce surnom de Berghem, qui, dans la langue du pays, signifie *sauve-le*, lui vient, à ce que l'on assure, de ce qu'un jour se trouvant dans un péril extrême, ses amis se disaient l'un à l'autre : *Berghem!*

Cet habile artiste fut élève de son père, van Har-

léem, de van Goyen et de J.-B. Weenix, mais il les surpassa tous.

Il excellait surtout dans le paysage, et y représentait des animaux de toute sorte, surtout des vaches, avec une rare perfection. Ses tableaux et ses gravures sont fort estimés.

Berghem mourut dans sa ville natale en 1683.

BACKHUISEN (*Ludolphe* ou *Louis*), né à Embden en 1634, était peintre de marine. Plus d'une fois il fit preuve de courage, en exposant sa vie par amour pour son art. Un jour, dit-on, afin de bien juger de l'effet d'une tempête, il monta sur un frêle esquif, guidé seulement par deux matelots, et ne rentra au port que lorsque la mer fut apaisée.

Les Hollandais estimaient si fort son mérite, que, voulant donner à Louis XIV un présent digne de lui, ils offrirent à ce grand prince son tableau du *port d'Amsterdam*, lequel est demeuré depuis comme un des plus beaux ornements de notre vieux Louvre.

Backhuisen est mort à Amsterdam en 1709.

HUYSUM (*Jean van*), peintre de paysage, mais surtout de fleurs et de fruits, naquit à Amsterdam en 1682.

A une exécution consciencieuse, il joignait le goût le plus délicat, le coloris le plus brillant, le faire le

plus moelleux. Ses tableaux de fleurs sont ce qui contribua davantage à sa haute réputation. Dans ce genre, il est sans égal. Van Huysum a su rendre avec une indicible vérité, le velouté des fruits, l'éclat des fleurs, la transparence des gouttes de rosée, et jusqu'aux insectes qui animaient ses ouvrages.

Plusieurs de ses tableaux sont au Musée du Louvre : on peut les signaler comme des modèles à suivre.

Ce peintre admirable mourut en 1749, au même lieu où il était né.

DUQUESNOY, statuaire, désigné en France sous le nom de *François Flamand*, naquit à Bruxelles en 1594. Sa manière suave et gracieuse le porta de préférence à représenter les *enfants* dont il rendait la morbidesse avec un talent remarquable. Néanmoins, bien qu'il excellât dans ce genre aimable, il prouva par plusieurs ouvrages d'un style plus sévère, comme par exemple son *saint André*, placé à Rome dans l'église Saint-Pierre, que son talent était susceptible d'une plus haute portée.

Duquesnoy mourut à Livourne l'an 1644, prêt à partir pour la France qui le sollicitait.

TENIERS (*David*) dit le jeune, naquit à Anvers en 1610. Il eut pour maîtres son père David Teniers dit le vieux, et Adrien Brauwer, que, tous deux il surpassa.

Les sujets ordinaires que traitait ce peintre, étaient des scènes réjouissantes, des buveurs, des noces de village, des corps de garde, des tabagies et des fumeurs. Il a aussi représenté des chimistes, et plusieurs tentations de saint Antoine.

Teniers mettait beaucoup de vérité, d'expression et de finesse dans ses ouvrages; malheureusement, il n'avait pas assez voyagé pour varier beaucoup ses sites, et choisissait des terrains plats. Quant à ses personnages, il les faisait tous laids, parce qu'il puisait ses modèles dans des natures triviales. Ce qu'il y a d'étonnant est la facilité avec laquelle il fabriquait des pastiches [1]. Il fut considéré comme le premier dans ce genre imposteur.

Louis XIV n'aimait pas la manière de ce peintre; mais en revanche, l'archiduc Léopold Guillaume l'estimait beaucoup et honorait même sa personne de son amitié. Ce prince lui donna son portrait, richement entouré, suspendu à une chaîne d'or, et de plus le nomma gentilhomme de sa chambre. Le prince d'Orange Guillaume, l'évêque de Gand, ainsi que les principaux seigneurs qui se piquaient d'aimer la peinture, si non belle du moins vraie, lui firent aussi l'accueil le plus favorable.

Teniers avait une façon de peindre fort expéditive. Souvent, il lui est arrivé de commencer et de terminer un tableau dans un seul jour, quelquefois même dans une seule soirée. Ce sont les

[1] Voyez, pour la définition de ce mot, à l'article *Mignard*.

ouvrages qu'il a exécutés de cette dernière manière que l'on a nommés ses *après-soupers*. Il produisit un si grand nombre d'ouvrages, grâce à cette promptitude, qu'il assurait, en plaisantant, que pour les placer tous en file il faudrait une galerie de deux lieues de long.

David Teniers, le jeune, mourut à Bruxelles en 1690.

———

JOUVENET (*Jean*), peintre, naquit à Rouen en 1644. Sa famille comptait un grand nombre d'artistes, et son aïeul avait même eu la gloire d'enseigner les premiers principes au célèbre Poussin. Jouvenet, doué par la nature de dispositions remarquables, vit son talent se développer de bonne heure. A vingt-neuf ans, il peignit son tableau du *Paralytique*, qui, à coup sûr, est un de ses meilleurs ouvrages. En 1675, il fut présenté par Le Brun à l'Académie, qui s'empressa de l'accueillir dans son sein.

Ses principaux morceaux sont : *les Douze Apôtres*, qu'il peignit à fresque au-dessous de la coupole de l'église des Invalides ; *la Pêche miraculeuse ; Jésus guérissant les malades ; la Résurrection du Lazare ; les Vendeurs chassés du Temple ;* enfin son tableau du *Magnificat*, qu'il termina de la main gauche, étant devenu paralysé du côté droit.

Si l'on ne peut indiquer comme modèle à suivre la manière peu correcte et trop libre de Jouvenet,

comme aussi son coloris jaunâtre et purement de convention, on doit au moins citer sa facilité à composer, son assiduité au travail, et cette sorte de grâce qu'il a su mettre dans le jet de ses draperies.

Jouvenet mourut à Paris, l'an 1717.

COTTE (*Robert de*), architecte, naquit à Paris en 1657. Petit-fils de Firmin de Cotte, qui servit en qualité d'ingénieur au siége de la Rochelle et devint ensuite architecte ordinaire du roi Louis XIII, « il ajouta, dit un écrivain du dix-huitième siècle, un nouvel éclat à ce nom déjà célèbre dans les arts. » Ce qu'il y a de certain, c'est que les titres et les honneurs ne lui firent pas défaut. Nommé architecte ordinaire du roi, on ne tarda pas à le choisir pour directeur de l'Académie royale d'architecture ; et peu après, il fut élu vice-protecteur de celle de peinture et de sculpture. Jules Hardouin Mansard étant mort, Louis XIV le nomma son premier architecte et intendant de ses bâtiments, jardins, arts et manufactures. Il fit plus, il le décora du cordon de Saint-Michel, « voulant, dit encore le même écrivain, égaler les récompenses à ses travaux, et les honneurs à ses talents. » Pour tout cela, Robert de Cotte a fourni les dessins et dirigé l'exécution du *Péristyle de Trianon* avec ses dépendances, a imaginé *la Fontaine en face du Palais-Royal*, et surtout a composé les dessins d'après lesquels fut élevé le *Portail de Saint-Roch*. Enfin, il a fait encore plu-

sieurs châteaux et palais dans le même goût, et est mort à Paris, l'an 1735. Mais ce qui est digne de remarque, c'est qu'il fut le premier qui imagina de placer des glaces au-dessus des chambranles de cheminées.

VAN LOO (*Charles-André*), appelé communément *Carle van Loo*, peintre, naquit à Nice, en Provence, l'an 1705. Fils, petit-fils et frère de peintre, il étudia successivement sous différents maîtres, et particulièrement sous Benedetto Luti. Mais tous, loin de le guider dans la route du vrai, l'entraînèrent, au contraire, dans un goût théâtral et affecté, auquel, pour comble de disgrâce, son pinceau naturellement moelleux et son talent facile donnèrent une sorte d'attrait, surtout chez les Français, toujours portés vers la nouveauté, même aux dépens du beau. Chez eux il trouva d'abord des prôneurs, puis des admirateurs, et enfin des imitateurs. Lui vivant, ses ouvrages furent le type du style par excellence, le prototype du vrai beau; on les compara pour le dessin à ceux de Raphaël, pour le coloris à ceux du Titien : mais, étant mort, la médaille tourna; et des critiques amères et vraies firent crouler l'échafaudage de sa gloire temporaire.

Carle van Loo, chevalier de Saint-Michel et premier peintre du roi, mourut à Paris en 1765,

WATTEAU (*Antoine*), peintre, naquit à Valenciennes [1] en 1684. Mélancolique, souvent même misanthrope, cet artiste, par une bizarrerie dont on ne saurait se rendre compte, s'adonna de préférence à représenter des scènes gaies et divertissantes. C'était dans les places publiques, autour des charlatans, que, dans sa jeunesse, il prenait des modèles, surtout c'était aux champs, parmi les villageois, qu'il puisait le goût des pastorales.

Après avoir été successivement chez plusieurs maîtres assez médiocres, entre autres chez un homme qui, faisant des tableaux en fabrique pour expédier ensuite dans la province, l'employa spécialement à peindre les *saint Nicolas*, ce qui faisait dire plaisamment à Watteau qu'*il savait ce saint par cœur et n'avait plus besoin d'original*, il mit tout en usage pour aller en Italie. Il s'adressa à l'Académie pour solliciter la pension du roi et présenta à ce sujet deux tableaux qui furent jugés si favorablement, que son admission dans le sein de ce corps illustre, sous le titre de *peintre de fêtes galantes*, en fut la suite immédiate.

Cependant, vers le même temps, son inconstance le fit partir pour l'Angleterre, où, malgré le bon accueil qu'il y reçut, il ne put séjourner longtemps. Bientôt il revint en France. Ce fut alors que, se trouvant sans occupation, il peignit le plafond de la boutique d'un marchand de ses amis, qui demeurait sur

[1] Cette ville était alors française par suite du traité de Nimègue, daté de 1678.

le pont Notre-Dame, alors garni de maisons. Cette peinture, faite avec soin, a longtemps attiré les regards des curieux et des oisifs.

Watteau possédait un bon coloris et rendait la nature avec assez de vérité, surtout avec beaucoup de grâce; mais en général, il la choisissait mal et la costumait d'une façon affétée, quelquefois même ridicule : dans ses ouvrages, le talent semble ne se montrer qu'à regret sous la bizarre coquetterie de l'époque. On voit au musée un tableau de cet artiste, représentant *l'embarquement pour l'île de Cythère*.

Watteau mourut au village de Nogent, près Paris, l'an 1721.

BOUCHARDON (*Edme*), sculpteur et architecte, naquit à Chaumont en Bassigny, l'an 1698. Il montra d'abord des dispositions pour la peinture; mais son goût ayant changé, son ardeur tourna au profit de la sculpture.

Son professeur dans l'art de la statuaire fut Guillaume Costou, célèbre sculpteur de l'époque. Bouchardon, grâce aux conseils de ce professeur, remporta le premier grand prix, et fut envoyé à Rome pour y achever ses études. Rappelé en France par les ordres du roi, en 1732, à son retour il fut chargé de plusieurs grands ouvrages, tant à Paris qu'à Versailles.

Au nombre des principaux, nous placerons d'abord *la fontaine de la rue de Grenelle Saint-Germain*, à Paris. C'est là qu'il déploya son talent, non-seu-

lement comme statuaire, mais encore comme architecte. Sur le corps avancé de ce monument, il a représenté la ville de Paris, assise sur une proue de vaisseau, qui en est le symbole. Au-dessous sont la Seine et la Marne : la Seine, figurée par un fleuve robuste tenant un aviron : la Marne, représentée par une nymphe tenant une écrevisse. Dans les quatre niches des ailes du monument, il a placé les figures des quatre Saisons. — Nous citerons ensuite deux autres statues représentant, la première : *l'Amour taillant un arc dans la massue d'Hercule*; la seconde : *Louis XIV sur son cheval*. Cette dernière, avant la révolution, était élevée sur la place Louis XV, aujourd'hui place de la Concorde.

Bouchardon avait une grande facilité; malheureusement il en abusa trop souvent, et songea moins à plaire à la postérité qu'à recevoir l'approbation des hommes de son temps.

Cet artiste mourut en 1762.

BOUCHER (*François*), peintre, naquit à Paris en 1704. La réputation qu'il usurpa de son vivant, s'éteignit avec lui, et le titre d'Albane français [1], que ses admirateurs lui prodiguèrent, ne lui fut pas conservé par la postérité, malgré que, tout exprès

[1] Albane (François), né à Bologne en 1578, et mort en 1660, fut élève des Carrache. Cet artiste avait une touche facile et un dessin gracieux, ses attitudes et ses draperies sont d'un assez bon choix. Ajoutons qu'il possédait l'entente du clair-obscur et celle du coloris.

pour lui, on ait ajouté au langage artistique, le mot *fouilli*. On disait de ses tableaux qu'ils avaient un *fouilli* plein de goût, un *fouilli* pittoresque, un *fouilli* charmant.

Et cependant, ce peintre était réellement doué d'une grande facilité. Il avait une touche spirituelle et fine; en un mot, il aurait été un des plus grands talents de l'école Française, si, entraîné dans une fausse route par le mauvais goût de son siècle, il ne se fût trouvé trop tôt le favori de la mode. Ce qui semble appuyer cette assertion est que son cabinet de prédilection, celui où personne n'était admis, se trouvait être décoré de tableaux des plus grands maîtres de l'Italie : ce sont encore les soins infinis qu'il se donna pour déterminer la famille du jeune David (de ce David qui fut de nos jours un si grand artiste) à ne pas contraindre sa vocation pour la peinture; et surtout les démarches qu'il fit pour qu'il fût admis à l'école de Vien, le réformateur.

Boucher mourut à Paris, l'an 1770. Il était premier peintre du roi.

VIEN (*Joseph Marie*), peintre, naquit à Montpellier en 1716. Peu d'artistes ont autant produit que ce maître. On estime le nombre de ses tableaux à cent soixante-dix-neuf, et celui de ses dessins les plus remarquables, à près de quatre-vingts. Vien, privé par la révolution de sa place de membre de l'Académie de peinture, et de son titre de pre-

mier peintre du roi, entra à l'Institut dès sa formation en 1795.

Napoléon, qui savait autant apprécier les talents que fixer la victoire, l'appela par suite au sénat, dont il fut doyen d'âge, lui réintégra le cordon de Saint-Michel, enfin, le nomma successivement comte de l'Empire et commandant de la légion d'Honneur. Mais son plus beau titre au souvenir de la postérité fut celui de *Régénérateur de l'école Française*, qu'il sut mériter par le nouvel élan qu'il donna aux arts.

Parmi les principaux tableaux de Vien, nous citerons : *saint Denis prêchant dans les Gaules; les adieux d'Hector et d'Andromaque; l'Ermite endormi.* Le premier de ces ouvrages décore l'église Saint-Roch de Paris; le deuxième, le château de Versailles; le troisième, la grande galerie du Louvre.

Vien termina sa longue, honorable et laborieuse carrière, à Paris, en 1809. Il fut sincèrement regretté de ses élèves et de ses nombreux amis. Sa dépouille mortelle fut déposée au Panthéon, juste tribut de reconnaissance payé à sa mémoire.

VERNET (*Claude-Joseph*), peintre de paysage et surtout de marine, naquit à Avignon en 1714. Il déploya de bonne heure son goût pour le paysage, et ce fut le hasard, qui si souvent préside à nos destinées, qui lui révéla son talent pour l'exécution des marines... Allant à Rome pour l'étude de son art, il fut retenu en mer par le calme et les vents

contraires. A son arrivée, il s'empressa de peindre une marine qu'il vendit beaucoup plus qu'il n'avait osé l'espérer. Aussi, ajoute un de ses chroniqueurs, « peut-être n'eût-il pas été peintre de marine s'il eût fait son voyage par terre. »

Il séjourna vingt ans à Rome, où ses ouvrages furent aussi recherchés des étrangers que des Italiens. Cependant sa réputation le fit rappeler en France par Louis XV (en 1753), pour y peindre les *vues des différents ports de mer* de ce royaume. Il s'acquitta en moins de douze années, de cette tâche, ingrate en apparence par son exactitude obligée, autant en homme de génie qu'en bon français. Mais de tous les tableaux que peignit Vernet, celui qu'on regarde comme son chef-d'œuvre est sa *Tempête,* qu'il exécuta en 1762. Cet ouvrage, d'une vérité effrayante, a été gravé au burin par Balechou.

Lorsque Vernet eut terminé ses ports de France, il fixa son séjour à Paris et se remit à peindre le paysage, guidé par sa mémoire heureuse, qui lui retraçait les beaux sites de l'Italie que tant de fois il avait admirés.

Ce grand homme, père et grand-père de deux artistes célèbres, MM. Carle et Horace Vernet, dont la réputation est devenue européenne, travailla jusqu'à la fin de sa longue carrière avec un égal succès, son corps, son esprit, son talent et sa gaîté n'ayant éprouvé aucune atteinte du poids de la vieillesse.

Il mourut à Paris en 1789.

Durant sa vie, il avait aimé son art avec l'enthou-

siasme d'un véritable artiste. On rapporte qu'un jour, dans ses voyages sur mer, ayant été surpris par une violente tempête, il se fit attacher à un mât pour pouvoir à son gré contempler ce spectacle imposant et terrible.

GREUZE (*Jean-Baptiste*), peintre, naquit à Tournus en Bourgogne, l'an 1734. Il n'eut de guide que son génie, et les ouvrages des grands maîtres qu'il alla étudier à Rome.

De retour en France, il développa un si haut mérite, qu'il ne tarda pas à s'attirer plus d'envieux que d'admirateurs. Cependant parmi le petit nombre de ceux-ci, on aime à citer Diderot, qui en parla souvent avec tant d'avantage dans ses salons, et qui lui ménagea toujours dans ses livres une place si distinguée. Ce qu'il estimait surtout dans les peintures de cet artiste était la *moralité*, et sous ce point de vue, il lui opposait Boucher pour le faire encore mieux ressortir, ainsi que le prouve cette phrase qu'on lit en son *Essai sur la Peinture*. « Boucher est toujours vicieux et n'attache jamais. Greuze est toujours honnête, et la foule se presse autour de ses tableaux. »

Citons encore un homme aussi grand par sa naissance, que grand par ses vertus et la noblesse de ses sentiments : le duc de Penthièvre. Ce prince avait conçu pour notre peintre une estime si complète, qu'un jour, à ce que l'on rapporte, il l'engagea de la façon la plus affectueuse, à écrire au

bas de tableaux qu'il lui avait commandés, et qui, par parenthèse, furent rétribués de la manière la plus honorable : « *donné par Greuze à son ami M. le duc de Penthièvre;* » disant que par là, la postérité saurait qu'il avait été l'ami d'un grand peintre.

Greuze était passionné pour son art; il disait souvent *que la peinture était un champ vaste et sans limites que le génie seul pouvait agrandir.*

Le coloris de cet artiste a beaucoup de fraîcheur, sa manière est large et franche, ses compositions sont pleines de verve. Son *Accordée de village,* son *Retour de la chasse,* sa *Malédiction paternelle,* sont de véritables chefs-d'œuvre qui, sous une apparence modeste quant au style, savent toucher le cœur et lui faire ressentir les émotions les plus variées, les sentiments les plus vrais.

Ce peintre habile, à qui ses contemporains n'ont pas assez rendu justice, mourut à Paris en 1807... Un de ses élèves lui consacra l'épitaphe suivante :

> Ci-gît Greuze, peintre enchanteur :
> De l'art par une route sûre
> Il sut atteindre la hauteur,
> Et rivaliser la nature.

TABLE ALPHABÉTIQUE

DES ARTISTES CITÉS DANS LES NOTES BIOGRAPHIQUES.

A

Agésander.................. 192
Albane (*Voy.* l'article Boucher).
Albert Durer (*Voy.* Durer).
Alberti........................ 197
André del Sarte............. 234
Androuet-du-Cerceau...... 239
Apelle......................... 175
Apollodore................... 168
Aristide....................... 172
Audran (Gérard)........... 305

B

Backhuisen.................. 317
Bellin (Gentil)............... 214
Bellin (Jean)................. 215
Benvenuto-Cellini.......... 235
Berghem...................... 316
Bernard Palissy (*Voy.* Palissy).
Bernin......................... 267
Blanchard.................... 276
Bouchardon.................. 324
Boucher....................... 325
Bramante..................... 213
Brosses....................... 275
Brunelleschi................. 196

C

Callicrate (*Voy.* Ictinus).
Callot.......................... 286
Carrache (les)............... 254
— Louis................ *Ib.*
— Augustin........... 255
— Annibal............. 256
Carravagio................... 265
Cespedes..................... 245
Champagne (Philippe de Champaigne dit de)............... 290
Charès de Lindus.......... 188
Cimabué...................... 193
Claude Lorrain (*Voy.* Lorrain).
Clouet......................... 240
Corneille Cort (*Voy.* Augustin Carrache).
Corrège....................... 219
Cotte.......................... 321
Cousin (Jean)............... 226
Chersiphron (*Voy.* Ictinus).

D

Daniel de Volterre......... 248
Dinocrate.................... 180

TABLE DES ARTISTES CITÉS

Dominiquin................ 259
Dow (Gérard)............. 314
Drevet.................... 306
Dufresnoy (*Voy*. Mignard).
Dupré..................... 277
Duquesnoy................ 318
Durer..................... 222
Dyck...................... 274

E

Edelingk.................. 303
Eupolémus................ 189

F

Félibien (André)........... 301
François-Flamand (*Voy*. Duquesnoy).

G

Gérard Audran (*Voy*. Audran).
Gérard Dow (*Voy*. Dow).
Germain Pilon (*Voy*. Pilon).
Giorgion.................. 216
Giotto.................... 194
Girardon.................. 299
Gonnelli.................. 268
Goujon (Jean)............. 227
Greuze.................... 329
Guerchin.................. 261
Guide..................... 263
Guillaume (maître)........ 198

H

Hogarth................... 306
Holbein (Hans)............ 224
Huysum................... 317

I

Jetinus.................... 189

J

Jean de Boulogne (*Voy*. Jean de Douai).
Jean de Bruges............ 198
Jean Cousin (*Voy*. Cousin).
Jean de Douai............. 237
Jean Goujon (*Voy*. Goujon).
Joanes (Vincent).......... 244
Joseph Vernet (*Voy*. Vernet).
Jouvenet.................. 320
Jules Romain.............. 247

L

Le Brun................... 292
Léonard de Vinci.......... 200
Lescot.................... 229
Le Sueur.................. 291
Libon..................... 188
Lorrain................... 288
Lucas de Leyde........... 226
Lysippe................... 187

M

Maître Guillaume (*Voy*. Guillaume).
Maître Roux............... 229
Mansard (François)........ 284
Mansard (Jules-Hardouin).. 300
Marc-Antoine (*Voy*. Raimondi).
Masson.................... 304
Mathieu del Nassaro....... 233
Mellan.................... 285
Michel-Ange............... 203
Michel-Ange de Carravage (*Voy*. Carravagio).
Mignard................... 294

Moralès.................. 243
Murillo.................. 311
Myron................... 184

N

Nanteuil................. 304
Navaretta................ 242
Nicolas de Pise........... 195

P

Palissy.................. 238
Palladio................. 219
Pamphile................. 172
Paul Potter (*Voy*. Potter).
Paul Véronèse............ 249
Pédius (*Voy*. Quintus Pédius).
Perrault................. 301
Pérugin.................. 207
Petitot.................. 302
Phidias.................. 179
Philibert de Lorme........ 235
Philippe de Champagne (*Voy*. Champagne).
Pierre Lescot (*Voy*. Lescot).
Pilon.................... 236
Polyclète................ 182
Polygnote................ 167
Potter (Paul)............ 314
Poussin.................. 278
Praxitèle................ 185
Primatice................ 230
Protogène................ 173
Pujet.................... 297
Pyrgotèles............... 191

Q

Quintus Pédius........... 192

R

Raimondi................. 221
Raphaël Sanzio........... 208
Rembrandt................ 312
Reynolds................. 307
Robert de Cotte (*Voy*. Cotte).
Rosso (*Voy*. maître Roux).
Rubens................... 269

S

Sarazin.................. 276
Scopas................... 184
Spintharus (*Voy*. Ictinus).
Stella................... 306

T

Téniers.................. 318
Thimanthe................ 171
Tintoret................. 251
Titien................... 217

V

Van Dyck (*Voy*. Dyck)......
Van Eyck (*Voy*. Jean de Bruges).
Van Huysum (*Voy*. Huysum).
Van Loo.................. 322
Vargas................... 240
Velasquez................ 309
Vernet................... 327
Verrocchio............... 200
Vien..................... 326
Vignole.................. 232
Vitruve.................. 191
Vouët.................... 283

W	Z
Warin.................... 277	Zeuxis.................. 169
Watteau.................. 323	Zurbaran................ 309
Wouwermans.............. 315	

Quelques noms d'artistes célèbres ayant été omis dans le cours de notre notice, vu le défaut d'espace, nous croyons aller au-devant du désir de nos lecteurs, en donnant ici une table chronologique dans laquelle ces noms se trouvent rétablis.

TABLE CHRONOLOGIQUE

DES PRINCIPALES ÉCOLES ANCIENNES ET MODERNES.

Nota. La lettre P, placée à la suite d'un nom, indiquera que l'artiste était peintre; P. H., peintre d'histoire; P. G., peintre de genre; P. de mar., peintre de marine; Pays., paysagiste; P. de fl., peintre de fleurs; P. d'anim., peintre d'animaux; P. A., peintre d'architecture; P. en min., peintre en miniature : de même S signifiera qu'il était statuaire; A, architecte; Poë. poëte; Écr., écrivain; Plas., plasticien; Sc., sculpteur; Orf., orfévre; Mod., modeleur; Cis., ciseleur; G. E., graveur en estampes; G. M., graveur en médailles; G. P., graveur en pierres fines.

École Grecque.

Dixième siècle avant J.-C.

CLÉANTHE de Corinthe, p.
CRATON de Sicyone, p.

Neuvième siècle avant J.-C.

CLÉOPHANTE de Corinthe, p. monochrome.

Huitième siècle avant J.-C.

CIMON de Cléone, p. polychrome.
BULARQUE de Lydie, p. polychrome.

Septième siècle avant J.-C.

DIBUTADE de Corinthe, plas.
EUCHYR de Corinthe, plas.
THÉODORE de Samos, s. et a.
DÉDALE de Sicyone, s.
GLAUCUS de Chio, s.

Sixième siècle avant J.-C.

SPINTHARUS de Corinthe, a.

AGÉLADAS d'Argos, s.
PYTHODORE de Thèbes, s.

Cinquième siècle avant J.-C.

PHIDIAS d'Athènes, s. toreuticien.
PANOENUS d'Athènes, p.; frère de Phidias.
ACRAGAS, g.
LIBON, a.
EUPOLÉMUS, a.
CALLICRATES, a.
ICTINUS, a.
POLYCLÈTE de Sicyone, s. toreuticien et a.
MYRON d'Éleuthère, s.
POLYGNOTE de Thasos, p.
APOLLODORE d'Athènes, p.

Quatrième siècle avant J.-C.

CHERSIPHRON de Cnosse, a.

MÉTAGÈNE, a., fils de Chersiphron.
ZEUXIS d'Héraclée, p.
PARRHASIUS d'Éphèse, p.
THIMANTHE de Cithnos, p.
SCOPAS de Paros, s.
EUPOMPE de Sicyone, p.
PAMPHILE de Macédoine, p.
PAUSIAS de Sicyone, p.
EUPHRANOR de Corinthe, p. et s.

NICOMAQUE, p.
PRAXITÈLE d'Athènes, s.
PROTOGÈNE de Caunie, p.
APELLE de Cos, p.
AMPHION, p.
ARISTIDE de Thèbes, p.
LYSIPPE de Sycione, s.
DINOCRATES de Macédoine, a.
PYRGOTÈLES, g.-p.

ARTISTES ROMAINS.

Quatrième siècle avant J.-C.
FABIUS PICTOR, p.

Troisième siècle avant J.-C.
PACUVIUS, p. et poëte.

Deuxième siècle avant J.-C.
CLÉOMÈNE, s. (artiste grec travaillant à Rome).

Premier siècle avant J.-C.
MARCUS-VITRUVIUS, a.
MARDUS-LUDIUS, p.
QUINTUS-PÉDIUS, p.
TITIUS, s.
ASSALECTUS, s.
DIOSCOURIDE d'Égée, g.-p.; (artiste grec travaillant à Rome).
DIOGÈNE d'Athènes, sc. et a.; (artiste grec travaillant à Rome).
AGÉSANDER de Rhodes, s.; (artiste grec travaillant à Rome.)

Premier siècle après J.-C.
TURPILIUS de Venise, p., chevalier romain, peignait de la main gauche, et exécuta pour Vérone quelques bons tableaux, mais de petite dimension. (Plin. l. xxxv, cap. 4).
ANTISTIUS LABÉON, p., après avoir été préteur et même proconsul de la Gaule Narbonnaise, tirait vanité de ses petits tableaux; mais n'a recueilli de son travail que le ridicule et le mépris. (Plin. l. xxxv, cap. 4.)

Deuxième siècle après J.-C.
ADRIEN (l'empereur), p.
DIOGNÈTE, p., enseigna son art à l'empereur Antonin.
ANTONIN (l'empereur), p., fut élève de Diognète.

Écoles Italiennes.

ÉCOLE FLORENTINE.

CIMABUÉ, p., né l'an 1240, mort l'an 1300.
GIOTTO, p. 1276-1336.
NICOLAS de Pise, s.; florissait au milieu du treizième siècle.
BRUNELLESCHI, a.; florissait vers la fin du treizième siècle.
ARBERTI, a. 1398-1475.

TABLE CHRONOLOGIQUE. 337

Paolo-Uccello, p. 1389-1472.
Donatello, s.; florissait au quinzième siècle.
Masaccio, p. 1401-1443.
Beato-Giovanni-Angelico, p. en min. 1387-1457.
Lucca della Robbia, p. et mod.; né en 1388.
Verrocchio (Andrea del), p., s. et orf., 1432-1488.
Antonello da Messina, ou Antonello degli Antoni, p. 1447-1496.
Leonardo da Vinci, p. 1452-1519.

Michel-Ange, p. sc. et a, 1474-1563.
Bandinelli (Baccio), p. et sc. 1487-1559.
Andrea del Sarto, p. 1488-1530.
Rosso dit Il Maestro Rosso (maître Roux), p. 1496-1541.
Benvenuto-Cellini, orf. sc.; né en 1500.
Daniel de Volterre, p. et s. 1509-1566.
Vasari (Giorgio), p. 1512-1574.
Pietro da Cortone, p. 1596-1669.
Dolci (Carlo), p. 1616-1686.

ÉCOLE ROMAINE.

Bramante d'Urbin, a. 1444-1514.
Perugino (Pietro Vanucci dit), p. 1446-1524.
Raphael Sanzio (Raphaello Sanzio di Urbino), p. h. 1483-1520.
Penni (Giovanni Francesco) dit Il Fattore, p. 1488-1528.
Gio Nanni dit Jean d'Udine, p. 1489-1561.

Jules Romain (Giulio Pippi dit), p. 1492-1546.
Polidore de Carravage (Polidoro da Carravaggio, ou Caldara dit), p. 1495-1543.
Perino del Vaga (Bonacorsi), p. 1500-1547.
Barrocci (Frederigo), p. 1528-1612.
Bernin, s., p., a. 1598-1680.
Sacchi (Andrea), p. 1600-1661.

ÉCOLE VÉNITIENNE.

Bellini Gentile (Gentil Bellin), p. 1421-1501.
Bellini Giovanni (Jean Bellin), p. 1426-1516.
Pisano (Vittore) dit Pisanello, p., cis. et g. m., floriss. au XVe siècle.
Giorgione (Giogio Barbarelli dit), p. 1477-1511.
Titien (Tiziano Vecellio), p. 1477-1576.
Pordenone (Gio. Antonio Licinio dit Il), p. 1484-1540.

Sebastiano (Frà Bastiano del Piombo ou), p. 1485-1547.
Bordone (Paris), p. 1500-1570.
Palladio (André), a. 1508-1580.
Matteo del Nassaro, g.-p., florissait au commencement du seizième siècle.

Les Bassan { Bassano (Jacopo da Ponte, dit Il), p. 1510-1592.
— (Francesco da Ponte), p., fils aîné de Jacopo, 1546-1591.

22

Suite des Bassan.
- BASSANO (Leandro da Ponte), p., fils de Jacopo, 1558-1623.
- — (Giovanni Battista), p., fils de Jacopo, mort en 1613.
- — (Girolamo), p., fils de Jacopo, mort en 1622.
- TINTORET (Jacopo Robusti, dit le), p. 1512-1594.
- VÉRONÈSE (Paolo Caliari), p. 1530-1590.
- PALME le vieux (Jacopo Palma dit), p. 1540-1588.
- PALME le jeune (Jacopo Palma dit), neveu du précédent, p. 1544-1628.

ÉCOLE LOMBARDE.

- MANTEGNA (Andrea), p. 1430-1506.
- MANTEGNA (Francesco), fils du précédent, p.
- PRIMATICE (Primaticcio Francesco dit le), p. 1490-1570.
- CORRÈGE (Antonio Allegri, dit Il Corregio), p. 1494-1534.
- PARMESAN (Francesco Mazzuola, dit Parmegliano, et que nous nommons le), p. 1504-1540.
- MARC-ANTOINE Raimondi, g., florissait au commencement du seizième siècle.
- VIGNOLE (Jacques Barozzio, surnommé), a. 1507-1573.
- TIBALDI (Pellegrino di Tibaldo dit), p. 1522-1592.

DEUXIÈME ÉCOLE LOMBARDE (DITE BOLONAISE).

Les Carrache.
- CARRACHE (Louis) p. 1555-1618.
- — (Augustin), p. 1558-1605.
- — (Annibal), p. 1560-1609.
- CARRAVAGIO (Michel-Angiolo Amerighi, dit Il), et que nous nommons Michel-Ange de Carravage, p. 1569-1609.
- GUIDE (Guido-Reni, dit le), p. 1575-1642.
- MASTELETTA (Gio. Andrea Donducci, dit Il), p. 1575-1655.
- ALBANE (Francesco Albani, dit l') p. 1578-1660.
- LANFRANCO (Giovanni), p. 1581-1647.
- DOMINIQUIN (Domenico Zampieri, dit Il Domenichino, le), p. 1581-1641.
- GUERCIN (Gio. Francesco Barbieri, dit Il Guercino, le), p. 1590-1666.
- BOLOGNÈSE (Giov. Francesco Grimaldi, dit Il), p. 1606-1680.
- MOLA (Pietro-Francesco), p. 1621-1666.
- CIGNANI (Carlo), p. 1628-1719.

Ecole Allemande.

Guillaume (Willem Meister), p. 1380-1410.
Schoen (Martin), p., g., orf. 1420-1586.
Durer (Albert), p. 1471-1528.
Holbein (Hans) p., g. 1498-1554.
Mabuse (Jean de), p. 1500-1562.
Eshaimer (Adam), p. 1574-1620.
Mengs (Antoine-Raphaël), p., écr. 1728-1779.

Ecole Espagnole.

Rinçon (Antoine del), p. 1446-1500.
Gallegos (Fernando), p. 1475-1550.
Vargas (Louis de), p. 1502-1568.
Morales (Louis de), p. 1509-1586.
Navaretta (Juan Fernandez Ximénès de), p. 1526-1579.
Joanès (Vincent), p. 1523-1579.
Cespedes (Pablo de), p., s., a., ant., écr. 1538-1608.
Caxes (Eugenio), p. 1577-1642.
Castillo (Juan del), p. 1584-1640.
Pacheco (Francesco), p. 1571-1654.
Espagnolet (Jusepe de Ribera, dit l'), p. 1588-1656.
Velasquez (dom Diego Rodriguez de Silva), p. 1594-1660.
Tristan (Louis), p. 1586-1640.
Zurbaran (Francesco), p. 1598-1662.
Pereda (don Antonio), p. 1599-1669.
Cano (Alonzo), p. 1601-1676.
Carreno (don Juan de Miranda), p. 1614-1685.
Murillo (Bartholomé ou plutôt Esteban), p. 1618-1682.

Ecole Française.

Cousin (Jean), p. 1462-1589.
Goujon (Jean), s, 1475-1572.
Lescot (Pierre), a. 1510-1571.
Philibert de Lorme, a., né au commencement du seizième siècle, mort en 1578.
Pilon (Germain), s. et a. 1516-1606.
Jean de Bologne, s. 1524-1612.
Clouet (François), dit Janet, p. florissait au milieu du seizième siècle.
Androuet Ducerceau (Jacques), p., florissait vers la fin du seizième siècle.
Freminet (Martin), p. 1567-1619.
Brosse (Jacques de) a., florissait à la fin du seizième siècle.
Blanchard (Jacques), p. 1600-1638.

CALLOT (Jacques), p. et g. 1593-1635.
SARAZIN (Jacques), s. 1598-1660.
VOUET (Simon), p. 1582-1641.
POUSSIN (Nicolas), p. h. 1594-1665.
STELLA (Jacques), p. 1596-1657.
MANSARD (François), a. 1598-1666.
DUGHET dit le Gaspre ou le Gouaspre, pays. 1613-1675.
LORRAIN (Claude Gelée, dit le), pays. 1600-1682.
MELLAN (Claude), dess. et g. 1601-1680.
VALENTIN (Moïse), p. 1600-1632.
WARIN (Jean), g.-m. 1604-1672.
BOURDON (Sébastien), p. 1616-1671.
CHAMPAGNE (Philippe de), p. 1602-1674.
LAHYRE (Laurent de), p. 1606-1656.
TROY (François de), p. 1645-1730.
— (François de), p., fils de François, supérieur en talent à son père. 1680-1752.
LE SUEUR (Eustache), p. 1617-1655.
LE BRUN (Charles), p. 1619-1690.
DUFRESNOY (C. Alp.), p. et poë. 1611-1665.
MIGNARD (Pierre), p. 1610-1695.
PERRAULT (Claude), a. 1613-1688.
FÉLIBIEN (André), a. 1619-1695.
PETITOT (Jean), p. en émail 1607-1691.
PUJET (Pierre) s., p. et a. 1622-1694.
GIRARDON (François), s. et a. 1627-1715.
MANSARD (Jules Hardouin), a. 1647-1708.
MASSON (Antoine), g. 1636-1700.
NANTEUIL (Robert), d. et g. 1630-1678.

AUDRAN (Gérard), g. 1639-1703.
EDELINCK (Gérard), g. 1641-1707.
COYPEL (Noël), p. 1628-1697.
FOREST (Jean), p. 1636-1712.
DELAFOSSE (Charles), p. 1640-1716.
JOUVENET (Jean), p. 1644-1717.
PARROCEL (Joseph), p. 1648-1704.
PARROCEL (Charles), fils de Joseph, p. 1689-1752.
BOULLOGNE (Bon), p. 1649-1717.
SANTERRE (Jean-Baptiste), p. 1651-1717.
LARGILLIÈRE (Nicolas de), p. 1656-1746.
COYPEL (Antoine), fils de Noël Coypel, frère de Noël-Nicolas Coypel, et père de Charles Antoine Coypel, p. 1661-1722.
DESPORTES (François), p. 1661-1743.
RIGAUD (Hyacinthe), p. 1659-1743.
DREVET (Pierre), g.; né en 1697.
RAOUX (Jean), p. 1677-1754.
WATTEAU (Antoine), p. 1684-1721.
LEMOYNE (François), p. 1688-1737.
VAN LOO (Charles-André), p. 1705-1765.
BOUCHARDON (Edme), s. et a. 1698-1762.
BOUCHER (François), p. 1704-1770.
VIEN (Josephe-Marie), p. 1716-1809.
VERNET (Claude-Joseph), p. de mar. 1714-1789.
LANTARA (Simon-Mathurin), pays. 1725-1784.
DROUAIS (Jean-Germain), p. 1763-1788.
GREUZE (Jean-Baptiste), p. 1734-1807.

Ecole Flamande.

EICK (Jean van), dit Jean de Bruges, p. 1370-1448.
METSYS (Quintin), dit le Maréchal d'Anvers, p. 1450-1529.
BRIL (Paul), p. 1550-1622.
PETER-NEEFS, p. a., né vers 1570.
PORBUS (François), p. 1570-1622.
CALVART (Denys), p. 1565-1619.
RUBENS (Pierre-Paul), p. 1577-1640.
TÉNIERS (David) le père, dit le vieux, p. 1582-1649.
FOUQUIÈRES (Jacques), p. 1580-1659.
CRAYER (Gaspard de), p. 1582-1669.
BREUGHEL (Jean), dit Jean de Velours, p. 1589-1642.
VAN DICK (Antoine), p. 1594-1641.
DUQUESNOY (François), dit François Flamand, s. 1594-1644.
SNEYDERS (François), p. 1579-1657.
BRAUWER (Adrien), p. 1608-1640.
JORDANS (Jacques), p. 1594-1678.
TÉNIERS (David) le fils, dit le Jeune, p. 1610-1690.
MEULEN (Vander), pays. et p. de batailles. 1634-1690.

Ecole Hollandaise.

LUCAS DE LEYDE, p. 1494-1535.
CORNEILLE CORT, g. au bur. 1536-1578.
OTTO-VENIUS ou Octave van veen Leyden, p. 1556-1634.
HEEM (Jean-David de), p. 1584-1674.
POELEMBERG (Corneille), p. 1586-1660.
REMBRANDT (Paul), dit van Ryn, p. 1606-1674.
VAN OSTADE (Adrien), p. 1610-1685.
DOW (Gérard), p. 1613-1680.
LAAR (Pierre de) surnommé Bamboche, p. 1613-1675.
METZU (Gabriel), p. 1615-1658.
WOUWERMANS (Philippe), pays. 1620-1668.
POTTER (Paul), pays. et p. d'anim. 1625-1654.
BERGHEM (Nicolas Klaas, dit) 1624-1683.
KAREL Dujardin, p. de g. 1635-1678.
RUYSDAEL (Jacques), p. 1640-1681.
BACKUYSEN (Ludolph ou Louis), p. de mar. 1631-1709.
VELDE (Adrien Vanden), p. 1639-1672.
LAIRESSE (Gérard de), p., g. et écr. 1640-1711.
WERFF (Adrien Vander), p. 1659-1722.
HUYSUM (Jean van), p. de fl. 1682-1749.

École Anglaise.

Wickam (Guillaume), a. 1324-1404.
Hogarht (Williams), p. 1697-1764.
Gainsborough (Thomas), p. mort en 1788.

Wilson (Richard), pays. 1714-1782.
Reynolds (Josué), p. 1723-1792.
West (Benjamin), p. mort en 1803.

LISTE SUPPLÉMENTAIRE.

Dans cette liste nous avons classé les noms de certains artistes italiens qui, vu les villes où ils ont pris naissance, n'ont pu trouver place dans les diverses écoles que nous venons de mentionner.

Sabbatini (Andrea), p. 1480-1545. *École Napolitaine.*
André Salario (Andrea Solari del Gobbo, appelé communément), p., florissait en 1530. *École Milanaise.*
Josepin (Giuseppe Cesari, dit), p., mort octogénaire en 1640. *École Napolitaine.*

Castiglione (Giovanni Benedetto), p. 1616-1670. *École Génoise.*
Giordiano (Luca), p. 1632-1735. *École Napolitaine.*
Salvatore Rosa, p. 1615-1673. *École Napolitaine.*
Solimena (Francesco), p. 1657-1747. *École Napolitaine.*

DISCOURS

SUR

L'ENSEIGNEMENT DU DESSIN
ET DE LA PEINTURE,

SUIVI D'UN APERÇU SUCCINCT

DES DIVERS GENRES ET PROCÉDÉS MATÉRIELS EMPLOYÉS POUR LA PRATIQUE
DE CES DEUX ARTS.

Docti rationem artis intelligunt, indocti voluptatem.
 QUINTILIEN.

DISCOURS
SUR
L'ENSEIGNEMENT DU DESSIN
ET DE LA PEINTURE.

De toutes les méthodes adoptées pour l'enseignement du dessin et de la peinture, la meilleure, à notre avis, serait de n'en avoir aucune de positive et qu'il fût possible que l'on recherchât celle qui conviendrait le mieux à chaque intelligence, ou plutôt que, pour chaque disciple, on en composât une spéciale : tant ce qui est favorable à l'un est souvent contraire à l'autre ; tant les caractères sont variés et les moyens didactiques peu capables de se prêter à toutes les imaginations, de satisfaire à toutes les exigences.

Cependant, reconnaissant combien cette marche, à l'égard du professeur, présenterait de difficultés et réclamerait de soins, combien, à l'égard de l'élève, elle inspirerait peu de confiance, nous avons cru devoir indiquer une route nouvelle tendante à concilier les divers intérêts, et surtout tendante à donner une direction vraiment utile aux divers éléments qui composent notre cours.

Mais, reconnaissant aussi que souvent une mé-

thode que l'on présente sous les nuances les plus heureuses, quelquefois même n'est qu'un piége tendu à la bonne foi par le charlatanisme et pouvant avoir les conséquences les plus graves pour ceux qui s'y livrent inconsidérément, nous ne balançons pas, avant de démontrer le mode que nous avons adopté, à donner une courte analyse des méthodes les plus généralement suivies, afin que l'on puisse, en établissant un parallèle, juger quel côté présente les plus solides garanties.

Ces méthodes sont nombreuses. Cependant, en les examinant avec attention, on voit qu'en général elles se divisent naturellement en deux classes ayant chacune à leur tête un nom célèbre. Celle dont l'origine est considérée comme plus ancienne ressort, dit-on, de Jean Cousin. Celle envisagée comme plus moderne est attribuée à Gérard de Lairesse. — Le premier mode consiste à faire commencer l'élève par copier d'après la feuille, des yeux, des nez, des bouches et des oreilles vus successivement de toutes les faces, et à ne lui donner à imiter l'ensemble d'une tête que lorsqu'il a passé longtemps à cette étude fastidieuse, comme à ne lui donner pour modèle une figure entière que lorsqu'il a travaillé bien des mois, quelquefois même des années, à copier des têtes. — Le second mode consiste à faire commencer l'élève par copier, sans le secours de la règle ou du compas, des lignes dans toutes les directions, puis des objets d'une grande simplicité, comme vases, meubles, etc., ensuite à lui faire saisir, et de même d'après la

feuille, les différentes saillies, les différents angles que nous offre la figure humaine examinée soit par parties détachées, soit dans son ensemble. — Selon l'un et l'autre systèmes, on a recours à la pratique sans qu'aucune théorie réelle s'y rattache complétement; et de là, lenteur dans les moyens d'exécution, incertitude dans les résultats. En effet, si lorsqu'on copie un objet quelconque on en ignore les bases constitutives, comment veut-on le reproduire d'une façon valable? Quand on cherche à apprendre une langue, n'est-il pas indispensable de s'appliquer d'abord à en connaître les éléments? Eh bien, de même, lorsqu'on cherche à apprendre le dessin, n'est-il pas également indispensable de s'appliquer à l'étude des sciences qui s'y rattachent? Comment veut-on, par exemple, représenter une table, un coffre ou une chaise, si l'on ignore la géométrie et la perspective? comment un édifice quelconque, si l'on n'a aucune notion de l'architecture? comment une figure humaine, si l'on ne possède des données exactes sur les dimensions à l'aide desquelles on la divise, et surtout sur le mécanisme qui la fait agir? Certes, si l'on recherchait les exemples pour prouver l'utilité de l'instruction spéciale pour ceux qui se destinent à l'étude des arts du dessin, à coup sûr ils ne feraient pas défaut, et on ne tarirait point si l'on voulait s'occuper à les produire.

Cependant, tout en reconnaissant que les deux systèmes que nous venons de citer ont des vices radicaux qui leur sont particuliers, nous reconnaissons

aussi qu'ils ont des vertus salutaires qui leur sont inhérentes. C'est donc en tâchant d'éviter les uns comme en recherchant avec soin les autres, et de plus en réunissant nos efforts pour ajouter ce qui manque à chacun d'eux, que nous avons établi la méthode nouvelle que nous proposons. Notre but a été de la rendre aussi rationnelle en son ensemble, que simple et concise dans ses détails ; et nous avons la conscience, sinon d'y être parvenus, du moins de n'avoir rien négligé pour y atteindre.

NOUVELLE MÉTHODE
D'ENSEIGNEMENT DU DESSIN ET DE LA PEINTURE.

La nouvelle méthode que nous offrons, se divise en six degrés, qui tous se coordonnent avec les divers éléments composant notre cours. Nous commençons par faire copier à l'élève des formes infiniment simples, et nous lui présentons successivement des formes plus compliquées. Nous lui présentons d'abord de simples traits, et ce n'est que lorsque nous lui reconnaissons déjà une certaine habitude, que nous lui apprenons le modelé et le coloris. — Mais d'ailleurs, rien de mieux pour donner une idée précise de notre manière de procéder, que de présenter l'exposé de la méthode elle-même.

Premier Degré.

Le premier degré de notre étude pratique tend à exercer l'élève ; 1° d'après les figures géométri-

ques les plus simples, telles que : des lignes droites dans toutes les directions, des angles de toutes sortes, des quadrilatères, des pentagones, et en général tous les polygones réguliers; des lignes courbes, des cercles, des ellipses, etc.; 2° d'après des figures représentant des ornements, des vases, des portions d'ordres d'architecture ou des ordres complets : le tout à la simple vue, sans règle ni compas. Les instruments de mathématiques doivent, à cette époque, rester entre les mains du professeur pour lui servir à vérifier la justesse des opérations, et afin de prouver à l'élève de combien sa copie diffère de l'original.

A ce degré se rattache tout naturellement la première section de notre première partie moins les deux derniers paragraphes, c'est-à-dire seulement les éléments de la géométrie et ceux de l'architecture civile considérés géométralement.

Deuxième Degré.

On présente à l'élève parvenu à ce deuxième degré, divers modèles pris au hasard dans la nature parmi les objets inanimés, en commençant par les moins compliqués, et allant graduellement jusqu'à ceux les plus chargés de détails. Ainsi, par exemple, on lui fait d'abord copier un cube, un prisme, un cône ou un cylindre; ensuite une table, une chaise, un coffre ou une porte entr'ouverts, un escalier, une voûte en arc de cloître, une ogive vue en fuite; enfin, un vieux château muni de ses

tourelles, une citadelle, un vaisseau avec tous ses agrès. Et non-seulement il faut que, par le trait, il forme toutes ces choses, mais encore il faut qu'il en indique les ombres principales et surtout les ombres portées. Il est vrai qu'alors, il peut s'aider de puissants auxiliaires : la règle et le compas.

A ce degré se rattachent les deux derniers paragraphes de la première section et la deuxième section de notre première partie, qui sont : l'architecture militaire, l'architecture navale, et la perspective linéaire.

Troisième Degré.

Le troisième degré comprend l'étude de la figure humaine : d'abord d'après la feuille (c'est-à-dire d'après des modèles dessinés ou gravés); puis d'après l'antique, et enfin d'après le modèle vivant.

Les modèles que nous conseillons sont ceux-ci :

Modèles en feuilles, à défaut de bons dessins : les Loges de Raphaël, gravées à la peintre ; le Testament d'Eudamidas, gravé par Pesne d'après le Poussin ; les Sept Sacrements, du même peintre ; les Batailles d'Alexandre, gravées par Gérard-Audran d'après Le Brun ; les Horaces, gravés d'après David, à la manière de crayon. Dans le même genre : la Belle Jardinière, d'après Raphaël; les têtes, les mains et les pieds faisant partie des Principes de Réverdin ; les études détachées du tableau de Gérard représentant l'entrée de Henri IV dans Paris ; quelques études d'après Guérin et Girodet,

et notamment, de ce dernier, l'Atala au tombeau.

Modèles antiques : la statue de Germanicus ; celles du Discobole, du Cincinnatus, du Lantin, du Gladiateur combattant, du Marsyas, du Faune à l'enfant ; comme aussi l'Hercule Farnèse, le groupe du Laocoon, la Vénus de Médicis, la Diane chasseresse, l'Apollon du Belvédère, etc.

Nous ajouterons que les *statues réduites* à l'aide du nouveau procédé employé par M. Colas pourront aussi être très-favorables à l'étude de la bosse, en ce qu'elles permettront d'avoir dans son appartement, et d'éclairer d'une manière convenable, des statues que l'on serait obligé d'aller chercher dans nos musées.

Quant aux *modèles vivants*, nous conseillons de les choisir beaux, et surtout de natures variées par rapport les uns aux autres [1].

[1] Nous croyons devoir, à l'occasion des modèles vivants, engager les jeunes gens à éviter, autant que possible, l'étude des femmes, comme étant trop capable d'enflammer leurs sens, dans un âge où la continence n'est pas seulement une vertu, mais encore une nécessité pour obtenir la force, la joie et la santé. — A l'égard des jeunes personnes qui se destinent à la pratique des beaux-arts, nous ne nous permettons aucun conseil. Leurs mères sont là pour leur apprendre ce que la décence prescrit ou ce qu'elle réprouve, et, si elles doivent ou non dessiner et peindre d'après des hommes nus. — Plus on évitera, dans les études artistiques, tout ce qui peut tendre à corrompre les mœurs, plus on parviendra à ennoblir les arts comme à faire estimer les artistes. Une des principales vertus chez un jeune homme, comme le plus beau fleuron de la couronne d'une jeune fille, est la modestie, et Minerve, déesse des beaux-arts et de la sagesse, est toujours représentée vêtue avec décence.

A ce degré se rattache notre deuxième partie tout entière, c'est-à-dire l'anatomie pittoresque du corps humain, les proportions humaines, l'expression des passions, la physiognomonie et la pondération.

Quatrième Degré.

Au quatrième degré, on habitue l'élève à dessiner le portrait, le paysage, les fleurs et les animaux.

A ce degré se rattachent les première, deuxième et troisième sections de notre troisième partie. Elles comprennent les conseils sur le portrait, ceux sur le paysage, l'anatomie végétale et l'anatomie vétérinaire.

Cinquième Degré.

C'est lorsque l'élève a atteint le cinquième degré et que, déjà fort en théorie ainsi qu'en pratique, il peut, donnant un libre cours à son génie, s'élancer hardiment vers les hautes régions de la pensée. Mais il faut que son esprit soit, au préalable, orné de connaissances accessoires indispensables, telles que l'histoire sacrée et l'histoire profane, celle des temps anciens, du moyen âge et des temps modernes; l'iconographie et l'archéologie. Les beaux morceaux de littérature, surtout les ouvrages en vers, qui, par leur diction à la fois élevée et harmonieuse, prêtent davantage à la composition, doivent aussi lui être familiers. Pour faire un bon artiste, les

sciences et les arts doivent marcher de front par rapport à son enseignement. Les plus grands talents, en général, ont eu de l'instruction, et il est indubitable que l'ignorance d'Annibal Carrache et de Rembrandt a beaucoup nui à leurs talents.

A ce degré se rattache la cinquième section de notre troisième partie, c'est-à-dire la *composition du sujet*.

Sixième Degré.

Le sixième degré est pour l'élève le complément des études : c'est là qu'il est appelé à dévoiler toutes les ressources de l'harmonie chromatique, en imitant les effets de la lumière et ceux de l'ombre; c'est là qu'il essaye à marier les couleurs sur sa palette, afin de reproduire ces nuances magiques que la nature lui offre à chaque pas, et dont il trouve d'ailleurs de si heureuses imitations dans les ouvrages des grands maîtres, surtout ceux du Titien, du Giorgion, de Rubens, de Van-Dick, de Rembrandt et du Corrège.

A ce degré se rattache la sixième section de notre troisième partie, qui est *la perspective aérienne* et les notions chimiques les plus indispensables sur la composition des couleurs.

CONCLUSION.

On voit, par tout ce qui précède, que notre méthode a surtout pour base (ainsi que nous l'avions annoncé) d'exercer l'élève le plus possible sur des

traits, et de ne l'instruire dans l'art du modelé et dans l'art du coloris que lorsqu'il a atteint une certaine dose d'expérience. On voit aussi que, graduellement, il doit, sans fatigue, acquérir les théories de son art à mesure que la pratique les lui rend nécessaires, et que de cette manière, son jugement et son coup d'œil se développent à la fois, et, pour ainsi dire, à son insu. Néanmoins, nous devons en convenir, si cette marche est plus sûre et par suite plus prompte que la marche habituelle, elle présente aussi, dans le principe, moins de plaisir. Il est si agréable de se mettre à ombrer et même à colorier dès le début; si pénible de se trouver empêché de le faire! Il est donc essentiel de ne l'observer, cette marche, dans toute sa rigidité, que relativement à ceux qui se destinent spécialement à la profession d'artiste, et de la mitiger infiniment, au contraire, à l'égard des amateurs, qui, ne donnant que peu de temps à l'étude du dessin et de la peinture, n'en éprouveraient par cela même que les dégoûts. Et d'ailleurs le moyen à employer dans ce cas est bien simple. Il s'agit seulement de rapprocher plus ou moins l'étude de la *perspective aérienne* de celle de la *perspective linéaire*. Mais quelle que soit en somme, la classe à laquelle appartiennent nos disciples, qu'ils suivent ou non notre méthode d'enseignement, toujours est-il qu'ils trouveront dans notre livre tous les renseignements les plus désirables et les plus capables de concourir à leur avancement. Que notre *Nouveau Cours artistique* soit donc pour tous ce que

la boussole est au marin, c'est-à-dire l'instrument devant servir à les diriger, à les préserver des écueils que chaque jour on creuse sous leurs pas; et qu'à l'aide de ce secours ils étudient la nature, en apprécient les beautés, en évitent les imperfections, enfin que, sans viser au *beau idéal,* ils recherchent avec soin tout ce qui leur paraîtra grand d'aspect, noble de caractère, pur de forme, parce que ce qui est grand, ce qui est noble, ce qui est pur, élèvera leur âme assez haut pour que la trivialité toujours rampante ne puisse en corrompre l'essence. Qu'ils se pénètrent bien qu'il y a deux manières d'étudier la nature et de l'imiter : la première, en la recevant telle qu'elle se présente à nous, et la copiant avec précision sans génie; la seconde en la choisissant aussi belle que nous voudrions toujours qu'elle se montrât, et la copiant avec discernement. Pour devenir vraiment artiste, il ne suffit pas de reproduire fidèlement tout ce qui se rencontre, il faut aussi savoir distinguer les beautés des imperfections, afin de reproduire les unes et de laisser les autres. La meilleure règle à suivre pour arriver à cette fin est de se demander toujours, lorsqu'on travaille, comment Raphaël, le Titien, le Dominiquin ou le Corrège auraient-ils exécuté cela? Cette idée, puisée par nous en partie dans De Piles, qui à son tour l'avait imitée de Longin, nous a toujours semblé devoir être d'un admirable usage pour travailler avec fruit.

Il ne nous reste plus, pour terminer notre dis-

cours, qu'à donner un dernier conseil aux élèves; celui-là est purement relatif à la conduite morale qu'ils devront suivre et se résume tout entier dans cette courte maxime tirée de l'ecclésiaste : «... *User sans abuser.* » En effet, la sobriété en toutes choses est ce qui contribue le mieux à nous guider au bien; car si les plaisirs purs et pris modérément sont la source du vrai bonheur, les excès au contraire sont la source des maux sans nombre qui classent notre espèce au-dessous de la brute. Ce sont eux qui, en émoussant nos sens, en énervant nos corps, en flétrissant nos âmes, détruisent peu à peu toutes nos facultés intellectuelles : ces facultés si pures qui dérivent de Dieu. Qu'ils se rappellent donc que l'âge des illusions est aussi celui des études et que, si l'illusion doit un jour nous faillir, l'étude peut, au contraire, former pour nous un fond durable, si nous nous y livrons assidûment et avec ardeur.

Maintenant, que nous avons démontré notre nouvelle pratique d'enseignement artistique, nous allons donner un aperçu des divers genres de dessin et de peinture, ainsi que des procédés matériels, comme des ustensiles et substances qui nous paraîtront les plus capables d'en faciliter l'exécution.

APERÇU

DES

DIVERS GENRES DE DESSIN ET DE PEINTURE

AINSI QUE DES PROCÉDÉS MATÉRIELS EMPLOYÉS POUR CHACUN D'EUX.

Il y a plusieurs manières de dessiner, comme il y a aussi plusieurs manières de peindre. Les principales sont : à l'égard du dessin, le crayon noir ou rouge, l'estompe, la mine de plomb, la plume, le lavis, les trois crayons. A l'égard de la peinture : l'encaustique, la fresque, la détrempe, l'huile, l'aquarelle, sur verre, en émail, sur porcelaine, le pastel, la miniature, la gouache et la mosaïque.

Pour éviter la confusion qui résulterait d'une longue nomenclature, renfermant des sujets si divers, nous classerons ces différents genres en deux séries. L'une contiendra les documents relatifs au dessin; l'autre ceux relatifs à la peinture. Chacune aura en tête une analyse raisonnée des ustensiles et substances indispensables au bagage de l'artiste dans chaque spécialité.

PREMIÈRE SÉRIE.

DESSIN.

On nomme dessin (à part celui dit linéaire, parce qu'il s'exécute par des lignes seulement), une sorte de peinture monochrome, qui se produit sur le papier à l'aide de divers substances et ustensiles.

Les principales substances dont se sert le dessinateur, sont : les crayons, l'encre de chine, la sépia et le bistre.

Les principaux ustensiles : le porte-crayon, les estompes, les pinceaux, les plumes, le papier, le portefeuille, le passe-partout, le stirator et le porte original.

Nous allons donner quelques renseignements touchant toutes ces choses.

SUBSTANCES ET USTENSILES PROPRES AU DESSIN.

— On nomme *crayons*, certaines substances pierreuses, minérales ou composées qui, par l'effet d'un frottement léger, laissent sur le papier une teinte plus ou moins foncée qui témoigne de leur passage. Dans les crayons composés, le degré de mollesse ou de fermeté est indiqué par un numéro. Nous donnerons de plus grands détails en traitant successivement des divers genres de dessins. Disons seulement ici, et par rapport à tous les genres en général, que quelques personnes se servent, pour esquisser, d'une sorte de petits charbons nommés *fusains*, à cause du bois qui les produit.

— *L'encre de Chine* nous vient de Chine même, et l'on a jusqu'alors tenté vainement de l'imiter. Suivant le révérent père Duhalde, cité par M. de Montabert, les bases de cette composition seraient les plantes hohiang et kangsung, jointes aux gousses de l'arbrisseau nommé tchuhia. Elle est disposée par petits pains de différentes formes, décorés de figures et de caractères chinois. Sa qualité se reconnait en frottant sur l'ongle du pouce, le bout d'un pain de cette encre, légèrement empreint d'eau. Si, après avoir laissé sécher la teinte, on obtient par le frottement, du brillant et de beaux reflets bronzés, c'est signe de bonté. Si, au contraire, la teinte est terne et tend à s'effacer, c'est signe qu'elle ne vaut rien.

— *La sépia* est une sorte de couleur provenant d'une liqueur noirâtre et de saveur fétide, qui se trouve dans la vessie du poisson nommé sèche : dit en latin *sepia*, du grec σηπία (sépia). La nuance de cette couleur est un brun tirant sur le violâtre. La sépia dite de Romero est fort brune et généralement estimée.

— *Le bistre* est une couleur brune résultant de la suie.

— *Le porte-crayon* est le manche du crayon. Il se compose d'un petit tube en métal, qui, fendu en long à chacune de ses extrémités (lesquelles sont légèrement convexes), est armé de deux virolles mobiles, pouvant à volonté produire la pression nécessaire à maintenir les crayons.

— *L'estompe* est un petit rouleau en papier, en

peau ou en liége, que l'on taille en forme de cône à chacune de ses extrémités. La grosseur de ces estompes varie selon le besoin, depuis 2 millimètres (une ligne) de diamètre, jusqu'à 27 millimètres (un pouce). Il y a encore une sorte d'estompe qui, spécialement destinée à la fabrication des teintes plates, et conséquemment des fonds unis, se termine à l'une de ses extrémités par un plan oblique, qui lui donne assez l'apparence d'un sifflet. Ce genre d'estompe se nomme *diligence*, vu la promptitude étonnante avec laquelle on peut fonctionner à l'aide de son secours.

— *Les pinceaux* sont de petits outils faits avec l'extrémité du poil de certains animaux, et notamment de la marte. Ce poil, réuni en faisceau et fortement serré par un brin de soie, est enchâssé à l'un des bouts d'un tuyau de plume, qui, à son tour, s'emmanche au bout d'un petit bâton nommé *hampe* ou *ante*. (Voy. pl. 10ᵉ de la 3ᵉ part., fig. 5).

— *Les plumes* dont on se sert le plus communément sont celles de corbeau et les plumes métalliques. Celles de Perry sont préférables.

— *Les papiers* dont on se sert pour dessiner, sont de deux sortes, vergés et vélins. Le papier vergé se fait remarquer par une série régulière de petites vergeures. Le papier vélin tend à imiter la pellicule animale dont il porte le nom, par la finesse de son grain, de nature cutanée.

On emploie ces papiers, soit blancs, soit colorés de diverses nuances.

Quant à la dimension des feuilles, elle se désigne par différents noms. La plus grande est dite *grand-monde;* un peu moins, *grand-aigle;* moindre encore, *colombier;* vient ensuite celle dite *chapelet;* puis celle *Jésus;* celle *grand-raisin;* celle *cavalier;* enfin celle dite *carré*. Nous allons donner toutes ces mesures aussi exactement que le permettent les variations apportées par les différentes fabriques.

NOMS.	LARGEUR et HAUTEUR.				MESURES ANCIENNES.			
	mèt.	mill.		mèt.	mill.	pouces.		pouces.
Grand-Monde.....	1	191	sur	0	785	44	sur	29
Grand-Aigle......	1	029	—	0	704	38	—	26
Colombier........	0	866	—	0	596	32	—	22
Chapelet et Soleil..	0	785	—	0	568	29	—	21
Jésus............	0	704	—	0	541	26	—	20
Grand-Raisin.....	0	623	—	0	460	23	—	17
Cavalier.........	0	568	—	0	447	21	—	16 1/2
Carré............	0	501	—	0	420	18 1/2	—	15 1/2

On se sert aussi pour le dessin, d'une sorte de carton lisse appelé papier *Bristol*, lequel se fabrique en Angleterre et s'imite en France. Enfin on emploie encore une sorte de gros papier désigné sous le nom de papier *torchon*.

— *Le portefeuille à dessin* se compose de deux feuilles de carton jointes ensemble par une attelle en parchemin, et se ferme à volonté, par des cordons que l'on noue.

— *Le passe-partout* est un grand cadre qui, garni d'une glace sans tain, et ayant pour fond un carton

ou une planche s'ouvrant à charnières, sert à placer les modèles de manière à les préserver de tout accident fâcheux.

— *Le stirator* est un instrument servant à tendre le papier. Il se compose de deux châssis s'encastrant l'un dans l'autre. Le plus petit est recouvert d'une toile. Le plus grand est muni d'une feuillure. La tension du papier a lieu par l'effet de leur rapprochement réciproque. L'opération se fait en mouillant légèrement ou sans mouiller la feuille.

— *Le porte-original* est une sorte de crémaillère portative en bois, et de la forme d'une croix, qui sert à supporter le passe-partout, et permet de l'élever à la hauteur que l'on juge nécessaire.

DIVERS GENRES DE DESSIN.

Du Dessin au crayon noir ou rouge.

On dessine au crayon noir ainsi qu'au crayon rouge, sur papier blanc; et l'on choisit de préférence le papier *vergé*, à cause de sa pâte et surtout de son grain. La grandeur dont on se sert pour les études ordinaires est celle grand-raisin.

Pour crayons noirs, on emploie de préférence ceux de Conté, comme étant de meilleure fabrique. Le n° 1 annonce les plus durs; ceux n° 2 le sont moins, et ainsi de suite.

On se sert aussi pour le dessin, d'une sorte de crayon naturel dite pierre noire, et l'on reconnaît comme préférable celle d'Italie. La pierre noire est une sorte d'*ampélite* ou *schiste*, résultant d'une

terre bitumineuse contenant des principes sulfureux. Il est nécessaire, pour que ce crayon conserve sa vertu, qu'il soit tenu en lieu humide.

Pour crayons rouges, on emploie la *sanguine*, pierre d'un rouge très-brun. Il faut la choisir douce à tailler et pas cendreuse.

Lorsque l'on a commis quelque erreur en dessinant avec le crayon noir, on y remédie en l'effaçant avec de la mie de pain rassie. Mais, quant au crayon rouge, il n'est pas, que je sache, aucun moyen pour le faire disparaître, ce qui le rend, par ce fait même, plus capable de contraindre l'élève à copier juste, pour ne pas donner mauvaise opinion de son talent.

Du Dessin à l'estompe.

Ce genre de dessin s'exécute sur papier vélin blanc ou de différentes nuances. Il consiste à étendre, à l'aide d'une estompe, sur ce papier, où préalablement on a dessiné son trait, du crayon fort tendre que l'on désigne sous le nom de *sauce*; parce qu'en effet, placé sur un papier volant, il sert à saucer ces petits instruments.

Le genre de l'estompe, est infiniment préférable à celui du crayon, lorsque l'on vise à la perfection du modelé, que la disposition symétrique ou plutôt systématique des hachures fait souvent négliger.

Lorsqu'une teinte à l'estompe se trouve trop foncée, on se sert de *calpin* et de *dolage*, c'est-à-dire de rognures et grattures de peau blanche, pour en diminuer l'intensité.

Du Dessin à la mine de plomb.

La mine de plomb ou *plombagine*, qui, pour les sujets légers et les croquis, présente de si grands avantages, est sans ressources pour les effets vigoureux.

Les crayons dont on se sert le plus généralement sont ceux des fabriques Brookman, Walter frères, Fischtimberg et Conté.

Le degré de dureté des Brookman est indiqué par des lettres : ceux marqués BB sont fort tendres et très-noirs; ceux marqués HB le sont moins; enfin ceux marqués d'une F seule sont d'une qualité qui convient à toute sorte de dessin. Quant aux crayons Conté, leur degré de dureté ou de tendreté se trouve indiqué par des chiffres depuis 1 jusqu'à 4, mais, à sens inverse des crayons noirs en pâte; c'est-à-dire que le n° 1 est le plus tendre, comme le n° 4 le plus dur.

Pour que les crayons de mine de plomb soient bons, il faut qu'ils aient une couleur *gris de fer* presque noir; que leur grain soit très-fin, doux à la taille et pas cassant.

On se sert, pour effacer les faux traits résultant de la mine de plomb, de *caoutchouc*, autrement dit *gomme élastique*, provenant de l'hévé de Cayenne et de l'urcéole élastique de l'Inde. La gomme élastique doit être choisie presque noire, et en morceaux assez épais; la blanche attaque le papier, et ne convient que pour approprier les marges. On se sert aussi de *dolage* pour diminuer les teintes de mine de plomb.

Un des plus grands inconvénients de ce crayon est sa tendance à s'estomper, même à s'effacer, au moindre frottement. Pour y remédier, lorsqu'un dessin est terminé, on se sert d'une *mixtion d'eau et de lait*, par égales parties; et mieux encore, de l'*eau fixative de Mutin*, qui, comme la première, ne porte pas à jaunir.

Du Dessin à la plume.

Cette sorte de dessin consiste à imiter les tailles de la gravure à l'aide d'une plume trempée dans une liqueur quelconque. On emploie de préférence l'encre de Chine. Le papier dont on se sert doit être plus collé que pour le dessin au crayon et autant que pour l'écriture.

Du Dessin au lavis.

On nomme *lavis* un genre de dessin qui s'exécute sur papier blanc, à l'aide d'un pinceau trempé dans une eau colorée d'encre de Chine, de bistre, ou de sépia.

Le papier dont on se sert demande à être tendu de manière à pouvoir sécher promptement, et à l'air, sans produire de godes. A cet effet, on le tend soit sur une planche à coller des plans, soit sur un carton, ou sur un stirator. Pour tendre sur la planche ou sur le carton, on mouille la feuille, dont on colle seulement les bords avec de la colle à bouche [1],

[1] On nomme ainsi une petite tablette de forme longue et étroite, et de nature gélatineuse, dont se servent les dessinateurs pour coller les

de la colle de pâte ou de l'empois. Pour le stirator, on tend à sec (voir *stirator,* page 362). On emploie aussi le bristol. Les architectes se servent, pour leurs plans, du papier de Hollande, dit papier battu lavé; comme ils se servent encore avec avantage des papiers anglais. Ces derniers sont généralement plus grands que tous les autres, et leur pâte est fort belle, mais leur prix est plus élevé. Les paysagistes emploient jusqu'au papier *torchon.*

Du Dessin aux trois crayons.

Cette sorte de dessin s'exécute sur papier de couleur, à l'aide de crayons noirs, de crayons rouges et de crayons blancs. A l'égard de ces derniers, on préfère le blanc de Passy à la craie ordinaire.

Par ce moyen on fait des portraits d'un aspect assez agréable, et qui imitent un peu la couleur de chair.

DEUXIÈME SÉRIE.

PEINTURE.

On nomme peinture cet art qui, à l'aide de couleurs factices, représente, sur une surface plane,

bords de leurs dessins. La colle à bouche se compose de celle de Flandre bien épurée et de sucre blanc à égales portions. On fait tremper la colle de Flandre dans de l'eau de fontaine durant douze heures. Ensuite on la fait fondre sur la cendre chaude dans un poêlon de terre neuf et vernissé. Puis on ajoute le sucre et un peu de fleur d'orange ou de jus de citron. Enfin on verse le tout sur une surface plane et polie pour le faire refroidir; puis on le coupe par tablettes.

toutes les nuances que nous offrent les objets naturels ou formés par la main des hommes.

Les principales substances dont se sert le peintre sont les couleurs et les huiles.

Les principaux ustensiles nécessaires au peintre sont : les pinceaux et les brosses, l'appui-main, la palette, le pincelier, les godets, les toiles tendues sur châssis, le couteau et l'amassette, la molette, le chevalet, le mannequin, les maquettes et la boîte à couleurs.

Nous allons donner quelques détails touchant ces divers objets.

SUBSTANCES ET USTENSILES PROPRES A LA PEINTURE.

—Les *couleurs* factices dont on se sert le plus communément sont le jaune de Naples, la laque jaune, l'ocre jaune, le jaune de Mars, l'ocre de ru; la terre d'Italie, la terre de Sienne brûlée, le bitume; le cinabre de Hollande, le vermillon de la Chine, le rouge de Mars, le carmin garance, le brun rouge, le brun de Mars, la laque de garance; le bleu d'outremer, le bleu de cobalt, le bleu de Prusse et l'indigo; puis les blancs de plomb et les noirs d'ivoire et de pêche.

—Les *huiles* que l'on emploie surtout, sont : l'huile de lin rendue siccative et l'huile d'œillette.

Nous n'en dirons pas davantage, pour le moment, au sujet des couleurs et des huiles, nous réservant d'en parler plus au long en la sixième section de notre troisième partie, à l'article *Chimie des couleurs*.

— *Pinceaux et brosses*. Nous renverrons, pour les pinceaux, à ce qui a été dit dans la première série, page 360, au sujet des ustensiles du dessinateur. Quant aux brosses, nous dirons que ce sont de petits outils, faits en soies de porc disposées en faisceau autour d'un petit manche de bois, et coupées carrément à la manière des vergettes.

Il y a des brosses rondes (voyez pl. 10e de la 3e partie, fig. 6) et des brosses plates (même pl., fig. 7). De cette dernière sorte, il y en a même de fort larges, et qui servent à vernir : on les nomme *queues de morue* (même pl., fig. 8). Les gros pinceaux faits en poil de blaireau servent à finir, à adoucir, à fondre les teintes ; ils conservent le nom de l'animal qui en a fourni la matière (même pl., fig. 9).

— *L'appui-main* est un bâton qui, lorsque l'on travaille, sert de support à la main (voyez même pl., fig. 10).

— *La palette* est une planchette mince sur laquelle on dispose les couleurs dont on veut se servir, et qui en facilite le mélange pour former les teintes.

Celle pour *l'huile* est en bois de noyer (voyez même pl., fig. 11).

Celle pour *l'aquarelle* est en porcelaine (voyez même pl., fig. 12).

Celle pour la *miniature* est en ivoire (voyez même pl., fig. 13).

La planche gravée qui les représente me dispense d'entrer dans aucun détail relatif à leur structure.

— *Le pincelier* est un vase servant à nettoyer les pinceaux ou les brosses.

Celui pour l'huile est en fer-blanc (voyez pl. 10 de la 3ᵉ partie, fig. 14).

Celui pour la miniature et pour l'aquarelle est en cristal (voyez même pl., fig. 15).

— *Les godets* servent, suivant leur forme, soit à la peinture à l'huile, soit à la peinture à l'eau. —Pour la peinture à l'huile, c'est un petit vase double en fer-blanc, lequel contient les huiles dont on se sert pour faciliter le mélange des couleurs. Cet ustensile peut être considéré comme l'appendice obligé de la palette, car il s'y fixe au moyen d'une petite pince située à sa base (voyez même pl., fig. 16).—Pour la peinture à l'eau, le godet est un petit vase large d'orifice, et peu profond, dont la forme intérieure est concave. Les matières que l'on emploie pour sa fabrication, sont la faïence, la porcelaine et le marbre. On fait des godets doubles (voyez même pl., fig. 17).

—*Les toiles tendues sur châssis* sont recouvertes d'un enduit destiné à recevoir la couleur. Elles doivent être préparées avec le plus grand soin. Celles qui se vendent communément dans le commerce, sont classées par rang de taille, depuis 271 millimètres sur 217, jusqu'à 1 mètre 949 millimètres sur 1 mètre 299 millimètres. Ces mesures sont fort anciennes et encore désignées aujourd'hui par leurs premiers prix, lesquels comme on le pense bien, ne se trouvent plus en rapport avec les prix actuels,

puisque la toile de 1 mètre 949 millimètres sur 1 mètre 299 millimètres, qui jadis coûtait 120 sous (6 francs), coûte actuellement 12 francs 60 centimes. Aussi, la dénomination de cent-vingt ainsi que toutes les autres, servent-elles simplement pour la gouverne des initiés. Le tableau suivant donnera une idée de ces mesures.

DÉSIGNATION des TOILES par leurs anciens prix en sous.	MÈTRES et MILLIMÈTRES.			ANCIENNES MESURES (PIEDS ET POUCES).				Coûte aujourd'hui.	
	m. mil.		m. mil.	pieds.	pouces.	pieds.	pouces.	F.	C.
Une toile de cent-vingt...	1 949	sur	1 299	6	»	sur 4	»	12	60
— de cent........	1 624	—	1 299	5	»	— 4	»	10	50
— de quatre-vingts	1 462	—	1 137	4	6	— 3	6	8	50
— de soixante....	0 975	—	1 299	3	»	— 4	»	6	50
— de cinquante...	1 164	—	0 893	3	7	— 2	9	5	50
— de quarante....	1 002	—	0 812	3	1	— 2	6	4	50
— de trente.......	0 920	—	0 731	2	10	— 2	3	3	50
— de vingt-cinq...	0 812	—	0 650	2	6	— 2	»	3	»
— de vingt........	0 731	—	0 596	2	3	— 1	10	2	50
— de quinze.......	0 650	—	0 541	2	»	— 1	8	2	»
— de douze.......	0 609	—	0 501	1	10 1/2	— 1	0 1/2	1	75
— de dix.........	0 555	—	0 460	1	8 1/2	— 1	5	1	50
— de huit........	0 460	—	0 379	1	5	— 1	2	1	20
— de six..........	0 406	—	0 325	1	3	— 1	»	1	»
— de cinq........	0 352	—	0 271	1	1	— »	10	»	90
— de quatre......	0 325	—	0 244	1	»	— »	9	»	75
— de trois........	0 271	—	0 217	»	10	— »	8	»	60

— *Le couteau et l'amassette* servent à triturer comme à ramasser les couleurs. Cependant le *couteau* (voyez pl. 10 de la 3ᵉ partie, fig. 18), sert plus particulièrement à triturer, et *l'amassette* (même pl., fig. 19),

à ramasser. Les couteaux se font en fer et en acier; les amassettes en corne et en ivoire.

— *La molette* est un petit cône en marbre blanc ou en cristal, dont on se sert pour broyer les couleurs. Celle en marbre (même pl., fig. 20), s'emploie pour la plupart des couleurs à l'huile. Celle en cristal (même pl., fig. 21), s'emploie pour les couleurs à l'eau et pour celles à l'huile qui recevraient du marbre un ton verdâtre.

— *Le chevalet* est un instrument en bois sur lequel les peintres posent leurs tableaux lorsqu'ils travaillent. Il y en a de plusieurs sortes : le *chevalet brisé* (dit de campagne), le *chevalet à crémaillère* en fer, enfin le *chevalet à manivelle* et à poulies pour les ouvrages de grande dimension.

— *Le mannequin* est une sorte de poupée à ressort dont les artistes se servent pour l'exécution de leurs draperies. Ce mot vient de l'allemand *manchen*, qui signifie *petit homme*. Le mannequin est d'un grand usage parmi les peintres, parce qu'il leur permet de copier exactement les plis des draperies. Malheureusement, ce moyen est loin de reproduire fidèlement les effets de la nature, et les ouvrages faits entièrement de cette manière, ont quelque chose de guindé et de raide, qui les rend reconnaissables.

— *Les maquettes* ou plutôt *marquettes*, c'est-à-dire *petits pains de cire*, sont de petits mannequins composés d'une armature en fer à articulations mobiles, laquelle on enduit de cire à modeler pour lui donner l'aspect d'une figure naturelle. Il y a des marquettes

d'homme, de femme, d'enfant, il y en a même de cheval et de chien.

DIVERS GENRES DE PEINTURE.

De la Peinture encaustique.

Ce genre de peinture, tel que le pratiquaient les anciens, paraît être entièrement perdu. Cependant, on suppose généralement que la cire formait l'espèce de *gluten*, qui servait à lier les couleurs, et qu'ensuite cet amalgame s'appliquait par le moyen du feu à l'aide d'un petit réchaud appelé *cauterium*. On peut, à cet égard, consulter les ouvrages du comte de Caylus et surtout un travail plus récent, le *Traité complet de la Peinture* par M. de Montabert, amateur éclairé, qui a su joindre, en ce genre, à une habile pratique, une savante théorie.

De la Peinture à fresque.

Le mot fresque, de l'italien *fresco*, signifiant *frais*, indique parfaitement la manière dont s'applique cette peinture; puisqu'en effet, c'est sur une muraille nouvellement enduite de mortier que le travail a lieu. Les couleurs que l'on emploie sont pour la plupart simplement détrempées dans l'eau, et, à l'égard de certaines, on ajoute un peu de colle. Toutes les couleurs ne peuvent pas être employées pour la peinture à fresque; il n'y a que celles susceptibles de supporter le contact de la chaux; et

surtout les couleurs qui ont été soumises à l'action du feu.

Le plus grand mérite de la fresque est de résister à l'humidité. Du reste, son exécution est des plus difficiles par l'impossibilité où l'on est de retoucher; car la couche d'enduit apprêtée de la veille ne saurait servir le lendemain.

De la Peinture à la détrempe.

De tous les genres de peinture, la détrempe est le plus simple, et sans doute aussi le premier qui ait été mis en usage. Sa préparation consiste à détremper les couleurs broyées à l'eau avec de la colle liquide.

Cette peinture, qui s'applique légèrement chauffée, dure longtemps en conservant sa fraîcheur, pourvu qu'elle se trouve en lieu sec, car l'humidité la détériore promptement.

De la Peinture à l'huile.

Ce mode de peinture, qui s'applique sur une foule de matières, mais plus particulièrement sur des toiles tendues sur châssis, est celui qui offre le plus de ressources, mais aussi celui qui tend davantage à noircir. Les couleurs que l'on emploie pour son exécution, sont toutes broyées à l'huile et se conservent assez longtemps enveloppées dans des morceaux de vessie (pl. 10 de la 3ᵉ partie, fig. 22).

Ainsi préparées, ces couleurs deviennent fort transparentes, mais, il n'est pas rare, lorsque l'on se sert de teintes mal choisies pour ébaucher, de voir, avec le temps, les premières couches repousser au travers des couches subséquentes et changer plus ou moins l'aspect primitif du tableau.

De la Peinture à l'aquarelle.

L'aquarelle, du mot italien *aquarella*, peinture à l'eau, est une peinture sans empâtement. Elle s'exécute sur papier blanc vélin, à l'aide d'eau légèrement gommée et chargée de couleurs transparentes. Les blancs, dans cette peinture, sont l'effet du papier que l'on ménage dans les grands clairs. — Ce genre de peinture est, on peut le dire, à l'ordre du jour parmi les amateurs. On l'emploie beaucoup pour ces sortes de portraits croquis dont la tête seule présente une apparence de fini. On s'en sert aussi pour le paysage et pour des sujets de petite dimension; mais c'est surtout pour reproduire la fraîcheur et l'éclat des fleurs qu'elle se montre admirable.

La bonne préparation des couleurs, le choix des papiers, et surtout la grande habitude, font le plus grand mérite de cette peinture.

De la Peinture sur verre.

Cette peinture consiste à appliquer sur verre des couleurs vitrifiables au feu. Elle est inaltérable,

mais se conserve difficilement à cause de sa fragilité.

De la Peinture en émail.

La peinture en émail s'exécute sur terre cuite, porcelaine ou lave. Elle s'exécute aussi sur l'or et le cuivre rouge. Nous parlerons d'abord de celle sur métal, et nous traiterons de l'autre à l'article suivant, intitulé : *Peinture sur porcelaine*.

La peinture en émail, sur métal, consiste à appliquer sur un fond d'émail blanc, des couleurs calcinées et vitrifiables au feu, lesquelles broyées avec de l'huile d'aspic.

Lorsqu'une peinture en émail est terminée, on la fait cuire. Puis, comme le feu la détériore, on la retouche pour la soumettre à une nouvelle cuisson, et, successivement ainsi, jusqu'à complet achèvement.

De la Peinture sur porcelaine.

La peinture sur porcelaine, si anciennement connue et pratiquée à la Chine ainsi qu'au Japon, est pourtant, en Europe, une invention toute nouvelle. C'est en France surtout où elle a pris le plus grand développement, et maintenant les Chinois n'ont plus sur nous que le mérite de l'ancienneté. Après les avoir égalés, nous sommes parvenus à les surpasser.

Ce genre a beaucoup d'analogie avec la peinture en émail sur métal. La différence est que les blancs

s'y réservent, tandis que en émail sur métal, ils s'appliquent au pinceau. Il est encore à observer que pour la porcelaine, on remplace l'huile d'aspic par l'essence de térébenthine. Du reste, elles sont toutes deux soumises aux mêmes inconvénients, et participent aux mêmes avantages.

De la Peinture au pastel.

Le mot pastel vient du latin *pastillus*, qui signifie *pastille*; parce que, en effet, les crayons servant à l'exécution de cette peinture, sont ainsi que celle-ci, composés de pâtes roulées et colorées de diverses manières. On lui donne aussi pour étymologie le mot italien *pastello*, qui signifie *petits rouleaux de pâte*.

On applique la peinture au pastel, soit sur papier gris, soit sur papier blanc, ou mieux encore sur peau de vélin. Les deux derniers modes imitent un peu l'aquarelle.

Le principal avantage du pastel est de pouvoir se quitter et se reprendre sans que, pour cela, l'ouvrage en souffre.

Son plus grand mérite est de rester invariable durant et après l'exécution.

Son seul inconvénient est sa facilité à s'effacer, ce qui oblige à le couvrir d'une glace qui le préserve et lui serve de vernis. On remédie à ce défaut en se servant de l'eau fixative de Mutin.

De la Peinture en miniature.

La miniature, qui n'est autre chose qu'une peinture en petit, s'exécute à l'aide de pinceaux très-fins. On peint ainsi avec des couleurs broyées à l'huile, et préférablement avec des couleurs broyées à l'eau. — Lorsqu'elles sont broyées à l'huile, on les applique sur toile ou sur taffetas. Sur toile, la marche est la même que pour la peinture à l'huile en grand, et réclame seulement beaucoup plus d'adresse de la part de l'artiste. Sur taffetas, les difficultés sont encore plus grandes, et les soins à apporter plus nombreux. Quand le travail est terminé : dans le premier cas (c'est-à-dire sur toile) on vernit; dans le second (c'est-à-dire sur taffetas) on place une glace sans tain que l'on colle en plein sur la peinture, à l'aide de colle de poisson. Ce dernier genre se nomme *fixé*. — Lorsque les couleurs sont broyées à l'eau, on les applique sur vélin et principalement sur ivoire. On les emploie, non par couches, mais en pointillant. L'ouvrage étant achevé, on le couvre d'une glace qui lui sert de vernis, et pour donner de la transparence à certaines parties, on se sert d'une feuille d'argent ou *paillon* que l'on glisse dessous et que l'on fixe à l'aide d'un peu de gomme. Quelques personnes préfèrent mettre derrière leur ivoire un papier bien blanc collé avec soin.

De la Peinture à gouache.

La peinture à gouache est une sorte de détrempe en petit. Le mot gouache vient de l'italien *gouazzo* qui signifie *gâchis*. Ce genre réclame une grande promptitude d'exécution, vu sa facilité à sécher, et doit se faire pour ainsi dire au premier coup, afin que les teintes conservent leur franchise. Les lumières se mettent en dernier à l'aide de blanc délayé que l'on emploie pur ou que l'on associe aux couleurs, comme on fait pour la détrempe.

Le grand défaut de cette peinture est d'être mate. On la recouvre d'un verre qui lui sert de vernis.

De la Peinture mosaïque.

Cette peinture qui fut si souvent employée par les anciens et qui ne l'est presque plus de nos jours, consiste dans un symétrique assemblage de petits morceaux de marbre de différentes nuances, auxquels on donne pour l'ordinaire une forme cuboïdale.

Nous ne nous étendrons pas davantage sur les divers procédés employés pour le dessin, ni sur ceux relatifs à la peinture; notre désir a été seulement de donner un léger aperçu touchant les différents genres, mais nous n'avons jamais eu la pensée de les enseigner par recettes. D'ailleurs, dans notre

discours sur l'enseignement artistique et même dans notre notice historique, surtout dans nos notes biographiques, on a dû voir quels étaient nos principes en fait d'art, et nous croyons nos lecteurs assez éclairés sur nos vrais sentiments, pour qu'il soit inutile d'ajouter rien de plus afin de justifier de nos intentions. Il ne nous reste donc maintenant qu'à continuer la marche de notre méthode en exposant successivement les diverses sciences indispensables à son application. Aussi est-ce là le but que nous nous proposons et pour lequel nous engageons les élèves à ouvrir notre second volume.

FIN DU TOME PREMIER.

TABLE DES MATIÈRES

DU TOME PREMIER.

	pages.
Préface..	v
Notice historique sur les beaux-arts depuis les temps les plus reculés jusqu'à nos jours........	xiii
Introduction aux documents historiques...	xv
Première période. — *Temps anciens*...........	ib.
De l'origine et de l'antiquité des beaux-arts.........	ib.
§ I. Des beaux-arts en Chaldée..................	5
§ II. — en Syrie.....................	10
§ III. — en Égypte...................	16
§ IV. — chez les Chinois..............	28
§ V. — dans l'Inde...................	32
§ VI. — en Amérique.................	37
§ VII. — chez les Hébreux.............	42
§ VIII. — chez les Étrusques...........	45
§ IX. — chez les Perses...............	53
§ X. — en Grèce.....................	58
§ XI. — chez les Gaulois..............	80
§ XII. — sous les Romains.............	83
Deuxième période. — *Moyen âge*.............	101
Des beaux-arts, de Constantin aux Médicis.........	ib.
§ I. *Style latin et style bysantin*.................	ib.
§ II. Moyen âge. — Style roman. — Style gothique.	111
Troisième période. — *Temps modernes*........	127
§ I. Renaissance du bon goût dans les arts........	ib.

TABLE DES MATIÈRES.

pages.

§ II. Des beaux-arts en Europe au XVIIe siècle. — Époque de Louis XIV.................................. 147
§ III. Des beaux-arts en Europe au XVIIIe siècle. — Époque de Louis XV................................. 157
NOTES BIOGRAPHIQUES sur les principaux artistes tant anciens que modernes........................... 167
— *Temps anciens*.. ib.
— Peintres grecs.. ib.
— Sculpteurs grecs... 179
— Architectes grecs.. 188
— Graveurs en pierres fines (école grecque)....... 191
— Artistes romains... ib.
— Artistes grecs travaillant à Rome................... 192
— *Moyen âge*... 193
— École primitive des temps modernes............ ib.
— *Temps modernes*.. 197
— Peintres, sculpteurs et graveurs.................... ib.
TABLE ALPHABÉTIQUE *des artistes cités dans les notes biographiques*................................ 331
TABLES CHRONOLOGIQUES des principales écoles anciennes et modernes............................... 335
— École Grecque.. ib.
— Artistes romains.. 336
— *Écoles Italiennes*....................................... ib.
— École Florentine... ib.
— École Romaine... 337
— École Vénitienne.. ib.
— École Lombarde... 338
— École Bolonaise... ib.
— École Allemande.. 339
— École Espagnole... ib.
— École Française.. ib.
— École Flamande.. 341
— École Hollandaise....................................... ib.

TABLE DES MATIÈRES.

	pages.
— École Anglaise................................	342
— Liste supplémentaire.........................	ib.
DISCOURS SUR L'ENSEIGNEMENT DU DESSIN ET DE LA PEINTURE, suivi d'un aperçu succint des divers genres et procédés matériels employés pour la pratique de ces deux arts............................	343
DISCOURS SUR L'ENSEIGNEMENT................	345
EXPOSÉ DE NOTRE NOUVELLE MÉTHODE d'enseignement du dessin et de la peinture.................	348
— Premier degré...............................	ib.
— Deuxième degré.............................	349
— Trosième degré.............................	350
— Quatrième degré............................	352
— Cinquième degré............................	ib.
— Sixième degré..............................	353
— Conclusion.................................	ib.
APERÇU des divers genres de dessin et de peinture ainsi que des procédés matériels employés pour chacun d'eux.....................................	357
PREMIÈRE SÉRIE. *Dessin*.......................	358
Substances et ustensiles propres au dessin.........	ib.
Divers genres de dessin.........................	362
Du dessin au crayon.............................	ib.
— à l'estompe........................	363
— à la mine de plomb................	364
— à la plume........................	365
— au lavis..........................	ib.
— aux trois crayons..................	366
DEUXIÈME SÉRIE. *Peinture*.....................	ib.
Substances et ustensiles propres à la peinture......	367
Divers genres de peinture.......................	372
De la peinture encaustique.......................	ib.
— à fresque.........................	ib.

TABLE DES MATIÈRES.

	pages.
De la peinture à la détrempe	373
— à l'huile	ib.
— à l'aquarelle	374
— sur verre	ib.
— en émail	375
— sur porcelaine	ib.
— au pastel	376
— en miniature	377
— à gouache	378
— mosaïque	ib.
Épilogue	ib.

FIN DE LA TABLE DU TOME PREMIER.

www.ingramcontent.com/pod-product-compliance
Lightning Source LLC
Chambersburg PA
CBHW071607220526
45469CB00002B/264